캐릭터의 특징과 스타일을 살리는

캐릭터 패션 디자인 도감

그림 도모와카

감수 요시카와 가나메(스타일리스트)

역자 김수연

SAMHO BOOKS

INTRODUCTION

도모와카
TOMOWAKA

패션은 캐릭터를 표현하는 데 있어 가장 중요한 요소 중 하나입니다. 연출하고 싶은 상황에 적절한 패션을 구성하는 것은 매우 중요하죠.

하지만 대부분 자신이 좋아하는 장르의 패션만 그리게 되는 경우가 많습니다. 이 책은 캐릭터에 어울리는 패션을 그리고 싶거나, 평소와는 다른 패션을 연출하고 싶을 때 옆에 두고 보면 좋은 책입니다.

저도 이번에 평소에 그리지 않던 코디를 많이 살펴보다 보니 다양한 패션에 대한 지식의 폭이 넓어진 것 같습니다. 여러분도 함께 즐겨주셨으면 좋겠습니다.

패션 감수
요시카와 가나메
YOSHIKAWA KANAME

원하는 스타일의 패션을 연출하기 어려운 사람들을 위해 옷에 대한 올바른 지식을 알리고 싶은 마음을 담아 이 책을 감수했습니다.

일러스트로 옷을 표현하기 어려운 이유 중 하나는 바로 패션의 종류(변형)가 무한하기 때문입니다. 그러나 패션의 다양성은 그만큼 창의적이고 독창적인 나만의 캐릭터를 표현할 수 있는 무기가 될 수도 있지요.

패션은 자기표현의 중요한 요소입니다. 기본 스타일링에 대한 올바른 지식을 배우고, 관련 아이템을 매치하면서 매일 새로운 스타일에 도전해 보세요.

* 본문에서 일본 패션에만 있는 용어들은 일본 표현 그대로 기재했습니다.

이 책의 구성

이 책에서는 현대 패션을 크게 8가지 카테고리로 나누고, 이를 다시 54가지 카테고리로 나누어 소개하고 있습니다. 하나하나의 특징과 빈출 아이템, 옷 스타일 등을 설명하고 있어 캐릭터에 어울리는 패션을 찾는 데 도움이 될 것입니다.

패션명
들은 적은 있지만 어렵게 느껴지는 패션의 정확한 명칭을 소개한다.

패션 설명
패션의 특징과 유래, 이 패션이 어울리는 사람들의 특징 등을 설명한다.

아이템 설명
패션에 자주 등장하는 필수 아이템을 일러스트와 함께 소개한다. 명칭과 원포인트 어드바이스도 함께 수록되어 있어 캐릭터에게 옷을 입힐 때 참고할 수 있다.

카테고리
패션을 8가지 카테고리로 분류하여, 분위기별로 찾아보고 싶을 때 이 부분을 참고할 수 있다.

ZOOM!

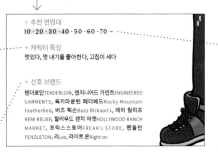

캐릭터 특징
이 패션을 통해 표현할 수 있는 캐릭터들의 특징을 소개한다. 추천 연령대와 마찬가지로 의도적으로 이 특징들에서 벗어나면 코디에 차별화를 둘 수 있다.

선호 브랜드
이 패션을 대표하는 브랜드명으로, 이 패션에 대해 더 자세히 알고 싶다면 검색 사이트에서 '브랜드명+패션명'으로 검색해 보자.

추천 연령대
패션은 나이에 대한 규정이 없으므로 어디까지나 참고용으로만 활용한다. 연령대에 얽매이지 않으면 캐릭터만의 독특한 특징과 개성을 표현할 수 있다.

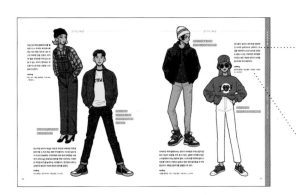

스타일링 예시
실제로 활용할 수 있는 스타일링을 모델 일러스트와 함께 소개한다. 스타일링 요령과 멋있게 연출하는 포인트도 설명한다.

사용 아이템
스타일링 예시에 사용한 아이템들을 소개한다.

이 책에서 설명하고 있는 8가지 패션 카테고리를 소개합니다. 먼저 캐릭터에게 어떤 옷을 입혀주고 싶은지, 어떤 코디로 캐릭터의 성격과 이미지를 표현할지 생각해 보세요. 그리고 이 목록을 참고해서 해당 페이지로 이동하세요.

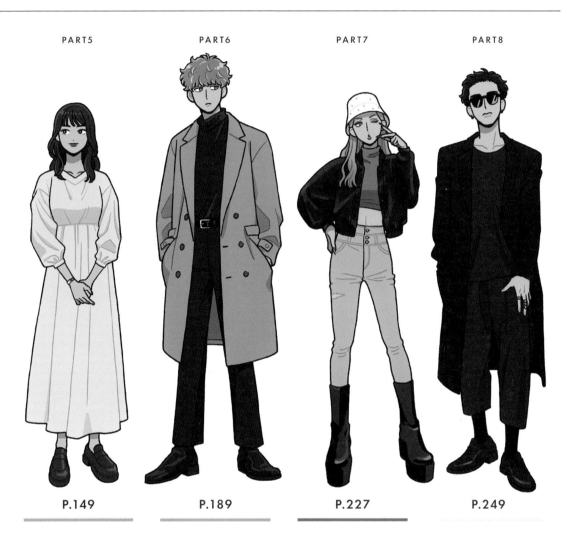

PART5	PART6	PART7	PART8
P.149	P.189	P.227	P.249

귀엽고 예쁜 스타일

귀엽고 예쁘다는 말로 표현할 수 있는 스타일. 어떤 계통의 귀여움과 예쁨을 선택하느냐에 따라 개성이 달라진다.

페미닌룩／컨서버티브룩／에포트리스룩／섹시룩／문자계 패션／고베 패션／걸리시룩／마린룩

멋스러운 스타일

성별에 상관없이 '멋스러운 것'은 동경의 대상. 일상복부터 이벤트를 위한 특별한 옷차림까지 폭넓게 커버할 수 있다.

시크룩／나쁜 남자 패션／로커빌리 패션／로큰롤룩／그런지룩／록 시크룩／펑크룩／밀리터리룩

갸루 스타일

갸루 스타일도 종류가 다양하다. 캐릭터의 성격이나 나이 등을 생각하다 보면 머릿속에 캐릭터의 이미지가 더욱 상세하게 그려질 것이다.

시부야 패션／하라주쿠 패션／어덜트 갸루 패션／서퍼룩

개성 있는 스타일

겉모습만 봐도 알기 쉬운 세계관과 콘셉트를 가진 스타일. 캐릭터의 특징을 시각적으로 표현할 수 있다.

지뢰계 패션／양산형 패션／모드계 패션／빈티지룩／롤리타 패션／고딕 롤리타 패션／에스닉룩／포클로어룩

Coordinate
자유롭게
코디하기

이 책을 보시는 분들은 캐릭터를 어떻게 코디해야 할지 고민하고 계실 겁니다. 이 책을 활용해 스타일링을 조금 더 쉽게 할 수 있는 두 가지 방법을 소개합니다.

Lv.1 스타일링 일러스트에서 어레인지

카테고리마다 해당 캐릭터가 착용한 스타일링 일러스트가 포함되어 있습니다. 우선 완성된 일러스트에서 '하나'의 아이템을 어레인지해 보세요.

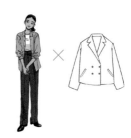

① 캐릭터의 분위기와 맞는 카테고리에서 모델을 선택한다

우선 캐릭터의 성격과 취향을 고려해 착용할 만한 카테고리를 선택해 주세요. 그중에서 캐릭터에 어울리는 스타일링 일러스트를 찾아 보세요.

② 같은 카테고리 내에서 다른 아이템을 선택한다

아이템 소개 페이지에서 상의, 아우터, 하의 등을 선택해 주세요. 이때 아이템에 대한 설명을 힌트로 활용할 수 있습니다.

③ 선택한 아이템으로 갈아입힌다

①의 스타일링 일러스트 중, ②에서 선택한 아이템만 바꿔줍니다. 다양하게 시도해 보고 가장 적합한 어레인지를 찾습니다.

Lv.2 입히고 싶은 아이템부터 구성한다

처음부터 나만의 코디로 입히고 싶다면 하나의 아이템을 선택하고 그 주변 아이템부터 순서대로 선택해 코디를 구성해 보세요.

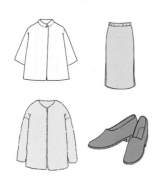

① 아이템 페이지에서 입히고 싶은 아이템을 선택한다

Lv. 1과 마찬가지로 카테고리부터 선택합니다. 아이템 페이지의 '상의·하의·아우터·신발' 중 캐릭터에 입히고 싶은 아이템이나 캐릭터가 입고 싶어 할 만한 아이템을 하나 선택하세요.

② 주변부터 아이템을 매치한다

처음에 아우터를 선택했다면 다음에는 상의, 그 다음에는 하의, 이런 식으로 선택한 아이템과 연결되는 부분부터 아이템을 정해 갑니다. 이때, 오른쪽 페이지에서 설명하는 실루엣 라인을 염두에 두고 아이템을 선택하세요. 아이템 설명을 힌트 삼아 선택하면 실패하지 않을 거예요.

③ 마지막으로 소품과 액세서리를 선택한다

소품과 액세서리는 차지하는 면적이 크지 않아 전체 코디에 미치는 영향이 적으므로 코디 초기에는 선택하지 않습니다. 마지막에 코디가 부족하다고 느껴진다면 그때 추가해 보세요. 불필요한 경우는 추가하지 않아도 괜찮습니다.

처음부터 나만의 코디로 입히고 싶다면 오른쪽 페이지의 '실루엣 라인'을 고려해서 아이템을 선택하자! ▶

체형에 맞는
실루엣 라인 찾기

왼쪽 페이지 Lv. 2처럼 자유롭게 코디하고자 한다면 '실루엣 라인'을 염두에 두세요. 다소 미묘하다고 생각했던 분위기가 확 달라질 거예요.

실루엣 라인이란 옷을 입었을 때의 윤곽을 말하는데, 슬림하거나 볼륨감 있는 상·하의의 조합으로 만들어집니다. 실루엣 라인은 인상에 큰 영향을 미치기 때문에, 각 아이템이 괜찮더라도 전체적으로 봤을 때 무언가 다르게 느껴지는 원인이 될 수 있습니다. 각 라인이 어떤 인상을 주는지 알면 캐릭터 디자인을 좀 더 자연스럽게 연출할 수 있습니다.

A 라인
(上) 슬림 (下) 볼륨

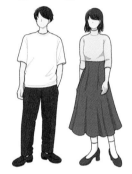

몸에 딱 맞는 상의에 플레어 스커트나 와이드 팬츠 등 굵고 넓게 퍼지는 아이템을 매치한 라인. 안정감 있고 부드러운 인상을 연출할 수 있습니다.

I 라인
(上) 슬림 (下) 슬림

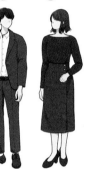

상·하체 모두 몸에 딱 맞는 사이즈로 매치한 라인. 심플한 실루엣이 스마트하고 깔끔한 인상을 연출해 줍니다.

O 라인
(上) 볼륨 (下) 볼륨

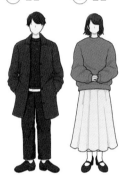

전체적으로 낙낙한 실루엣. O라인의 중앙 부분을 볼록하게 표현하고 싶다면 기장이 긴 상의를 입어 편안하고 여유로운 룩을 연출하세요.

X 라인
(上) 볼륨 (下) 볼륨

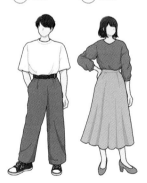

O라인에 벨트를 더하거나 상의를 넣어 입어 허리를 슬림하게 연출할 수 있는 형태. 코디에 입체감을 더해 실제 체형보다 몸매를 더욱 탄탄하게 만들어 당차고 샤프한 인상을 줍니다.

Y 라인
(上) 볼륨 (下) 슬림

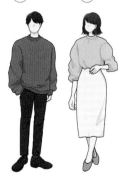

상체에는 볼륨감 있는 롱 코트나 오버사이즈 상의, 하체에는 스키니 등 슬림한 아이템을 매치한 라인. 성숙하면서도 스타일리시한 느낌을 줍니다.

아이템 보는 법

패션별로 필수 아이템을 상의, 아우터 등 7가지 항목으로 나누어 소개합니다. 아이템뿐만 아니라 색상과 패턴, 소재에 대해서도 설명하고 있습니다. 이 정보들을 활용해 자신만의 오리지널 패션을 만들어 보세요.

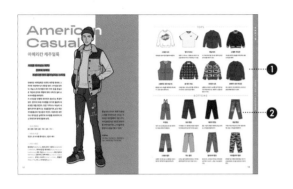

❶ TOPS[상의]

셔츠, 커트 앤드 소운, 후디, 스웨터 등 상체에 입는 옷을 말합니다. 이 책에서는 원피스처럼 상의와 하의가 세트인 옷도 상의에 포함하여 설명합니다.

❷ BOTTOMS[하의]

팬츠나 스커트 등 하체에 입는 옷을 말합니다.

❸ OUTER[아우터]

코트나 베스트 등 상체에 입는 옷 중 가장 바깥쪽에 입는 옷을 말합니다. 이 책에서는 얇은 베스트는 상의, 두꺼운 베스트는 아우터에 포함하여 설명합니다.

❹ SMALL ACCESSORIES[소품]

모자, 시계, 벨트, 스카프 등 전체적인 코디에 포인트를 주는 아이템입니다. 코디에 캐릭터의 개성과 취향을 담을 수 있습니다.

❺ BAG[가방]

백팩, 핸드백, 클러치 백 등 가방 종류를 소개합니다. 가방은 코디의 포인트가 되므로 중요한 패션 스타일링의 일부라고 할 수 있습니다.

❻ SHOES[신발]

스니커즈, 부츠, 샌들 등 성별에 상관없이 신을 수 있는 아이템들이 많습니다. 패션에 어울리는 신발을 매치하는 것은 쉽지 않으니 신중하게 선택하세요.

❼ JEWELRY[액세서리]

네크리스, 피어싱, 링 등 액세서리를 소개합니다. 액세서리는 옷을 돋보이게 하며, 캐릭터의 취미와 성향을 나타내는 지표이기도 합니다.

❽ COLOR SCHEME & PATTERN[색상과 패턴·소재]

이미지와 어울리는 색상과 패턴, 소재를 설명합니다. 메인 색상은 바에서 왼쪽의 세 가지 색상을 추천합니다. 맨 오른쪽 색상은 포인트 색상을 추가하고 싶을 때 10% 정도를 사용하면 좋습니다.

서양식 복장에서는 '여성 옷=오른쪽 칼라가 앞, 남성 옷=왼쪽 칼라가 앞'이라는 공식이 있으나, 현대에는 여성이 남성 옷을 입거나 남성이 여성 옷을 입는 경우도 있습니다. 아이템 일러스트에서는 사정상 어느 한쪽으로 매치되어 있지만, '이 옷은 남성 옷이니까 여성 캐릭터에게는 입힐 수 없겠지?'라는 식으로 성별에 너무 구애받지 말고, 캐릭터에게 입히고 싶은 디자인으로 선택하시기를 바랍니다.

CONTENTS

PART 1
캐주얼한 스타일

Casual

PART 3
단정한 스타일

Chantoshita

PART 2
세련되고 캐주얼한 스타일

Classy Casual

PART 4
베이식한 스타일

Basic

BOOK STAFF

design
soda design
DTP
soda design, Light-House inc.
proofreading
Oraido
fashion edit & write
Kaname Yoshikawa (.FIG)
item illust
Subaru Aoi, Rika Onozaki,
Kurimoto, Yurie Wada
model illust
Tomowaka
edit
Moemi Tsuchiya

Casual

캐주얼한 스타일

러프한 아메리칸 캐주얼룩, SPA 브랜드 매장에서 살 수 있는 패스트 패션 등
일상을 표현하기에 적합한 패션을 소개합니다.
일상에서도 개성 넘치는 스타일링이 가능하니
캐릭터의 특징을 고려하여 어울리는 패션을 선택하세요.

American Casual

아메리칸 캐주얼룩

시대를 뛰어넘는 매력!
진부해 보여도
트렌디한 멋이 흘러넘치는 스타일

아메리칸 캐주얼룩은 미국의 캐주얼 웨어와 스트리트 패션에서 큰 영향을 받은 스타일을 말한다. 데님 소재 아이템과 워크 부츠 등을 중심으로 개인의 감각과 취향에 맞춰 가죽 및 실버 소재 아이템을 매치한다.

이 스타일은 유행에 좌우되지 않는다는 특징이 있다. 빈티지(구제) 아이템을 코디에 활용해 레트로한 멋을 풍긴다. 또한 가죽이나 데님에 세월의 흔적이 묻어난 모습을 즐기며, 낡고 헤진 아이템들조차 멋스럽게 여긴다. 트렌디한 패턴이나 와이드한 실루엣의 아이템을 매치하여 최신 트렌드에 맞게 연출해 보자.

+ 추천 연령대
10 · 20 · 30 · 40 · 50 · 60 · 70 ~

+ 캐릭터 특징
멋있다, 멋 내기를 좋아한다, 고집이 세다

+ 선호 브랜드
텐더로인TENDERLOIN, 엔지니어드 가먼츠ENGINEERED GARMENTS, 록키마운틴 페더베드Rocky Mountain Featherbed, 버즈 릭슨Buzz Rickson's, 레미 릴리프 REMI RELIEF, 할리우드 랜치 마켓HOLLYWOOD RANCH MARKET, 프릭스스토어FREAK's STORE, 펜들턴 PENDLETON, 리Lee, 라이트 온Right-on

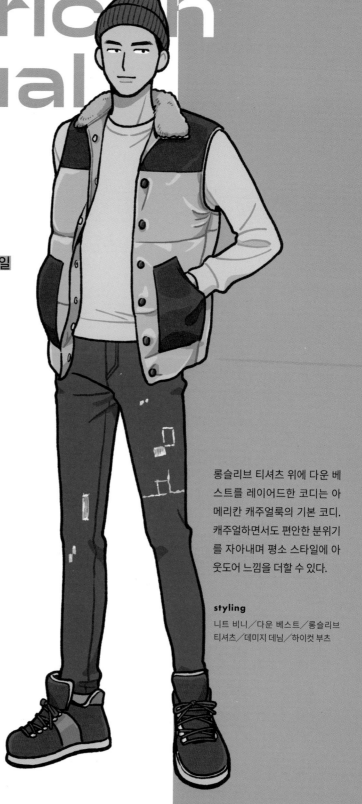

롱슬리브 티셔츠 위에 다운 베스트를 레이어드한 코디는 아메리칸 캐주얼룩의 기본 코디. 캐주얼하면서도 편안한 분위기를 자아내며 평소 스타일에 아웃도어 느낌을 더할 수 있다.

styling
니트 비니／다운 베스트／롱슬리브 티셔츠／데미지 데님／하이컷 부츠

── TOPS ──

스웨트 셔츠(맨투맨)

캐주얼한 분위기를 연출하기에 좋다.

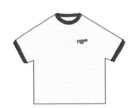

링거 티셔츠

몸매가 드러나는 크롭티 & 와이드 데님을 매치한 코디는 여전히 인기 만점.

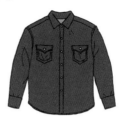

데님 셔츠

모크넥 티셔츠를 이너로 받쳐 입으면 성숙미를 더할 수 있다.

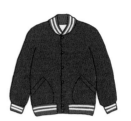

스웨트 카디건

코디에 빈티지 감성을 더하기에 더할 나위 없이 좋다.

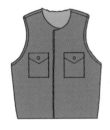

스웨이드 레더 베스트

플란넬 셔츠+데님을 매치하면 워크웨어 느낌이 물씬 묻어난다.

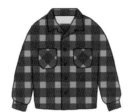

울 체크 셔츠

기모감 있는 셔츠는 봄가을 시즌에 셔츠 아우터 느낌으로 입기 좋다.

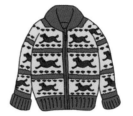

코위찬 니트

심플한 코디에 이 니트를 살짝 걸쳐 입으면 편안하면서도 세련된 느낌을 연출할 수 있다.

모헤어 니트 카디건

레드 컬러의 카디건이라면 뉴트로 감성을 제대로 즐길 수 있다.

── BOTTOMS ──

덱 팬츠

체크 셔츠 & 방울 달린 비니를 매치하면 귀여운 매력이 더해진다.

워크 팬츠

하이웨이스트 팬츠에 비슷한 색감의 티셔츠를 넣어 입으면 더욱 멋스럽다.

베이커 팬츠

짧은 기장의 재킷과 매치해 데님 온 데님 스타일을 연출해 보자.

데님 팬츠

자연스러운 워싱과 은근한 데미지로 멋스러운 스타일을 표현한다.

스웨트 팬츠

심플한 코디에 에스닉 패턴을 더해 아메리칸 캐주얼 무드를 완성해 보자.

치노 팬츠

상의는 짧게 콤팩트하게 입고 하의는 골반에 살짝 걸쳐 입어 멋을 더한다.

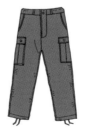

밀리터리 팬츠

밀리터리 스타일의 하의는 여유로운 실루엣이 모던한 느낌을 주어 매력적이다.

카무플라주 팬츠

존재감 있는 패턴의 팬츠에는 워크 부츠를 매치해 코디를 단정하게 마무리한다.

다운 베스트

에스닉 패턴 니트와 매치하면 겨울의 아메리칸 캐주얼룩으로 제격이다.

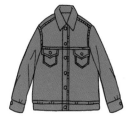

데님 재킷

딱 맞는 사이즈를 골라 와이드 팬츠와 매치하면 트렌디한 스타일링을 완성할 수 있다.

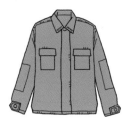

밀리터리 재킷

내추럴한 색감을 선택하면 모던한 스타일을 완성할 수 있다.

버팔로 체크 재킷

두꺼운 데님+워크 부츠와 매치하면 투박하면서도 거친 느낌을 연출할 수 있다.

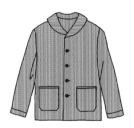

히코리 재킷

클래식하면서도 성숙한 아메리칸 캐주얼룩을 표현할 수 있다.

스타디움 점퍼

빈티지 데님과 매치하면 대표적인 아메리칸 캐주얼룩이 완성된다.

코듀로이 재킷

데님과 잘 어울리는 소재인 데다가 계절감 있는 코디도 가능하다.

N-3B 항공 재킷

코디 아이템들을 블랙으로 통일하면 시크하고 성숙한 느낌이 된다.

스터드 벨트

짧은 기장이 유행인 만큼 디자인이 가미된 벨트로 포인트를 주자.

카스케트

분위기 있고 성숙한 느낌의 아메리칸 캐주얼룩을 표현할 수 있다.

선글라스

얼굴 주변에 클래식한 느낌을 더할 수 있다.

실버 월렛 체인

포인트로 월렛 체인을 달면 아메리칸 캐주얼룩에 디테일을 더할 수 있다.

니트 비니

베이식한 캐주얼 소품이라도 블랙 컬러로 고르면 아메리칸 캐주얼룩과 찰떡 매치된다.

울 삭스

도톰한 울 양말은 양말을 드러내는 스타일링에 빼놓을 수 없는 아이템.

실크 스카프

데님 재킷을 입을 때 목에 두르면 포인트가 된다.

손목시계

정통 아메리칸 캐주얼룩에는 밀리터리 워치가 잘 어울린다.

BAG

토트백

가죽 소품을 활용하면 세련된 코디가 완성된다.

숄더백

여름철의 심플한 코디에 악센트가 되어준다.

멀티 백

카키색 가방은 밀리터리 분위기를 더할 수 있다.

백팩

루스하게 메지 않고 어깨에 밀착되게 메면 더욱 트렌디해 보인다.

SHOES

레더 슈즈

발을 고급스럽게 꾸며줄 뿐만 아니라 전체 코디를 안정감 있게 잡아준다.

워크 부츠

와이드 팬츠를 매치하는 경우가 많으므로 볼륨감 있는 신발을 신으면 좋다.

왈라비 로퍼

캐주얼한 팬츠와 매치하더라도 고급스러움을 더해주는 아이템이다.

스니커즈

로우컷을 신으면 스케이터 무드가 담긴 캐주얼룩을 연출할 수 있다.

JEWELRY

홀스슈 모티브 링

오버사이즈 액세서리는 여름 스타일링에 존재감을 톡톡히 발휘한다.

플랫 링

팔찌와 소재를 맞추면 세련미가 더해진다.

브레이슬릿

금속이 달린 디자인으로 손목에 화려한 느낌을 더한다.

참(charm) 장식

목걸이의 체인에 달면 얼굴 주변이 화사해 보인다.

페더 펜던트 네크리스

깃털 펜던트는 아메리칸 캐주얼룩을 표현하는 데 효과 만점이다.

COLOR SCHEME & PATTERN

블루×화이트×레드×네이비

캐멀×네이비×레드×브라운

나바호 패턴

버팔로 체크 패턴

그린×화이트×브라운×레드

카키×베이지×브라운×올리브

데님 소재

울 플란넬 소재

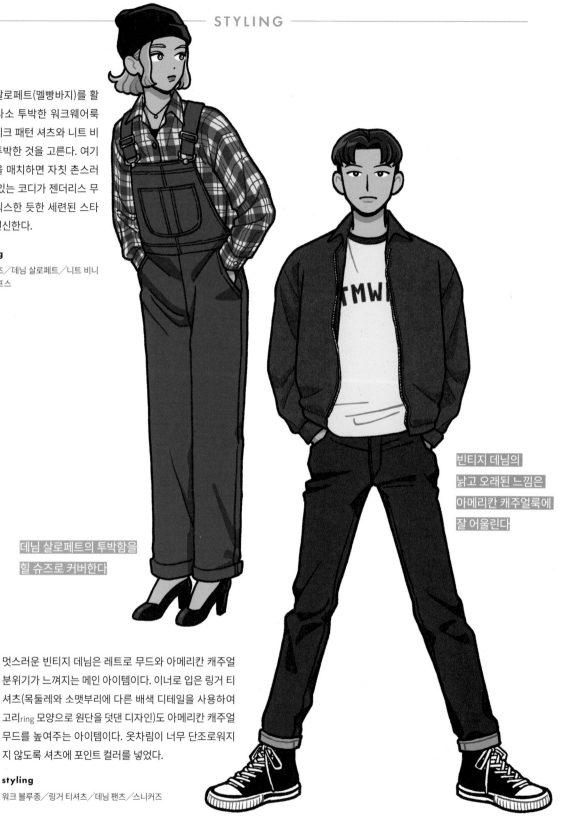

데님 살로페트(멜빵바지)를 활
용한 다소 투박한 워크웨어룩
에는 체크 패턴 셔츠와 니트 비
니도 투박한 것을 고른다. 여기
에 힐을 매치하면 자칫 촌스러
울 수 있는 코디가 젠더리스 무
드를 믹스한 듯한 세련된 스타
일로 변신한다.

styling

체크 셔츠／데님 살로페트／니트 비니
／힐 펌프스

빈티지 데님의
낡고 오래된 느낌은
아메리칸 캐주얼룩에
잘 어울린다

데님 살로페트의 투박함을
힐 슈즈로 커버한다

멋스러운 빈티지 데님은 레트로 무드와 아메리칸 캐주얼
분위기가 느껴지는 메인 아이템이다. 이너로 입은 링거 티
셔츠(목둘레와 소맷부리에 다른 배색 디테일을 사용하여
고리ring 모양으로 원단을 덧댄 디자인)도 아메리칸 캐주얼
무드를 높여주는 아이템이다. 옷차림이 너무 단조로워지
지 않도록 셔츠에 포인트 컬러를 넣었다.

styling

워크 블루종／링거 티셔츠／데님 팬츠／스니커즈

빈티지 아이템을 매치해
개성 있는 스타일을 연출한다

복고풍의 칼리지 스웨트 셔츠를 현
대적인 오버핏 실루엣으로 선택하
고, 데님을 하이웨이스트로 입으면
Z세대도 즐길 수 있는 아메리칸 캐
주얼룩이 된다. 밝은 색상의 빈티지
아이템을 코디에 적극 활용하자.

styling

칼리지 스웨트 셔츠／데님 팬츠／버킷햇／
선글라스／스니커즈

칼리지 스웨트 셔츠는
현대적인 실루엣으로 선택한다

아메리칸 캐주얼룩에서는 빈티지 아이템과 자연스럽게 물
빠진 데님의 조합을 자주 볼 수 있다. 심플한 아이템이 많은
스타일이라서 데님 팬츠에 컬러 스니커즈를 매치해 컬러 포
인트를 더하거나 빈티지 숍에서 찾은 듯한 블루종을 추가해
편안하고 세련된 분위기를 연출한다.

styling

나일론 블루종／후디／데님 팬츠／니트 비니／스니커즈

17

Fast Fashion

패스트 패션

**트렌디한 패션을
매일 즐길 수 있는
편안함이 매력인 스타일**

패스트 패션은 트렌드가 반영된 합리적인 가격
의 대량생산 아이템을 활용한 스타일을 말한다.
일본과 해외 브랜드를 비교해 보면 특징이 약간
다른데, 일본 브랜드는 심플하고 베이식한 아이
템이 많으며 남녀노소 누구나 입을 수 있다는
점이 특징이다. 반면 해외 브랜드는 선명한 색상
에 임팩트 있는 패턴과 디자인이 돋보이는 옷이
많다.
전자는 자연스럽고 심플한 패션을 선호하며, 주
변 사람들과 비슷한 옷차림이어도 개의치 않는
다. 또한 패션에 관심이 있기보다는 별다른 노력
없이도 깔끔하고 단정하게 보이기를 원한다. 후
자는 트렌드를 중시하면서도 되도록 경제적인
패션을 즐기고자 하는 사람들이 선호하는 이미
지다.

+ 추천 연령대
10 · 20 · 30 · 40 · 50 · 60 · 70 ~

+ 캐릭터 특징
유행에 민감하다, 고집스럽지 않고 무던하다, 젊은 세대,
금전적인 여유가 없다, 남들 눈에 띄는 것을 싫어한다

+ 선호 브랜드
유니클로UNIQLO, 지유GU, 에이치앤엠H&M, 자라ZARA, 쉬인SHIEN

루스핏 셔츠와 이지 팬츠로 트
렌디한 스타일을 연출한다. 패
턴 아이템은 생기 있고 발랄한
느낌을 주는 데에 반해 무지 아
이템으로만 코디하면 성숙한
느낌을 표현할 수 있다.

styling
티셔츠／이지 팬츠／스포츠 샌들

TOPS

오버사이즈 티셔츠

무지 티셔츠 & 무지 하의로 심플하게
매치한다.

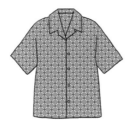

오픈 칼라 셔츠

깔끔한 슬랙스 팬츠와 매치하면 단정
하고 캐주얼한 느낌이 든다.

후디

슬림한 팬츠와 매치하면 세련된 Y라
인 코디가 가능하다.

틸든 니트 베스트

티셔츠 위에 러프하게 매치해 프레피
한 분위기를 연출해 보자.

자가드 니트

상의가 화려하다면 하의는 심플+무지
스타일로 균형을 맞추자.

보더 패턴 니트 카디건

컬러풀한 플레어 팬츠와 매치해 히피
스타일에 도전해 보자.

CPO 셔츠

미 해군 하사관들이 입던 셔츠 재킷이 모
티브로, 고프코어 무드를 느낄 수 있다.

지퍼 베스트

올 블랙 코디로 펑크 록 감성을 더한
스타일을 연출할 수 있다.

BOTTOMS

앵클 팬츠

발목을 드러내면 옷차림이 더욱 깔끔
해 보인다.

셰프 팬츠

와이드한 실루엣과 부드러운 색상으
로 편안한 스타일을 완성해 준다.

저지 풀온 팬츠

저지 소재는 러프한 느낌이 들지만, 힐
과 매치하면 한결 세련되어 보인다.

나일론 믹스 팬츠

나일론 소재를 믹스하면 스포티한 분
위기를 낼 수 있다.

와이드 데님

캐주얼에 섹시함을 더하고 싶다면 짧
은 기장의 상의를 매치하자.

솔리드 데님

팬츠 옆선에 대담한 절개를 넣어 한국
패션 스타일을 연출한다.

새틴 스커트

임팩트 있는 패턴+보디라인 강조로
섹시미를 살린다.

크레이프 스커트

캐주얼하고 우아한 룩으로 스위트 캐
주얼룩에도 도전해 보자.

다운 재킷(패딩)

캐주얼에도 비즈니스에도 두루 활용
하기 좋은 기본 디자인을 고른다.

플리스 재킷

아우터로도 좋지만, 이너로 사용하면
깊이감 있는 코디가 된다.

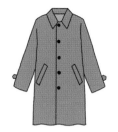

발마칸 코트

세련된 체크 패턴이라 클래식하면서
도 트래디셔널한 분위기를 준다.

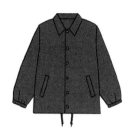

코치 재킷

와이드 데님과 매치해 스트리트 무드
가 믹스된 옷차림을 연출할 수 있다.

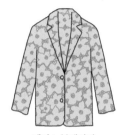

레이스 블레이저

데님 스커트와 매치해 Y2K 스타일
(2000년대 초에 유행했던 스타일)로
꾸며 보자.

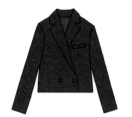

크롭 재킷

모던한 분위기를 연출하면서도 플레
어 데님과 매치하면 캐주얼한 느낌이
든다.

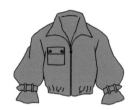

드롭 숄더 블루종

블루종 밑단에 스트링 디테일이 들어
가 있어 트렌디하고 귀여운 분위기를
연출한다.

아플리케 스타디움 점퍼

미니스커트와 매치해 걸리시한 느낌
이 믹스된 한국 패션 스타일을 연출해
보자.

볼캡

같은 색상의 스니커즈를 매치하면 스
타일리시한 연출이 가능하다.

비니

살짝 걸쳐 쓰면 표정이 잘 드러나 깔끔
하고 산뜻한 느낌을 준다.

새틴 스카프

목에 스카프를 두르면 블라우스나 티
셔츠를 세련되고 캐주얼한 스타일로
연출할 수 있다.

워터프루프 파우치

스마트폰을 파우치에 넣고 크로스로
메서 가방처럼 스타일링한다.

컬러 레더 벨트

코디에 선명한 색상의 아이템을 포인
트로 하나 넣어주면 한결 세련되어 보
인다.

에어팟 케이스

음악과 패션은 공통점이 많은 만큼 에
어팟 케이스도 귀여운 것을 고른다.

헤드밴드

메시 아이템과 매치하면 코디에 스포
티한 느낌을 연출할 수 있다.

장갑

다른 소재의 아우터와 매치하면 코디
에 믹스된 느낌을 연출할 수 있다.

BAG

넥 파우치

버킷햇과 매치하면 스트리트 무드를 믹스한 스타일을 연출할 수 있다.

클러치 백

루스한 옷차림에는 작은 가방이 어울린다.

네트 백

이국적인 무드로 여름 스타일을 표현해 준다.

숄더백

코디에 체인 백을 곁들이면 옷차림이 더욱 화려해진다.

SHOES

스트랩 샌들

활동적이고 스포티한 느낌을 준다.

볼륨 샌들

데님에 샌들을 매치한다면 봄여름다운 소재와 컬러를 선택한다.

청키 힐 부츠

두꺼운 힐과 블랙 스키니 팬츠를 매치해 스트리트 스타일을 연출해 보자.

에스파드리유 스니커즈

바닥을 삼베로 엮어 만든 디자인으로, 시원한 느낌이 들어 여름 신발로 제격이다.

JEWELRY

링

임팩트 있는 체인이 달려 있어 트렌디하게 스타일링할 수 있다.

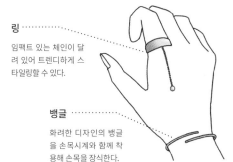

뱅글

화려한 디자인의 뱅글을 손목시계와 함께 착용해 손목을 장식한다.

피어싱

골드로 된 둥근 실루엣이 고급스러움과 귀여움을 동시에 표현한다.

이어 커프

겹겹이 레이어드해도 은은하게 고급스러움을 낼 수 있어 매력적인 디자인이다.

체인 네크리스

골드 빛 롱 체인이 화려함을 더해준다.

COLOR SCHEME & PATTERN

카키×화이트×블랙×그레이

네이비×화이트×레드×옐로

스트라이프 패턴

체크 패턴

핑크×그레이×화이트×블랙

블랙×그레이×실버×레드

폴리에스테르 소재

오가닉 코튼 소재

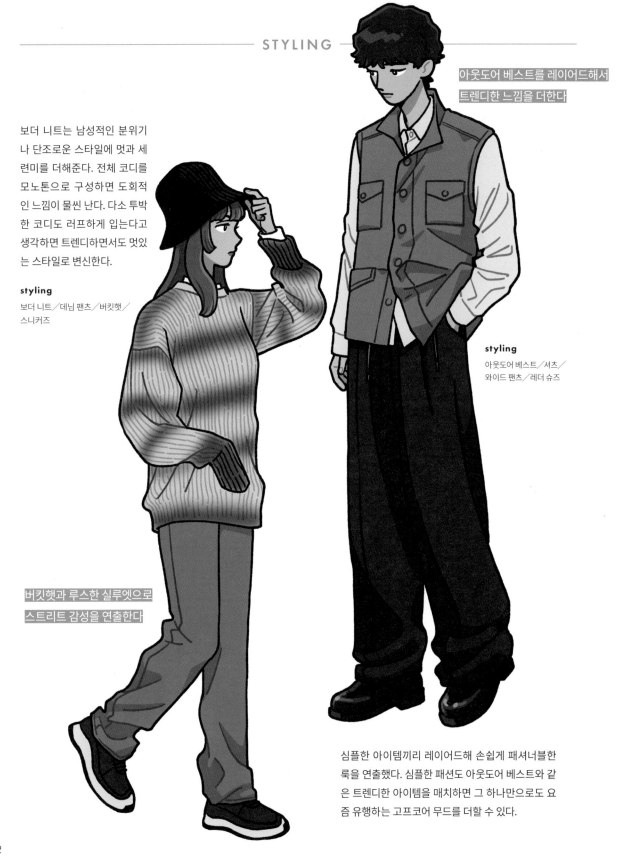

아웃도어 베스트를 레이어드해서
트렌디한 느낌을 더한다

보더 니트는 남성적인 분위기
나 단조로운 스타일에 멋과 세
련미를 더해준다. 전체 코디를
모노톤으로 구성하면 도회적
인 느낌이 물씬 난다. 다소 투박
한 코디도 러프하게 입는다고
생각하면 트렌디하면서도 멋있
는 스타일로 변신한다.

styling

보더 니트／데님 팬츠／버킷햇／
스니커즈

styling

아웃도어 베스트／셔츠／
와이드 팬츠／레더 슈즈

버킷햇과 루스한 실루엣으로
스트리트 감성을 연출한다

심플한 아이템끼리 레이어드해 손쉽게 패셔너블한
룩을 연출했다. 심플한 패션도 아웃도어 베스트와 같
은 트렌디한 아이템을 매치하면 그 하나만으로도 요
즘 유행하는 고프코어 무드를 더할 수 있다.

한국 스타일의 특징이기도 한 짧은 기장과 플레어 실루엣은 모드한 분위기를 풍기면서도 개성을 돋보이게 한다. 메인 색상이 블랙이므로 액세서리로 위트를 더해 코디에 포인트를 준다.

styling

쇼트 재킷／모크넥 커트 앤드 소운／플레어 팬츠／
스니커즈

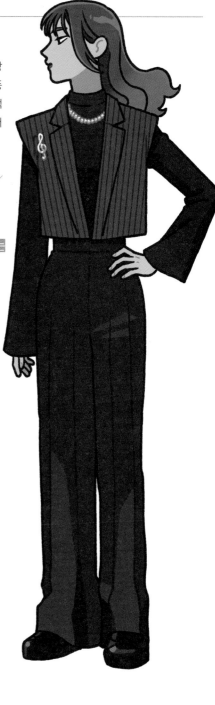

쇼트 재킷으로 연출하는
한국 스타일

지브라 패턴 셔츠는
차분한 무드의 색상을 선택한다

트렌디한 색상과 패턴·실루엣을 표현하고 싶다면 패턴 아이템+모노톤 아이템을 활용하는 것이 스타일리시하게 보이는 비결이다. 트렌디하게 연출하려면 슬랙스처럼 단정한 하의를 선택해 캐주얼한 느낌이 강해지지 않도록 한다.

styling

지브라 패턴 셔츠／슬랙스／베레모／레더 슈즈

Stree

스트리트룩

**자유로운 패션을 추구하는
사람에게 추천!
생기 있고 활동적인 인상을 준다**

스트리트룩은 젊은 세대로부터 자연스럽게 생겨난 스타일을 말한다. 대표적인 아이템으로는 후디, 스웨트 셔츠, 데님 팬츠, 스니커즈가 있으며, 여기에 버킷햇이나 볼캡처럼 러프하고 스포티한 액세서리를 매치하면 스트리트 스타일을 표현하기에 제격이다.

빅 사이즈의 아이템을 활용해 활동적이고 에너제틱하며 발랄한 분위기를 연출하는데, 다양한 사이즈의 아이템을 조합해 즐길 수 있는 '레이어드 스타일'도 스트리트룩의 주요 특징 중 하나다. 자유로운 스타일을 표현하기에 적합해서 아웃도어 등 다른 스타일과 믹스해 참신한 스타일을 만들 수 있다.

+ 추천 연령대
10 · 20 · 30 · 40 · 50 · 60 · 70 ~

+ 캐릭터 특징
활동적이다, 자유분방하다, 스케이터, 야외 활동을 좋아한다, 사교성이 좋다, 성격이 밝다, 개방적이다

+ 선호 브랜드
슈프림Supreme, 스투시STUSSY, 엑스라지XLARGE, 엑스걸X-girl, 오프화이트OFF-WHITE, 아디다스 오리지널스 Adidas originals, 드류하우스Drew house, 퍼킹 어썸Fucking Awesome, 빌리어네어 보이즈 클럽Billionaire Boys Club, 타이트부스 프로덕션TIGHTBOOTH PRODUCTION

머리와 발은 패션의 인상에 큰 영향을 미친다. 사람들의 시선은 먼저 끝부분으로 향하기 때문에 버킷햇을 착용하면 스트리트 무드가 더욱 부각된다. 여기에 러프한 티셔츠와 스포츠 샌들을 매치해 캐주얼한 여름 스타일을 완성하자.

styling
티셔츠／이지 팬츠／버킷햇／스포츠 샌들

TOPS

후디

트렌디하게 입으려면 오버사이즈를 고르자. 더욱 세련된 느낌을 준다.

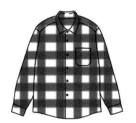

체크 셔츠

캐주얼 셔츠 중에서도 옴브레 체크 셔츠는 록 분위기를 연출한다.

스웨트 셔츠

스웨트 셔츠 안에 긴 이너를 레이어드하는 스타일도 추천한다.

티셔츠

볼캡+스니커즈를 매치해 스포티한 룩을 연출해 보자.

스트라이프 셔츠

와이드 쇼츠와 매치해서 셔츠 앞부분만 넣어 입으면 트렌디한 스타일이 완성된다.

타이다이 니트

하의까지 패턴 있는 아이템으로 입으면 패셔너블한 코디를 완성할 수 있다.

게임 셔츠

여성이 오버핏으로 입으면 귀여운 분위기를 연출할 수 있다.

체커보드 셔츠

밑단을 줄여서 콤팩트함을 강조한 스타일도 좋다.

BOTTOMS

스웨트 팬츠

밑단에 스트링 디테일이 들어간 타입은 하이컷 스니커즈와도 잘 어울린다.

벌룬 팬츠

상·하의 모두 루스핏으로 입어 X라인 실루엣을 만든다.

트랙 팬츠

상의에는 셔츠처럼 단정한 아이템을 매치해 세련미를 더한다.

데님 팬츠

크롭티 & 하이웨이스트로 입으면 트렌디한 스타일이 완성된다.

컷오프 데님 팬츠

기본 팬츠도 밑단을 잘라둔 채로 두는 컷오프 가공으로 세련된 느낌을 내자.

플레어 팬츠

플레어 팬츠를 입으면 다리가 길어 보이는 효과와 함께 전체적인 균형도 좋아진다.

카고 팬츠

하이컷 스니커즈와 매치해 스트리트 무드를 자아낸다.

치노 팬츠

상의가 낙낙하더라도 팬츠도 오버사이즈로 매치해 박시한 느낌으로 입는다.

워크 재킷

와이드 쇼츠와 매치해 양말을 드러내
면 스케이터 무드를 연출할 수 있다.

MA-1 항공 점퍼

짧은 기장과 품이 넓은 실루엣이라 와
이드 팬츠와 잘 어울린다.

데님 재킷

후디와 레이어드해 코디에 깊이감과
존재감을 더한다.

퀼팅 리넨 재킷

아이스 블루 데님과 매치해 레트로한
분위기를 연출해 보자.

코치 재킷

치노 팬츠+로우컷 스니커즈와 매치해
스케이터 스타일로 어레인지한다.

퍼 재킷

하드한 이미지의 레더 팬츠와 매치해
멋스럽게 연출한다.

다운 재킷

트렌디한 스트리트룩을 연출하려면
더욱 볼륨감 있는 디자인이 필수다.

피싱 재킷

멀티 포켓 디자인도 트렌디함을 표현
하는 중요한 요소다.

비니

포인트 컬러 효과가 뛰어난 밝은 색상
으로 멋스러움을 더해준다.

버킷햇

심플한 코디에 더해주면 세련되고 도
회적인 느낌을 연출할 수 있다.

선글라스

볼캡을 거꾸로 착용하고 선글라스를
함께 매치하면 스트리트 무드가 살아
난다.

피규어 키링

좋아하는 브랜드와 패턴이나 색상을
맞추는 것이 포인트다.

삭스

레터링 삭스를 신어 스케이터 무드를
믹스한다.

농구공

바스켓볼 유니폼 등과 매치하기 좋은
패션 소품이다.

메시 벨트

일반 가죽 벨트보다 조금 더 캐주얼한
분위기를 연출할 수 있다.

BMX 자전거

스포티하고 활동적인 이미지를 부여
한다.

BAG

백팩

오버사이즈 코디에는 큼직한 가방을 매치해서 균형을 맞추자.

크로스 보디백

브랜드의 특징 있는 패턴과 개성 있는 배색으로 스트리트 무드를 강조한다.

웨이스트 백

허리에 착용해 심플한 후디나 티셔츠 코디에 산뜻한 포인트를 준다.

스케이트 백

스트리트 무드가 담긴 스케이터 문화를 코디에 적용해 보자.

SHOES

화이트 스니커즈

화이트 스니커즈로 스타일링하면 이국적인 스트리트 패션을 연출할 수 있다.

데크 스니커즈

볼륨감 있는 스니커즈로 코디의 균형을 맞추자.

사이드 고어 쇼트 부츠

와이드 팬츠나 스커트에 우아하고 성숙한 캐주얼 무드를 가미해 준다.

스포츠 샌들

샌들도 모노톤 배색으로 맞추면 더욱 스타일리시해 보인다.

JEWELRY

체인 링

같은 디자인의 액세서리와 매치하면 스타일링의 완성도가 올라간다.

체인 브레이슬릿

손목에 확실한 존재감을 주는 중후한 느낌의 디자인이 어울린다.

옷핀 모티브 브레이슬릿

임팩트 있는 디자인으로 손목에 확실한 존재감을 더해준다.

이어링

액세서리는 실버 소재로 매치해 전체 스타일링에 통일감을 주자.

체인 네크리스

초커처럼 짧은 스타일의 목걸이를 착용하면 세련미가 넘친다.

COLOR SCHEME & PATTERN

네이비×블랙×그레이×실버

블랙×네이비×화이트×골드

네이비×스카이 블루×베이지×그레이

레드×블랙×화이트×그레이

브랜드 로고 패턴

나일론 소재

타이다이 패턴

데님 소재

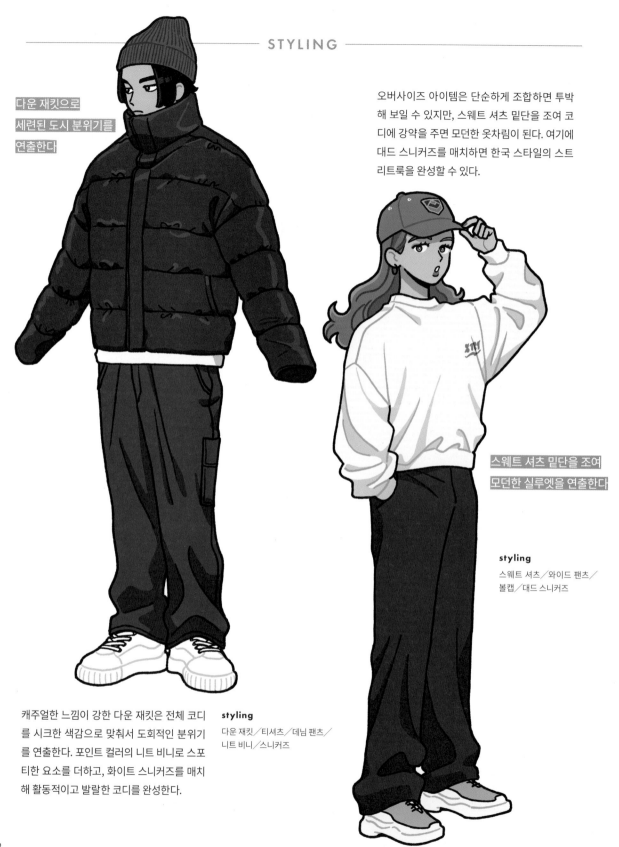

다운 재킷으로
세련된 도시 분위기를
연출한다

오버사이즈 아이템은 단순하게 조합하면 투박해 보일 수 있지만, 스웨트 셔츠 밑단을 조여 코디에 강약을 주면 모던한 옷차림이 된다. 여기에 대드 스니커즈를 매치하면 한국 스타일의 스트리트룩을 완성할 수 있다.

스웨트 셔츠 밑단을 조여
모던한 실루엣을 연출한다

styling
스웨트 셔츠／와이드 팬츠／
볼캡／대드 스니커즈

캐주얼한 느낌이 강한 다운 재킷은 전체 코디를 시크한 색감으로 맞춰서 도회적인 분위기를 연출한다. 포인트 컬러의 니트 비니로 스포티한 요소를 더하고, 화이트 스니커즈를 매치해 활동적이고 발랄한 코디를 완성한다.

styling
다운 재킷／티셔츠／데님 팬츠／
니트 비니／스니커즈

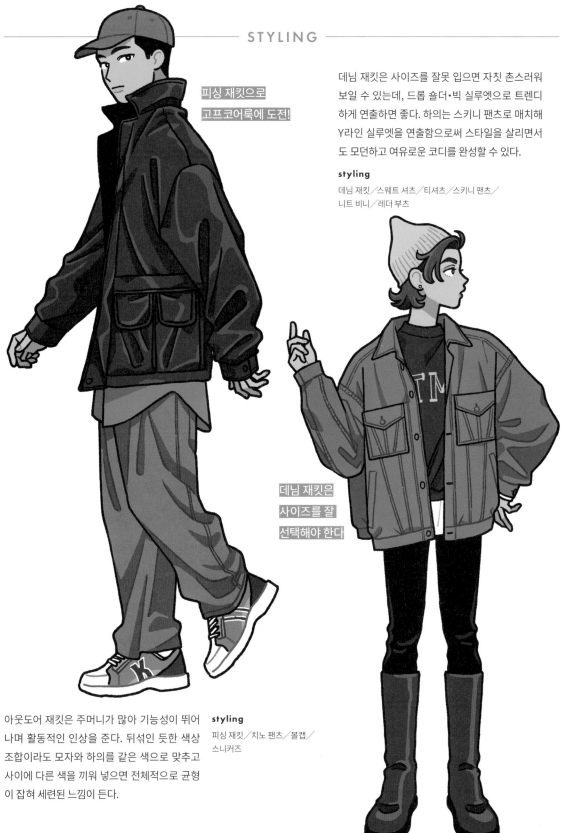

피싱 재킷으로
고프코어룩에 도전!

데님 재킷은 사이즈를 잘못 입으면 자칫 촌스러워
보일 수 있는데, 드롭 숄더·빅 실루엣으로 트렌디
하게 연출하면 좋다. 하의는 스키니 팬츠로 매치해
Y라인 실루엣을 연출함으로써 스타일을 살리면서
도 모던하고 여유로운 코디를 완성할 수 있다.

styling

데님 재킷／스웨트 셔츠／티셔츠／스키니 팬츠／
니트 비니／레더 부츠

데님 재킷은
사이즈를 잘
선택해야 한다

아웃도어 재킷은 주머니가 많아 기능성이 뛰어
나며 활동적인 인상을 준다. 뒤섞인 듯한 색상
조합이라도 모자와 하의를 같은 색으로 맞추고
사이에 다른 색을 끼워 넣으면 전체적으로 균형
이 잡혀 세련된 느낌이 든다.

styling

피싱 재킷／치노 팬츠／볼캡／
스니커즈

B-styl

비보이 패션

**오늘날 댄서 & 래퍼
스타일의 유행은
비보이 패션에서 시작되었다**

비보이 패션이란 브레이크 댄스를 추는 '비보이(B-boy)'에서 따온 것으로, 힙합을 비롯한 음악계에 관심이 많아 그 스타일과 아이콘을 접목한 패션을 말한다. 이 패션은 스트리트 문화의 영향을 받았는데, 1990년대에는 기장이 짧고 품이 넓은 오늘날의 스타일과 유사했다. 이후 2000년대에는 무릎 아래까지 내려오는 게임 셔츠와 같은 오버사이즈 상의를 입었다.

2010년 이후에는 댄서나 래퍼 스타일을 혼합하는 등 항상 최신 트렌드를 추구하는 사람들에게 적합한 패션이 되었다. 현재는 스포츠 브랜드의 아이템도 다양하게 활용하며 네크리스, 브레이슬릿, 링 등의 액세서리를 코디의 악센트로 추가하고 있다.

+ 추천 연령대
10 · **20** · **30** · 40 · 50 · 60 · 70 ~

+ 캐릭터 특징
힙합을 좋아한다, 성격이 세다, 자유로운 영혼, 감각을 추구한다, 외국인을 동경한다, 반항적이다

+ 선호 브랜드
프로클럽PRO CLUB, 뉴에라NEW ERA, 노티카NAUTICA, 팀버랜드Timberland, 폴로 랄프 로렌POLO RALPH LAUREN, 리바이스Levi's, 디키즈Dickies

크고 화려한 옷을 입은 듯한 느낌을 주지만, 1990년대 스타일은 적당한 사이즈와 수수한 느낌이 특징이다. 현재의 래퍼 스타일과 비슷한 면이 있는데, 듀렉을 두른 뒤 볼캡을 쓰면 스트리트룩 등 다른 스타일과 차별화를 줄 수 있다.

styling
블루종／티셔츠／데님 팬츠／볼캡／듀렉／네크리스／부츠

TOPS

나일론 셔츠

셔츠에 맞춰 헤드밴드를 착용하면 스타일이 살아난다.

하프 집업 스웨트 셔츠

와이드 쇼츠와 매치하면 더욱 비보이 느낌이 난다.

후디

짧은 기장으로 섹시함을 연출할 수 있고, 같은 소재의 하의와 매치하면 좋다.

게임 셔츠

화려함이 넘치는 2000년대와 비슷한 요소를 접목할 수 있다.

BOTTOMS

데님 팬츠

화이트나 선명한 색상의 상의에는 진한 톤의 데님 팬츠가 어울린다.

트랙 팬츠

저지는 셋업 스타일로 입고 화려한 느낌의 액세서리를 착용하면 비보이 패션이 완성된다.

치노 팬츠

롱 셔츠를 입어도 헐렁한 느낌을 줄 수 있는 사이즈를 선택한다.

스웨트 팬츠

허리는 슬림하게, 나머지는 와이드한 느낌으로 강약이 있는 실루엣을 연출하자.

OUTER

스타디움 점퍼

나일론 소재의 스타디움 점퍼로 비보이 스트리트 무드를 연출한다.

셰르파 재킷

1990년대 스타일을 표현할 수 있다. 기장은 짧고 품은 넓은 실루엣을 고르도록 한다.

다운 재킷

레이어드하기 어려운 아이템이니 아예 임팩트 있는 패턴을 고르자.

무통 퍼 재킷

블랙 컬러는 단조로운 느낌을 주지만 대신 액세서리를 돋보이게 한다.

SMALL ACCESSORIES

베이스볼 캡

심플한 셔츠를 입어도 모자를 거꾸로 착용하면 비보이 느낌이 물씬 난다.

삭스

와이드 쇼츠와 매치해 양말이 돋보이는 코디를 연출하자.

손목시계

커다란 다이얼(시계의 숫자판)과 화려한 색감이 비보이 패션을 더욱 돋보이게 해 준다.

듀렉

머리에 쓰는 두건의 일종인 듀렉은 볼 캡과 함께 착용하면 좋다.

31

BAG

백팩

스포츠 브랜드의 로고가 캐주얼한 코디와 잘 어울린다.

크로스 보디백

팝한 색상으로 착용하면 활동적인 인상이 강해진다.

웨이스트 백

허리 주변에도 볼륨감이 생겨 심플한 옷차림을 화사하게 만들어 준다.

보스턴백

스타디움 점퍼와 매치해 스포티한 스타일로 연출하자.

SHOES

부츠

자칫 무거워지기 쉬운 겨울 패션의 균형을 잡아주는 잇 아이템.

화이트 스니커즈

화이트 스니커즈는 활동적이고 캐주얼한 인상을 준다.

하이컷 스니커즈

바짓단이 땅에 닿지 않도록 하이컷 스타일로 신는 것이 좋다.

농구화

볼륨감 있는 농구화는 여유로운 실루엣의 팬츠와 찰떡궁합을 자랑한다.

JEWELRY

너클 링

존재감을 드러낼 수 있는 다소 투박한 디자인이 비보이 패션에 잘 어울린다.

다이아몬드 링

각 손가락에 크고 작은 반지를 레이어드하면 우아하고 풍부한 느낌을 연출할 수 있다.

체인 네크리스

정교한 골드 체인은 단정한 블랙 상의와 잘 어울린다.

펜던트

다소 허전해 보일 수 있는 목에 펜던트를 더해 포인트를 주자.

피어싱

비보이 패션은 머리 주변에 장식이 많으므로 귀에는 작은 아이템을 착용하자.

COLOR SCHEME & PATTERN

그레이×그레이×블랙×오렌지

옐로×화이트×스카이 블루×실버

레오파드 패턴

버팔로 체크 패턴

블랙×화이트×레드×옐로

레드×블랙×화이트×네이비

레더 소재

데님 소재

비일상적인 느낌이 더해지는
게임 셔츠 스타일링

댄서 느낌을 믹스한 스타일은 배꼽이 드러나는 크롭티 패션으로 섹시함을 어필하는 것이 포인트다. 하의는 육상경기에서 사용하는 트랙 팬츠를 매치한다. 남성 사이즈의 낙낙한 실루엣이 헐렁한 느낌을 준다.

styling

styling

게임 셔츠／티셔츠／
스웨트 팬츠／농구화

뷔스티에／하네스 벨트／트랙 팬츠／
베레모／레이스업 부츠

캐미솔은 배꼽이 드러나는
크롭티 패션으로 섹시하게

기장이 긴 게임 셔츠를 와이드한 하의와 매치하면 힙합 느낌이 난다. 여기에 농구화를 매치해 스포티한 느낌이 이어지게 하면 더욱 스타일리시해 보인다. 옐로 컬러 티셔츠를 이너로 입으면 활동적인 이미지를 강조할 수 있다.

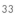

Urahara

우라하라 패션

세계를 매료시킨
스트리트 패션,
복고 열풍과 함께 역주행 중!

우라하라 패션이란 '우라하라주쿠裏原宿'라고 불리는 하라주쿠의 패션 거리 '캣스트리트'에서 시작된 스타일을 말한다. 1990년대부터 2000년대 초반에 유행한 패션 트렌드로, 스트리트 패션을 주축으로 모드·록·펑크 등의 요소가 가미된 스타일이다. 이제는 흔한 일이 되었지만 서로 다른 브랜드가 공동으로 아이템을 만드는 '컬래버레이션(협업)'이라는 개념이 세상에 소개된 것도 이 시기였다.

우라하라 패션은 지금도 젊은 세대에게 인기가 많은데, 이는 1990년대의 복고 열풍이 현재까지 이어지고 있어서다. 아메리칸 캐주얼 아이템을 중심으로 코디를 구성하고 스포츠웨어나 아웃도어 웨어를 믹스하여 입는 것이 현대적인 스타일이다.

+ 추천 연령대
10 · 20 · 30 · 40 · 50 · 60 · 70 ~

+ 캐릭터 특징
멋있다, 고집이 세다, 사교성이 좋다, 카리스마가 있다

+ 선호 브랜드
언더커버UNDERCOVER, 더블탭스WTAPS, 스투시 STUSSY, 베이프A BATHING APE, 위즈 리미티드WHIZ LIMITED, 네이버후드NEIGHBORHOOD, 팻FAT, 굿이너프 GOOD ENOUGH, 넘버나인NUMBER (N)INE

아메리칸 캐주얼룩을 베이스로 한 스타일이 많은 만큼 빈티지 데님과 잘 어울린다. 아우터도 데님 소재로 보아털 칼라가 달린 것이 포인트. 여기에 니트 비니를 매치하면 캐주얼한 느낌이 더욱 강해진다.

styling

보아 데님 재킷／티셔츠／빈티지 데님／니트 비니／워크 부츠

TOPS

플란넬 셔츠

레드×블루의 배색으로 우라하라 패션을 표현할 수 있다.

롱슬리브 티셔츠

데미지 그런지 데님과 매치하고 러버솔 디자인의 신어 세련되게 입는다.

후디

통 넓은 팬츠를 루스하게 입고 스니커즈나 부츠와 매치한다.

티셔츠

티셔츠 안에 긴팔 티셔츠를 레이어드하면 스트리트 무드가 물씬 풍긴다.

BOTTOMS

빈티지 데님 팬츠

빈티지 데님은 너무 슬림하거나 와이드하지 않은 실루엣으로 고르자.

치노 팬츠

치노 팬츠를 베이스로 코디하면 빈티지의 본질을 느낄 수 있다.

카고 쇼트 팬츠

겨울에도 쇼츠를 입는 것이 우라하라 패션의 특징이다.

타이거 카무플라주 팬츠

스타디움 점퍼+니트 베레모와 매치해 스트리트 무드를 믹스한다.

OUTER

N-3B 항공 재킷

데님 팬츠와 매치하면 대표적인 우라하라 패션을 연출할 수 있다.

무통 랜치 코트

컬러 선글라스와 매치하면 성숙한 섹시미를 뽐낼 수 있다.

M-65 필드 재킷

데님 쇼츠와 매치하고 신발은 볼륨감 있는 부츠를 신어 멋을 살린다.

스타디움 점퍼

머리부터 발끝까지 네이비의 원톤 코디로 매치하자.

SMALL ACCESSORIES

보스턴 선글라스

깊게 눌러쓴 비니와 매치하면 우라하라 패션이 더욱 돋보인다.

월렛 체인

빈티지 데님에 매치해 허리 주변에 포인트를 준다.

머리끈

손목에 시계나 팔찌와 레이어드하면 의외로 매력적인 존재감을 드러낸다.

비니

비니를 깊게 눌러쓰는 것은 우라하라 패션의 코디법 중 하나.

BAG

메신저 백

코디가 다소 밋밋하게 느껴진다면 가방을 앞으로 메서 악센트를 준다.

백팩

티셔츠 & 쇼츠 스타일 등 여름 캐주얼룩에 잘 어울린다.

밀리터리 토트백

마스큘린룩에 매치해도 잘 어울리는 가방이다.

미니 드럼백

미니 드럼백이나 미니 보스턴백을 사선으로 메면 세련된 스트리트 무드가 더해진다.

SHOES

스니커즈

전체 코디를 연한 색상으로 매치하며, 특히 치노 팬츠와 매치하는 것이 일반적이다.

하이컷 스니커즈

양말을 자연스럽게 드러내면 패셔너블한 스타일을 연출할 수 있다.

워크 부츠

모즈 코트×쇼츠의 언밸런스함을 발끝에서 커버해 주자.

러버솔 슈즈

볼륨감 있는 러버솔이 코디에 안정감을 준다.

JEWELRY

골드 링

러프한 쇼츠 스타일도 골드 액세서리를 사용해 깔끔하게 연출할 수 있다.

체인 브레이슬릿

심플해지는 여름 코디에는 대담한 사이즈의 액세서리로 포인트를 준다.

골드 네크리스

빈티지 스타일에 골드를 사용해 섹시미와 화려함을 믹스하자.

페더 장식 비즈 네크리스

인디언 주얼리는 계절에 상관없이 코디에 존재감을 발휘하는 패션 아이템이다.

피어싱

십자가 디자인 피어싱은 우라하라 문화를 완벽하게 표현한다.

COLOR SCHEME & PATTERN

그레이×블랙×실버×레드

네이비×화이트×베이지×레드

카무플라주 패턴

체크 패턴

블랙×화이트×레드×실버

그린×블랙×카키×베이지

데님 소재

나일론 소재

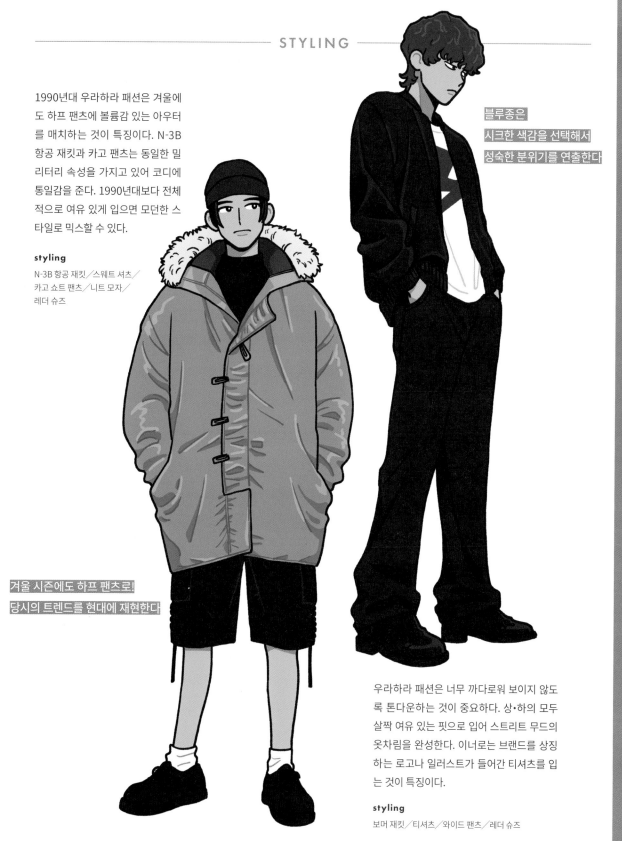

1990년대 우라하라 패션은 겨울에도 하프 팬츠에 볼륨감 있는 아우터를 매치하는 것이 특징이다. N-3B 항공 재킷과 카고 팬츠는 동일한 밀리터리 속성을 가지고 있어 코디에 통일감을 준다. 1990년대보다 전체적으로 여유 있게 입으면 모던한 스타일로 믹스할 수 있다.

styling

N-3B 항공 재킷／스웨트 셔츠／카고 쇼트 팬츠／니트 모자／레더 슈즈

블루종은
시크한 색감을 선택해서
성숙한 분위기를 연출한다

겨울 시즌에도 하프 팬츠로!
당시의 트렌드를 현대에 재현한다

우라하라 패션은 너무 까다로워 보이지 않도록 톤다운하는 것이 중요하다. 상·하의 모두 살짝 여유 있는 핏으로 입어 스트리트 무드의 옷차림을 완성한다. 이너로는 브랜드를 상징하는 로고나 일러스트가 들어간 티셔츠를 입는 것이 특징이다.

styling

보머 재킷／티셔츠／와이드 팬츠／레더 슈즈

Korea

한국 패션

**한국만의 매력 넘치는 패션,
젊은 세대의 마음을 사로잡는
다채로운 스타일**

젊은 세대를 중심으로 인기가 있는 한국 패션은
새로운 트렌드와 스타일링을 접목할 수 있다. 프
릴이나 플라워 패턴 아이템을 매치한 '페미닌 스
타일'과 볼륨 스니커즈를 발에 매치한 '캐주얼
스타일', 빅 실루엣의 상·하의를 매치한 '스트리
트 스타일'을 중심으로 아이템을 조합한다.
또한 틀에 박히지 않은 참신한 아이템과 다채로
운 색상 조합을 활용해 개성 있는 스타일을 구축
하는 것이 한국 패션의 특징이다.

짧은 재킷을 하이웨이스트 데
님과 매치하면 트렌디한 스타
일을 연출할 수 있다. 볼륨감 있
는 소매 덕분에 귀여움이 더해
져 옷차림이 더욱 돋보인다. 캐
주얼과 페미닌의 융합은 한국
패션의 특징이다.

styling

데님 재킷／캐미솔／와이드 데님 팬츠
／레더 슈즈

+ 추천 연령대
10 · **20** · **30** · 40 · 50 · 60 · 70 ~

+ 캐릭터 특징
유행에 민감하다, 젊은 세대, 한국과 K-POP을 좋아한다,
멋 내기를 좋아한다

+ 선호 브랜드
디홀릭DHOLIC, 널디NERDY, 키르시KIRSH, 아더에러
ADER ERROR, 패러그래프Paragraph, 츄chuu, 커낼 진
CANAL JEAN, 스핀즈SPINNS, 컨펌CONFIRM

TOPS

저지 톱

스포티한 느낌을 주는 셋업 스타일로 입는 것이 좋다.

티셔츠

와이드 팬츠와 매치하고, 버킷햇을 더해 캐주얼한 느낌을 살린다.

크롭 반소매 니트

크롭티+플레어 데님으로 보디라인을 어필할 수 있다.

브이넥 카디건

크롭 기장에 볼륨 소매 디테일로 귀여운 분위기를 연출한다.

BOTTOMS

저지 팬츠

단정한 상의와 매치하면 코디가 세련되어 보인다.

와이드 진

블랙 원톤 코디를 염두에 두고 상의도 케미컬 워싱 처리된 스타일로 입는다.

벌룬 조거 팬츠

둥근 실루엣의 하의는 짧은 기장의 아우터와 찰떡궁합.

와이드 팬츠

크롭티와 매치해 편안하면서도 트렌디한 코디를 완성한다.

OUTER

다운 재킷

볼륨감 있고 둥근 실루엣의 디자인으로 고르자.

드롭 숄더 체스터 코트

몸 전체를 덮는 빅 실루엣으로 한국 패션을 표현해 보자.

더블브레스트 테일러드 재킷

쇼트 팬츠와 매치해 남성스러운 옷차림에도 도전해 보자.

트랙 재킷

데님 팬츠와 매치한 한국적인 스트리트룩도 기본 스타일 중 하나.

SMALL ACCESSORIES

다운 머플러

머플러를 둘러 목 부분에 볼륨을 주면 얼굴이 작아 보인다.

로고 삭스

크롭 팬츠와 매치한다면 브랜드 로고가 살짝 드러나도록 연출하자.

버킷햇

블랙 & 화이트가 믹스된 모자라면 블랙 코디라도 무거워 보이지 않는다.

볼캡

러거 셔츠+쇼츠와 매치하면 보이시한 분위기를 연출할 수 있다.

BAG

백팩

한쪽 어깨에 러프하게 메는 것이 한국 패션에 어울린다.

토트백

팝한 디자인의 캐주얼한 가방은 여름 스타일에 잘 어울린다.

미니 백

작고 귀여운 느낌을 연출할 수 있으며 미니스커트에도 매치하기 좋다.

숄더백

가죽, 재킷 등 우아한 옷차림과 찰떡 궁합인 아이템.

SHOES

대드 스니커즈

통굽으로 된 스니커즈를 신어 발끝에 시선이 집중되도록 스타일링하자.

부츠

스키니 팬츠의 밑단을 부츠 안에 넣어 입으면 더욱 세련되어 보인다.

스니커즈

회색 톤이 성숙한 분위기를 자아내며 와이드 팬츠와 잘 어울린다.

플레인토 슈즈

단정한 하의에는 가죽 슈즈를 매치해 세련되게 스타일링한다.

JEWELRY

체인 네크리스

체인을 짧게 해서 초커처럼 착용하면 목 주변에 확실한 존재감을 준다.

혼 링

가벼운 옷을 입는 시기에는 세련된 디자인의 반지를 착용한다.

체인 브레이슬릿

한국 스타일은 다소 투박한 액세서리 하나로도 포인트를 줄 수 있다.

후프 피어싱

적당한 크기의 피어싱은 캐주얼룩에도 포멀룩에도 잘 어울린다.

COLOR SCHEME & PATTERN

핑크×화이트×그레이×블랙

블랙×그레이×네이비×화이트

체크 패턴

플라워 프린트 패턴

퍼플×핑크×화이트×베이지

그린×오렌지×화이트×블랙

틸 소재

니트 소재

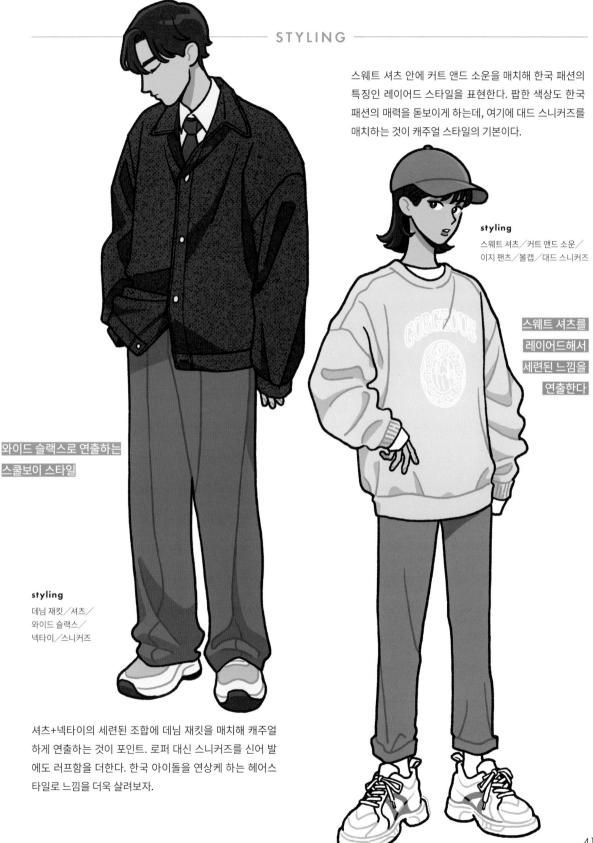

스웨트 셔츠 안에 커트 앤드 소운을 매치해 한국 패션의 특징인 레이어드 스타일을 표현한다. 팝한 색상도 한국 패션의 매력을 돋보이게 하는데, 여기에 대드 스니커즈를 매치하는 것이 캐주얼 스타일의 기본이다.

styling

스웨트 셔츠／커트 앤드 소운／
이지 팬츠／볼캡／대드 스니커즈

스웨트 셔츠를
레이어드해서
세련된 느낌을
연출한다

와이드 슬랙스로 연출하는
스쿨보이 스타일

styling

데님 재킷／셔츠／
와이드 슬랙스／
넥타이／스니커즈

셔츠+넥타이의 세련된 조합에 데님 재킷을 매치해 캐주얼하게 연출하는 것이 포인트. 로퍼 대신 스니커즈를 신어 발에도 러프함을 더한다. 한국 아이돌을 연상케 하는 헤어스타일로 느낌을 더욱 살려보자.

41

Outdoor Mix

고프코어룩

**활동적인 라이프 스타일과
도시의 세련된 스타일의 융합**

고프코어룩은 평소의 출근룩이나 일상복에
아웃도어 아이템을 접목한 스타일을 말한다.
이 스타일은 자연과 아웃도어 활동을 좋아해
서 라이프 스타일에도 아웃도어 스타일을 반
영하고 싶거나 기능성과 쾌적함은 물론이고
세련미까지 갖춘 옷을 원하는 사람에게 안성
맞춤이다.
코디할 때는 아웃도어 아이템을 적당히 사
용하는 것이 좋으며, 슬랙스나 레더 슈즈 같
은 단정한 아이템과 매치하면 심플하면서도
도회적인 인상을 줄 수 있다. 'GORE-TEX'
'CORDURA®Nylon' 등 기능성 소재를 사용
해 멀리서 봐도 아웃도어 느낌이 나도록 연출
하는 것이 포인트다.

+ 추천 연령대
10 · 20 · 30 · 40 · 50 · 60 · 70 ~

+ 캐릭터 특징
캠핑·등산 등 레저를 좋아한다, 야외 활동을 좋아한다, 기능성과
효율성을 중시한다, 긍정적이다, 활동적이다, 건강미가 넘친다

+ 선호 브랜드
그라미치GRAMICCI, 워크맨WORKMAN, 노스페이스THE NORTH FACE,
아크테릭스ARC'TERYX, 엘엘빈L.L.Bean, 호카 오네오네Hoka One
One, 살로몬Salomon, 몽벨mont-bell

여름 축제나 행사 때는 고프
코어룩을 추천한다. 직사광
선과 자외선을 막아주는 나
일론 모자, 갑작스러운 비에
도 대응할 수 있는 패커블 소
재(콤팩트하게 보관할 수 있
는 소재)로 만든 아이템, 티셔
츠+하프 팬츠 등 움직이기 편
한 차림으로 스타일링한다.

styling
카디건／티셔츠／패커블 쇼츠／
버킷햇／스트랩 샌들

─ TOPS ─

패커블 셔츠

셸 버킷햇과 매치하면 아웃도어 무드가 깊어진다.

헌팅 베스트

모노톤 스타일에 잘 어울리는 베스트. 주머니가 많이 달려 있어 트렌디한 연출이 가능하다.

테크 니트 풀오버

와이드 카고 팬츠•그레이 스니커즈와 함께 도회적이고 성숙한 이미지를 연출해 보자.

나일론 셔츠

슬랙스 소재의 하의와 믹스매치해 세련미를 더해준다.

캠프 셔츠

오픈 칼라 셔츠처럼 보여도 색감에 따라 아웃도어 무드를 연출할 수 있다.

체크 후디

블루×브라운의 어스 컬러로 아웃도어 느낌을 연출한다.

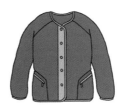

플리스 카디건

크롭티+하이웨이스트 팬츠와 매치해 트렌디하게 코디한다.

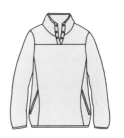

플리스 풀오버

모크넥 셔츠와 매치해 성숙하고 캐주얼한 스타일로 연출한다.

─ BOTTOMS ─

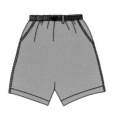

쇼트 팬츠

티셔츠는 오버사이즈, 쇼츠는 무릎 위 기장으로 입어 트렌디하게 연출한다.

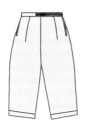

원턱 팬츠

차가운 색(한색) 계열의 상의와 매치하면 청량한 느낌이 물씬 난다.

나일론 조거 팬츠

나일론 소재로 스포티하고 활동적인 느낌을 준다.

마운틴 팬츠

셔츠와 베레모를 함께 매치해 클래식하고 성숙한 스타일을 연출해 보자.

나일론 트레킹 팬츠

나일론 팬츠 특유의 투박함이 드러나지 않도록 슬림한 실루엣으로 입자.

나일론 캔버스 스커트

캔버스 원단에 나일론을 더한 소재라면 외출복이나 아웃도어룩으로 활약할 수 있다.

필드 팬츠

독특한 포켓 디테일이 1980년대 느낌을 준다.

스웨트 팬츠

스웨트 팬츠는 편안한 옷차림을 연출할 수 있다.

OUTER

다운 재킷

아웃도어 느낌이 나지만 블랙 & 화이트 패턴으로 세련된 도시 분위기를 더한다.

나일론 재킷

단정한 슬랙스와 매치해 도회적인 스타일을 표현해 보자.

보아 재킷

빈티지 데님과 매치하면 아메리칸 캐주얼 스타일을 믹스할 수 있다.

코듀로이 보아 재킷

비슷한 색감의 팬츠와 매치해 1990년대 무드를 더해 보자.

마운틴 파카

신발을 크롭 기장으로 신으면 단정하고 세련된 스타일을 연출할 수 있다.

모즈 파카

와이드한 하의를 매치해 일부러 투박하게 입는 것이 트렌디한 코디법이다.

다운 베스트

코위찬 니트나 두툼한 후디와 레이어드하자.

노 칼라 다운 재킷

가을 아우터로 제격! 노 칼라 스타일로 깔끔하게 입으면 답답해 보일 염려가 없다.

SMALL ACCESSORIES

다운 스카프

아우터와 색상을 맞추면 코디에 통일감이 생긴다.

넥워머

허전해지기 쉬운 목 주변에 아웃도어 무드를 높여준다.

셸 버킷햇

고급스럽고 부드러운 감촉이 하이톤 스타일에 잘 어울린다.

아웃도어 워치

재킷처럼 세련된 아우터를 입을 때 손목에 착용하면 트렌디해 보인다.

캠핑 장갑

볼륨 있는 아우터를 입는다면 존재감이 돋보이는 장갑을 껴보자.

스테인리스 보온병

액세서리처럼 손에 들고 시티룩 스타일로 연출한다.

멀티 케이스

투명 소재로 내부가 잘 보이도록 해서 패션 감각을 돋보이게 한다.

안경줄

안경이나 선글라스를 목걸이처럼 스타일링할 수 있다.

BAG

백팩

허리뼈 위치보다 위쪽으로 메면 시크
되어 보인다.

숄더백

목에 걸어 착용하면 아웃도어 베스트
와 잘 어울린다.

메시 비치 토트백

캐주얼한 소재도 모노톤을 사용하면
도회적인 분위기를 연출할 수 있다.

토트백

코디에서 차지하는 면적이 크므로 어
스 컬러로 된 가방을 들어 코디의 균형
을 잡는다.

SHOES

워터 슈즈

원톤 배색의 메시 소재 워터 슈즈는 시크
한 느낌이 있어서 평소에 신기에도 좋다.

왈라비

고급스러우면서도 낙낙하게 신을 수 있어
와이드 · 스웨트 팬츠와 잘 어울린다.

아웃도어 슈즈

귀여운 A라인 실루엣의 볼륨 원피스
와 매치하면 언밸런스하면서도 더욱
멋스러워 보인다.

쇼트 부츠

스키니 팬츠를 부츠 안에 넣어 입으면
정돈된 느낌이 든다.

JEWELRY

레더 벨트 브레이슬릿

한 겹이든 두 겹이든 손목
에 감아 착용하면 확실한
존재감을 발휘한다.

비즈 브레이슬릿

비즈 브레이슬릿은 캐
주얼한 스타일에 잘 어
울린다.

실버 네크리스

멋스러운 형태의 네크리
스는 세련되면서도 캐주
얼한 느낌을 자아낸다.

스틸 링

심플한 디자인이라 깔끔
하고 단정한 아웃도어 스
타일에도 잘 어울린다.

태슬 네크리스

가슴 부분에 늘어뜨리면
우아하게 흔들리면서 코
디의 악센트가 되어준다.

COLOR SCHEME & PATTERN

카키×오렌지×화이트×블랙

네이비×레드×화이트×옐로

카무플라주 패턴

보더 패턴

브라운×카키×베이지×오렌지

그린×베이지×브라운×옐로

나일론 소재

플리스 소재

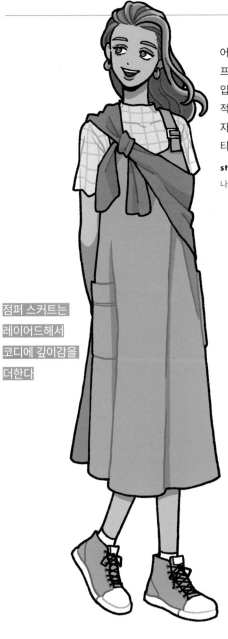

어스 컬러나 자연계의 색상을 사용하는 것도 고프코어룩의 특징이다. 나일론 재킷은 아우터로 입어도 좋지만, 캠핑장에서는 어깨에 걸쳐 활동적인 느낌을 연출할 수 있다. 다양한 소재와 디자인의 아이템을 레이어드해서 깊이감 있는 스타일을 연출해 보자.

styling

나일론 재킷／블라우스／점퍼 스커트／스니커즈

점퍼 스커트는
레이어드해서
코디에 깊이감을
더한다

보아 재킷은
스트리트 스타일로 입으면
어른스러운 무드를
연출할 수 있다

존재감이 뚜렷한 보아 재킷은 아웃도어 느낌을 내기에 제격이지만 캐주얼한 느낌이 들기도 쉬우니 주의해야 한다. 차분한 색감으로 코디하되 전체적으로 심플하게 입어서 스트리트 무드도 적절히 가미하자.

styling

보아 재킷／스웨트 셔츠／치노 팬츠／볼캡／스니커즈

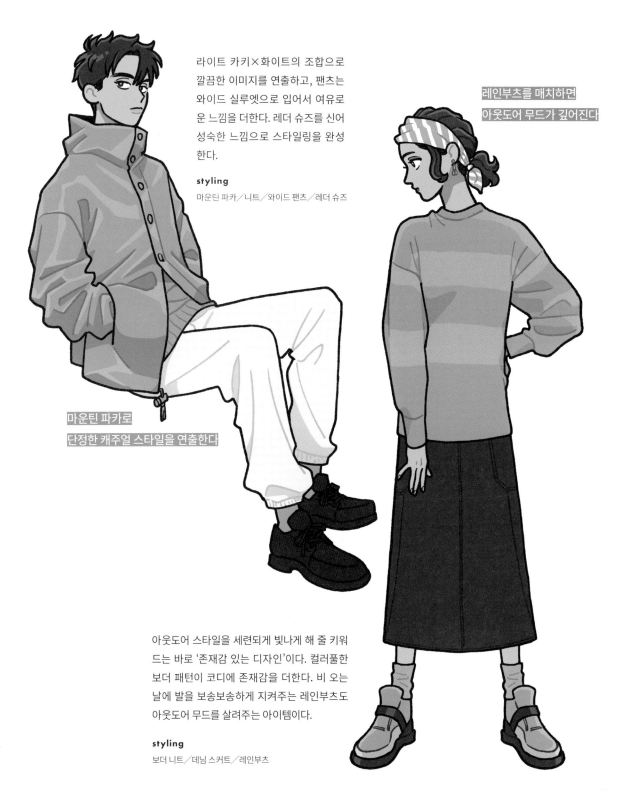

라이트 카키×화이트의 조합으로
깔끔한 이미지를 연출하고, 팬츠는
와이드 실루엣으로 입어서 여유로
운 느낌을 더한다. 레더 슈즈를 신어
성숙한 느낌으로 스타일링을 완성
한다.

styling
마운틴 파카／니트／와이드 팬츠／레더 슈즈

레인부츠를 매치하면
아웃도어 무드가 깊어진다

마운틴 파카로
단정한 캐주얼 스타일을 연출한다

아웃도어 스타일을 세련되게 빛나게 해 줄 키워
드는 바로 '존재감 있는 디자인'이다. 컬러풀한
보더 패턴이 코디에 존재감을 더한다. 비 오는
날에 발을 보송보송하게 지켜주는 레인부츠도
아웃도어 무드를 살려주는 아이템이다.

styling
보더 니트／데님 스커트／레인부츠

Athleisure

애슬레저룩

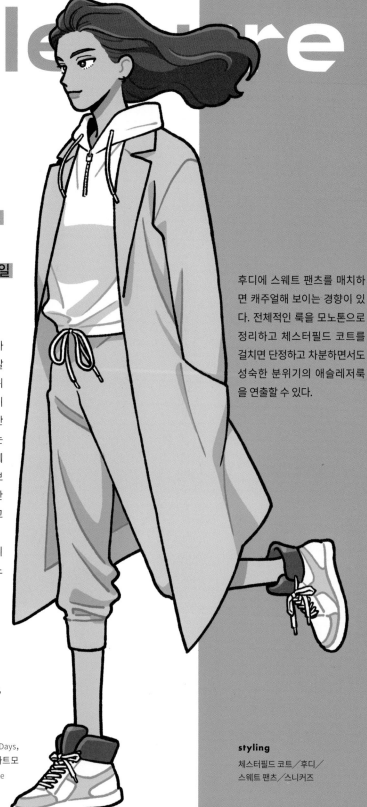

패션에도 불어온 헬시플레저 열풍!

능력 있는 사람을 위한

캐주얼 스타일

애슬레저룩은 스포츠나 피트니스를 즐기는 사람들이 직장과 피트니스센터를 오가며 옷을 갈아입는 횟수와 들고 다니는 짐의 양을 줄이기 위해 편의성을 중시하면서 시작된 스타일이다. 이 스타일은 평소에 스포츠를 즐기는 사람들뿐만 아니라 캐주얼하고 편안한 스타일을 좋아하는 사람들에게도 인기가 있다. 일상복에 스포츠웨어만 접목하면 완성할 수 있어 화려한 디자인보다는 착용감과 활동성을 중시한다. 건강에 대한 관심이 높아진 것도 애슬레저룩이 인기를 끌고 있는 이유 중 하나다.

애슬레저룩의 대표적인 조합은 트랙 재킷+저지+러닝슈즈 등이다. 생기 있고 에너지 넘치는 느낌을 주어 긍정적인 이미지를 어필할 수 있다.

+ 추천 연령대

10 · 20 · 30 · 40 · 50 · 60 · 70 ~

+ 캐릭터 특징

트레이닝을 좋아한다, 기능성과 효율성을 중시한다, 긍정적이다, 활동적이다, 건강미가 넘친다

+ 선호 브랜드

나지NERGY, 로나제인Lorna Jane, 쉽스 데이즈SHIPS Days, 더 더퍼 오브 세인트 조지The DUFFER of ST.GEORGE, 아트모스 핑크atmos pink, 갭GAP, 단스킨DANSKIN, 나이키Nike

후디에 스웨트 팬츠를 매치하면 캐주얼해 보이는 경향이 있다. 전체적인 룩을 모노톤으로 정리하고 체스터필드 코트를 걸치면 단정하고 차분하면서도 성숙한 분위기의 애슬레저룩을 연출할 수 있다.

styling

체스터필드 코트／후디／
스웨트 팬츠／스니커즈

TOPS

후디

같은 소재의 하의와 매치해 캐주얼한 분위기를 연출한다.

오픈넥 니트 톱

배꼽이 드러나는 크롭티 패션으로 섹시함을 어필할 수 있다.

쇼트 리브 탱크톱

앞트임 후드티의 이너로 매치해 활동적인 인상을 준다.

롱슬리브 티셔츠

블랙 컬러의 조거 팬츠와 매치해 도회적인 애슬레저룩을 완성한다.

BOTTOMS

사이드라인 슬릿 스트레이트 팬츠

핏 & 플레어 실루엣으로 입으면 늘씬하면서 다리도 길어 보인다.

와이드 리브 롱 팬츠

신축성 있는 리브(골지) 소재의 팬츠는 스포츠 스타일에 제격이다.

스웨트 팬츠

상체는 트렌치 코트 같은 아우터로 세련되게 스타일링하자.

테이퍼드 조거 팬츠

퀄팅 재킷과 매치해 도회적인 분위기를 발산한다.

OUTER

트렌치 코트

하의는 스웨트 팬츠로 러프하게 입는 것이 애슬레저 스타일.

윈드브레이커

단정한 소재의 플레어 팬츠와 매치하면 한국 패션이 믹스된 스타일을 연출할 수 있다.

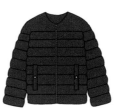

노 칼라 다운 재킷

조거 팬츠와 매치해 전신을 슬림하게 스타일링하자.

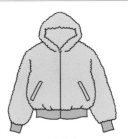

퍼 재킷

트렌디한 짧은 기장의 퍼 재킷에 하이웨이스트의 스패츠를 매치해 활동적으로 연출하자.

SMALL ACCESSORIES

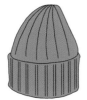

니트 비니

비니를 얕게 쓰면 활동적인 인상과 더불어 경쾌함까지 더할 수 있다.

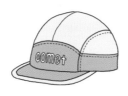

볼캡

볼캡을 쓰면 훨씬 더 활동적인 느낌이 난다.

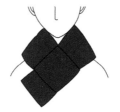

퀄팅 머플러

목 주변에 볼륨감을 주어 얼굴이 작아 보이는 효과를 줄 수 있다.

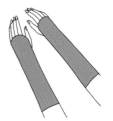

니트 팔토시

니트 소재 팔토시를 착용하면 은은한 애슬레저룩이 된다.

BAG

백팩

블랙 컬러를 활용하면 코디의 균형이 잡히면서 성숙미 넘치는 애슬레저룩이 완성된다.

짐 백

색감 있는 가방을 든다면 신발도 컬러 스니커즈를 신어 경쾌함을 더해주자.

서클 백

색상 수를 제한하여 성숙한 느낌을 연출하고 싶을 때 유용하다.

웨이스트 백

보이시한 느낌을 주는 아이템으로, 러프하게 어깨에 걸쳐 메도 멋스럽다.

SHOES

스니커즈

볼륨감 있는 신발을 신으면 다리가 더욱 가늘어 보인다.

스포츠 샌들

밝은 원피스와 매치하면 활동감 넘치는 여름 스타일을 연출할 수 있다.

쇼트 부츠

스패츠와 스키니 팬츠는 부츠 안에 넣어서 스타일링한다.

슬리퍼형 스니커즈

쇼츠와 함께 매치해 여름 스타일에 경쾌함을 더하자.

JEWELRY

비즈 브레이슬릿

손목에는 러프하고 심플한 멋이 있는 비즈 디자인이 어울린다.

마그네틱 브레이슬릿

시크한 배색의 팔찌는 차분하고 성숙한 분위기를 연출한다.

마그네틱 네크리스

초커처럼 착용하면 목 주변에 스포티한 느낌을 더해준다.

실리콘 브레이슬릿

손목을 조이지 않는 러프한 팔찌로 스타일링해 보자.

앵클릿

짧은 기장의 하의를 입을 때는 앵클릿을 착용해 발목에 악센트를 더하자.

COLOR SCHEME & PATTERN

그레이×화이트×그린×핑크

네이비×화이트×레드×블루

플라워 패턴

버버리 체크 패턴

블랙×그레이×카키×베이지

블랙×화이트×그레이×옐로

나일론 소재

폴리에스테르 소재

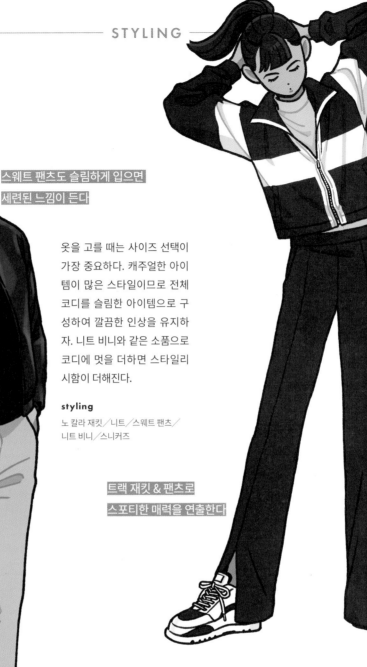

**스웨트 팬츠도 슬림하게 입으면
세련된 느낌이 든다**

옷을 고를 때는 사이즈 선택이
가장 중요하다. 캐주얼한 아이
템이 많은 스타일이므로 전체
코디를 슬림한 아이템으로 구
성하여 깔끔한 인상을 유지하
자. 니트 비니와 같은 소품으로
코디에 멋을 더하면 스타일리
시함이 더해진다.

styling

노 칼라 재킷／니트／스웨트 팬츠／
니트 비니／스니커즈

**트랙 재킷 & 팬츠로
스포티한 매력을 연출한다**

최근에는 저지 아이템을 활용한 셋업 스타일도 많이 입는
추세다. 투박해지지 않도록 모크넥 티셔츠(접어 입지 않는
짧은 터틀넥)와 매치해 도회적인 인상을 준다. 한국 패션의
특징이기도 한 볼륨 스니커즈에 슬릿 디테일의 팬츠를 매치
해 스타일리시한 느낌을 더한다.

styling

트랙 재킷／모크넥 티셔츠／트랙 팬츠／대드 스니커즈

Work

워크웨어룩

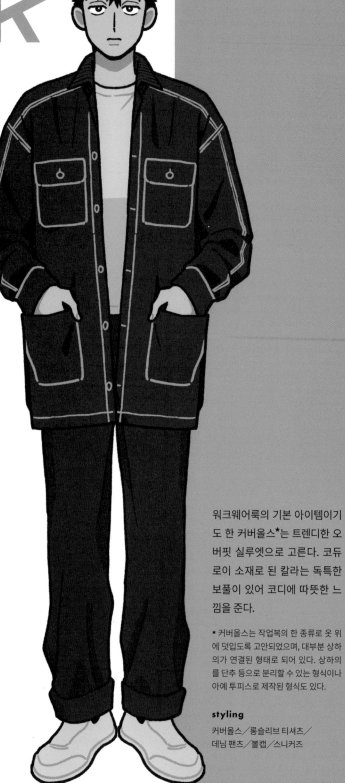

**노동자로부터 영감을 받아
탄생한 워크웨어는
패션 피플로 거듭나게 한다**

워크웨어룩은 노동자의 스타일에서 영감을 받은 패션을 말한다. 작업복을 기반으로 캐주얼하고 실용적인 스타일을 선호하는 사람에게 적합하며, 키가 작거나 체격이 큰 사람 등 체형에 콤플렉스가 있는 사람에게 적합하다는 점이 워크웨어룩의 특징이다.

기능성과 내구성이 강조되어 있으며, 멀티 포켓 디자인과 내구성이 뛰어난 데님, 캔버스 소재, 견고한 스티치가 특징이다. 요즘에는 커버올스나 히코리 스트라이프처럼 워크웨어를 상징하는 아이템과 디자인에 사이즈를 크게 하는 등 어레인지를 더하고 있다. 색상은 주로 카키와 그레이를 사용하여 차분하고 성숙한 분위기를 연출한다.

+ 추천 연령대
10 · 20 · 30 · 40 · 50 · 60 · 70 ~

+ 캐릭터 특징
차분하고 어른스럽다, 성격이 온화하다, 실용적인 것을 좋아한다, 성실하고 정직하다

+ 선호 브랜드
칼하트Carhartt, 바버Barbour, 디키즈Dickies, 벤 데이비스BEN DAVIS, 랭글러Wrangler, 레드윙RED WING, 유니버설 오버롤UNIVERSAL OVERALL, 리바이스Levi's

워크웨어룩의 기본 아이템이기도 한 커버올스*는 트렌디한 오버핏 실루엣으로 고른다. 코듀로이 소재로 된 칼라는 독특한 보풀이 있어 코디에 따뜻한 느낌을 준다.

* 커버올스는 작업복의 한 종류로 옷 위에 덧입도록 고안되었으며, 대부분 상하의가 연결된 형태로 되어 있다. 상하의를 단추 등으로 분리할 수 있는 형식이나 아예 투피스로 제작된 형식도 있다.

styling

커버올스 / 롱슬리브 티셔츠 / 데님 팬츠 / 볼캡 / 스니커즈

TOPS

코듀로이 셔츠
겨울에는 파카나 스웨트 셔츠를 이너로 입어 계절감 있는 스타일을 연출한다.

티셔츠
이너는 너무 밝지 않은 그레이나 네이비 컬러가 어울린다.

버튼다운 셔츠
버튼다운 칼라가 달린 셔츠는 캐주얼한 분위기를 더해준다.

보더 커트 앤드 소운
카고 팬츠와 매치하면 워크웨어 스타일과 프렌치 시크 스타일을 함께 느낄 수 있다.

BOTTOMS

치노 팬츠
화이트 스니커즈와 매치해 산뜻한 룩을 연출해 보자.

센터 프레스 팬츠
상의도 브라운으로 매치해 원톤 코디로 세련된 느낌을 주자.

테이퍼드 데님 팬츠
적당히 물 빠진 데님은 밝은 톤의 워크 재킷과 잘 어울린다.

스트라이프 팬츠
캐주얼한 팬츠에 스트라이프 패턴이 들어가 있어 산뜻한 분위기를 연출해 준다.

OUTER

히코리 커버올스
워크웨어룩에 자주 사용되는 스트라이프 패턴으로 와일드한 분위기를 연출한다.

워크 재킷
아메리칸 캐주얼 무드의 재킷은 엉덩이가 가려지는 정도의 길이로 입는다.

덕 캔버스 재킷
덕 캔버스 원단은 내구성이 뛰어난 워크웨어용 소재. 와이드한 하의와 매치하자.

데님 재킷
화이트 컬러는 경쾌한 느낌을 주어 투박한 데님의 느낌을 완전히 바꿔준다.

SMALL ACCESSORIES

레더 벨트
밝은 톤의 팬츠는 블랙 컬러의 벨트를 착용해 코디에 대비를 주자.

워크캡
신발과 색상을 맞추면 세련된 느낌을 줄 수 있다.

레더 월렛
주머니에 손을 넣으면 체인이 살짝 보여 멋스러워 보인다.

손목시계
유행을 타지 않는 워크웨어룩에는 클래식한 시계가 잘 어울린다.

BAG

메신저 백

큼직한 디자인의 가방을 앞으로 메서 스타일링의 악센트로 활용한다.

숄더백

긴 기장의 상의를 입고 허리 위치에 맞춰 착용한다.

백팩

짧은 기장의 아우터와 매치하면 트렌디한 스타일링을 완성할 수 있다.

토트백

밝은 색상이라도 톤을 낮추면 스타일리시해 보인다.

SHOES

부츠

블랙 컬러의 부츠를 신으면 코디의 균형이 잡힌다.

왈라비

발에 품위를 남기면서 경쾌한 인상을 준다.

로퍼

로퍼로 코디를 마무리하면 워크웨어룩에 트래디셔널한 무드까지 연출할 수 있다.

워크 슈즈

신발에 하의가 걸리지 않도록 바짓단을 롤업해서 입자.

JEWELRY

뱅글

셔츠 스타일로 소매를 롤업해서 입었을 때 손에 포인트가 된다.

브레이슬릿

실버 액세서리와 레이어드해서 착용하면 좋다.

셀 링

코디에 화려함을 더해주어 세련된 느낌을 줄 수 있다.

반다나 장식 네크리스

목에 걸 수도 있고 손목에 감아서 연출해도 멋스럽다.

비즈 네크리스

천연 터키석은 여름 시즌의 워크웨어룩을 더욱 센스 있게 꾸며준다.

COLOR SCHEME & PATTERN

카키×브라운×베이지×오렌지

그레이×네이비×레드×브라운

히코리 스트라이프 패턴

타탄 체크 패턴

네이비×베이지×그린×카키

그린×블루×베이지×브라운

옥스퍼드 소재

캔버스 소재

**영국 스타일에
워크 재킷은 필수 아이템**

워크 재킷을 히코리 스트라이프 (데님 원단에 흰색 실로 만든 얇은 세로줄 무늬 패턴)로 바꾸면 차분한 유럽 분위기를 연출할 수 있다. 일반적으로 진이나 치노 팬츠를 매치하는데, 조금 더 독창적인 룩을 원한다면 밀리터리 느낌의 카고 팬츠와 믹스하는 것도 좋다.

워크 재킷과 데님 재킷처럼 다른 종류의 아우터 두 벌을 레이어드하면 깊이감이 강조되어 세련된 느낌을 줄 수 있다. 여기에 브라운 로퍼를 매치하면 영국 스타일의 워크웨어룩이 완성된다.

styling
워크 재킷／데님 재킷／티셔츠／
셔츠／치노 팬츠／볼캡／로퍼

**히코리 재킷은
프렌치 캐주얼 느낌을 풍긴다**

styling
히코리 재킷／버튼다운 셔츠／
카고 팬츠／레더 슈즈

Boyish

보이시룩

어른이 되어도 이어지는
'어린 시절의 멋진 스타일'

보이시룩은 캐주얼한 아이템을 사용해서 소년 같은 옷차림을 연출하는 여성 패션 스타일을 말한다. 스포티하고 캐주얼한 디자인이 많아서 활발한 이미지를 줄 수 있다.

남성스러운 재킷처럼 루스한 실루엣이 돋보이는 아이템과 보이프렌드, 진·오버사이즈 셔츠 등 스트리트 스타일의 요소가 강한 아이템을 코디에 조합한다. 신사적인 요소나 깔끔한 느낌이 나는 아이템을 제한하고, 모노톤이나 수수한 색상의 사용도 피하는 것이 좋다. 멀리서 보면 남자아이로 착각할 수 있는 티셔츠+쇼트 팬츠 조합의 스타일링도 보이시룩에서만큼은 허용된다.

+ 추천 연령대
10 · 20 · 30 · 40 · 50 · 60 · 70 ~

+ 캐릭터 특징
활동적이다, 성격이 밝다, 멋있고 귀엽다, 서글서글하다, 성격이 털털하다, 남녀를 불문하고 친구가 많다

+ 선호 브랜드
엑스걸X-girl, 누구NUGU, 산셀프SANSeLF, 빔즈 보이BEAMS BOY, 위고WEGO, 프릭스스토어FREAK'S STORE

캐주얼하면서도 세련된 느낌의 수티앵 칼라(앞부분을 열어 입을 수도 있고, 단추를 채워 입을 수도 있는 컨버터블 칼라의 일종) 코트에 보더 티셔츠를 매치하면 내추럴한 보이시룩을 연출할 수 있다. 양말에 포인트 컬러를 넣으면 더욱 스타일리시해 보인다.

styling

수티앵 칼라 코트／보더 티셔츠／데님 팬츠／니트 비니／컬러 삭스／레더 슈즈

— TOPS —

스웨트 셔츠

언뜻 밋밋해 보일 수도 있지만 바지에 넣어 입으면 스타일리시해 보인다.

후디

쇼트 팬츠×스니커즈를 함께 매치하면 트렌디한 코디를 완성할 수 있다.

반소매 셔츠

단추를 모두 채워 입으면 독특한 매력을 발산할 수 있다.

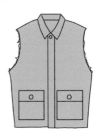

밀리터리 베스트

빈티지한 느낌을 주는 올 풀림 디테일로 티셔츠 위에 입으면 멋스럽다.

러거 셔츠

와이드한 쇼트 팬츠와 매치하면 소년미를 발산할 수 있다.

베이스볼 티셔츠

메시캡과 보디백을 더해 스포티하게 연출하자.

보더 빅 티셔츠

연한 색감의 하의와 매치하면 청량한 느낌의 스타일링이 완성된다.

카디건

볼캡+티셔츠+쇼츠 조합이면 완벽한 보이시룩이 된다.

— BOTTOMS —

센터 프레스 하프 팬츠

투박한 쇼츠는 양말과 색상을 맞춰서 스타일리시하게 연출한다.

사이드라인 팬츠

트렌디한 크롭티와 매치해 캐주얼하면서도 시크한 룩을 연출해 보자.

트랙 팬츠

짧은 상의에는 루스한 하의를 입어 코디의 균형을 잡아준다.

케미컬 워싱 데님

빅 실루엣의 블랙 티셔츠를 입고 레더 슈즈를 신어 코디를 완성하자.

하프 팬츠

밝은 보더 패턴의 러거 셔츠와 매치하면 스타일리시해 보인다.

자가드 쇼트 팬츠

같은 패턴의 재킷과 매치하는 셋업 스타일링을 추천한다.

셰프 팬츠

타탄 체크 패턴의 하의로 풋풋한 소년미를 표현한다.

와이드 카고 팬츠

티셔츠에 남성적인 카고 팬츠를 매치하면 균형 잡힌 코디가 된다.

오버사이즈 재킷

너무 크지 않고 적당히 캐주얼하게 입을 수 있는 사이즈를 고른다.

트랙 재킷

와이드 데님+버킷햇과 매치해 스트리트 무드를 더한다.

데님 재킷

청청 패션으로 연출해서 아예 투박하게 입어보자.

오버사이즈 MA-1 항공 점퍼

박시한 MA-1 항공 점퍼는 쇼트 팬츠와 매치하면 어울린다.

스탠드업 칼라 쇼트 코트

화이트나 브라운 계열의 아이템과 매치해 보이시하고 트래디셔널한 룩을 연출해 보자.

하이넥 쇼트 다운 재킷

니트 비니+데님 팬츠와 매치하면 캐주얼한 룩을 연출할 수 있다.

쇼트 블루종

어른스러운 색감의 아우터는 쇼트 팬츠와 함께 귀엽게 연출하면 세련되어 보인다.

스타디움 점퍼

후디를 안에 받쳐 입어 레이어드 스타일로 연출하자.

SMALL ACCESSORIES

볼캡

머리에 볼캡을 착용해 보이시하고 캐주얼한 느낌을 연출한다.

버킷햇

보이시한 오버사이즈 코디에 매치하기 쉬운 아이템이다.

니트 모자

앞머리를 내어서 쓰면 어려 보이는 효과가 있다.

카드홀더

포인트 컬러의 카드홀더를 백팩에 달아 코디에 악센트를 준다.

로고 라인 크루 삭스

양말을 드러내는 코디로 스케이터 보이 느낌을 믹스한 스타일을 연출하자.

넥 스트랩

목에 걸면 심플한 여름 스타일을 강조할 수 있다.

카라비너

벨트 고리에 걸고 열쇠를 달아 옷차림에 포인트를 준다.

동전 케이스

가방이나 열쇠에 달아 스타일링한다. 팝한 색감이 보이시룩에 잘 어울린다.

BAG

백팩

캐주얼한 분위기를 더욱 살리기 위해 큼직한 사이즈로 스타일링한다.

토트백

여름 코디에는 대담한 애니멀 패턴 가방을 매치해 멋스럽게 스타일링한다.

에나멜 숄더백

에나멜 소재의 가방은 스포티한 인상을 준다.

미니 숄더백

액세서리 느낌으로 목걸이처럼 목에 걸어 스타일링한다.

SHOES

레더 슈즈

흰색 끈으로 묶어주면 레더 슈즈의 고급스러움+캐주얼한 분위기까지 끌어낼 수 있다.

스니커즈

밝은 색상의 신발로 코디를 마무리하면 캐주얼한 느낌이 강해진다.

힐 슈즈

힐의 고급스러운 무드와 함께 투박한 디자인으로 보이시한 매력을 더하자.

스포츠 샌들

통굽 디자인이라 쇼츠와 잘 어울리고, 스트랩 덕분에 다리도 가늘어 보인다.

JEWELRY

데미지 링

레이어드하지 않고도 충분히 개성을 드러낼 수 있다.

훅 브레이슬릿

손목시계나 캐주얼한 팔찌와 레이어드하면 더욱 멋스럽게 연출할 수 있다.

비즈 네크리스

비즈×롱 체인 조합이 캐주얼한 분위기를 더해준다.

십자가 피어싱

세로로 일자형 액세서리를 착용하면 인상이 더욱 또렷해 보인다.

초커

트렌디한 크롭티(사이즈가 딱 맞아 보디라인을 강조해 주는 티셔츠)와 매치하면 스타일이 훨씬 돋보인다.

COLOR SCHEME & PATTERN

그레이×네이비×베이지×브라운

블랙×화이트×그레이×네이비

네이비×화이트×레드×블루

화이트×그린×베이지×네이비

보더 패턴

데님 소재

블록체크 패턴

코튼 소재

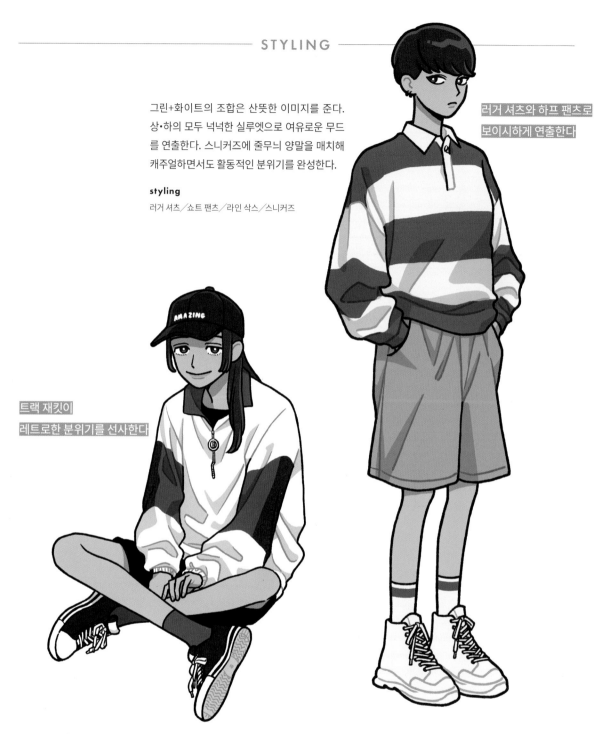

그린+화이트의 조합은 산뜻한 이미지를 준다. 상·하의 모두 넉넉한 실루엣으로 여유로운 무드를 연출한다. 스니커즈에 줄무늬 양말을 매치해 캐주얼하면서도 활동적인 분위기를 완성한다.

styling

러거 셔츠／쇼트 팬츠／라인 삭스／스니커즈

러거 셔츠와 하프 팬츠로 보이시하게 연출한다

트랙 재킷이 레트로한 분위기를 선사한다

트랙 재킷(스포츠 트레이닝용 재킷에서 파생된 재킷)은 걸쳐 입기만 해도 스포티한 느낌이 믹스되어 활동적인 소년 스타일을 표현할 수 있다. 1990년대의 레트로한 느낌이 나는 재킷에 볼륨감이 있는 경우에는 로우컷 스니커즈로 균형을 맞춘다.

styling

트랙 재킷／쇼트 팬츠／볼캡／스니커즈

데님 아이템은 보이시룩의 필수 아이템이다. 벌룬 실루엣의 팬츠와 매치하면 살짝 장난기 있는 보이시룩을 연출할 수 있다. 니트 비니로 코디에 귀여움을 더하면 더욱 세련되어 보인다.

styling

데님 셔츠／티셔츠／와이드 팬츠／니트 비니／스니커즈

오버사이즈 재킷은
소품과 함께
캐주얼하게 연출한다

니트 비니를 더해서
귀여운 남자아이
코디를 연출한다

오버사이즈 재킷에 무릎 바로 위까지 내려오는 쇼츠를 매치하면 코디에 안정감이 생기며 세련된 느낌을 연출할 수 있다. 볼캡은 보이시한 느낌을 연출하며, 로퍼에 스케이터 삭스를 매치하면 트래디셔널한 분위기도 즐길 수 있다.

styling

재킷／티셔츠／쇼트 팬츠／볼캡／
멋내기용 안경／라인 삭스／로퍼

Men's like

마스큘린룩

남성 패션을 방불케 하는 스타일!
쿨하면서도 멋있는
성인 여성으로 변신해 보자

마스큘린룩이란 여성이 남성 옷을 입는 스타일을 말한다. 마스큘린룩 외에도 남성복을 도입한 스타일로 '보이시룩'과 '매니시룩'이 있는데, 이들과 가장 큰 차이점은 '남성 패션을 방불케 하는' 옷을 '헐렁하게' 소화한다는 점이다. 예를 들어, 테일러드 재킷은 어깨 패드가 들어간 디자인을 입는다든가, 롱슬리브 티셔츠는 손을 덮을 정도의 빅 실루엣으로 연출하는 등 코디에 사이즈감으로 포인트를 주는 것이 특징이다.
블랙·네이비·베이지·카키 등의 기본 색상을 중심으로 스타일을 구축해 나가고, 소품류에 패턴이나 색상을 포인트로 넣어주자.

+ 추천 연령대
l0 · 20 · 30 · 40 · 50 · 60 · 70 ~

+ 캐릭터 특징
멋있다, 활동적이다, 한결같다, 사물에 집착하지 않는다

+ 선호 브랜드
메종스페셜MAISON SPECIAL, 파노 스튜디오Fano Studios, 프릭스스토어FREAK'S STORE, 노스페이스THE NORTH FACE, 케이비에프KBF, 더 신존THE SHINZONE, 슬로브 시트론SLOBE citron.

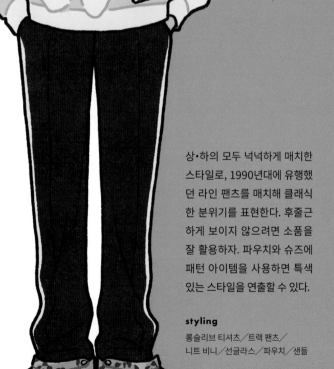

상·하의 모두 넉넉하게 매치한 스타일로, 1990년대에 유행했던 라인 팬츠를 매치해 클래식한 분위기를 표현한다. 후줄근하게 보이지 않으려면 소품을 잘 활용하자. 파우치와 슈즈에 패턴 아이템을 사용하면 특색 있는 스타일을 연출할 수 있다.

styling
롱슬리브 티셔츠／트랙 팬츠／
니트 비니／선글라스／파우치／샌들

TOPS

그래픽 디자인 티셔츠

그래픽 디자인이 들어간 티셔츠는 그 자체만으로도 코디를 빛나게 해 준다.

브이넥 카디건

어깨 라인을 떨어뜨린 드롭 숄더로 마스큘린룩의 루스함을 표현한다.

밴드 칼라 스트라이프 셔츠

스트라이프의 시각효과로 키가 커 보여 남성적인 분위기가 연출된다.

틸든 브이넥 니트

저지 소재 하의와 매치해 루스하게 스타일링하면 좋다.

BOTTOMS

트랙 팬츠

단정한 재킷과 매치하면 스포츠웨어가 믹스된 스타일을 연출할 수 있다.

턱 와이드 팬츠

폴로 셔츠를 안에 넣어 입으면 투박함마저 매력으로 변신한다.

서스펜더 카고 팬츠

귀여운 상의와 매치해도 남성적이고 투박한 이미지를 표현할 수 있다.

슬릿 데님

트렌디함을 보여주는 포인트로는 슬릿(트임)이 제격이다.

OUTER

자가드 테일러드 재킷

고급스럽고 화려한 디자인에 엉덩이가 가려지는 길이감으로 매치한다.

보아 라이더 재킷

광택감 있는 하의와 매치하면 스타일리시해 보인다.

코듀로이 하프 재킷

데님 팬츠와 매치해 클래식하고 성숙한 캐주얼 스타일을 표현한다.

쇼트 다운 재킷

선글라스나 약간 투박한 주얼리와 매치해 쿨한 분위기를 연출해 보자.

SMALL ACCESSORIES

베레모

살짝 얹어 쓰면 쿨하고 지적인 인상을 줄 수 있다.

선글라스

티셔츠처럼 캐주얼한 스타일에 쿨한 느낌을 더한다.

스톨 베스트

러프한 옷차림에 적당한 입체감을 부여해 준다.

콤비 벨트

하이웨이스트에 착용하면 스타일 업 효과와 함께 허리에 포인트도 된다.

BAG

드로스트링 숄더백

블루 컬러의 가죽 가방을 들어 캐주얼
한 룩을 연출한다.

미니 백

커다란 금속 장식이 포인트가 되어 남
성스러운 스타일링을 연출할 수 있다.

필로 백

나일론 소재의 가방으로 캐주얼한 스
타일을 연출할 수 있다.

핸들 백

금속을 사용해 마스큘린룩을 연출한
다.

SHOES

뮬 샌들

사이드라인 팬츠와 매치해 발이 살짝
드러나게 하면 이국적인 분위기를 연
출할 수 있다.

플레인토 슈즈

심플한 디자인의 가죽 슈즈는 신사적
인 분위기를 연출한다.

힐 집업 부츠

플레어 팬츠와 매치하면 더욱 스타일
리시해 보인다.

레더 스니커즈

가죽 스니커즈로 성숙하고 세련된 캐
주얼룩을 표현해 보자.

JEWELRY

.......▶ **플랫 링**

윗부분이 평면으로 되어
있어 심플함을 더욱 강조
할 수 있다.

.......▶ **하트 펜던트 체인 네크리스**

하트의 귀여움과 체인의 단단
함이 만나 시너지 효과를 발휘
한다.

스퀘어 피어싱

직선 디자인의 피어싱은
얼굴 주변을 샤프하게 연
출해 준다.

비즈 초커

마스큘린룩의 중심을 잡
아줄 뿐만 아니라 모드한
인상도 더해준다.

COLOR SCHEME & PATTERN

그레이×네이비×레드×화이트

블랙×화이트×카키×베이지

지브라 패턴

헤링본 패턴

블랙×화이트×그레이×네이비

화이트×브라운×블랙×레드

울 소재

데님 소재

STYLING

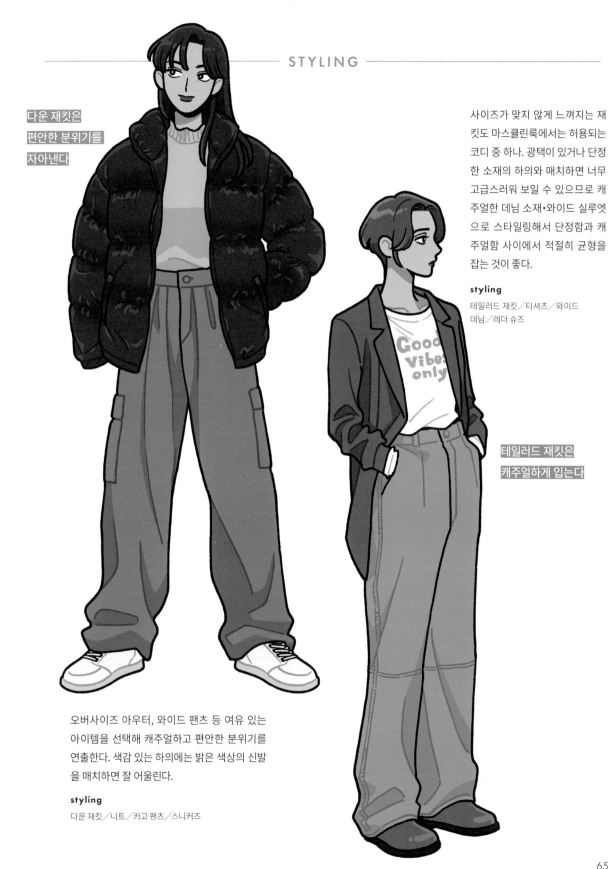

**다운 재킷은
편안한 분위기를
자아낸다**

사이즈가 맞지 않게 느껴지는 재킷도 마스큘린룩에서는 허용되는 코디 중 하나. 광택이 있거나 단정한 소재의 하의와 매치하면 너무 고급스러워 보일 수 있으므로 캐주얼한 데님 소재·와이드 실루엣으로 스타일링해서 단정함과 캐주얼함 사이에서 적절히 균형을 잡는 것이 좋다.

styling

테일러드 재킷／티셔츠／와이드 데님／레더 슈즈

**테일러드 재킷은
캐주얼하게 입는다**

오버사이즈 아우터, 와이드 팬츠 등 여유 있는 아이템을 선택해 캐주얼하고 편안한 분위기를 연출한다. 색감 있는 하의에는 밝은 색상의 신발을 매치하면 잘 어울린다.

styling

다운 재킷／니트／카고 팬츠／스니커즈

65

Genderless

젠더리스룩

내가 입고 싶은 대로,
기존의 패션 상식을 깨뜨린
매력적인 스타일

젠더리스룩은 성별에 얽매이지 않고 여성은 남성 옷을, 남성은 여성 옷을 입는 스타일로, 남들이 보고 싶어 하는 모습보다 자신의 개성있는 패션을 표현하는 스타일이다.

이 스타일이 탄생한 이유는 남성은 남성복 매장, 여성은 여성복 매장에 들어가야 하고, 온라인 쇼핑을 할 때도 '맨즈', '레이디스' 등 성별에 따라 카테고리가 나뉘어 있는데, 이에 위화감을 느낀 사람들이 늘어났기 때문이다. 아이템을 성별로 구분하기보다는 개별 아이템으로 보는 것을 중요하게 생각한다. 남성이 스커트를 입으면 아티스트 느낌을 낼 수 있다거나 스키니 팬츠와 매치하면 다리가 가늘어 보인다는 등 각자의 사고 방식을 옷에 반영한다.

+ 추천 연령대
10 · 20 · 30 · 40 · 50 · 60 · 70 ~

+ 캐릭터 특징
성별에 얽매이지 않는다, 심지가 굳다, 자신에 대해 잘 안다, 외모에 신경을 쓴다, 중성적이다

+ 선호 브랜드
러브리스LOVELESS, 뷰티풀 피플Beautiful People, 슬라이SLY, 빔즈 보이BEAMS BOY, 살롱 하뮤Salong hameu, 이퀄IIQUAL, 알비노albino, 보이쉬BOYSHE

젠더리스룩의 특징 중 하나는 재킷 스타일이 많다는 점이다. 남성용 재킷을 입으면 몸매가 부각되지 않으면서 매니시하고 멋스러운 느낌을 표현할 수 있다.

styling
테일러드 재킷／티셔츠／슬랙스／레더 슈즈

— TOPS —

레이스 쇼트 슬리브 셔츠

화려한 페이즐리 패턴과 슬랙스를 매치해 매니시한 스타일을 연출한다.

턱시도 셔츠

남성 예복을 이미지화하여 포멀한 느낌을 연출한다.

니트 풀오버

화이트 & 블랙 배색으로 깔끔한 느낌을 준다.

오버핏 베스트

올이 풀린 듯한 프린지 디테일이 눈길을 끌어 한층 세련된 느낌이 든다.

셔츠 베스트 풀오버

베스트와 셔츠가 멋스럽게 어우러져 매니시한 레이어드 스타일이 완성된다.

저지 톱

같은 소재의 팬츠와 매치해 클래식한 셋업 스타일을 연출한다.

클레릭 셔츠

치노 팬츠와 매치하면 성별에 상관없이 산뜻하고 단정한 캐주얼룩을 연출할 수 있다.

플라워 자수 패턴 셔츠

기품 있는 디자인의 셔츠를 재킷에 매치하면 고급스러운 느낌을 더할 수 있다.

— BOTTOMS —

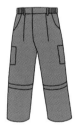

집업 카고 팬츠

투박한 디자인으로 여성이 입으면 젠더리스한 분위기를 연출할 수 있다.

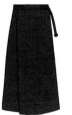

랩스커트

화이트 셔츠를 넣어 입어 패셔너블하게 연출하자.

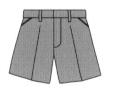

건클럽체크 쇼트 팬츠

긴팔 폴로 셔츠 & 베레모와 함께 보이시하게 스타일링한다.

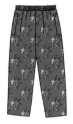

플라워 이지 팬츠

노슬리브(민소매) 셔츠와 매치해 귀엽게 연출해 보자.

테이퍼드 팬츠

롱 셔츠와 테이퍼드 팬츠를 조합하면 멋스러운 스타일이 완성된다.

저지 팬츠

상의를 깔끔한 스타일로 입었다면 하의는 낙낙하게 입어 믹스매치해 보자.

데님 크롭 팬츠

블루 컬러의 체크 셔츠와 매치해 스트리트 스타일을 믹스하면 더욱 세련되어 보인다.

스트라이프 팬츠

보타이 셔츠를 넣어 입으면 귀여우면서도 멋진 분위기를 연출할 수 있다.

스트라이프 재킷

블랙 쇼츠+레더 부츠와 매치해 세련
된 멋을 더한다.

드롭 숄더 코트

보디라인이 드러나지 않는 코쿤 실루엣
의 코트를 입어 부드러움을 강조한다.

데님 블루종

보더 티셔츠와 매치해 프렌치 시크 무
드가 더해진 젠더리스룩을 연출한다.

플라워 자가드 블루종

플라워 모티브의 블루종에는 보디라인
이 드러나지 않는 실루엣이 어울린다.

퍼 라이더 다운 재킷

귀여움과 멋스러움이 공존하는 스타
일이라 젠더리스룩에 안성맞춤이다.

트렌치 코트

단추를 모두 채워서 남성적인 분위기
를 연출해 보자.

랩코트

낙낙한 실루엣으로 차분한 인상을 준다.

레더 더블 라이더 재킷

올 블랙 코디로 시크한 매력을 더하자.

볼캡

셔츠와 색상을 맞추면 코디에 세련된
느낌을 더할 수 있다.

헌팅캡

레더 블루종과 매치해 Y2K 무드를 한
껏 살린다.

볼로 타이

넥타이보다 손쉽게 스타일링할 수 있
어서 캐주얼한 연출이 가능하다.

서스펜더(멜빵)

나비넥타이나 폭이 좁은 내로 타이와
매치해 매니시한 분위기를 높인다.

사각 스카프

스카프 링과 매치하면 한층 더 멋스러
워진다.

삭스

로퍼와 매치하면 트래디셔널한 스타
일을 표현할 수 있다.

넥타이

블랙 셔츠와 매치한 모노톤 배색으로
성숙하고 차분한 느낌을 연출한다.

롱 벨트

벨트를 길게 늘어뜨려 스타일링에 포
인트를 준다.

BAG

미니 파우치

목에 걸어 스타일링하면 코디에 포인트가 된다.

레더 숄더백

심플한 디자인의 가방이라도 가죽 소재라면 세련된 느낌을 줄 수 있다.

크로스 보디백

아웃도어 디자인이 코디를 캐주얼하게 완성해 준다.

사코슈 백

캐주얼한 소재와 콤팩트한 디자인으로 남성적이고 러프한 스타일을 표현할 수 있다.

SHOES

하이컷 스니커즈

와이드 데님과 매치해 보이시한 분위기를 더한다.

플레인토 슈즈

슈트(정장)나 셋업 스타일에는 고급스러운 레더 슈즈로 코디를 마무리한다.

웨스턴 부츠

와이드 팬츠와 매치하면 보이시한 느낌이 든다.

플랫 슈즈

단정한 느낌을 주는 플랫 슈즈는 포멀한 스타일에 빼놓을 수 없는 아이템이다.

JEWELRY

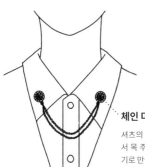

넥타이핀

타이 핀으로 유용하지만 슈트 아래쪽 칼라에 달아도 고급스러운 느낌을 준다.

체인 네크리스

티셔츠나 셔츠 위에 보이도록 착용해서 스타일리시하게 연출한다.

체인 더블 브로치

셔츠의 양쪽 칼라에 달아서 목 주변을 우아한 분위기로 만들어 주자.

체인 브레이슬릿

모노톤 스타일에는 실버 액세서리가 어울린다.

실버 피어싱

작은 피어싱이어도 얼굴에 멋있는 느낌을 더하기에 충분하다.

COLOR SCHEME & PATTERN

그레이×네이비×레드×실버

핑크×퍼플×그린×옐로

스트라이프 패턴

체크 패턴

베이지×브라운×그린×에크뤼

블랙×화이트×그레이×네이비

리넨 소재

코튼 소재

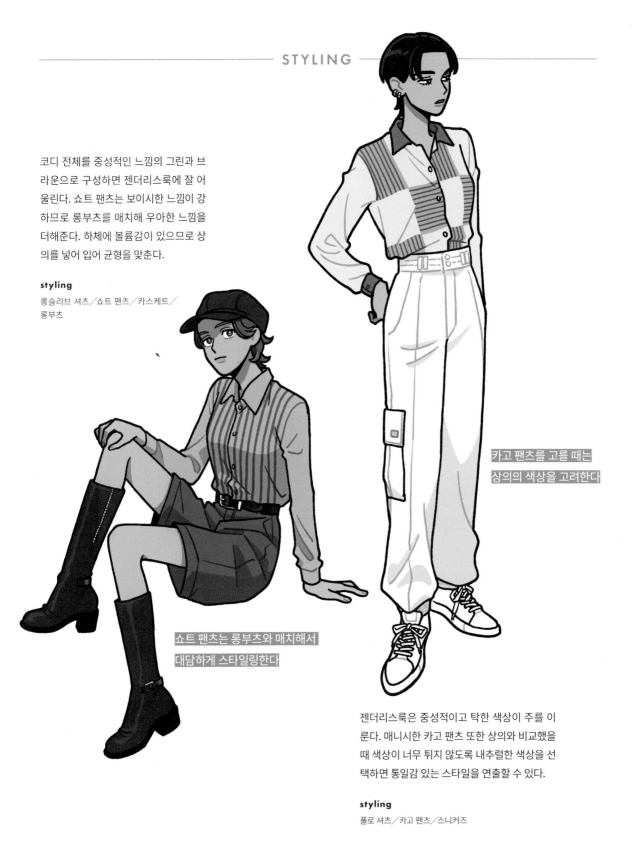

코디 전체를 중성적인 느낌의 그린과 브라운으로 구성하면 젠더리스룩에 잘 어울린다. 쇼트 팬츠는 보이시한 느낌이 강하므로 롱부츠를 매치해 우아한 느낌을 더해준다. 하체에 볼륨감이 있으므로 상의를 넣어 입어 균형을 맞춘다.

styling
롱슬리브 셔츠／쇼트 팬츠／카스케트／롱부츠

쇼트 팬츠는 롱부츠와 매치해서 대담하게 스타일링한다

카고 팬츠를 고를 때는 상의의 색상을 고려한다

젠더리스룩은 중성적이고 탁한 색상이 주를 이룬다. 매니시한 카고 팬츠 또한 상의와 비교했을 때 색상이 너무 튀지 않도록 내추럴한 색상을 선택하면 통일감 있는 스타일을 연출할 수 있다.

styling
폴로 셔츠／카고 팬츠／스니커즈

젠더리스룩은 비주얼 밴드나 음악을 좋아하는 사람들이 선호하는 패션이다. 체크 셔츠는 와이드 데님과 매치하면 스트리트 느낌이 나고, 블랙 스키니 팬츠와 매치하면 아티스트 느낌이 난다.

styling
체크 셔츠／와이드 데님／볼캡／스니커즈

체크 패턴 셔츠는
스타일링의 폭을 넓힌다

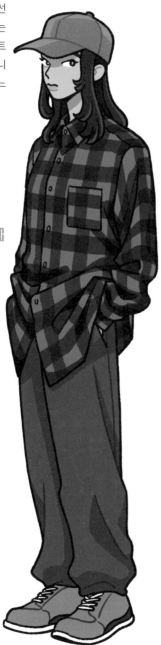

랩스커트는
화이트 셔츠를 넣어 입어
패셔너블하게 연출한다

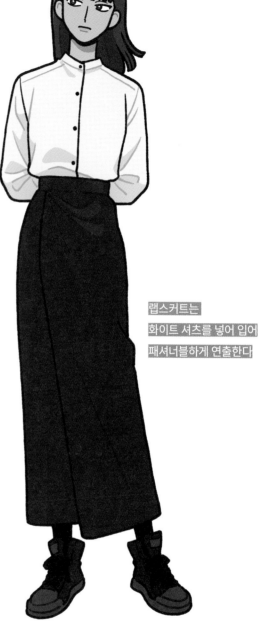

화이트 셔츠에 랩스커트를 매치하면 패셔너블한 느낌을 연출할 수 있다. 랩스커트는 다른 사람들이 봤을 때 스커트를 입었는지 와이드 팬츠를 입었는지 분간하기 어렵기 때문에, 젠더리스룩을 이제 막 시도하는 사람들이 쉽게 접근할 수 있는 스타일이다.

styling
셔츠／랩스커트／하이컷 스니커즈

COLUMN by stylist

촌스럽지 않은
색상 선택의 요령은 '3색'

패션 코디를 할 때, 색상 선택에 실패하는 이유는 아이템을 과하게 사용하여 색감뿐만 아니라 코디까지 엉망이 되어 버리기 때문입니다.

패션에 있어서 '색상 선택'은 중요한 요소입니다. 활용하는 색상이 많을수록 복잡하고 어려워져 '어수선하다'는 인상을 받기 쉬운데, 반대로 색상 수가 적으면 '수수함'과 '밋밋함'을 느끼게 됩니다. 그런 이유에서 가장 적당해 보이는 색상 수는 '3색'입니다. 하지만 3색이라고 하면 왠지 난해하고 어렵게 느껴질 수 있는데요. 기본적으로 패션 초급자는 '모노톤', 상급자는 '하이톤'으로 코디를 구성하면 간단합니다. 어두운 색감은 심플하면서도 고급스러운 느낌을 줄 수 있어서 촌스럽게 보일 염려가 없지만, 밝은 아이템으로 구성한 하이톤 코디는 각각의 아이템이 붕 뜨게 되어 난도가 높은 경향이 있습니다. 따라서 이는 패션 코디 경험이 많은 상급자가 도전해 볼 만합니다.

처음부터 너무 색상 패턴에 대해 깊이 생각할 필요는 없습니다. 다만, 상의와 신발, 가방과 신발 등 같은 색상을 떨어뜨려 사용하거나, 모자와 신발의 색상을 같게 해서 옷 색상을 샌드위치처럼 사이에 끼우는 것도 멋스러워 보이는 색상 테크닉이므로 참고해 주세요.

Classy Casual

세련되고
캐주얼한 스타일

캐주얼한 스타일을 유지하면서도
우아하고 세련된 분위기를 풍기는 패션입니다.
프렌치 캐주얼룩, 셀럽 캐주얼룩 등
고급스러우면서도 점잖은 분위기를 연출하고 싶다면 꼭 시도해 보세요.

Kireime Casual

단정한 캐주얼룩

**일상복에 우아한 느낌을 주는
성숙한 캐주얼 스타일**

단정한 캐주얼룩은 캐주얼한 요소를 가미하면서도 우아한 느낌을 줄 수 있다. '단정함'은 아이템뿐만 아니라 사이즈와 소재로도 표현할 수 있다. 타이트하게 입으면 단정한 느낌이 강해지고 와이드하게 입으면 캐주얼한 느낌이 강해진다. 소재에 있어서는 실크나 울과 같은 자연스러운 광택, 가죽 소재의 광택, 주얼리의 광택 등이 우아한 느낌을 준다.

중요한 것은 균형으로, '단정함:캐주얼=7:3'의 비율이 최적이다. 차려입은 옷차림에 평소 즐겨 입는 파카, 스니커즈, 티셔츠 등을 매치하면 캐주얼에 해당하는 비율 '3'을 코디에 잘 접목할 수 있다.

+ 추천 연령대
10 · 20 · 30 · 40 · 50 · 60 · 70 ~

+ 캐릭터 특징
서글서글하다, 차분하고 어른스럽다, 깔끔하다,
성격이 반듯하다, 회사에도 꾸미고 다닌다

+ 선호 브랜드
플라스테PLST, 엘렌디크ELENDEEK, 노블NOBLE, 씨SEA,
앤지ANGIE, 아미르Amiur, 비센테Vicente, 로렌LAULEN

햇빛을 받으면 광택이 나는 리넨 셔츠는 봄여름에 입기 좋은 단정한 아이템이다. 루스한 실루엣이라 캐주얼해 보이는 경향이 있어서 가죽 소품으로 코디를 잡아주는 것이 중요하다. 가죽 구두 느낌으로 신을 수 있는 구르카 샌들(가죽을 엮어 만든 샌들)로 시원하면서도 우아한 느낌을 연출한다.

styling
리넨 셔츠／캐미솔／이지 팬츠／구르카 샌들

— TOPS —

카디건

타이트한 스커트와 매치해 전체적인 균형을 맞춘다.

볼륨 셔츠

블랙 슬랙스와 매치해 모드한 분위기를 연출한다.

플레어 슬리브 커트 앤드 소운

귀여운 느낌의 셔츠는 데님과 매치해 러프하게 스타일링하자.

메시 보더 롱 티셔츠

팝한 티셔츠로 코디에 악센트를 준다.

벨루어 후드 집업

칼라가 달린 셔츠를 이너로 입어 단정한 요소를 더한다.

오버사이즈 셔츠

셔츠를 루스하게 입으면 더욱 캐주얼해 보인다.

질레

티셔츠와 매치해도 단정한 옷차림을 표현할 수 있다.

시어 리브 니트

살짝 비치는 느낌의 니트로 품위 있고 점잖은 옷차림을 연출한다.

— BOTTOMS —

테이퍼드 팬츠

캐주얼한 티셔츠와 매치하면 품위를 더해준다.

레이스 스커트

하이웨이스트로 상의를 넣어 입으면 우아한 룩을 연출할 수 있다.

하이웨이스트 와이드 팬츠

밝은색 하의는 캐주얼한 느낌을 강하게 해 준다.

스트레이트 데님 팬츠

빈티지 감성의 데님 팬츠가 단정한 분위기를 캐주얼하게 연출해 준다.

카고 팬츠

밝은색 팬츠를 입으면 투박함이 사라져 단정한 캐주얼룩에 잘 어울린다.

슬릿 디테일 플레어 팬츠

트렌디한 플레어 팬츠에 슬릿이 들어가 있어 성숙한 섹시미를 뽐낼 수 있다.

턱 볼륨 스커트

턱(주름)이 있는 단정한 스커트에 스니커즈를 믹스 매치하면 캐주얼한 느낌이 난다.

자가드 스커트

재킷과 매치해 쿨하고 당당한 성인 여성을 표현해 보자.

OUTER

오버사이즈 재킷

1990년대를 연상시키는 헐렁한 실루엣으로 데님과 함께 입기 좋다.

나일론 트렌치 코트

소매와 밑단 부분의 볼륨이 트렌디한 귀여움을 표현해 준다.

쇼트 코트

데님 팬츠와의 캐주얼한 믹스매치도 잘 어울린다.

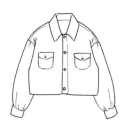

데님 재킷

짧은 기장·밝은 색감으로 입으면 스타일링이 무거워지지 않는다.

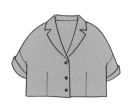

테일러드 쇼트 재킷

짧은 기장의 재킷은 센터 프레스가 들어간 팬츠와 매치해 도회적인 룩을 연출할 수 있다.

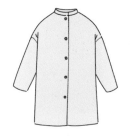

노 칼라 코트

오버사이즈 디자인으로 편안한 느낌의 옷차림을 연출할 수 있다.

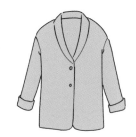

셔츠 재킷

단정하면서도 캐주얼한 스타일에 잘 어울린다.

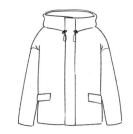

마운틴 파카

센터 프레스가 들어간 팬츠와 매치해 단정한 룩을 연출해 보자.

SMALL ACCESSORIES

와이드 벨트

벨트로 허리를 강조하면 코디에 강약을 줄 수 있다.

선글라스

블루 렌즈가 돋보이는 선글라스는 지적이고 쿨한 느낌을 준다.

케이블 니트 스톨

상의나 이너와 색상을 맞춰서 통일감 있게 코디한다.

레더 볼캡

시선이 향하는 머리에는 고급스러운 가죽 소재의 볼캡을 써서 단정한 느낌을 더한다.

손목시계

광택이 나는 손목시계가 손을 빛나게 해 준다.

스카프 벨트

벨트 대신 앞쪽에서 리본 모양으로 묶어주면 코디가 세련되어 보인다.

롱 니트 글러브

노슬리브 니트에 매치해 팔을 슬림하게 커버해 준다.

월렛

색상을 활용하면 소품도 훨씬 더 세련되어 보인다.

BAG

핸드백

심플한 디자인이지만 성숙하고 차분한 느낌을 주어 단정한 캐주얼룩을 돋보이게 한다.

미니 백

액세서리 느낌으로 스타일링하면 선명한 색상이 코디를 세련되게 해 준다.

카고백

시원한 소재가 매력인 카고백을 여름 코디에 매치하면 계절감이 살아난다.

숄더백

시어 소재의 상의 등 가벼운 아이템과 매치하면 여름 스타일에 잘 어울린다.

SHOES

레더 스니커즈

고급스러움과 캐주얼함이 공존하는 코디를 완성할 수 있다.

쇼트 레더 부츠

볼륨 스커트와 매치하면 우아함을 표현할 수 있다.

백 스트랩 펌프스

투박한 느낌의 하의도 성숙한 여성미가 느껴지도록 연출해 준다.

구르카 샌들

더운 여름에도 세련된 느낌을 유지할 수 있다.

JEWELRY

체인 네크리스

화이트 티셔츠 등의 단정한 코디와 잘 어울린다.

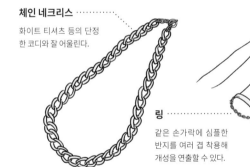

이어 커프

심플하면서도 화려한 디자인은 캐주얼한 코디를 더욱 빛나게 해 준다.

링

같은 손가락에 심플한 반지를 여러 겹 착용해 개성을 연출할 수 있다.

피어싱

다른 주얼리와 색상을 맞추면 균형 잡힌 룩을 연출할 수 있다.

브레이슬릿

화려한 디자인으로 심플한 여름 코디에 매치하기 좋다.

COLOR SCHEME & PATTERN

그레이×화이트×옐로×브라운

네이비×화이트×핑크×골드

스트라이프 패턴

플로럴 패턴

베이지×화이트×블루×실버

블랙×화이트×네이비×옐로

실크 소재

리넨 소재

캐주얼한 느낌을 주는 포인트는 티셔츠와 매치하
는 것이다. 부드럽고 루스한 니트 카디건은 우아한
분위기를 준다. 밝은 하의는 센터 프레스가 들어
간 디자인이라면 캐주얼한 느낌을 피할 수 있다.

카디건은
루스한 소재로 입어
우아하게 연출한다

styling
카디건／티셔츠／
테이퍼드 팬츠／레더 부츠

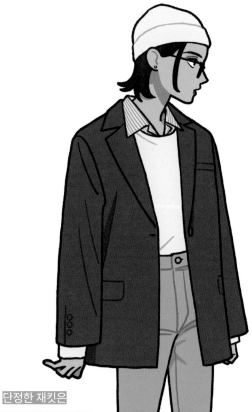

단정한 재킷은
오버사이즈로 입어
이미지에 변화를 준다

styling
재킷／셔츠／데님 팬츠／
니트 비니／선글라스／스니커즈

캐주얼에 가까운 단정한 캐주얼룩을 연출하고
싶다면 비율을 반대로 하여 70%를 캐주얼한
아이템으로 매치해 발랄하고 활동적인 느낌을
더한다. 셔츠와 재킷은 단정한 아이템이어도 오
버사이즈로 입으면 더욱 캐주얼해 보인다.

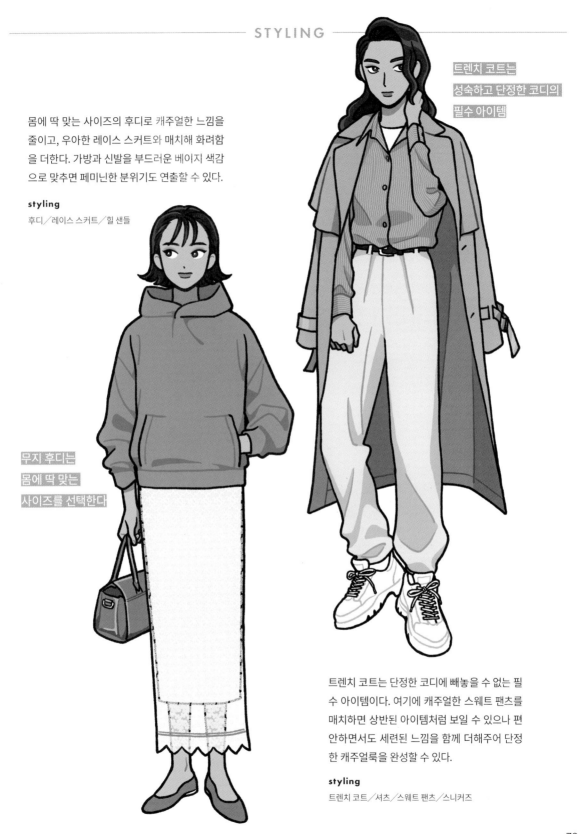

트렌치 코트는
성숙하고 단정한 코디의
필수 아이템

몸에 딱 맞는 사이즈의 후디로 캐주얼한 느낌을
줄이고, 우아한 레이스 스커트와 매치해 화려함
을 더한다. 가방과 신발을 부드러운 베이지 색감
으로 맞추면 페미닌한 분위기도 연출할 수 있다.

styling
후디／레이스 스커트／힐 샌들

무지 후디는
몸에 딱 맞는
사이즈를 선택한다

트렌치 코트는 단정한 코디에 빼놓을 수 없는 필
수 아이템이다. 여기에 캐주얼한 스웨트 팬츠를
매치하면 상반된 아이템처럼 보일 수 있으나 편
안하면서도 세련된 느낌을 함께 더해주어 단정
한 캐주얼룩을 완성할 수 있다.

styling
트렌치 코트／셔츠／스웨트 팬츠／스니커즈

Office Casual

오피스 캐주얼룩

비즈니스를 편안하게 풀어낸

쾌적한 캐주얼 스타일

오피스 캐주얼룩이란 직장에서 캐주얼한 스타일을 취하면서도 적절하게 포멀한 느낌을 연출할 수 있는 스타일이다. '비즈니스 캐주얼룩'은 오피스 캐주얼룩과 비슷하나 대외적인 비즈니스 업무가 많은 사람을 위한 스타일로, 무례하지 않으면서 어느 정도 격식이 요구되는 스타일이다. 반면에 '오피스 캐주얼룩'은 주로 사무실에서 활동하는 것을 전제로 한 스타일이다.

캐주얼하게 입는 요령은 네이비, 그레이, 베이지 컬러를 베이스로 하고 아이템에 광택을 없애는 것이다. 슈트, 와이셔츠, 레더 슈즈 등 비즈니스에 어울리는 아이템은 광택이 나는 아이템으로 전체 코디를 정리한다. 와이셔츠를 니트로, 레더 슈즈를 스니커즈로 바꾸는 등 코디에서 광택을 없앨수록 더욱 캐주얼한 느낌이 나는 오피스 캐주얼룩을 연출할 수 있다.

+ 추천 연령대
10 · 20 · 30 · 40 · 50 · 60 · 70 ~

+ 캐릭터 특징
차분하고 어른스럽다, 믿고 의지할 수 있다, 성격이 반듯하다, 일을 잘한다, 유능하다

+ 선호 브랜드
오리히카ORIHICA, 더 슈트 컴퍼니THE SUIT COMPANY, 리 에디Re:EDIT, 유니클로UNIQLO, 투모로우랜드TOMORROWLAND, 쉽스SHIPS, 노리즈 굿맨NOLLEY's goodman, 어반리서치 로쏘URBAN RESEARCH ROSSO, 라벤햄Lavenham, 인디비INDIVI

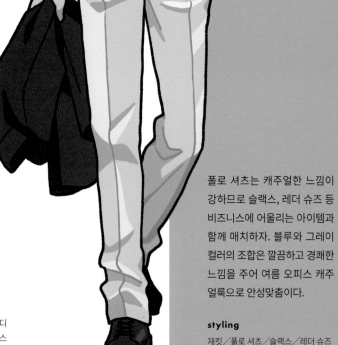

폴로 셔츠는 캐주얼한 느낌이 강하므로 슬랙스, 레더 슈즈 등 비즈니스에 어울리는 아이템과 함께 매치하자. 블루와 그레이 컬러의 조합은 깔끔하고 경쾌한 느낌을 주어 여름 오피스 캐주얼룩으로 안성맞춤이다.

styling

재킷／폴로 셔츠／슬랙스／레더 슈즈

TOPS

폴로 셔츠
슬랙스처럼 단정한 하의와 매치하면 균형 있는 코디가 된다.

레이스 블라우스
재킷에 매치하면 레이스 무늬가 돋보이며 화려한 느낌을 연출한다.

모크넥 톱
타이트 스커트와 매치해 섹시한 룩을 연출해 보자.

카디건
티셔츠 대신 우아한 블라우스나 셔츠와 매치해 오피스룩을 연출해 보자.

BOTTOMS

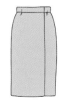 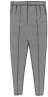 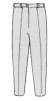 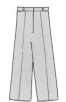

타이트 스커트
상의를 넣어 입어서 깔끔한 느낌을 연출한다.

울 슬랙스
울 소재는 가을겨울 시즌의 세련되고 캐주얼한 스타일과 잘 어울린다.

슬림핏 치노 팬츠
캐주얼한 소재인 만큼 슬림한 실루엣으로 단정한 느낌을 더한다.

세미 플레어 팬츠
쇼트 부츠와 매치해 스타일리시한 룩을 연출해 보자.

OUTER

트렌치 코트
A라인으로 퍼지는 실루엣이 우아한 룩을 연출해 준다.

퀼팅 코트
재킷이 가려지는 미디 기장으로 입어 캐주얼한 느낌을 더해보자.

원 버튼 테일러드 재킷
단추가 하나뿐이라 브이존이 깊어서 이너의 멋을 즐길 수 있다.

더플 코트
캐주얼한 느낌이 강한 만큼 블랙이나 네이비 등 시크한 색상을 선택하자.

SMALL ACCESSORIES

메시 벨트
경쾌한 느낌을 주어 여름 오피스 캐주얼룩으로 안성맞춤이다.

스트라이프 내로 타이
캐주얼해지긴 해도 샤프함과 스타일리시함을 표현해 준다.

서스펜더
허리 부분이 더욱 깔끔해 보이며, 베스트를 입었을 때 균형감이 더 좋아진다.

스톨
목에 두를 수도 있지만 가방에 매치하면 더욱 화려한 룩을 연출할 수 있다.

BAG

미들 백

기본 스타일의 비즈니스 가방은 라이트 그레이로 선택해 캐주얼한 분위기를 연출한다.

레더 스퀘어 백

코디에 깔끔한 느낌을 주는 가죽 소재를 추천한다.

비즈니스 백

스퀘어 형태로 되어 있어 코디에 샤프하고 스타일리시한 느낌을 더해준다.

백팩

바닥에 놓아도 잘 세워지는 디자인이 비즈니스 가방으로 안성맞춤이다.

SHOES

스웨이드 페니 로퍼

고급스러운 소재와 슬림한 디자인으로 학생 이미지를 없애준다.

쇼트 부츠

발목이 살짝 보일 정도의 길이감으로 우아함을 더한다.

펌프스

굽이 낮은 펌프스는 발에 캐주얼한 느낌을 더해준다.

비트 로퍼

밋밋해 보일 수 있는 발을 적당히 화사하게 연출해 준다.

JEWELRY

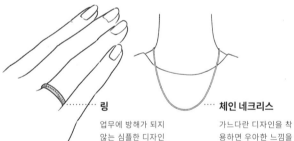

······· **링**

업무에 방해가 되지 않는 심플한 디자인으로 고른다.

···· **체인 네크리스**

가느다란 디자인을 착용하면 우아한 느낌을 연출할 수 있다.

코인 네크리스

작고 심플하면서도 눈길을 많이 끌지 않는 디자인으로 고른다.

스터드 피어싱

흔들림이 없고 귀에 딱 붙는 타입이 스타일에 어울린다.

브레이슬릿

실버로 된 화려한 타입이지만, 사무실에서는 자연스러워 보이도록 연출한다.

COLOR SCHEME & PATTERN

그레이×화이트×블랙×베이지

네이비×화이트×그레이×블랙

펜슬 스트라이프 패턴

헤링본 패턴

베이지×화이트×그린×옐로

블랙×화이트×레드×실버

폴리에스테르 소재

울 소재

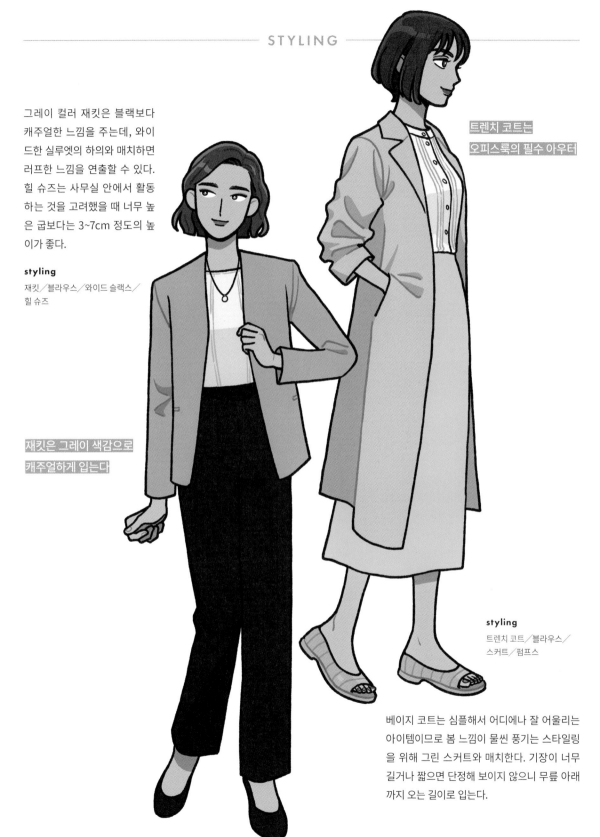

그레이 컬러 재킷은 블랙보다 캐주얼한 느낌을 주는데, 와이드한 실루엣의 하의와 매치하면 러프한 느낌을 연출할 수 있다. 힐 슈즈는 사무실 안에서 활동하는 것을 고려했을 때 너무 높은 굽보다는 3~7cm 정도의 높이가 좋다.

styling

재킷／블라우스／와이드 슬랙스／힐 슈즈

트렌치 코트는
오피스룩의 필수 아우터

재킷은 그레이 색감으로
캐주얼하게 입는다

styling

트렌치 코트／블라우스／
스커트／펌프스

베이지 코트는 심플해서 어디에나 잘 어울리는 아이템이므로 봄 느낌이 물씬 풍기는 스타일링을 위해 그린 스커트와 매치한다. 기장이 너무 길거나 짧으면 단정해 보이지 않으니 무릎 아래까지 오는 길이로 입는다.

French Casual

프렌치 캐주얼룩

파리지엔의 우아함을 담은
편안한 캐주얼 스타일

프렌치 캐주얼룩은 파리지엔의 일상복 스타일을 말하는데, 자연스럽고 편안한 분위기를 중요하게 생각하는 사람들이 선호하는 스타일이다. 베이지, 화이트, 블루가 기본 색상이며, 포인트 컬러로는 레드를 주로 사용한다. 선명한 색상은 되도록 적게 사용하는 것이 좋고, 화려한 패턴보다는 보더 패턴을 코디에 활용하는 경우가 많다. 심플한 스타일을 좋아하는 사람에게 추천하는 스타일로, 페미닌한 요소와 보이시한 요소를 접목하면 스타일이 더욱 빛난다.
여성은 발레 슈즈와 프릴 블라우스, 남성은 오버올에 보더 바스크 셔츠(넓은 보트넥과 보더 패턴이 들어간 셔츠)를 매치하면 균형 잡힌 코디가 된다.

+ 추천 연령대
10·20·30·40·50·60·70 ~

+ 캐릭터 특징
우아하다, 차분하고 어른스럽다, 유행에 휩쓸리지 않는다, 화려한 것이나 노출을 좋아하지 않는다

+ 선호 브랜드
아페쎄A.P.C., 엠에이치엘MHL., 닥터마틴Dr.Martens, 프레디에뮤fredy emue, 아네스 베agnès b., 오르치발ORCIVAL, 세인트제임스SAINT JAMES

트렌치 코트+데님+보더 티셔츠의 기본 조합을 프렌치 캐주얼룩으로 완성하려면 어깨에 카디건을 걸쳐 코디에 악센트를 더하면 된다. 여기에 일상적인 느낌을 더하고 싶다면 캐주얼한 분위기를 줄 수 있도록 흰 양말을 매치한다.

styling
트렌치 코트／카디건／데님 재킷／보더 티셔츠／데님 팬츠／스니커즈

TOPS

카디건

보더 티셔츠와 매치하면 프렌치와 마린 스타일이 믹스된 귀여운 분위기를 연출할 수 있다.

보더 커트 앤드 소운

품이 넉넉한 디자인으로 편안하고 여유로운 느낌을 준다.

오버올

데님 재킷과 레이어드한 청청 패션으로 스타일리시한 룩을 연출해 보자.

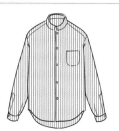

밴드 칼라 셔츠

반다나 패턴의 스카프를 목에 둘러주면 단번에 프렌치 분위기로 변한다.

BOTTOMS

코튼 트윌 팬츠

화이트 티셔츠나 보더 티셔츠와 매치해 시원한 느낌을 연출하는 것이 포인트.

리지드 데님

워싱하지 않은 듯한 진한 인디고 색감이 스타일에 멋을 살려준다.

테이퍼드 크롭 팬츠

삼색 메시 벨트를 착용하면 투박한 색감의 팬츠에 포인트가 된다.

코튼 리넨 스커트

A라인 실루엣의 스커트는 우아한 분위기를 자아낸다.

OUTER

트렌치 코트

데님 아이템과 매치하면 캐주얼한 분위기를 연출할 수 있다.

코튼 재킷

데님 살로페트와 매치해 워크웨어 스타일로 연출하는 것을 추천한다.

데님 재킷

화이트 벌룬 실루엣 팬츠와 매치하면 트렌디한 연출이 가능하다.

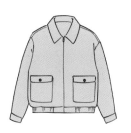

코튼 블루종

짧은 기장의 아우터는 하이웨이스트 와이드 팬츠와 잘 어울린다.

SMALL ACCESSORIES

스카프

심플한 무지 커트 앤드 소운에 매치하면 화사한 느낌을 연출할 수 있다.

나일론 캡

세련된 트렌치 코트에 매치해 캐주얼한 룩을 연출해 보자.

베레모

바스크 셔츠나 리넨 셔츠와 매치해 약간 비스듬히 착용하자.

멋내기용 안경

캐주얼한 느낌을 표현할 수 있어 프렌치 캐주얼룩에 잘 어울린다.

BAG

캔버스 숄더백

캔버스 원단이 캐주얼한 느낌을 주며 앞쪽으로 메서 스타일링한다.

캔버스 토트백

캐주얼한 소재의 가방과 스니커즈의 조합은 캐주얼룩을 연출하기에 안성 맞춤이다.

바스켓 백

시원한 느낌을 주는 바스켓 백과 함께 샌들을 매치해 여름 바캉스룩을 연출한다.

스트링 백팩

롱 코트의 과한 느낌을 캐주얼하게 잡아준다.

SHOES

하이컷 스니커즈

와이드 팬츠와 매치하면 코디에 경쾌함을 더할 수 있다.

레더 슈즈

코디에 레더 슈즈를 매치하면 스타일리시한 분위기가 더해진다.

펌프스

선명한 색상의 신발을 신으면 코디가 단번에 세련되어 보인다.

워크 부츠

베이지 팬츠와 매치해 톤에 차이를 주면 더욱 깊이 있는 룩을 연출할 수 있다.

JEWELRY

·········· **펄 네크리스**

초커처럼 목에 딱 맞게 스타일링하자.

브레이슬릿

팔에 은근한 포인트가 되어주는 적당한 볼륨감의 팔찌를 착용하자.

서클 이어링

입체적인 곡선 디자인으로 부드러운 옆모습을 연출할 수 있다.

체인 브레이슬릿

코디에 레드와 같은 선명한 색상을 사용한다면 팔에는 골드로 포인트를 주자.

다이아몬드 링

심플하면서도 우아한 광채가 나는 디자인으로 고른다.

COLOR SCHEME & PATTERN

네이비×화이트×레드×그레이

베이지×카키×화이트×브라운

브르통 스트라이프 패턴

폴카 도트 패턴

블루×화이트×레드×그레이

화이트×네이비×베이지×블랙

데님 소재

오가닉 코튼 소재

존재감 있는 오버올을 입는다면 매치하는 아이템이 코디와 잘 어울려야 한다. 모델이 입은 비슷한 색감의 셔츠는 튀지 않는 가느다란 스트라이프 패턴이 들어 있어 코디에 잘 어울린다. 살짝 드러나는 반다나 패턴 스카프로 더욱 스타일리시한 연출이 가능하다.

styling
오버올／스트라이프 셔츠／
반다나／워크 슈즈

**오버올은 이너와의
색상 조합이 관건이다**

**프릴이 달린 보더 셔츠로
변화를 준다**

styling
프릴 장식 셔츠／데님 팬츠／
카추샤／펌프스

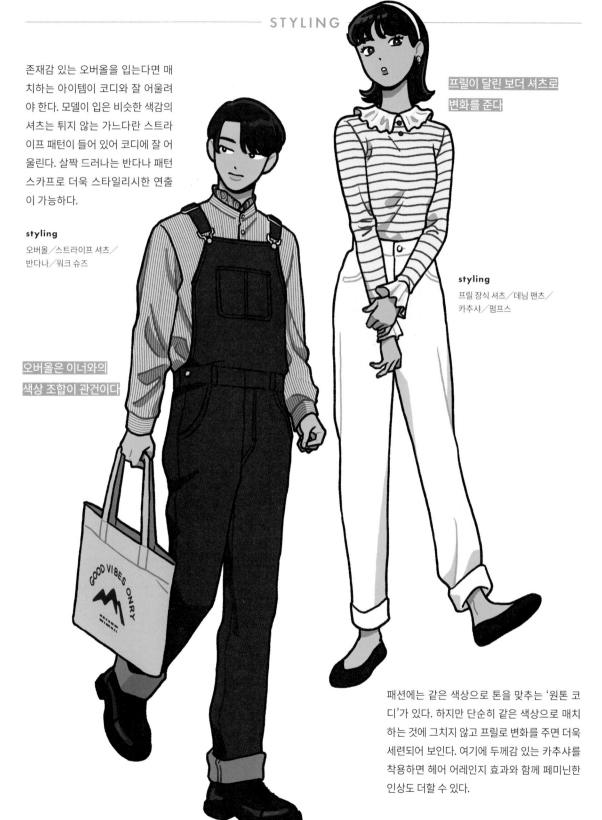

패션에는 같은 색상으로 톤을 맞추는 '원톤 코디'가 있다. 하지만 단순히 같은 색상으로 매치하는 것에 그치지 않고 프릴로 변화를 주면 더욱 세련되어 보인다. 여기에 두께감 있는 카추샤를 착용하면 헤어 어레인지 효과와 함께 페미닌한 인상도 더할 수 있다.

Celebrity Casual

셀럽 캐주얼룩

**해외 셀럽 같은
아우라가 돋보이는
우아한 캐주얼 패션**

셀럽 캐주얼룩은 해외 셀러브리티들이나 유명 인사들이 일상적으로 입는 스타일을 접목한 패션을 말한다. 멋지고 화려한 이미지를 가지고 있지만 러프하고 캐주얼한 분위기 속에 일상적인 세련미까지 표현할 수 있다는 점이 특징이다. 러프하고 캐주얼한 분위기는 블랙·그레이·베이지 색감을 중심으로 연출하는데, 데님과 스웨트셔츠로는 캐주얼한 느낌을 연출하고, 여기에 선글라스와 주얼리로 고급스러움을 더해주면 균형 잡힌 코디를 완성할 수 있다. 셀럽 캐주얼룩은 몸매에 자신 있는 사람에게 추천하는 스타일이다. 상체에 자신이 있다면 짧은 블루종과 매치해 섹시하게 연출하고, 하체에 자신이 있다면 스키니+부츠로 단정하게 스타일링하면 좋다.

+ 추천 연령대
10 · **20** · **30** · 40 · 50 · 60 · 70 ~

+ 캐릭터 특징
섹시하다, 멋있다, 성격이 강하다, 금전적으로 여유가 있다, 스타일에 자신이 있다

+ 선호 브랜드
마틴 로즈Martine Rose, 지방시Givenchy, 미우미우Miu Miu, 더 로우The Row, 생 로랑Saint Lauren, 꼼데가르송COMME des GARÇONS, 보스BOSS, 놀란 어패럴Nolan Apparel, 아디다스 Adidas, 마리아 맥마너스Maria McManus

고급스러운 레더 재킷을 오버사이즈로 입어 남성스러운 옷차림을 연출한다. 보이시한 와이드 데님과 매치하면 더욱 캐주얼해 보인다. 여기에 선명한 색상의 볼캡을 착용하면 코디에 산뜻한 포인트를 줄 수 있다.

styling

레더 재킷／캐미솔／데님 팬츠／
볼캡／선글라스／레더 부츠

TOPS

롱슬리브 폴로 셔츠

보이시한 이미지로 볼캡과도 잘 어울린다.

데님 탱크톱

피부를 과감하게 드러내는 옷차림도 셀럽 캐주얼룩의 특징이다.

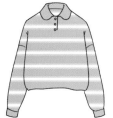

니트 폴로 셔츠

와이드 데님과 매치하고 벨트 고리 위쪽으로 기장을 맞춰 입는다.

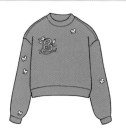

스웨트 셔츠

상의나 하의를 스웨트 소재로 입으면 루스한 느낌을 줄 수 있다.

BOTTOMS

데님 팬츠

하이웨이스트 디자인으로 스타일을 더욱 돋보이게 해 준다.

레더 와이드 팬츠

광택감 있는 고급스러운 원단도 와이드 실루엣으로 캐주얼하게 표현한다.

하이웨이스트 와이드 팬츠

짧은 기장의 상의와 매치해 배꼽이 드러나는 스타일로 연출한다.

와이드 카고 팬츠

재킷이나 가죽 가방과 매치하면 깔끔해 보인다.

OUTER

레더 재킷

오버사이즈로 매니시한 스타일을 연출해 보자.

트렌치 코트

드레이프 디테일이 돋보이는 롱 코트로 우아한 분위기를 연출한다.

데님 재킷

캐주얼한 소재의 정석인 만큼 세련된 팬츠와 매치하기 좋다.

무통 코트

가죽 소재의 하의를 매치해 멋스럽게 스타일링하자.

SMALL ACCESSORIES

선글라스

굵은 뿔테 프레임은 개성을 더욱 드러낼 수 있는 아이템이다.

스마트폰 케이스

목에 걸어 연출하면 코디에 깊이감을 더할 수 있다.

볼캡

탱크톱 등을 활용한 셀럽 캐주얼룩의 트렌디한 노출 패션과도 잘 어울린다.

월렛

모노톤 코디가 많은 스타일인 만큼 소품은 선명한 색상으로 고른다.

BAG

레더 백

가죽 소재 가방은 캐주얼한 스타일에 고급스러움을 더해준다.

핸드백

베이지 코트＋브라운 컬러의 상의와 매치해 트렌디한 멋을 연출한다.

크로스 보디백

트렌치 코트처럼 기품 있는 코트에도 활동적인 느낌을 더해준다.

숄더백

박스형 실루엣이지만 여성스럽고 기품 있는 느낌을 더해준다.

SHOES

앵클 부츠

발목까지 오는 하의와 매치하면 코디를 깔끔하게 정돈할 수 있다.

로퍼

와이드·타이트 등 어떤 하의와 매치하더라도 안정감 있는 룩을 연출할 수 있다.

스니커즈

와이드 실루엣의 스웨트 셔츠에는 스니커즈를 매치해 보자.

뮬

데님과 함께 매치해도 코디에 아름다움을 표현할 수 있다.

JEWELRY

다이아몬드 링 ············

알이 굵은 보석이 들어간 임팩트 있는 디자인이 어울린다.

다이아몬드 이어링

캐주얼한 옷차림에도 귀에는 우아함과 풍성함을 연출할 수 있다.

후프 피어싱

트렌디한 후프 피어싱에 장식으로 풍성함을 더해보자.

앵클릿

살짝 겹치는 디자인이 발목에 확실한 존재감을 준다.

네크리스

모티브가 달린 네크리스를 레이어드하면 스타일에 포인트를 줄 수 있다.

COLOR SCHEME & PATTERN

그레이×실버×화이트×핑크

베이지×블루×브라운×카키

레오파드 패턴

스트라이프 패턴

블랙×골드×화이트×네이비

블랙×블루×골드×레드

캐시미어 소재

레더 소재

셔츠 코트에 데님을 매치해 단정한 캐주얼 스타일을 연출해보자. 여기에 무통 부츠(어그 부츠)를 신으면 코디에 우아한 느낌을 더할 수 있다. 볼륨감 있는 코트도 스키니 팬츠와 매치하면 알파벳 Y를 연상케 하는 세련된 실루엣이 완성된다.

styling
셔츠 코트／티셔츠／스키니 팬츠／
볼캡／무통 부츠

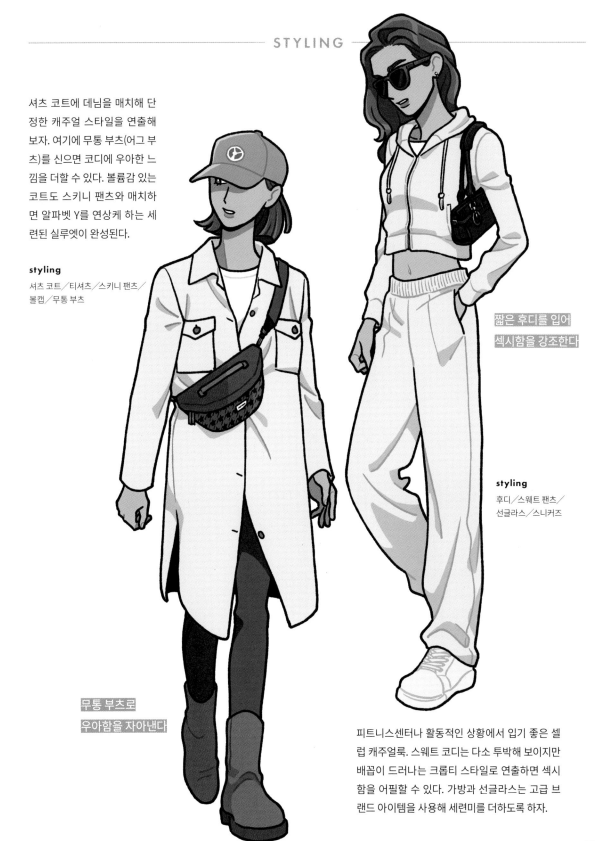

짧은 후디를 입어
섹시함을 강조한다

styling
후디／스웨트 팬츠／
선글라스／스니커즈

무통 부츠로
우아함을 자아낸다

피트니스센터나 활동적인 상황에서 입기 좋은 셀럽 캐주얼룩. 스웨트 코디는 다소 투박해 보이지만 배꼽이 드러나는 크롭티 스타일로 연출하면 섹시함을 어필할 수 있다. 가방과 선글라스는 고급 브랜드 아이템을 사용해 세련미를 더하도록 하자.

City Fashion
시티룩

**도시의 트렌드를 앞서가는
도회적이고 스타일리시한 패션**

시티룩은 모던한 분위기를 강조한 세련된 스타일이 특징인데, '도시 속의 패셔니스타'를 상상해 보면 이해하기 쉽다. 도시의 라이프 스타일을 지향하는 사람에게 추천하며 블랙, 화이트, 브라운 등 시크하고 차분한 색상을 중심으로 스타일링한다.

베이스는 트래디셔널룩(P.120)으로, 현대의 도시 트렌드이기도 한 오버사이즈 요소를 접목해 캐주얼하게 입는 것이 포인트다. 슬랙스와 로퍼, 차분한 타탄 체크 패턴이 트래디셔널한 분위기를 더해주며, 옷을 겹쳐 입는 레이어드 스타일 역시 시티룩을 표현하는 중요한 요소다.

+ 추천 연령대
10 · 20 · 30 · 40 · 50 · 60 · 70 ~

+ 캐릭터 특징
멋 내기를 좋아한다, 유행에 민감하다, 도회적이다, 세련되다

+ 선호 브랜드
엠피 스튜디오M.P Studios, 쿠루니CULLNI, 원더원더WONDER WONDER, 엠마 클로즈EMMA CLOTHES, 인포 뷰티앤유스info. BEAUTY&YOUTH, 사라 앤 케이크sara&cake

기장은 짧고 품이 넓은 아이템을 레이어드하면 트렌디한 느낌을 줄 수 있다. 스타디움 점퍼와 후디는 캐주얼한 아이템이므로 슬랙스+로퍼를 매치해 깔끔한 느낌을 더하면 캐주얼하면서도 단정한 코디를 완성할 수 있다.

styling
스타디움 점퍼／후디／슬랙스／멋내기용 안경／로퍼

— TOPS —

쇼트 카디건

화이트 티셔츠를 레이어드하고 치노 팬츠와 매치하면 도회적인 분위기를 연출할 수 있다.

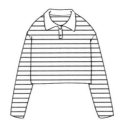

크롭 러거 셔츠

와이드 턱 쇼츠와 매치해 시티보이룩을 표현한다.

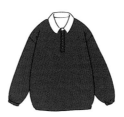

폴로 셔츠

넉넉한 사이즈의 폴로 셔츠로 트렌디하게 연출한다.

나일론 베스트

코디에 허전함이 느껴진다면 베스트를 레이어드해 보자.

후디

루스한 후디에는 하의도 루스한 스타일로 입어야 균형이 잡힌다.

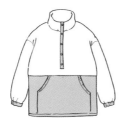

플리스

캐주얼한 느낌이 너무 강한 것 같다면 셔츠와 레이어드해서 입도록 하자.

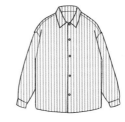

스트라이프 셔츠

와이드 데님과 매치해 스트리트 무드를 믹스하자.

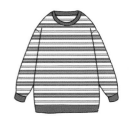

보더 니트

랜덤한 보더 패턴 덕분에 코디가 밋밋해 보이지 않는다.

— BOTTOMS —

치노 팬츠

둥근 느낌의 벌룬 실루엣 팬츠는 귀여움과 멋스러움을 연출해 준다.

와이드 쇼츠

상의도 와이드하다면 루스한 O라인 실루엣 코디를 연출할 수 있다.

롱스커트

짧은 기장의 아이템에 매치하기 좋은 A라인 실루엣이 매력이다.

나일론 팬츠

재킷 스타일에 활동적인 느낌을 더해 준다.

원워싱 데님 팬츠

연한 색감의 데님은 청량감 있는 여름 스타일에 안성맞춤이다.

울 체크 팬츠

코디에 트래디셔널한 분위기를 더해 준다.

스웨트 팬츠

심플한 화이트 티셔츠와 매치해 러프한 시티룩을 연출할 수 있다.

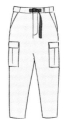

카고 팬츠

비슷한 색감의 보더 티셔츠와 매치해 시티룩을 연출해 보자.

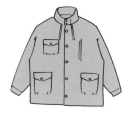

워크 재킷

베이지 컬러의 재킷은 내추럴하면서
도 세련된 느낌을 준다.

데님 재킷

핀 턱 팬츠와 매치해 루스하고 여유로
운 실루엣을 연출해 보자.

수티앵 칼라 코트

파카와 매치하면 도회적이면서 스트
리트 무드를 믹스한 스타일을 즐길 수
있다.

코듀로이 재킷

화이트 컬러의 원톤 코디로 구성하고
재킷 칼라와 동일한 블랙 소품으로 포
인트를 주자.

울 재킷

남성 스타일의 카고 팬츠와 매치하면
코디의 균형이 잡힌다.

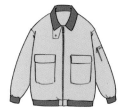

사파리 재킷

사파리 재킷의 이너로는 체크 셔츠가
어울린다.

스타디움 점퍼

상의와 팬츠를 빅 실루엣으로 입으면
귀여움을 더할 수 있다.

보아 재킷

코듀로이 소재의 하의와 매치하면 겨
울 스타일이 완성된다.

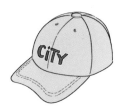

볼캡

신발과 색상을 맞추면 더욱 세련된 룩
을 완성할 수 있다.

텀블러

가벼운 여름 옷차림에 멋진 악센트를
더해줄 수 있다.

뿔테 안경

뿔테 프레임은 시티룩의 대표 색상이
기도 한 브라운 계열의 아이템과 잘 어
울린다.

키 체인

벨트 고리에 걸어서 코디의 악센트로
활용한다.

버킷햇

스트리트 요소를 접목한 세련된 시티
룩을 연출할 수 있다.

손목시계

메시 소재로 고급스러운 느낌을 주어 재
킷을 매치한 포멀룩에도 잘 어울린다.

헤드폰

목에 걸어 스타일링하면 시티룩의 액
세서리로 활약한다.

멀티 케이스

도회적이면서도 미니멀한 분위기가
나서 외출복의 악센트로 제격이다.

BAG

숄더백

캔버스 원단은 캐주얼한 도시 느낌을 준다.

미니 백

밝고 팝한 색상이 코디와 잘 어울린다.

스트라이프 토트백

스타일에 경쾌함을 더해 여름 스타일링에 제격이다.

카고백

남성적인 옷차림도 바스켓 형태의 가방을 매치하면 사랑스러운 분위기가 된다.

SHOES

로퍼

캐주얼함과 고급스러움이 조화를 이뤄 코디에 안정감을 더해준다.

스니커즈

선명한 색상의 신발을 신어 세련된 룩을 연출해 보자.

레이스업 슈즈

캐주얼한 하의를 입는다면 신발은 기품 있는 스타일을 착용하자.

쇼트 부츠

비슷한 색감의 하의와 매치해 그러데이션을 즐긴다.

JEWELRY

더블 라인 링

러프한 시티룩에는 우아한 액세서리로 포인트를 준다.

네크리스

골드는 도회적인 느낌을 주면서도 어딘가 품위가 느껴진다.

브레이슬릿

심플한 디자인의 팔찌는 손목시계와 함께 레이어드하여 스타일을 연출해 보자.

브로치

재킷이나 가방에 원 포인트 아이템으로 악센트를 더한다.

이어 커프

피어싱 대신 이어 커프를 착용해 패셔너블하게 연출한다.

COLOR SCHEME & PATTERN

네이비×베이지×화이트×브라운

블랙×화이트×베이지×브라운

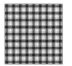

체크 패턴

스트라이프 패턴

스카이 블루×베이지×퍼플×오렌지

레드×브라운×베이지×블랙

트위드 소재

울 소재

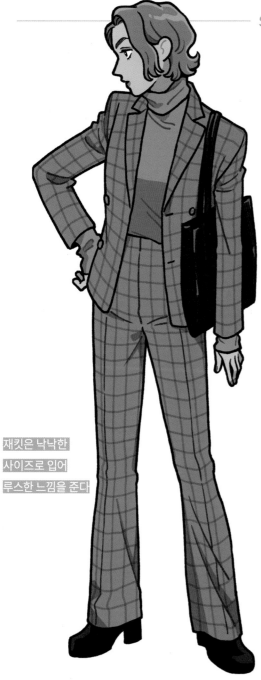

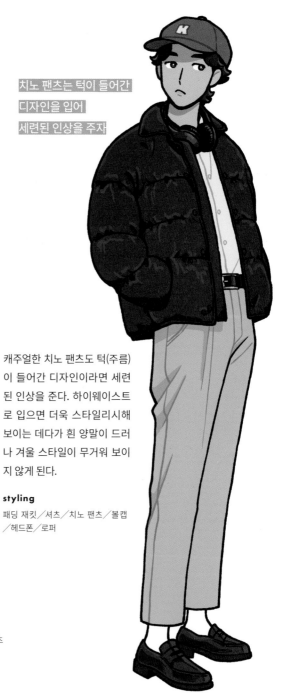

**재킷은 낙낙한
사이즈로 입어
루스한 느낌을 준다**

**치노 팬츠는 턱이 들어간
디자인을 입어
세련된 인상을 주자**

캐주얼한 치노 팬츠도 턱(주름)
이 들어간 디자인이라면 세련
된 인상을 준다. 하이웨이스트
로 입으면 더욱 스타일리시해
보이는 데다가 흰 양말이 드러
나 겨울 스타일이 무거워 보이
지 않게 된다.

styling
패딩 재킷／셔츠／치노 팬츠／볼캡
／헤드폰／로퍼

루스한 느낌이란 러프하면서 살짝
흐트러진 분위기를 말한다. 깔끔하
고 딱 떨어지는 느낌을 주기 쉬운 셋
업도 낙낙하게 입는 것이 시티룩 스
타일. 여기에 레더 슈즈를 신어 코디
를 세련되게 마무리하자.

styling
체크 패턴 셋업／터틀넥／레더 부츠

스트라이프 셔츠와 치노 팬츠를 매치한 코디
는 봄여름 시티보이 코디의 정석이다. 전체 코
디가 볼륨감 있는 스타일이므로 발에는 로우
컷 스니커즈를 매치해 균형을 잡아준다. 단색
으로 된 볼캡을 착용하면 포인트 컬러가 생겨
코디에 안정감이 생긴다.

styling
스트라이프 셔츠／와이드 치노 팬츠／볼캡／헤드폰／
스니커즈

스트라이프 셔츠로
쿨한 무드를 더한다

체크 팬츠로
트래디셔널한
분위기가
더욱 살아난다

기본적으로 심플한 패션이므로 패턴 아이템을 매
치해 지나치게 평범한 느낌이 들지 않도록 한다. 레
드 카디건 또한 브라운 하의+베이지 이너와 비슷
한 컬러 그러데이션으로 코디에 잘 어우러진다.

styling
카디건／터틀넥／체크 팬츠／로퍼

2

———

저지르기 쉬운 코디 실수,
중요한 건 사이즈?

같은 옷을 입더라도 누가 입느냐에 따라 상대에게 '전혀 다른 인상'을 줄 수 있습니다. 그 원인은 체형에 맞는 사이즈 선택에 있습니다. 트렌드를 따르기보다는 사이즈를 잘못 선택하지 않도록 하는 것을 최우선으로 해야 합니다. 특히 요즘은 사이즈가 맞지 않는 옷을 입는 사람들이 많은데 아무래도 '오버사이즈 열풍' 때문인 듯합니다. 확실히 오버사이즈 옷이 멋있긴 하나, 입는 방법을 제대로 알고 있는 사람은 많지 않습니다. 패션에서 중요한 것은 체형의 결점을 숨기고 자신 있는 부분은 적극적으로 드러내는 것입니다. 이것은 캐릭터의 복장에도 똑같이 적용됩니다.

예를 들어 보디라인이 가늘고 특히 상체에 볼륨이 없는 경우는 상체의 결점을 숨기기 위해 아우터와 상의는 오버사이즈 아이템으로, 하체는 날씬함을 살리기 위해 슬림한 팬츠로 매치합니다.

하체에 콤플렉스가 있는 사람은 와이드 팬츠로 하체를 가리고 상의를 슬림하게 입으면 코디에 대비를 더할 수 있습니다. 이처럼 입는 사람에게 맞는 사이즈를 잘 선택하면 체형을 커버해 주어 세련된 실루엣을 연출할 수 있습니다.

PART 3

Chantoshita

단정한 스타일

깔끔함과 착실함, 정돈된 분위기를 표현할 수 있는 패션입니다.
클린룩과 트래디셔널룩처럼 도회적이고 세련된 일상복부터
너무 딱딱하지 않은 포멀룩까지 소개합니다.

Kireime

클린룩

품격이 넘쳐흐르는 클린룩으로 시대를 초월한 매력을 발산한다

클린룩은 청결함과 우아함을 중시하며 트렌드에 좌우되지 않고 오랫동안 입을 수 있는 패션을 말한다. 격식 있는 자리에서는 깔끔한 느낌을 주는 센터 프레스가 들어간 팬츠를 매치하거나 성숙한 클린룩에는 롱이나 플레어 스커트를 매치하는 것을 추천한다.

전체 코디를 단정한 아이템으로 구성하면 비슷한 패션인 포멀룩(P.106)과 겹쳐 보이게 된다. 패션의 차별화를 위해서 클린룩의 경우는 코디에 캐주얼한 아이템을 한 가지 도입하는 것이 요령이다. 가죽 가방이나 힐 샌들 같은 블랙 소품도 코디를 완성하는 데 필수다.

＋ 추천 연령대
10 · 20 · 30 · 40 · 50 · 60 · 70 ～

＋ 캐릭터 특징
점잖다, 청초하다, 성격이 털털하다, 성격이 반듯하다, 일을 잘한다, 예쁘다

＋ 선호 브랜드
비센테Vicente, 카반CABaN, 유어스ur's, 컴피 쿠튀르 comfyCouture, 피프스fifth, 투데이풀TODAYFUL, 라운지드레스Loungedress, 투모로우랜드TOMORROWLAND

우아한 느낌을 주고 싶다면 트위드 재킷을 활용한 코디를 추천한다. 신사적인 느낌을 주는 소재이긴 하나, 롱스커트와 매치하면 균형이 잘 잡힌다. 귀에는 골드 피어싱으로 우아함을 더해보자.

styling

트위드 재킷／모크넥 니트／롱스커트 ／펌프스

빅 칼라 케이프

커다란 칼라로 세련되고 성숙한 느낌
을 연출해 준다.

스트라이프 셔츠

깔끔한 팬츠와 매치해 성숙하고 차분
한 느낌이 물씬 풍기는 우아한 코디를
연출한다.

스퀘어 자수 블라우스

밝은 팬츠와 매치하면 상쾌하고 깔끔
한 봄 스타일을 연출할 수 있다.

카디건

딱 맞는 사이즈로 깔끔하게 입으면
캐주얼해지지 않는다.

자가드 니트 베스트

소재의 질감이 고급스러워 마음 가는 대
로 색상을 조합해도 유치해지지 않는다.

롱 질레

깔끔한 이미지의 질레를 엉덩이가 가
려지는 기장으로 입어 매니시한 느낌
을 더한다.

크루넥 니트

페일 톤의 니트를 더하면 코디가 더욱
화사해진다.

보타이 개더 블라우스

네크라인에 개더(주름)가 잡혀 있어
우아한 분위기를 연출해 준다.

크로셰 레이스 스트레이트 팬츠

입체적인 플라워 패턴이 성숙한 느낌
을 더해준다.

테이퍼드 팬츠

품위 있게 연출하고 싶다면 상의로
셔츠를 입는 것이 좋다.

크롭 플레어 팬츠

스커트 같은 볼륨도 크롭트 기장으로
입으면 경쾌한 느낌을 준다.

리넨 이지 팬츠

리넨 팬츠는 광택감이 있어 여름의
클린룩을 더욱 돋보이게 해 준다.

시가렛 팬츠

발목이 드러나는 기장으로 입으면 재
킷과 매치해도 무거워지지 않는다.

트위드 프린지 팬츠

밑단의 프린지가 포인트인 팬츠는
심플한 상의도 고급스러워 보이게
해 준다.

플레어 롱스커트

니트 톱과 매치해 강약 있는 코디를 표
현해 보자.

골판지 스커트

보디라인을 강조할 수 있는 소재에
옆트임이 있어 우아한 분위기를 연
출한다.

쇼트 재킷

화이트·베이지 등 하이톤으로 정리하
면 패셔너블하게 연출할 수 있다.

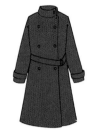

스탠드업 칼라 코트

슬림한 재킷을 매치하면 전체적으로
슬림한 실루엣을 연출할 수 있다.

다운 코트

전체 색감을 제한하면 우아하고 깔끔
한 옷차림을 연출할 수 있다.

쇼트 블루종

차분한 무드의 색상을 선택하면 옷차
림에 성숙한 느낌을 줄 수 있다.

테일러드 재킷

모던한 실루엣의 재킷은 매니시한 분
위기를 연출해 준다.

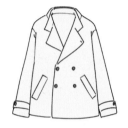

쇼트 트렌치 코트

플레어 팬츠와 매치해 A라인 실루엣
을 연출해 보자.

판초

원피스나 팬츠에 매치해 흔한 겨울 코
디에 포인트를 준다.

노 칼라 쇼트 코트

우아한 스타일을 연출하고 싶다면 터
틀넥을 이너로 선택하는 것이 좋다.

리넨 스톨

적당히 여러 가지 색상과 실을 섞은 멜
란지를 사용하면 단조로워 보이지 않
는다.

메시 벨트

깔끔한 스타일에 약간의 장난기를 더
할 수 있는 아이템이다.

무통 티핏

셔츠나 드레스 칼라에 두르면 풍성한
옷차림을 연출할 수 있다.

웰링턴 안경

역사다리꼴 프레임이 차분하고 우아
한 느낌을 연출해 준다.

다운 머플러

아우터나 니트에 더하기만 해도 멋진
스타일링 포인트가 된다.

양산

아우터나 상의와 색상을 맞추면 더욱
멋스러워진다.

퍼 글러브

모피가 포인트가 되어 손에 화려함을
더해준다.

주얼리 워치

주얼리처럼 착용할 수도 있고 다른 팔
찌와 레이어드하여 착용해도 좋다.

BAG

레더 랩 백

한 손으로 들거나 어깨에 걸쳐 스타일링의 폭을 넓힌다.

핸드백

둥그스름한 형태가 사랑스럽고 선명한 색상도 포인트가 된다.

숄더백

임팩트 있으면서도 우아하며 볼륨도 사랑스럽다.

레더 파우치

산뜻했던 코디가 우아해지며 나이에 걸맞은 품위를 자아낸다.

SHOES

쇼트 부츠

고급 가죽과 포인트 골드 버클로 깔끔하고 단정한 스타일을 연출한다.

스니커즈

광택감 있는 깔끔한 팬츠와 매치해 우아한 룩을 연출해 보자.

플랫 슈즈

볼륨 있는 원피스와 매치해도 코디의 균형이 좋아진다.

힐 샌들

슬릿 스커트와 매치해 쿨한 여성을 표현한다.

JEWELRY

더블 링

다른 주얼리와 레이어드해도 잘 어울리는 아이템이다.

다이아몬드 후프 피어싱

작은 다이아몬드의 우아한 광채가 클린룩과 잘 어울린다.

골드 참 장식

다른 아이템과 색상을 맞춰 빛내고 싶은 부분에 포인트를 더한다.

뱅글

아름다운 곡선이 팔을 가녀려 보이게 해 세련되고 리치한 느낌을 선사한다.

더블 오벌 네크리스

골드 체인의 우아함이 옷차림을 은근히 돋보이게 한다.

COLOR SCHEME & PATTERN

그레이×화이트×네이비×레드

베이지×브라운×골드×옐로

핑크×화이트×그레이×베이지

스카이 블루×화이트×퍼플×핑크

플로럴 패턴

트위드 소재

스트라이프 패턴

레이스 소재

단추를 모두 채워 입으면 더욱 클래식한 느낌이 든다. 전체를 원톤으로 맞추면 세련된 느낌이 드는데, 은은한 베이지 컬러가 부드러운 클린룩을 만들어 준다.

styling

니트 폴로 셔츠／트위드 팬츠／레더 부츠

플라워 패턴 블라우스는 코디에 여성스러움을 더해준다

니트 폴로 셔츠는 단추를 모두 채워 깔끔한 룩을 연출하는 것이 트렌드

클린룩에 여성스러운 요소를 더하고 싶다면 플라워 패턴 블라우스를 매치하는 것이 좋다. 레이스의 섬세한 소재감이 세련된 느낌을 준다. 배색은 심플하게 구성하는 것이 성숙하면서도 단정해 보이는 비결이다.

styling

블라우스／센디 프레스 팬츠／펌프스

클린룩의 기본 아이템인 리넨 셔츠는
유행을 타지 않는 아이템이라 오랫동
안 클린룩을 즐길 수 있다. 센터 프레
스 팬츠와 매치하면 깔끔한 느낌뿐만
아니라 세로 라인이 강조되어 더욱 스
타일리시해 보인다.

styling

리넨 셔츠／티셔츠／센터 프레스 팬츠／
레더 슈즈

리넨 셔츠는
깔끔한 아이템과 매치한다

재킷을 셋업으로 착용하면
세련된 느낌을 연출할 수 있다

편안한 재킷 스타일도 가죽 벨트로 허리 부분을
강조하면 깔끔하고 단정한 느낌이 든다. 같은 소
재의 하의는 매치하기만 해도 코디가 정돈되며,
소품도 가죽 소재와 같은 깔끔한 스타일로 고르
면 균형 있는 코디가 완성된다.

styling

셋업／티셔츠／선글라스／샌들

Formal

포멀룩

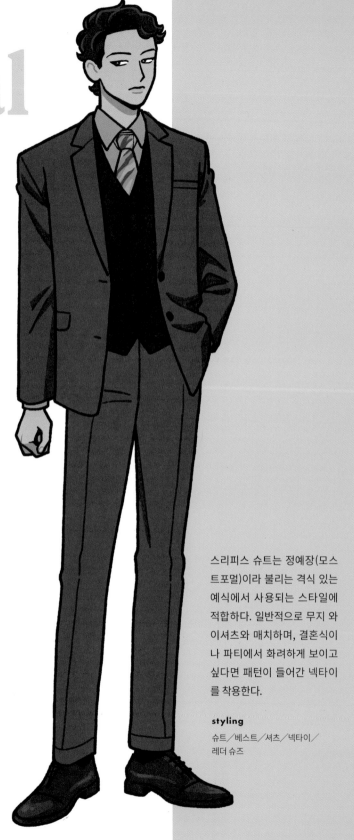

품위와 클래스를 상징하며
중요한 시간을 빛내주는
고급스러운 옷차림

포멀룩은 매너가 요구되는 관혼상제 등 격식 있는 자리에 초대되었을 때 입는 옷차림을 가리킨다. 포멀룩에는 정예장(모스트포멀), 준예장(세미포멀), 약예장(인포멀)의 세 종류 드레스 코드가 있는데 상황에 따라 드레스 코드가 다르며, 행사가 진행되는 시간도 고려해야 한다.
예를 들어 낮에 진행되는 결혼식이나 예식의 경우는 피부 노출을 제한하는 것이 정장 매너라고 여겨지는 데 비해, 밤 결혼식의 경우는 적당히 피부를 노출하며 화려하고 반짝이는 디자인을 사용하는 것이 특징이다. 낮에는 기다란 진주 목걸이를 착용해 기품을 살리고, 밤에는 크고 반짝이는 주얼리를 착용해 화려하게 연출해도 좋다.

+ 추천 연령대
10 · 20 · 30 · 40 · 50 · 60 · 70 ~

+ 캐릭터 특징
성격이 반듯하다, 믿고 의지할 수 있다, 점잖다

+ 선호 브랜드
레카reca, 그린 라벨 릴랙싱green label relaxing, 유나이티드 애로우UNITED ARROWS, 투데이풀TODAYFUL, 아담 엣 로페ADAM ET ROPE', 데미 럭스 빔즈Demi-Luxe BEAMS

스리피스 슈트는 정예장(모스트포멀)이라 불리는 격식 있는 예식에서 사용되는 스타일에 적합하다. 일반적으로 무지 와이셔츠와 매치하며, 결혼식이나 파티에서 화려하게 보이고 싶다면 패턴이 들어간 넥타이를 착용한다.

styling
슈트／베스트／셔츠／넥타이／
레더 슈즈

TOPS

보타이 블라우스

보타이 리본이 얼굴 주변에 여성스러운 느낌을 연출해 준다.

터틀넥 리브 니트

니트를 이너로 입어 캐주얼한 룩을 연출해 보자.

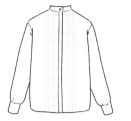

핀 턱 셔츠

핀 턱 디자인은 코디를 우아하게 마무리해 준다.

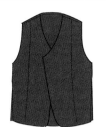

질레

우아한 셔츠를 함께 매치해 여름 포멀룩을 연출해 보자.

BOTTOMS

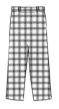

트위드 체크 와이드 팬츠

같은 소재의 재킷과 매치해 셋업으로 입으면 더욱 스타일리시해 보인다.

플레어 스커트

플레어 실루엣이 페미닌한 느낌을 주며 롱부츠와 잘 어울린다.

와이드 스트레이트 팬츠

하이웨이스트×힐 슈즈와 매치하면 더욱 스타일리시해진다.

자가드 팬츠

고급스러운 느낌을 표현할 수 있어서 포멀룩을 연출하기에 좋다.

OUTER

셰퍼드 체크 재킷

스커트나 원피스와 매치해 우아한 룩을 연출해 보자.

트위드 노 칼라 재킷

트위드 소재의 재킷은 코디가 단정해 보인다.

투 버튼 싱글 재킷

하의와 소재를 매치해서 셋업으로 입으면 더욱 세련되어 보인다.

자가드 드레스 코트

심플한 옷차림에 걸치기만 해도 코디의 품격을 높여준다.

SMALL ACCESSORIES

플라워 코르사주

재킷 라펠이나 가슴 부분에 달아 화려한 느낌을 연출해 보자.

도트 패턴 넥타이

캐주얼한 패턴으로 스타일링하면 더욱 패셔너블한 포멀룩이 된다.

서클 핀

심플한 스타일의 핀을 가슴 부분에 달면 코디에 악센트를 줄 수 있다.

포켓 행커치프

넥타이와 색감을 맞춰서 베이식하게 스타일링한다.

BAG

핸드백

옷차림에 방해되지 않을 정도로 콤팩트한 사이즈 & 가죽 소재로 고급스러운 인상을 준다.

미니 숄더백

어깨에 살짝 걸쳐 메도 포멀한 분위기가 유지된다.

체인 백

금속으로 된 플랩(덮개)이 화려함을, 체인이 세련미를 더해준다.

토트백

탁한 색상의 가방으로 차분한 느낌을 더하면 우아한 코디를 완성할 수 있다.

SHOES

펌프스

브이컷 포인티드 토 펌프스로 깔끔하고 단정한 인상을 준다.

타비 부츠

트렌디한 느낌을 살려주는 버선 디자인을 추천한다.

힐 샌들

스커트 스타일과 잘 어울리며 다리가 가늘어 보이는 효과도 있다.

구르카 샌들

세련된 분위기를 자아내며 남성적인 느낌을 준다.

JEWELRY

펄 롱 네크리스

길게 착용해도 좋지만, 두 겹으로 겹쳐서 화려함을 더할 수도 있다.

스퀘어 피어싱

옷과 색상을 맞추면 코디에 잘 어울린다.

펄 링

파티나 행사에 초대받았다면 심플한 진주 반지로 호감도를 높여 보자.

플라워 브로치

재킷이나 원피스에 포인트로 달면 사랑스러운 느낌을 줄 수 있다.

브레이슬릿

미니멀하면서 섬세한 디자인이 팔을 은은하게 빛나게 해 준다.

COLOR SCHEME & PATTERN

그레이×화이트×네이비×레드

스트라이프 패턴

도드 패턴

베이지×화이트×골드×브라운

블랙×화이트×실버×네이비

새틴 소재

실크 소재

네이비×실버×화이트×레드

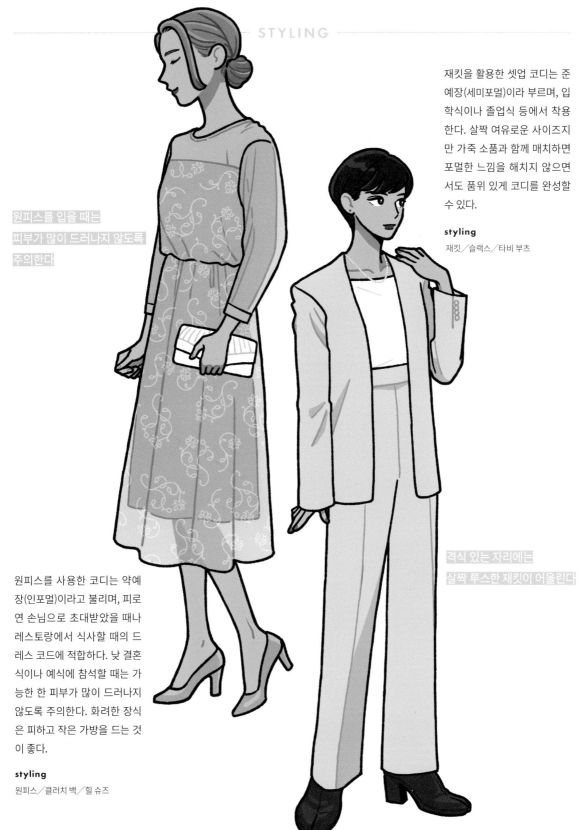

재킷을 활용한 셋업 코디는 준예장(세미포멀)이라 부르며, 입학식이나 졸업식 등에서 착용한다. 살짝 여유로운 사이즈지만 가죽 소품과 함께 매치하면 포멀한 느낌을 해치지 않으면서도 품위 있게 코디를 완성할 수 있다.

styling
재킷／슬랙스／타비 부츠

원피스를 입을 때는 피부가 많이 드러나지 않도록 주의한다

격식 있는 자리에는 살짝 루스한 재킷이 어울린다

원피스를 사용한 코디는 약예장(인포멀)이라고 불리며, 피로연 손님으로 초대받았을 때나 레스토랑에서 식사할 때의 드레스 코드에 적합하다. 낮 결혼식이나 예식에 참석할 때는 가능한 한 피부가 많이 드러나지 않도록 주의한다. 화려한 장식은 피하고 작은 가방을 드는 것이 좋다.

styling
원피스／클러치 백／힐 슈즈

Preppy

프레피룩

**고급스러우면서도 단정하고
장난기 있는 학생 스타일은
어른에게도 인기 만점!**

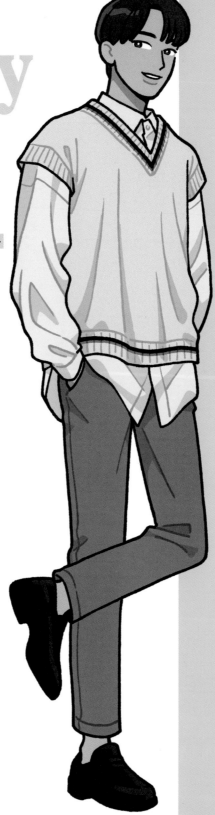

프레피룩이란 미국 동부 지역의 명문 사립학교에 다니는 학생들의 교복을 접목한 스타일을 말한다. 프레피룩의 핵심은 고급스러움과 클래식함, 단정함을 드러낼 수 있는 코디라고 할 수 있다.
엠블럼이 달린 블레이저와 치노 팬츠, 폴로 셔츠, 틸든 니트(브이넥 칼라, 소맷부리, 밑단에 라인이 들어간 니트), 로퍼 등 학생 스타일의 아이템을 활용해 코디를 조합한다. 또한 가느다란 스트라이프, 타탄 체크, 아가일 등 전통적인 패턴을 주로 사용해 클래식하고 세련된 분위기를 연출한다. 요즘은 앞에 언급한 아이템들을 베이스로 활용하면서 오버사이즈 코디로 풀어낸 트렌디한 프레피룩을 연출하고 있다.

+ 추천 연령대
10·20·30·40·50·60·70 ~

+ 캐릭터 특징
품행이 단정하다, 점잖다, 생기발랄하다, 지적이다, 성격이 반듯하다

+ 선호 브랜드
프레드페리Fred Perry, 타미 힐피거Tommy Hilfiger, 프레디 에뮤fredy emue, 프레디 & 글로스터FREDY & GLOSTER, 유에스폴로에센U.S. POLO ASSN, 꼼사 코뮌 COMME CA COMMUNE

틸든 베스트에 치노 팬츠를 매치하면 스쿨룩을 연출할 수 있다. 여기에 넉넉한 사이즈의 셔츠를 레이어드해서 러프한 옷차림을 연출해 보자. 발에는 로퍼를 매치해 클래식한 분위기를 더한다.

styling

틸든 베스트／셔츠／치노 팬츠／로퍼

TOPS

틸든 니트 베스트

화이트 셔츠에 더하기만 해도 트렌디한 레이어드 코디가 완성된다.

깅엄 체크 셔츠

디테일한 체크가 귀여운 느낌을 주며, 나비넥타이를 더해 스타일링할 수도 있다.

보더 러거 셔츠

아메리칸 캐주얼 무드와 빈티지 무드를 코디에 접목할 수 있다.

스트라이프 셔츠

깔끔한 재킷에 귀여움을 더해 학생 스타일을 연출한다.

BOTTOMS

치노 팬츠

블레이저에 매치하면 깔끔한 느낌을 줄 수 있다.

글렌 체크 벌룬 팬츠

실루엣은 트렌디하더라도 색감과 패턴은 클래식한 것이 좋다.

캔버스 쇼츠

하의는 캐주얼한 느낌이 강한 아이템이 선호된다.

플레어 롱스커트

상체를 타이트한 아이템으로 입었다면 하체는 와이드하게 입는다.

OUTER

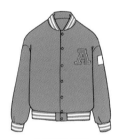

스타디움 점퍼

칼리지 느낌이 물씬 풍기는 점퍼는 프레피룩과 잘 어울린다.

피코트

쇼트 팬츠·니트 비니와 함께 매치해 보이시하게 연출해 보자.

블레이저 재킷

고급스러운 네이비 블레이저에 볼륨 스커트를 매치해 걸리시하게 연출하자.

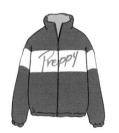

나일론 재킷

나일론 재킷×치노 팬츠로 아메리칸 프레피룩을 완성한다.

SMALL ACCESSORIES

베이스볼 캡

로고가 적힌 모자는 프레피룩에 잘 어울리는 네이비 컬러로 고른다.

레지멘탈 넥타이

스트라이프 셔츠에 매치해 패턴×패턴 코디로 개성을 연출한다.

폴카 도트 보타이

밝은색 셔츠와 매치하면 코디가 심플해지지 않는다.

아가일 패턴 양말

하프 팬츠나 크롭 팬츠를 입어 자연스럽게 패턴을 드러내자.

백팩

빈티지 느낌과 투박한 분위기가 프레피룩의 매력을 돋보이게 한다.

프린트 백

학생 같은 느낌을 주는 팝한 배색이 손에 악센트를 준다.

토트백

러프하게 들고 다닐 수 있는 가방이 좋으며, 폭신폭신한 느낌이 이미지와 잘 어울린다.

드럼백

러거 셔츠와 매치해 스포티한 느낌을 더해준다.

스니커즈

스니커즈를 신으면 더욱 캐주얼한 스타일을 연출할 수 있다.

로퍼

짧은 기장의 팬츠와 매치해 양말을 드러내자. 패턴이 있는 양말을 신어도 좋다.

로우컷 스니커즈

볼륨 스커트와 매치하면 코디의 균형이 잡힌다.

덱 슈즈

블랙 레더 슈즈는 코디에 안정감을 더해준다.

반다나 브레이슬릿

심플한 여름 코디에 개성을 더해준다.

체인 브레이슬릿

금 단추가 달린 블레이저와 매치하면 세련된 느낌을 연출할 수 있다.

키 펜던트 네크리스

캐주얼한 디자인이 프레피룩에 잘 어울린다.

링

포인트로 골드 빛을 더하면 스타일이 돋보인다.

스톤 피어싱

재킷 스타일에 귀여움을 더해준다.

네이비×스카이 블루×베이지×블랙

네이비×화이트×브라운×블랙

브리티시 체크 패턴

아가일 패턴

화이트×페일 오렌지×베이지×블랙

그린×네이비×옐로×베이지

코튼 소재

니트 소재

재킷은 전통 패턴이 들어간
스커트와 함께 스타일링한다

대학생 스타일을 연출할 수 있
는 블레이저는 네이비 색상을
추천한다. 블레이저의 금 단추
가 코디에 우아한 느낌을 더해
준다. 여기에 스커트를 매치하
는데, 플레어 실루엣의 사랑스
러운 라인과 트래디셔널한 느
낌을 주는 체크 패턴이 블레이
저와 잘 어울린다.

styling
블레이저／티셔츠／체크 스커트／
레더 슈즈

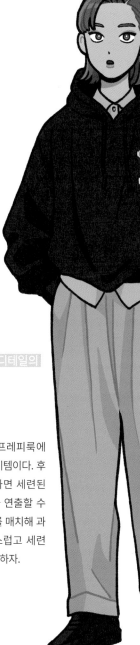

오버사이즈+와펜 디테일의
후디로 프레피한
분위기를 더한다

와펜이 부착된 후디도 프레피룩에
빼놓을 수 없는 필수 아이템이다. 후
디에 셔츠를 레이어드하면 세련된
느낌의 캐주얼 스타일을 연출할 수
있다. 여기에 치노 팬츠를 매치해 과
하지 않으면서도 고급스럽고 세련
된 느낌으로 코디를 완성하자.

styling
후디／셔츠／치노 팬츠／로퍼

Elegant

엘레강스룩

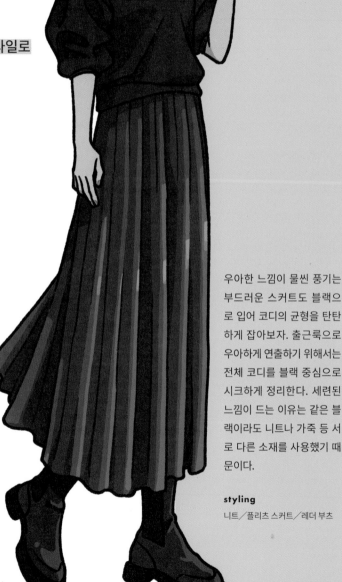

**심플함 속에 화려함이 깃든 세련된 스타일로
우아함의 극치를 보여준다**

엘레강스룩은 우아하고 차분한 분위기를 자아
내는 성숙한 스타일을 말한다. 전체적인 룩은
심플하게 유지하면서도 가죽 아이템이나 부츠
처럼 단정하고 깔끔한 아이템 하나를 함께 매치
하면 코디에 안정감이 생기고 우아함이 더해진
다. 노출은 최소화하고 '핏감', '플레어', '부드러
움'과 같이 실루엣을 만들어 낼 수 있는 아이템
을 매치하는 것이 중요하다. 핏감은 타이트 스커
트, 플레어는 머메이드 스커트, 부드러움은 와
이드 팬츠로 표현할 수 있다.

선명한 색상을 많이 사용하는 것은 NG. 색감을
제한하면 성숙한 느낌을 연출할 수 있는데, 1~3
가지 정도로 색상 수를 제한하면 멋스럽게 스타
일링을 완성할 수 있다.

+ 추천 연령대
10 · 20 · 30 · 40 · 50 · 60 · 70 ~

+ 캐릭터 특징
점잖다, 우아하다, 차분하고 어른스럽다, 상냥하다, 화려
한 것이나 노출을 좋아하지 않는다, 품위 있고 세련되나

+ 선호 브랜드
로트레아몽 드 클라세LAUTREAMONT DE CLASSE, 비
아지오 블루Viaggio Blu, 케티ketty, 드와 로트레아몽
Droite lautreamont, 사카이sacai, 에크리/아무리르
ECRIRE/Amourire, 버버리Burberry, 루이루에 부티크
RUIRUE BOUTIQUE

우아한 느낌이 물씬 풍기는
부드러운 스커트도 블랙으
로 입어 코디의 균형을 탄탄
하게 잡아보자. 출근룩으로
우아하게 연출하기 위해서는
전체 코디를 블랙 중심으로
시크하게 정리한다. 세련된
느낌이 드는 이유는 같은 블
랙이라도 니트나 가죽 등 서
로 다른 소재를 사용했기 때
문이다.

styling
니트／플리츠 스커트／레더 부츠

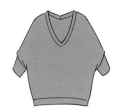

풀오버 니트

둥근 형태의 디자인이라 귀엽고, 코트
안에 입어도 좋다.

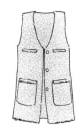

믹스 트위드 질레

데님, 원피스 등 단정한 스타일에 매치
해 다양하게 연출할 수 있다.

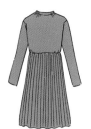

니트 원피스

목 부분은 쁘띠 하이넥으로 되어 있어
재킷과 매치하기 좋다.

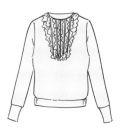

프릴 니트

프릴이 포인트가 되어 코디를 화사하
게 해 준다.

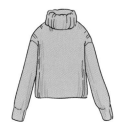

라메 터틀넥 니트

모던한 실루엣으로 와이드 팬츠와 함
께 코디하기 좋다.

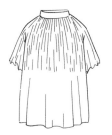

플리츠 블라우스

긴 기장이라 슬림한 팬츠와 함께 코디
하는 것을 추천한다.

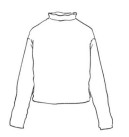

하이넥 풀오버

리브 짜임 하이넥 풀오버를 입으면 얼
굴이 작아 보이고 목 주변도 깔끔해 보
인다.

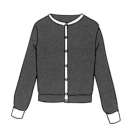

펄 버튼 카디건

진주 단추가 있는 카디건으로 은은하
고 우아한 룩을 연출해 보자.

슬릿 디테일 하이웨이스트 롱스커트

과감한 슬릿이 시선을 사로잡으며, 힐과
매치해 더욱 섹시하게 연출할 수 있다.

머메이드 스커트

단정한 느낌이 나며 블라우스와 매치
하면 더욱 청초해 보인다.

플라워 프린트 스커트

차분한 색상으로 입으면 성숙하고 깔
끔한 인상을 준다.

트위드 스커트

딱 떨어지는 실루엣이 보디라인을 강
조해 섹시한 룩을 연출해 준다.

와이드 팬츠

깔끔한 허리 연출, 센터 프레스 디테일
로 단아한 느낌을 준다.

레이스 타이트 스커트

우아한 레이스 스커트에는 타이트한
상의를 매치하자.

테이퍼드 팬츠

다리 라인을 살려주어 우아한 룩을 연
출해 준다.

자가드 프린트 팬츠

성숙하고 시크한 색감의 팬츠에는 대
비되는 우아한 블라우스를 매치한다.

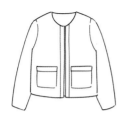

스트레이트 라인 재킷

보디라인을 잡아주는 실루엣이라 엘
레강스룩에 잘 어울린다.

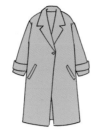

테일러드 롱 코트

테일러드 실루엣의 디자인이 우아하
면서도 화려한 느낌을 준다.

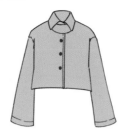

개버딘 블루종

탄탄한 개버딘 원단으로 우아하고 패
셔너블한 룩을 연출한다.

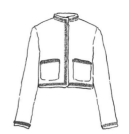

트위드 재킷

트위드 소재가 지적인 무드를 연출한
다. 같은 소재의 스커트와 매치해 세련
되게 입는다.

패딩 재킷

고급스러운 퍼 소재의 칼라가 우아함
을 연출해 준다.

레이스 블루종

비치는 소재라서 꽃무늬 상의와 매치하
면 더욱 패셔너블하게 연출할 수 있다.

노 칼라 코트

루스한 드롭 숄더와 부드러운 색상이
엘레강스룩에 잘 어울린다.

쇼트 울 코트

목 부분에 풍성한 퍼를 더해주면 훨씬
더 세련되어 보인다.

SMALL ACCESSORIES

플라워 스카프

목에 둘러도 좋지만, 가방에 달아 스
타일링하면 더욱 세련되어 보인다.

헤드밴드

나뭇결무늬와 폭넓은 디자인이 클래
식한 느낌을 준다.

바레트

헤어 어레인지에 활용하기 좋은 아이
템으로 진주 장식이 달려 있어 아름다
운 인상을 준다.

버킷햇

시크한 색감으로 상의와 색상을 맞추
면 정돈된 느낌이 든다.

체인벨트

허리에 포인트를 줄 수 있으며 골드 빛
이라 고급스러움을 더할 수 있다.

선글라스

기품 있는 브라운 렌즈가 우아한 분위
기와 잘 어울린다.

무통 글러브

같은 계열 색상의 아우터와 매치하면
코디하기 쉬워진다.

양산

브라운 계열 아이템은 성숙하면서도
차분한 느낌을 준다.

BAG

핸드백

깔끔한 사다리꼴 실루엣과 가죽 소재로 고급스러움을 더해준다.

미니 백

작은 사이즈로 스타일링하면 파티룩 코디에 활용할 수 있다.

핸들 백

샤프한 스퀘어 실루엣이 쿨한 인상을 준다.

미디엄 백

톤이 다른 브라운 컬러와의 조화로 훨씬 더 세련된 인상을 줄 수 있다.

SHOES

쇼트 부츠

성숙한 무드가 감도는 시크한 색감으로 원피스나 팬츠와 잘 어울린다.

스트랩 샌들

높은 굽의 샌들은 팬츠 스타일을 우아하게 만들어 준다.

발레 슈즈

상·하의에 모두 볼륨감이 있다면 신발로 코디의 균형을 잡는다.

롱부츠

겨울 코디의 필수 아이템으로, 롱 코트와 매치해 계절감 있는 스타일로 연출한다.

JEWELRY

···· **펄 플라워 네크리스**

진주와 꽃장식 펜던트가 목 부분에 포인트를 주어 화려한 룩을 연출해 준다.

파츠 이어링

심플한 코디에 포인트로 더하면 코디가 한층 더 화려해진다.

이어 커프

귀에서 살짝 보이는 체인이 옷차림에 멋을 더해준다.

브로치

적당한 무게감과 아름다운 광택으로 가슴 부분에 리치한 인상을 준다.

뱅글

스타일리시한 느낌이라 심플한 옷에 악센트로 활용하기 좋다.

COLOR SCHEME & PATTERN

카키×브라운×블랙×그레이

베이지×퍼플×브라운×골드

그레이×퍼플×실버×핑크

블랙×화이트×골드×실버

플로럴 패턴

틸 소재

글렌 체크 패턴

울 소재

보디라인을 드러낼 수 있는 니트 원피스로 우아한 분위기를 연출한다. 가방과 신발도 원피스와 같은 색으로 매치하면 심플하면서도 통일감 있는 코디를 연출할 수 있다. 노 칼라 코트를 매치하면 가을겨울 스타일로 안성맞춤이다.

styling

노 칼라 코트／니트 원피스／레더 부츠

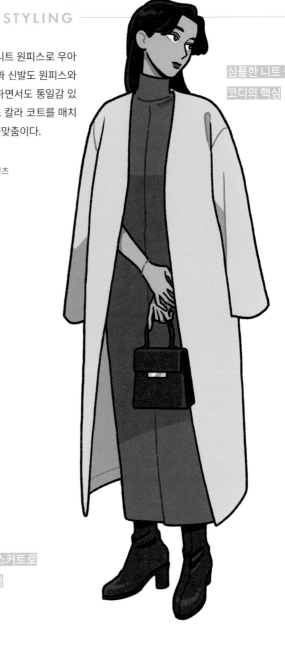

심플한 니트 원피스가
코디의 핵심

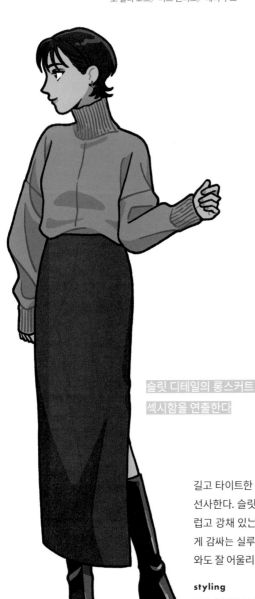

슬릿 디테일의 롱스커트로
섹시함을 연출한다

길고 타이트한 스커트는 입기만 해도 고급스럽고 우아한 느낌을 선사한다. 슬릿 디자인 사이로 다리가 살짝 드러나 더욱 고급스럽고 광채 있는 룩이 된다. 코쿤 실루엣(누에고치처럼 몸을 둥글게 감싸는 실루엣)의 짧은 기장 니트는 하이웨이스트, 롱스커트와도 잘 어울리며 트렌디한 실루엣을 연출한다.

styling

니트／타이트 스커트／레더 부츠

모노톤으로 구성한 스타일에 인상적인 꽃무늬 재킷을 매치하면 모던하고 우아한 엘레강스룩을 완성할 수 있다. 네크라인을 깔끔하게 연출할 수 있는 모크넥 니트를 입고 하이웨이스트 팬츠에 비트 로퍼를 매치하면 코디를 고급스럽게 마무리할 수 있다.

styling

노 칼라 재킷／모크넥 니트／하이웨이스트 팬츠／비트 로퍼

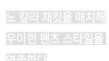

노 칼라 재킷을 매치해
우아한 팬츠 스타일을
연출한다

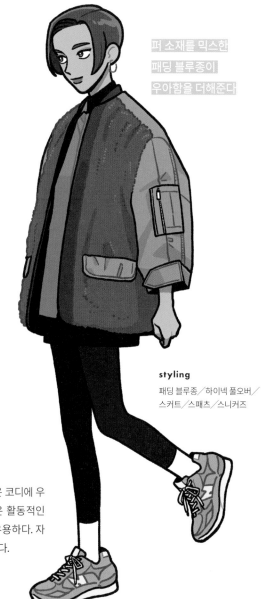

퍼 소재를 믹스한
패딩 블루종이
우아함을 더해준다

styling

패딩 블루종／하이넥 풀오버／
스커트／스패츠／스니커즈

고급스러운 퍼 소재를 믹스한 패딩 블루종은 코디에 우아함을 더해준다. 스패츠＋스니커즈 조합은 활동적인 상황뿐만 아니라 피트니스센터에 갈 때도 유용하다. 자연스럽게 드러낸 양말도 캐주얼함을 더해준다.

Trad

트래디셔널룩

**영국의 우아함에
전통과 멋이 어우러진
신사적인 스타일**

트래디셔널룩이란 영국 신사처럼 깔끔하고 단정한 스타일을 말한다. 원래는 남성용 패션이라는 인식이 강했지만, 최근에는 품위 있고 지적인 분위기를 연출할 수 있어 트래디셔널룩을 입는 여성들이 늘고 있다.

기본 아이템에는 영국 신사와 같은 품위를 물씬 풍기는 글렌 체크 패턴 코트나 타탄 체크 패턴 아이템이 있다. 특히 테일러드 재킷은 단정한 느낌을 주어 코디에 활용하면 트래디셔널해 보일 수 있다. 베이지나 브라운·블랙 계열을 베이스로 하며, 네이비 계열도 활용할 수 있다. 전통 복장에서 유래한 만큼 트렌드에 구애받지 않고 입을 수 있다는 매력도 있다.

+ 추천 연령대
10 · 20 · 30 · 40 · 50 · 60 · 70 ~

+ 캐릭터 특징
지적이다, 점잖다, 유행에 휩쓸리지 않는다, 화려한 것이나 노출을 좋아하지 않는다, 성격이 반듯하다

+ 선호 브랜드
바버Barbour, 트래디셔널 웨더웨어Traditional Weatherwear, 소어트soerte, 브룩스 브라더스Brooks Brothers, 드지엠 클라세Deuxieme Classe, 매킨토시 필로소피MACKINTOSH PHILOSOPHY, 매킨토시 런던MACKINTOSH LONDON, 나인 테일러Nine Tailor

타탄 체크 패턴 재킷은 클래식한 느낌을 준다. 캐주얼하게 입고 싶다면 오버올과 매치하자. 볼캡과 스니커즈로 보이시한 느낌을 연출할 수 있으며, 전체적으로 넉넉한 사이즈라서 편안하면서도 세련된 느낌이 든다.

styling

체크 재킷／오버올／터틀넥 니트／
볼캡／스니커즈

TOPS

옥스퍼드 셔츠

기본 아이템은 체크 패턴 아이템과 잘 어울린다.

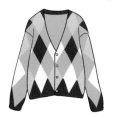

모헤어 아가일 카디건

컬러풀한 배색을 선택해 코디가 밋밋해 보이지 않도록 균형을 잡아주자.

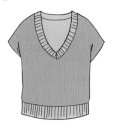

니트 베스트

넉넉한 암홀이 편안한 느낌을 준다.

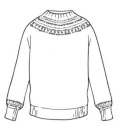

풀오버 니트

영국풍 페어아일 패턴 하나면 트래디셔널룩을 연출할 수 있다.

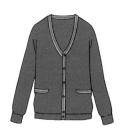

카디건

독특한 라인이 트래디셔널한 분위기를 연출한다.

보타이 니트 톱

보타이 대신 스카프를 두르면 더욱 우아해 보인다.

케이블 니트

울퉁불퉁한 질감으로 존재감을 드러내는 니트는 코트 안에 이너로 입는다.

깅엄 체크 셔츠

캐주얼한 느낌이 강한 패턴이지만 모노톤으로 입으면 시크한 인상을 연출할 수 있다.

BOTTOMS

크롭 팬츠

볼륨감 있는 아우터를 매치해 코디를 깔끔하게 정돈하자.

슬랙스

캐주얼한 스타일링에 단정한 요소를 더해준다.

데님 팬츠

하의가 캐주얼하다면 레더 슈즈와 매치해 성숙한 느낌을 더해보자.

퀼로트 팬츠

클래식하고 보이시한 분위기를 표현할 수 있다.

베이커 팬츠

여유로운 실루엣이 특징인 팬츠는 캐주얼한 분위기를 연출한다.

바이 컬러 팬츠

롤업한 듯한 바이 컬러(배색) 디자인으로 자연스러운 옷차림을 연출할 수 있다.

와이드 쇼츠

버튼다운 셔츠와 매치하면 워크웨어 무드를 살릴 수 있다.

테이퍼드 체크 팬츠

영국 전통 패턴이 들어간 슬랙스를 입어 단정한 캐주얼룩을 연출할 수 있다.

오일드 재킷

표면에 오일 코팅이 된 독특한 질감의 재킷으로, 트래디셔널한 매력이 더욱 돋보인다.

피싱 재킷

코듀로이 팬츠와 매치해 빈티지 무드를 연출할 수 있다.

퀼팅 재킷

캐주얼한 디자인도 니트와 함께 입으면 고급스러워 보인다.

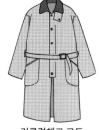

건클럽체크 코트

클래식한 색상과 패턴이 트래디셔널한 분위기를 더해준다.

피코트

아가일이나 체크 패턴과 매치해 트래디셔널한 분위기를 한층 더 높여준다.

오버사이즈 더블브레스트 재킷

드롭 숄더+루스한 핏으로 모던한 실루엣을 연출한다.

스타디움 재킷

디자인은 시크하지만 팝한 컬러 라인으로 캐주얼함을 표현할 수 있다.

오버사이즈 니트 재킷

가을겨울 스타일링에 화이트 팬츠를 매치하면 코디가 경쾌해진다.

볼캡

아우터나 상의와 색상을 맞추면 전체 코디와 조화를 이룬다.

라인 삭스

쇼츠나 짧은 기장의 팬츠와 매치해 발끝에 포인트를 준다.

머그잔

차분한 색감으로 우아함을 느낄 수 있다. 영국식 티타임에 기품을 더해준다.

체크 스톨

목 부분에 트래디셔널한 분위기를 표현할 수 있다.

레더 벨트

신발이나 가방 등 가죽 소재들과 색상을 맞추면 더욱 스타일리시해 보인다.

레더 글러브

오일드 재킷 등 광택이 나는 아우터와 매치해 보자.

카스케트

큼직한 실루엣+머리를 덮는 스타일로 착용하면 트렌디한 연출이 가능하다.

멋내기용 안경

뿔테 프레임이 내추럴하고 세련된 느낌을 준다.

BAG

캔버스 토트백

카키색 가죽 손잡이가 모던한 느낌을 준다.

마르쉐 백

심플한 원단이 캐주얼한 스타일에 잘 어울린다.

뉴스 페이퍼 백

큼직한 사이즈・앞으로 메는 스타일로 코디에 악센트를 준다.

쇼핑백

트래디셔널룩에 캐주얼함을 더해 준다.

SHOES

쇼트 부츠

베이지색 팬츠와 매치하면 코디에 안정감이 생긴다.

윙팁 슈즈

소재의 질감을 살려주는 플란넬 아이템과 특히 잘 어울린다.

로퍼

와이드 팬츠와 잘 어울리며 계절에 상관없이 어떤 스타일에도 매치하기 좋다.

사이드 고어 부츠

캐주얼해지기 쉬운 코디에 우아하고 패셔너블한 느낌을 준다.

JEWELRY

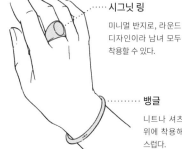

시그닛 링

미니멀 반지로, 라운드 디자인이라 남녀 모두 착용할 수 있다.

뱅글

니트나 셔츠 소매 위에 착용해도 멋스럽다.

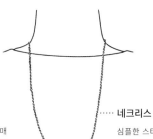

네크리스

심플한 스타일에 골드가 더해져 고급스러운 인상을 표현한다.

브레이슬릿

손목시계와 레이어드하면 팔을 더욱 멋스럽게 꾸며준다.

이어 커프

팔찌나 반지와 색상을 맞추면 고급스러움이 더해진다.

COLOR SCHEME & PATTERN

그레이×블루×화이트×브라운

네이비×화이트×베이지×브라운

타탄 체크 패턴

프린스 오브 웨일스 체크 패턴

브라운×블루×화이트×그린

그린×블랙×네이비×브라운

해리스 트위드 소재

울 플란넬 소재

123

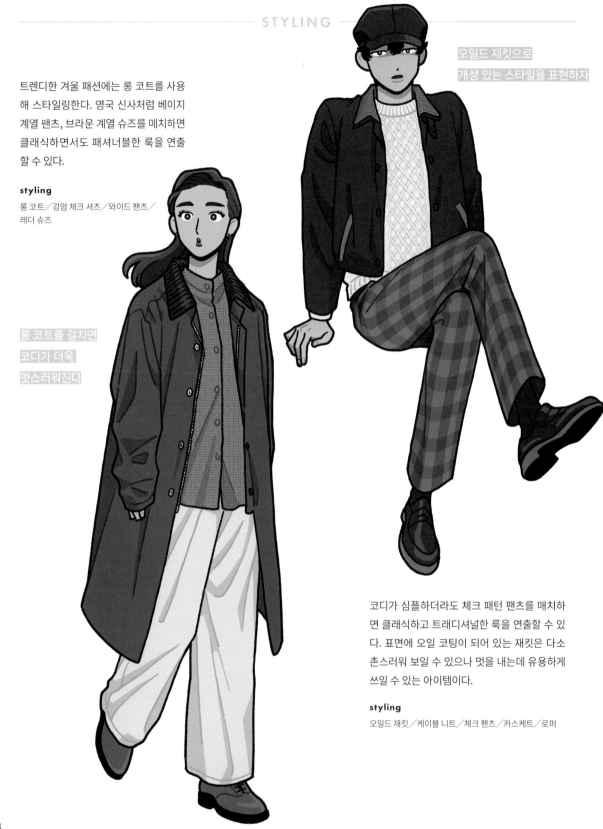

트렌디한 겨울 패션에는 롱 코트를 사용해 스타일링한다. 영국 신사처럼 베이지 계열 팬츠, 브라운 계열 슈즈를 매치하면 클래식하면서도 패셔너블한 룩을 연출할 수 있다.

styling

롱 코트／깅엄 체크 셔츠／와이드 팬츠／레더 슈즈

오일드 재킷으로
개성 있는 스타일을 표현하자

롱 코트를 걸치면
코디가 더욱
멋스러워진다

코디가 심플하더라도 체크 패턴 팬츠를 매치하면 클래식하고 트래디셔널한 룩을 연출할 수 있다. 표면에 오일 코팅이 되어 있는 재킷은 다소 촌스러워 보일 수 있으나 멋을 내는데 유용하게 쓰일 수 있는 아이템이다.

styling

오일드 재킷／케이블 니트／체크 팬츠／카스케트／로퍼

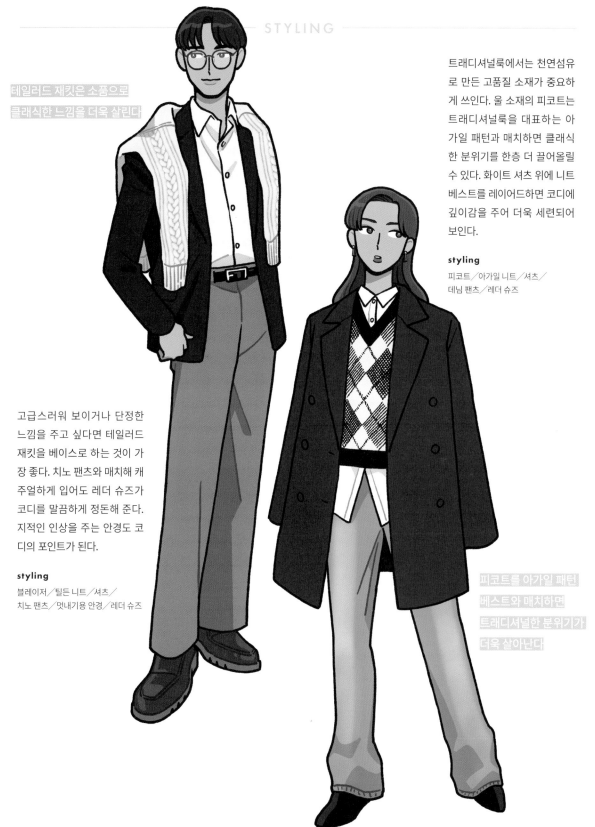

STYLING

테일러드 재킷은 소품으로
클래식한 느낌을 더욱 살린다

트래디셔널룩에서는 천연섬유로 만든 고품질 소재가 중요하게 쓰인다. 울 소재의 피코트는 트래디셔널룩을 대표하는 아가일 패턴과 매치하면 클래식한 분위기를 한층 더 끌어올릴 수 있다. 화이트 셔츠 위에 니트 베스트를 레이어드하면 코디에 깊이감을 주어 더욱 세련되어 보인다.

styling
피코트／아가일 니트／셔츠／
데님 팬츠／레더 슈즈

고급스러워 보이거나 단정한 느낌을 주고 싶다면 테일러드 재킷을 베이스로 하는 것이 가장 좋다. 치노 팬츠와 매치해 캐주얼하게 입어도 레더 슈즈가 코디를 말끔하게 정돈해 준다. 지적인 인상을 주는 안경도 코디의 포인트가 된다.

styling
블레이저／틸든 니트／셔츠／
치노 팬츠／멋내기용 안경／레더 슈즈

피코트를 아가일 패턴
베스트와 매치하면
트래디셔널한 분위기가
더욱 살아난다

단정한 스타일 ｜ 트래디셔널룩

Mannish

매니시룩

**성별을 초월한 젠틀맨 스타일로,
자유로운 표현을 통해
자신만의 스타일을 구축한다**

매니시룩은 여성이 남성처럼 옷을 입는 신사적인 스타일을 말한다. 남들과 다른 개성 있는 스타일을 즐길 수 있으며, 여성이 의도적으로 남성적인 아이템을 착용함으로써 언밸런스한 아름다움을 즐길 수 있다.

테일러드 재킷과 정장, 팬츠 스타일이 기본 아이템이며, 멋있고 어른스러운 느낌을 준다. 아이템뿐만 아니라 색감도 모노톤이나 시크한 색상으로 정리하면 매니시한 이미지를 표현할 수 있다. 특히 로퍼나 레이스업 슈즈를 발에 매치하면 매니시한 느낌이 두드러진다. 피부를 드러내거나 보디라인을 강조하는 것은 피하도록 한다.

+ 추천 연령대
10 · 20 · 30 · 40 · 50 · 60 · 70 ~

+ 캐릭터 특징
멋있다, 차분하고 어른스럽다, 냉정하다, 일을 잘한다, 점잖다

+ 선호 브랜드
에포카epoca, 투모로우랜드TOMORROWLAND, 질 샌더Jil Sander, 르메르LEMAIRE, 마메 구로고우치Mame Kurogouchi, 바카BACCA

블랙과 그레이로 구성한 코디는 색감만으로도 충분히 차분하고 매니시한 분위기를 연출할 수 있지만, 단정한 팬츠와 매치하면 고급스러움까지 느낄 수 있다. 하이웨이스트로 입으면 더욱 스타일리시해 보이고, 신사적인 로퍼가 강조되어 매니시한 느낌을 더한다.

styling

모크넥 티셔츠／센터 프레스 팬츠／대드 로퍼

TOPS

백 개더 블라우스

소매 단추를 풀고 롱 티셔츠처럼 루스
하게 입는 것이 좋다.

소프트 레더 페플럼 베스트

세련된 스타일에 캐주얼한 요소를 더
할 수 있다.

올인원

밝은색 카디건을 어깨에 두르면 옷차
림이 더욱 세련되어 보인다.

스트라이프 셔츠

쿨한 인상이라 미니스커트와 함께 매
치하면 더욱 스타일리시해 보인다.

오건디 밴드 칼라 셔츠

울 팬츠와 매치하면 모던한 매니시룩
을 연출할 수 있다.

하이넥 니트

루스함이 매력인 니트는 슬랙스와 매
치하면 깔끔한 룩을 연출할 수 있다.

나일론 하프 슬리브 셔츠

나일론 소재로 스포츠 믹스 스타일을
표현할 수 있다.

다트 커트 앤드 소운

입체적인 디자인에 다트 선이 반듯하
고 선명한 느낌을 더해준다.

BOTTOMS

와이드 슬랙스

와이드 실루엣도 센터 프레스를 넣으
면 단정한 느낌이 든다.

센터 프레스 팬츠

허리보다 살짝 내려서 입는 디자인으
로 매니시한 분위기를 연출해 준다.

레더 슬랙스

광택이 나는 팬츠는 우아한 느낌을 주
어 코디의 품격을 높여준다.

데님 팬츠

매니시한 데님 스타일은 셔츠와 매치
해 깔끔하게 입도록 한다.

깅엄 체크 스트레이트 팬츠

힐과 함께 매치해 단정한 룩을 연출해
보자. 패턴을 맞춘 셋업 스타일로 입어
도 멋스럽다.

트위드 쇼츠

적당한 길이의 세련된 쇼츠로 경쾌함
을 연출해 보자.

서스펜더 팬츠

멜빵×하이웨이스트 팬츠 조합은 매
니시룩의 대표 코디 중 하나.

와이드 팬츠

같은 소재의 재킷과 매치해 루스하게
입으면 더욱 멋스러워 보인다.

프렌치 슬리브 재킷

롱슬리브 티셔츠나 셔츠와 매치해 레이어드 스타일을 연출해 보자.

하운드투스 트위드 재킷

체크 패턴, 클래식한 트위드 소재, 오버핏 사이즈로 1990년대 무드를 더한다.

체스터필드 코트

몸을 감싸는 블랙 컬러의 아우터는 신사적인 분위기를 자아낸다.

울 테일러드 재킷

우아한 광택이 있으면서도, 루스한 하의와 매치해 신사적인 느낌을 준다.

슬리브리스 롱 재킷

셔츠나 원피스와 매치하면 모드한 분위기가 감돈다.

돌먼슬리브 블루종

소매 볼륨과 둥근 형태로 모던한 매니시룩을 연출할 수 있다.

체크 블레이저 재킷

클래식한 디자인의 실루엣은 투박하면서도 트렌디한 느낌을 준다.

레더 셔츠 재킷

긴 기장과 품이 넓은 실루엣이 멋스럽고 모드한 분위기를 연출해 준다.

서스펜더

셔츠×와이드 팬츠 스타일로 매니시한 분위기를 연출한다.

안경

넓은 곡선 프레임이 부드러운 인상을 준다.

레더 벨트

평범한 벨트라도 슬랙스와 매치하면 레트로 무드를 느낄 수 있다.

스카프

목 주변에 레이어드한 느낌을 주어 더욱 트렌디해 보인다.

손목시계

고급스러운 다이얼이 손목에 포멀한 느낌을 더해준다.

넥타이

슬림한 넥타이를 셔츠와 매치하면 모드한 분위기를 연출해 준다.

페도라

신사적인 무드 속에 세련된 느낌도 연출할 수 있다.

타이 바

타이 바를 끼워 넥타이와 셔츠를 잡아주면 브이존이 깔끔해 보인다.

BAG

체인 백

정교한 골드 체인에 단정한 블랙으로 우아함과 리치함을 더할 수 있다.

숄더백

재킷 스타일을 더욱 캐주얼하게 만들어 준다.

핸드백

올 블랙 코디는 다른 소재를 매치하면 믹스한 느낌을 살릴 수 있다.

토트백

베스트나 질레를 단독으로 착용했을 때 시원한 분위기를 더해준다.

SHOES

레이스업 슈즈

컬러 팬츠를 매치해도 블랙 슈즈로 코디를 안정감 있게 잡아줄 수 있다.

비트 로퍼

골드 컬러의 비트가 고급스러운 느낌을 더해준다.

사이드 고어 쇼트 부츠

단정한 슬랙스와 매치하면 더욱 세련되어 보인다.

앵클 부츠

센터 프레스가 들어간 팬츠와 매치하면 다리 라인이 예뻐 보인다.

JEWELRY

실버 브레이슬릿

실버 볼 체인은 코디에 적당한 모드감을 더한다.

실버 플레이트 네크리스

심플한 터틀넥과 매치하면 가슴 부분을 우아하게 빛내준다.

실버 뱅글

매니시룩은 손목 같은 부분을 화사하게 연출하는 것이 포인트.

후프 피어싱

모노톤 스타일에 매치하면 매니시하고 쿨한 느낌을 연출할 수 있다.

이어 커프

다른 피어싱이나 이어링과 레이어드해도 근사하다.

COLOR SCHEME & PATTERN

그레이×화이트×블루×브라운

블랙×그레이×브라운×네이비

도트 패턴

기하학 패턴

블루×네이비×레드×실버

브라운×옐로×블랙×오렌지

비로드 소재

실크 소재

129

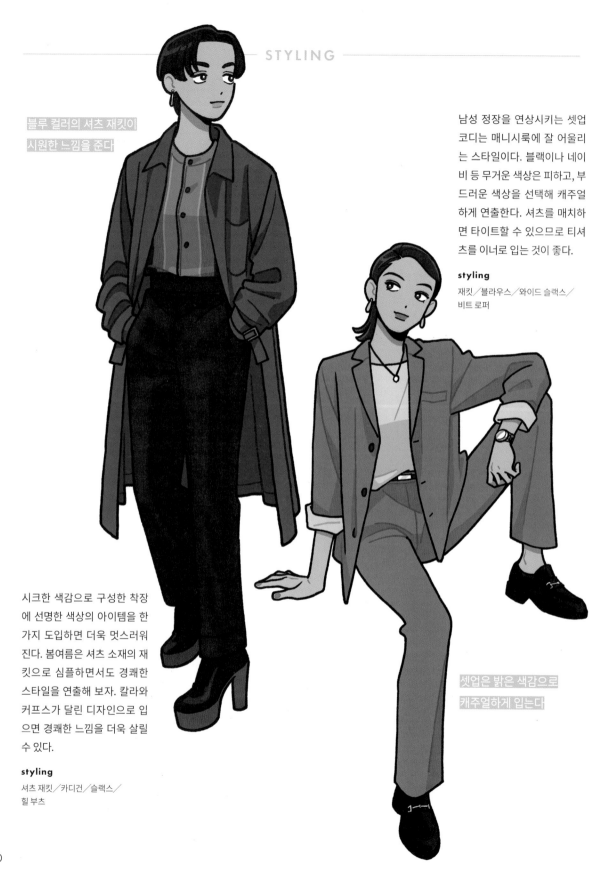

블루 컬러의 셔츠 재킷이
시원한 느낌을 준다

남성 정장을 연상시키는 셋업
코디는 매니시룩에 잘 어울리
는 스타일이다. 블랙이나 네이
비 등 무거운 색상은 피하고, 부
드러운 색상을 선택해 캐주얼
하게 연출한다. 셔츠를 매치하
면 타이트할 수 있으므로 티셔
츠를 이너로 입는 것이 좋다.

styling
재킷／블라우스／와이드 슬랙스／
비트 로퍼

시크한 색감으로 구성한 착장
에 선명한 색상의 아이템을 한
가지 도입하면 더욱 멋스러워
진다. 봄여름은 셔츠 소재의 재
킷으로 심플하면서도 경쾌한
스타일을 연출해 보자. 칼라와
커프스가 달린 디자인으로 입
으면 경쾌한 느낌을 더욱 살릴
수 있다.

styling
셔츠 재킷／카디건／슬랙스／
힐 부츠

셋업은 밝은 색감으로
캐주얼하게 입는다

여유로운 실루엣의 하의로 매니시한 이미지를 표현해 보자. 셔츠를 슬랙스 안에 넣어 입어 상체를 콤팩트하게 정리하면 균형 잡힌 실루엣이 된다. 색상 수를 제한해 시크한 색상으로 코디를 정리하면 매니시룩이 완성된다.

styling

카디건／셔츠／슬랙스／
멋내기용 안경／비트 로퍼

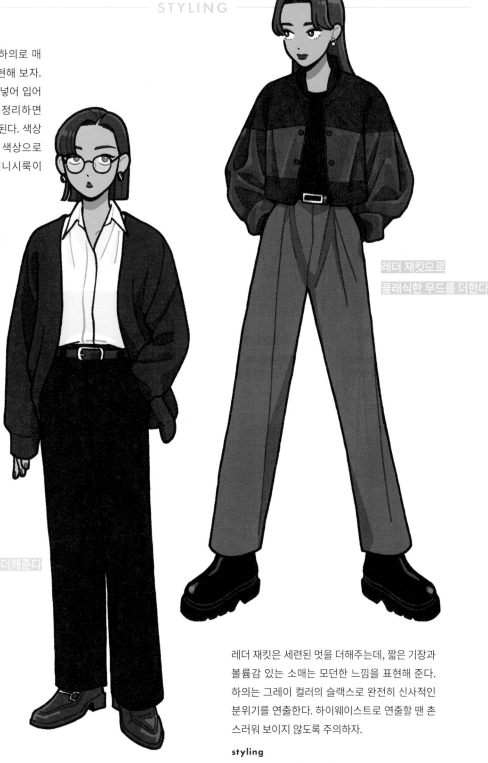

레더 재킷으로
클래식한 무드를 더한다

루스한 슬랙스는
매니시한 이미지를 더해준다

레더 재킷은 세련된 멋을 더해주는데, 짧은 기장과 볼륨감 있는 소매는 모던한 느낌을 표현해 준다. 하의는 그레이 컬러의 슬랙스로 완전히 신사적인 분위기를 연출한다. 하이웨이스트로 연출할 땐 촌스러워 보이지 않도록 주의하자.

styling

레더 재킷／티셔츠／슬랙스／레더 부츠

131

유행은 20년 주기로 돌아온다?

유행이란 자연적으로 발생하는 것이 아니라 누군가의 손에 의해 '만들어진 것'입니다. 유행을 알리는 측이 올해의 트렌드를 정하고 SNS나 잡지, TV 등에서 소개하거나 소비자들이 같은 아이템에 주목하고 구매하면 유행이 되는 것이지요.

회사에서 중요한 직책을 맡기 시작한 30대 직원들을 중심으로, 10대 시절 유행했던 아이템들을 현대적으로 어레인지(변형)하여 상품을 만들기 때문에 20년마다 새로운 유행이 생긴다는 이야기도 있습니다. 다만, 최근의 의류업계에서는 지속가능성의 중요성이 높아지고 있어, 지금까지 업계의 흐름대로 '매장 판매→세일→패밀리 세일'로 이어지는 대량 생산된 아이템을 매진시키기는 어렵습니다. 대량 생산에 대한 생각은 지속가능성의 정신에도 어긋납니다.

요즘은 SNS가 보편화되어 굳이 트렌드를 만들지 않아도 전 세계의 패션을 자유롭게 접할 수 있게 되었습니다. 남들과 어울리는 것이 좋다고 느끼는 젊은 층도 있지만 개성을 추구하는 사람들도 많이 늘어난 듯합니다.

그렇기 때문에 앞으로는 부진한 의류업체를 대신해 영향력 있는 사람들이 '트렌드'를 발신하고, 짧은 주기로 유행 사이클이 돌아갈 것이라 예상됩니다. 그렇다면 그런 인플루언서들을 눈여겨보면 트렌드를 알 수 있을까요? 그 부분에 대해서는 다음 칼럼에서 자세히 다루도록 하겠습니다.

Basic

베이식한 스타일

불필요한 장식이 생략된 세련된 스타일입니다.
디자인이나 패턴이 심플해서 특유의 개성을 드러내기 어렵기 때문에
아이템 선택이 중요합니다.
심플함을 선호하는 이유를 구체적으로 생각해 보고
그에 맞춰 스타일리시하게 코디해 보세요.

Natural

내추럴룩

소재와 색감을 통해
자연의 아름다움을 담아내는
여유로운 스타일

내추럴룩은 여유로운 실루엣이 특징이다. 상·하의 모두 넉넉하게 매치한 코디는 햇빛을 받으면 광택이 나는 리넨 소재의 셔츠와 매치해 고급스러움을 더한다. 전체 코디를 어스 컬러로 구성하면 꾸미지 않은 자연스러운 스타일을 연출할 수 있다.

styling
리넨 셔츠／블라우스／
리넨 팬츠／플랫 슈즈

내추럴룩은 과하게 꾸미지 않은 부드러운 분위기가 매력인 스타일이다. 내추럴 코디의 핵심은 색상과 소재가 자연스럽게 느껴지도록 하는 것이다. 색감은 베이지, 브라운 계열, 카키 등 자연에서 찾을 수 있는 색상을 중심으로 구성하며, 코튼, 리넨, 울 등 질감이 느껴지는 천연 소재 아이템을 많이 사용한다.
편안한 착용감에 중점을 두고 오버사이즈 상의와 볼륨 있는 스커트, 보디라인이 두드러지지 않는 디자인을 선택한다. 스키니 팬츠나 타이트한 상의를 입으면 내추럴한 분위기가 반감되니 주의한다. 체형을 커버하면서 적당히 단정한 느낌을 낼 수 있어 편안하고 부드러우면서 귀여운 느낌을 좋아하는 사람에게 추천한다.

+ 추천 연령대
10 · 20 · 30 · 40 · 50 · 60 · 70 ～

+ 캐릭터 특징
자연스럽고 편안하다, 부드러운 분위기, 여유롭고 부드럽다,
성격이 온화하다, 화려한 것이나 노출을 좋아하지 않는다

+ 선호 브랜드
어스 뮤직&에콜로지earth music&ecology, 저널 스탠다드 리룸 Journal standard relume, 로리즈 팜Lowrys Farm, 센스 오브 플레이스 바이 어반 리서치SENSE OF PLACE by URBAN RESEARCH, 어나더 에디션Another Edition, 티티베이트titivate, 사만사 모스모스Samansa Mos2

TOPS

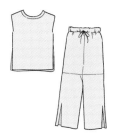

셋업

슬릿이 있어서 걸을 때 옷자락이 팔랑 거려 귀여움을 어필할 수 있다.

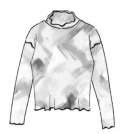

프린트 시어 톱

배색 프린트가 포인트인 시어 톱은 비침이 있어 고급스럽고 성숙한 분위기를 연출한다.

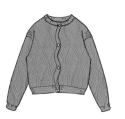

니트 카디건

단추 여밈이 있어 걸쳐 입거나 상의로 착용할 수도 있다.

플라워 셔링 커트 앤드 소운

작은 꽃무늬와 부드럽고 하늘거리는 촉감으로 온화한 느낌을 준다.

빅 칼라 셔츠

빅 칼라 디테일이 귀엽고 사랑스러운 느낌을 준다.

노 칼라 튜닉 셔츠

엉덩이를 덮는 긴 기장으로 여유로운 룩을 연출할 수 있다.

오픈 칼라 셔츠

자연스럽게 내려온 드롭 숄더가 편안한 분위기를 연출해 준다.

스트라이프 밴드 칼라 셔츠

슬랙스, 와이드 팬츠와 매치해 단정한 룩을 연출해 보자.

BOTTOMS

리넨 하이웨이스트 와이드 팬츠

리넨 소재의 고급스러운 느낌과 센터 프레스로 다리를 예쁘게 연출해 준다.

프린트 스트레이트 팬츠

독특한 패턴이라 심플한 상의와 매치해도 스타일리시해 보인다.

하이웨이스트 세미 플레어 데님 팬츠

밑단이 넓어지는 실루엣이 시각적으로 다리가 예뻐 보이는 효과를 준다.

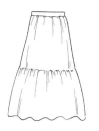

자수 레이스 개더 스커트

밑단의 자수 레이스가 화사한 느낌을 더해준다.

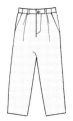

와이드 슬랙스

와이드한 실루엣이 돋보이는 단정한 슬랙스로 캐주얼한 룩을 연출할 수 있다.

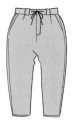

8부 치노 팬츠

편안하면서도 너무 루스하지 않은 깔끔한 느낌이 매력적이다.

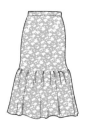

플라워 머메이드 스커트

귀여운 꽃무늬 패턴이라 매치하기만 해도 코디가 화사해 보인다.

새틴 내로 스커트

움직임을 편안하게 해 주는 가벼운 소재로 아름다운 실루엣을 연출할 수 있다.

드로스트링 시어 블루종

소맷부리의 드로스트링으로 소매 길이를 조절하면 여름 스타일로도 제격이다.

니트 블루종

볼륨 슬리브로 코디에 귀여움을 더해보자.

수티앵 칼라 코트

소매를 걷어 올려 이너가 살짝 보이게 연출하면 심플하면서도 귀여워 보인다.

마운틴 파카

팬츠·스커트와도 균형을 맞출 수 있도록 허리 정도의 길이로 입는다.

노 칼라 재킷

칼라가 없는 디자인은 투박하지 않고 깔끔해 보인다.

보아 베스트가 달린 스탠드업 칼라 코트

보아 베스트가 덧대어져 있어 우아함은 더해주고 오버코트의 부피감은 덜어 준다.

보태니컬 패턴 스타디움 점퍼

플라워 패턴은 내추럴룩을 표현하기에 적합하다.

롱 코트

어스 컬러의 하의와 매치해 매력을 더해보자.

SMALL ACCESSORIES

크로셰 탈부착 칼라

앞쪽에 리본이 달려 있어 걸리시한 느낌을 준다.

멋내기용 안경

커다란 렌즈가 얼굴의 여백을 채워 얼굴 윤곽에 변화를 줄 수 있다.

맥고모자

티셔츠+데님 등 러프한 옷차림에 매치하면 내추럴룩을 연출할 수 있다.

페이퍼 햇

깊이감이 있어 얼굴이 작아 보이며 시원한 느낌을 준다.

슬림 버클 벨트

과감하게 허리를 강조하거나 가볍게 둘러 스타일링해 보자.

니트 삭스

코디에 살짝 부족한 느낌이 든다면 니트 패턴을 더해 포인트를 준다.

머리끈

헤어 어레인지를 화사하게 꾸며준다. 손목에 착용하면 귀여운 포인트가 된다.

멀티 스카프

포니테일 머리에 스카프를 감아 포인트를 주어도 좋다.

BAG

카고백

시원한 느낌이라 심플한 여름 코디에 제격이다.

클리어 백

귀여운 느낌을 주는 동시에 차분하고 성숙한 느낌도 더해준다.

보스턴 숄더백

둥근 형태가 귀엽고, 내추럴한 분위기와 잘 어울린다.

캔버스 토트백

캔버스 원단으로 캐주얼한 요소를 더해준다.

SHOES

캔버스 스니커즈

화이트 스니커즈가 발에 청량감을 더해주며 내추럴한 분위기를 연출해 준다.

레이스 원 스트랩 슬립온

레이스 소재가 귀여운 캐주얼 스타일을 연출해 준다.

니트 샌들

적당한 굽이 고급스러운 느낌을 주고 시원한 니트 소재라 여름 코디에도 잘 어울린다.

쇼트 부츠

짧은 기장의 부츠를 신으면 발목이 날씬해 보인다.

JEWELRY

레이어드 링

단독으로 사용하면 코디에 아름다움을 더해주고, 겹쳐서 착용하면 화려한 느낌을 더해준다.

롱 네크리스

성숙하고 샤프한 인상을 주며, 니트에 매치해 심플하고 멋스럽게 연출한다.

더블 체인 브레이슬릿

두 줄의 진주 체인이 우아한 느낌을 준다.

이어 커프

심플한 상의에 매치하는 것을 추천한다.

클리어 마블 피어싱

천연 수지와 유사한 색감이 내추럴룩과 잘 어울린다.

COLOR SCHEME & PATTERN

베이지×화이트×네이비×브라운

베이지×화이트×그린×브라운

스트라이프 패턴

도트 패턴

라이트 그레이×네이비×베이지×화이트

브라운×캐멀×베이지×아이보리

오가닉 코튼 소재

실크 소재

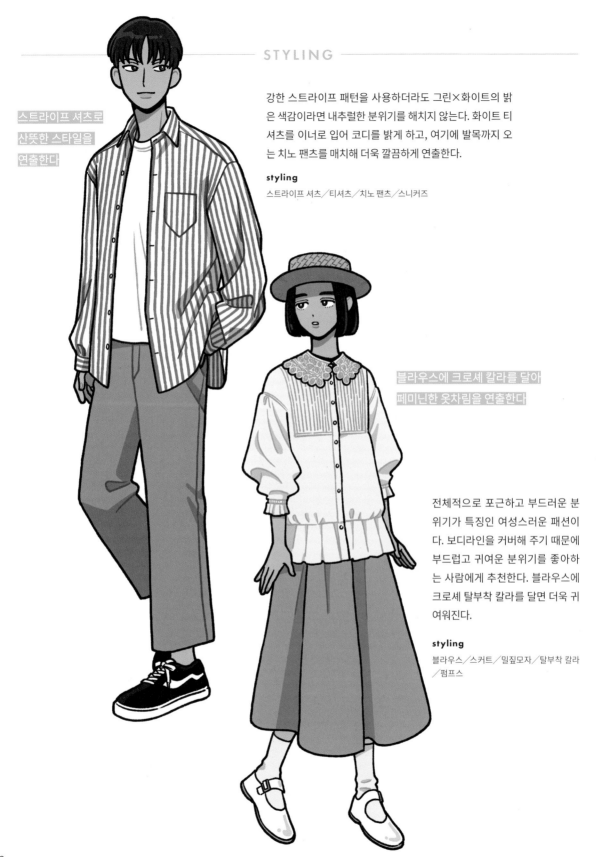

스트라이프 셔츠로
산뜻한 스타일을
연출한다

강한 스트라이프 패턴을 사용하더라도 그린×화이트의 밝은 색감이라면 내추럴한 분위기를 해치지 않는다. 화이트 티셔츠를 이너로 입어 코디를 밝게 하고, 여기에 발목까지 오는 치노 팬츠를 매치해 더욱 깔끔하게 연출한다.

styling

스트라이프 셔츠／티셔츠／치노 팬츠／스니커즈

블라우스에 크로셰 칼라를 달아
페미닌한 옷차림을 연출한다

전체적으로 포근하고 부드러운 분위기가 특징인 여성스러운 패션이다. 보디라인을 커버해 주기 때문에 부드럽고 귀여운 분위기를 좋아하는 사람에게 추천한다. 블라우스에 크로셰 탈부착 칼라를 달면 더욱 귀여워진다.

styling

블라우스／스커트／밀짚모자／탈부착 칼라
／펌프스

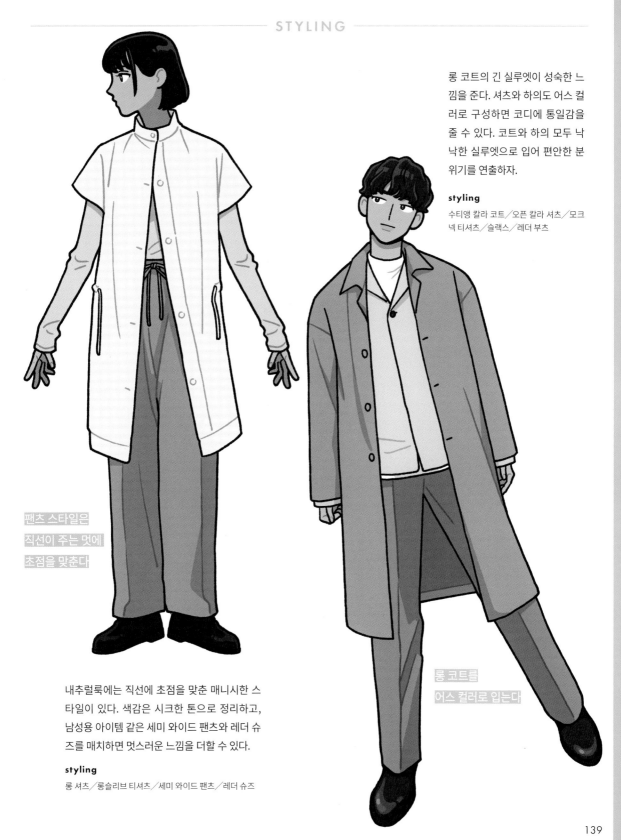

롱 코트의 긴 실루엣이 성숙한 느낌을 준다. 셔츠와 하의도 어스 컬러로 구성하면 코디에 통일감을 줄 수 있다. 코트와 하의 모두 낙낙한 실루엣으로 입어 편안한 분위기를 연출하자.

styling

수티앵 칼라 코트／오픈 칼라 셔츠／모크넥 티셔츠／슬랙스／레더 부츠

팬츠 스타일은
직선이 주는 멋에
초점을 맞춘다

내추럴룩에는 직선에 초점을 맞춘 매니시한 스타일이 있다. 색감은 시크한 톤으로 정리하고, 남성용 아이템 같은 세미 와이드 팬츠와 레더 슈즈를 매치하면 멋스러운 느낌을 더할 수 있다.

styling

롱 셔츠／롱슬리브 티셔츠／세미 와이드 팬츠／레더 슈즈

롱 코트를
어스 컬러로 입는다

Normco

놈코어룩

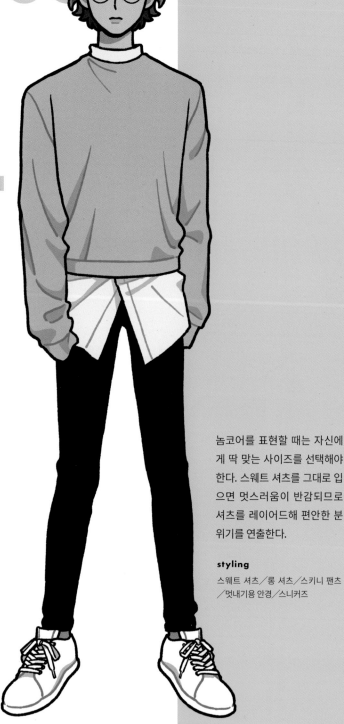

**꾸미지 않아 자연스럽고
보편적인 아름다움을 추구하는
모노톤 스타일**

놈코어룩이란 트렌드를 의식하지 않은 기본적이고 심플한 스타일을 말한다. 놈코어룩의 베이스는 아메리칸 캐주얼룩(P.12)으로, 대표적인 아이템으로는 티셔츠, 스웨트 셔츠, 데님, 스니커즈 등이 있다. 이 캐주얼한 아이템들을 조합해 너무 밋밋해 보이지 않고 세련되게 입는 것이 중요하다.

색감은 모노톤을 중심으로 네이비나 베이지 등 기본 색상을 사용해 차분한 분위기를 연출한다. 체형에 맞는 사이즈를 선택하는 것도 중요하지만 여유로운 실루엣과 타이트한 실루엣을 잘 구분하여 사용해야 한다. 옷을 겹쳐 입는 레이어드 스타일도 심플한 놈코어룩에 세련된 포인트를 더해준다.

+ 추천 연령대
10·20·30·40·50·60·70 ~

+ 캐릭터 특징
멋 내기를 좋아한다, 자연스럽고 편안하다, 유행에 휩쓸리지 않는다, 고집이 세다, 자제력이 강하다, 화려한 것이나 노출을 좋아하지 않는다

+ 선호 브랜드
오라리AURALEE, 언유즈드UNUSED, 야에카YAECA, 코모리COMOLI, 스튜디어스STUDIOUS, 림 아크RIM.ARK, 유니클로UNIQLO, 무지MUJI

놈코어를 표현할 때는 자신에게 딱 맞는 사이즈를 선택해야 한다. 스웨트 셔츠를 그대로 입으면 멋스러움이 반감되므로 셔츠를 레이어드해 편안한 분위기를 연출한다.

styling

스웨트 셔츠／롱 셔츠／스키니 팬츠／멋내기용 안경／스니커즈

TOPS

체크 셔츠

블랙 스키니 팬츠와 매치해 깔끔한 룩을 연출해 보자.

후디

넉넉한 사이즈의 후디는 슬림한 데님과 매치하면 균형이 잘 맞는다.

니트 카디건

깔끔한 소재의 팬츠와 매치하는 것을 추천한다.

스웨트 셔츠

블랙 스키니 팬츠와 매치해 모노톤으로 연출해 보자.

BOTTOMS

데님 팬츠

심플한 재킷 & 팬츠 스타일을 원한다면 데님 팬츠를 입는 것이 좋다.

울 펠트 팬츠

울 펠트의 감촉이 평범한 스타일에 포인트가 된다.

치노 팬츠

앵클 기장으로 매치하면 깔끔한 놈코어룩을 연출할 수 있다.

블랙 스키니 팬츠

블랙 스키니를 입으면 스타일리시한 느낌을 연출할 수 있다.

OUTER

워크 재킷

가공 처리한 빈티지 색감이 매력적이며, 품도 넉넉해 모던한 느낌을 준다.

오버사이즈 코트

큼직한 칼라를 세워 입으면 우아해 보인다.

라운드칼라 피코트

클래식한 캐주얼 아우터이므로 루스한 사이즈로 모던하게 연출한다.

다운 파카

볼륨감이 특징이며, 와이드한 하의와 매치하면 트렌디한 연출이 가능하다.

SMALL ACCESSORIES

맥북 프로

가방처럼 한 손으로 러프하게 들어 시티 스타일을 연출한다.

키 체인

벨트 고리에 달아 코디에 포인트를 더해보자.

반다나

목에 두르면 티셔츠 스타일도 스타일리시해 보인다.

중절모

드롭 숄더 아우터와 매치해 유니크한 룩을 연출해 보자.

스트링 백팩

둥근 실루엣이 놈코어 특유의 내추럴
한 분위기를 연출해 준다.

미니 숄더백

앞쪽으로 메거나 크로스로 메면 스타
일링에 포인트를 줄 수 있다.

타스키 숄더백

심플한 상·하의에 매치하면 코디와 조
화를 이룬다.

클러치 백

스퀘어 형태의 독특한 디자인을 선택
하면 단조로움을 피할 수 있다.

코트화

밝은색 스니커즈를 신어 캐주얼한 룩
을 연출한다.

대드 스니커즈

블랙 하의와 색상을 맞추면 더욱 스타
일리시해 보인다.

워크 부츠

데님과 매치해도 깔끔함과 고급스러
움을 연출할 수 있다.

스니커즈

그레이 스니커즈는 어른스러운 캐주
얼룩에 잘 어울린다.

······ **로프 네크리스**

카드홀더나 미니 지갑을
달아 심플한 원마일 스타
일을 연출해 보자.

실버 링

화려한 장식 없이 디자인
을 은은하게 유지하는 것
이 핵심이다.

실버 피어싱

반지와 소재를 매치하면
코디와도 잘 어우러진다.

인디언 브레이슬릿

실버 링과 레이어드해
도 스타일링이 과해 보
이지 않는다.

레더 브레이슬릿

심플하게 단독으로 착용
해도 좋고 손목시계와 레
이어드해도 좋다.

오프 화이트×블랙×브라운×레드

그레이×화이트×블랙×네이비

스트라이프 패턴

버즈아이 패턴

베이지×다크 그린×네이비×그레이

브라운×캐멀×네이비×그레이

캔버스 소재

데님 소재

몬스터 파카는
실루엣에
초점을 맞춘다

무지의 모노톤을 베이스로 코디하는 것이 포인트. 볼륨감 있는 아우터에 타이트한 팬츠를 매치해 Y라인 실루엣이 되도록 코디하면 세련되어 보인다. 여기에 볼륨감 있는 스니커즈를 신어 균형 잡힌 룩을 연출하자.

styling

몬스터 파카／데님 팬츠／대드 스니커즈

데님 스타일의 핵심은
너무 단순하지 않은
액세서리 활용에 있다

styling

니트／데님 팬츠／중절모／반다나／
몽크 슈즈

놈코어룩은 심플한 아이템들로 구성되어 있어 인상이 약한 캐주얼 스타일이 되기 쉽다. 그럴 때는 반다나 스카프를 목에 둘러 화려함을 더해주자. 더불어 데님 밑단을 롤업해서 입으면 코디에 대비를 줄 수 있다.

Simple

미니멀룩

**불필요한 장식을 없애고
라이프 스타일을 경쾌하게 물들이자**

미니멀룩은 군더더기 없는 디자인과 실루엣을 중시하는 스타일이다. 불필요한 장식과 복잡한 디자인은 피하고, 트렌드에 너무 휩쓸리지 않도록 무지 티셔츠·보더 커트 앤드 소운·데님 팬츠를 중심으로 마음에 들고 오래 입을 수 있는 옷을 선택하는 것이 좋다.

색상은 블랙·화이트·그레이·네이비·베이지를 기본으로 하고, 전체 코디의 색상을 3색 이내로 제한하면 차분하고 심플한 패션을 연출할 수 있다. 실루엣은 자신의 체형에 맞는 스트레이트 라인을 추천한다. 체형 커버를 위해 상·하의를 모두 헐렁하게 입는 것은 NG. 그럴 때는 상의를 앞부분만 넣거나 목·손목·발목을 노출해 편안한 느낌을 만들어 준다.

+ 추천 연령대
10 · 20 · 30 · 40 · 50 · 60 · 70 ~

+ 캐릭터 특징
자연스럽고 편안하다, 유행에 휩쓸리지 않는다, 낭비를 싫어한다, 화려한 것이나 노출을 좋아하지 않는다, 성실하고 정직하다

+ 선호 브랜드
아페쎄A.P.C., 저널 스탠다드JOURNAL STANDARD, 림아크RIM.ARK, 베리테쾨르Véritécoeur, 단톤DANTON, 무지MUJI, 유니클로UNIQLO, 헤인즈Hanes

화이트 티셔츠에 연한 색상의 데님을 매치한 산뜻한 스타일링이다. 크로스 보디백을 앞쪽으로 메면 스포티한 느낌을 줄 수 있다. 상·하의 모두 정사이즈보다 살짝 큰 사이즈를 선택하는 것이 코디의 포인트다.

styling

티셔츠／데님 팬츠／크로스 보디백／볼캡／스니커즈

TOPS

니트 베스트

티셔츠에 매치하면 심플하면서도 세
련된 룩이 완성된다.

화이트 셔츠

연한 색상의 데님과 매치해 청량감 있
는 여름 스타일을 연출해 보자.

보더 티셔츠

경쾌한 색상 & 소재의 팬츠와 매치하
면 모던한 스타일을 연출할 수 있다.

원피스

스포츠 샌들과 매치해 아웃도어 무드
를 믹스하면 트렌디한 룩이 완성된다.

BOTTOMS

슬랙스

미니멀한 상의와 매치해 트렌디한 느
낌을 더해보자.

퀼로트 팬츠

비대칭 디자인이 코디에 포인트를 더
해준다.

원워싱 데님

재킷부터 스웨트 스타일까지 다양한
코디에 두루 어울린다.

볼륨 스커트

볼륨 있는 스커트는 심플하면서도 페
미닌한 느낌을 연출해 준다.

OUTER

데님 재킷

짧은 기장으로 와이드 팬츠와 매치하
면 세련된 느낌을 연출할 수 있다.

수티앵 칼라 코트

후디와 매치하면 클래식한 레이어드
스타일을 즐길 수 있다.

더플 코트

점잖거나 캐주얼한 스타일링에 잘 어
울린다.

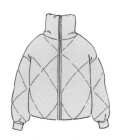

다운 재킷

볼륨감 있는 칼라가 임팩트를 주어 트
렌디한 스타일을 연출해 준다.

SMALL ACCESSORIES

안경

둥근 프레임이 귀여운 분위기를 연출
하며 부드러운 인상을 준다.

넥워머

셔츠와 매치하면 심플한 레이어드 스
타일을 만들 수 있다.

데님 볼캡

데님 소재가 캐주얼한 분위기를 더해
준다.

손목시계

큼직한 다이얼과 가죽 스트랩이 미니
멀룩과 잘 어울린다.

145

BAG

캔버스 숄더백

코튼 소재의 가방은 캐주얼한 분위기를 표현할 수 있다.

토트백

롱 코트, 슬랙스 등 깔끔한 스타일의 틀에서 벗어난 스타일링이 가능하다.

힙 색

앞쪽으로 메서 활동적인 인상을 준다.

클리어 백

투명한 가방은 심플하고 시원한 느낌을 준다.

SHOES

캔버스 슈즈

데님 팬츠와 매치해 캐주얼한 룩을 연출해 보자.

레더 부츠

신발을 가죽 소재로 매치하면 세련된 룩을 연출할 수 있다.

로퍼

바짓단이 신발에 닿지 않도록 크롭 팬츠를 매치한다.

스트랩 슈즈

양말을 드러내 미니멀룩에 포인트를 더해보자.

JEWELRY

레더 키 펜던트 네크리스

실버 목걸이보다 조금 더 캐주얼한 분위기를 연출할 수 있다.

브레이슬릿

레이어드하지 않아도 존재감을 주기에 딱 좋은 사이즈를 선택한다.

네크리스

가슴 부분에 은은한 골드가 있어 너무 캐주얼해지지 않는다.

이어 커프

자연스럽고 아름다운 느낌을 주는 심플한 스타일을 고른다.

피어싱

전체적으로 작은 사이즈를 착용하면 미니멀룩과 잘 어울린다.

COLOR SCHEME & PATTERN

그레이×블랙×화이트×네이비

베이지×화이트×그레이×블랙

보더 패턴

블록체크 패턴

그린×베이지×블랙×스카이 블루

화이트×스카이 블루×베이지×네이비

리넨 소재

코튼 소재

하이웨이스트 팬츠는 이너를 콤팩트한 기장으로 입으면 스타일리시해 보인다. 전신을 같은 계열 색상으로 통일한 '원톤 코디'는 세련되고 산뜻한 느낌을 연출할 수 있다. 보더 패턴은 화이트×네이비로 산뜻하게 연출해 보자.

styling

수티앵 칼라 코트／보더 티셔츠／
와이드 팬츠／힐 부츠

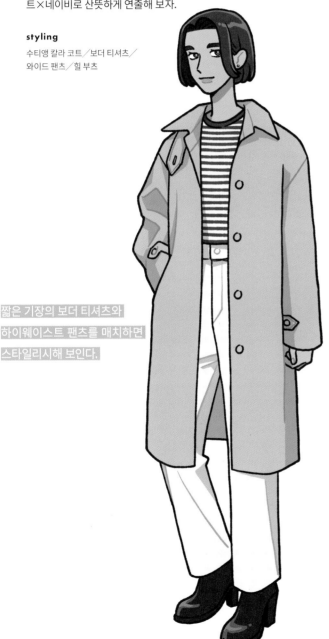

짧은 기장의 보더 티셔츠와
하이웨이스트 팬츠를 매치하면
스타일리시해 보인다.

니트 베스트는 코디에
깊이와 멋스러움을 더해준다

캐주얼의 정석인 무지 티셔츠는 베스트와 레이어드해 깊이
감을 내어 품위 있게 마무리하자. 코디에 무언가 부족함이
느껴진다면 가죽 소품 아이템이나 안경을 코디에 추가하자.
그러면 깔끔하면서도 지적인 인상이 된다.

styling

니트 베스트／티셔츠／슬랙스／멋내기용 안경／레더 슈즈

COLUMN by stylist

—————

패. 알. 못이
트렌드를 알아내는 방법

4대 컬렉션이라 불리는 파리·밀라노·뉴욕·런던 패션쇼에서는 해마다 트렌드를 발표하지만, 너무 참신해서 초보자에게는 어렵게 느껴질 수 있습니다. 십여 년 전에는 패션 트렌드를 알기 위해 TV나 잡지를 참고했지만 현재는 패션 인플루언서를 참고로 하는 사람이 많아 보입니다. 그러나 인플루언서들도 최종적으로는 자신의 브랜드를 권하거나 협찬 상품 위주로 소개하는 경우가 많아 진짜 트렌드를 알기는 어렵습니다.

이러한 이유로 초보자에게 추천하고 싶은 것은 '시부야에 주목하라'라는 것입니다. 우리가 평소 입는 옷은 4대 컬렉션에서 발표한 디자인을 바탕으로 입기 쉽게 개선된 것입니다. 실제로 도쿄 시부야구는 이러한 트렌드를 근거로 한 세계적인 패션 발신지로, 해외 유명 디자이너들도 조용히 다녀가는 모습이 자주 목격될 정도로 패션업계에서 위상이 높은 지역입니다. 실제로 방문하지는 않더라도 1년에 2회 개최되는 '시부야 패션위크SHIBUYA FASHION WEEK'의 홈페이지나 SNS를 참고해 보세요. 패션의 세계가 더 가깝게 느껴질 것입니다. 또한 여성 트렌드는 3개월 정도면 바뀌는 데 비해 남성 트렌드는 1년 가까이 지속되는 것이 특징이므로, 트렌디한 코디를 연출하고 싶다면 이런 점도 염두에 두시기를 바랍니다.

Cute
&Beautiful

귀엽고 예쁜 스타일

모든 이들이 사랑해 마지않는 귀엽고 예쁜 스타일,
그런 스타일의 사람을 떠올리게 하는 패션입니다.
대중적으로 인기 있는 코디부터 개인적인 취향을 확고히 담은 코디까지,
다양한 종류의 '귀엽고 예쁜 스타일'을 소개합니다.

Feminine

페미닌룩

프릴 칼라가 달린 상의에 레이스 스커트를 매치해 러블리 페미닌룩을 표현한다. 상의와 슈즈에 블랙 컬러를 사용하면 성숙하면서도 귀여운 룩을 연출할 수 있다. 존재감 있는 스커트를 입었다면 상의의 실루엣은 콤팩트하게 한다.

styling
프릴 카디건／레이스 스커트／
힐 슈즈

온화한 색채와 부드러운 소재가 만들어내는 아름다운 여성의 하모니

페미닌룩은 우아함과 화려함을 추구하는 여성 스타일을 말한다. 이 패션은 여성들의 지지를 받을 뿐만 아니라, 남성들이 매력을 느끼는 인기 패션이기도 하다. 비슷한 카테고리로는 '걸리시룩'이 있는데, 걸리시룩은 '소녀답고 귀여운' 것이 특징인 반면, 페미닌룩은 '어른스럽고 예쁘다'는 뉘앙스가 담겨 있어 오피스룩으로도 제격이다.

파스텔 컬러 등 은은하고 부드러운 색조를 중심으로 구성하며, 레이스나 프릴 소재를 더해 페미닌한 분위기를 돋보이게 한다. 잘록한 허리 라인을 연출할 수 있는 플레어 스커트와 블라우스 등 고급스러우면서도 사랑스러운 아이템이 페미닌룩에 잘 어울린다.

+ 추천 연령대
10 · **20** · **30** · 40 · 50 · 60 · 70 ~

+ 캐릭터 특징
예쁘다, 귀엽다, 화려하다, 상냥하다, 남자들에게 인기가 많다, 예뻐서 다가가기 어렵다

+ 선호 브랜드
아푸와이저 리셰Apuweiser-riche, 레세 파세LAISSÉ PASSÉ, 질 스튜어트Jill Stuart, 그레일GRL, 미스틱mystic, 어스 뮤직&에콜로지 earth music&ecology, 스나이델SNIDEL

TOPS

셔츠 블라우스

밑단을 내어서 스커트와 매치하면 근사하게 연출할 수 있다.

플라워 패턴 블라우스

부케 같은 작은 꽃무늬가 귀여움을 표현해 준다.

레이스 블라우스

흰색에 검은색 배색이라면 화려한 느낌을 주지 않으면서 성숙한 무드를 연출해 준다.

케이블 베스트

볼륨감 있는 칼라가 얼굴을 더 작아 보이게 한다. 셔츠 원피스와 레이어드해서도 입어보자.

트위드 니트 카디건

오버사이즈로 편안한 이미지를 주는 것이 매력이다.

보타이 니트 풀오버

색상을 아우터와 어우러지게 해서 원톤 스타일로 연출한다.

원피스

스커트 부분을 플레어 스타일로 연출하면 스타일을 더욱 돋보이게 할 수 있다.

레이스 슬리브 티셔츠

우아한 블라우스를 스커트에 넣어 입어 성숙하고 여성스러운 룩을 연출한다.

BOTTOMS

하이웨이스트 팬츠

하이웨이스트로 입으면 다리 라인이 예뻐 보인다.

센터 프레스 스트레이트 팬츠

센터 프레스가 들어간 팬츠는 단정한 느낌을 준다.

플레어 스커트

성숙한 플라워 프린트로 프릴 블라우스와 매치해 여성스러운 느낌을 준다.

틸 스커트

밑단 주위에 화려한 볼륨감을 연출할 수 있다.

체크 레이스 스커트

편안한 착용감과 귀여운 이미지를 동시에 선사한다.

이지 팬츠

패턴 아이템이면서도 우아한 와이드 실루엣이 여성스럽다.

플리츠 스커트

상의는 심플하면서도 몸에 잘 맞는 것을 선택하도록 한다.

에스카르고 스커트

달팽이 껍데기처럼 소용돌이치며 굽이치는 우아한 형태와 흔들림이 여성스러운 느낌을 준다.

튈 블루종

캐주얼한 아이템에 걸치기만 해도 적
당히 러블리하면서 성숙한 느낌을 줄
수 있다.

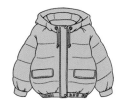

쇼트 다운 재킷

전체적으로 볼륨감 있는 실루엣이 귀
여운 느낌을 준다.

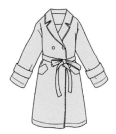

트렌치 코트

연한 색감의 스커트나 원피스와 함께
코디하는 것을 추천한다.

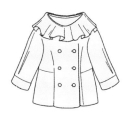

프릴 재킷

프릴이 봄 같은 분위기를 연출하고 얼
굴 주변을 화사하게 만들어 준다.

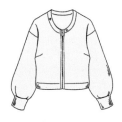

니트 블루종

옷차림이 너무 심플해지지 않도록 플
라워 원피스와 매치하자.

코듀로이 재킷

앞부분을 오픈하고 칼라를 살짝 뒤로
넘겨 입으면 트렌디한 실루엣이 완성
된다.

나일론 블루종

귀여운 스커트와 매치해 스포티한 느
낌을 덜어내도록 한다.

쇼트 트렌치 코트

짧은 기장의 아우터는 레이어드 스타
일의 포인트로 활용할 수 있다.

SMALL ACCESSORIES

탈부착 칼라

평소 입던 귀여운 상의와 함께 매치해
보자.

새시 벨트

부드러운 소재의 벨트로 허리 부분에
포인트를 준다.

실크 스카프

목에 감거나 헤어 어레인지를 즐기는
데도 활용할 수 있다.

양산

상의나 하의도 꽃무늬 아이템이라면
자연스럽게 어우러진다.

핸드크림

분홍색 위주의 스타일인 만큼 가방 속
소품도 색상을 맞춰보자.

오건디 슈슈

투명한 느낌과 은은한 색상이 로맨틱
한 분위기를 연출한다.

비쥬 헤어클립

무거워지기 쉬운 겨울 코디에 화사함
을 더해준다.

파우치

화이트·핑크·라벤더 등 소품도 귀여
운 색상으로 갖추자.

BAG

드로스트링백

광택 있는 소재의 가방을 들면 고급스
러운 느낌을 더할 수 있다.

핸드 스퀘어 숄더백

볼륨감 있는 상의와 함께 매치해 스타
일리시한 룩을 연출해 보자.

카고백

시원한 느낌을 주어 여름 스타일에 러
프하게 매치하는 것을 추천한다.

리본 백

입체적인 리본도 광택감 있는 소재라
면 유치해 보이지 않는다.

SHOES

샌들

발목에 빙글빙글 감은 디자인이 화려
해 보이는 포인트가 된다.

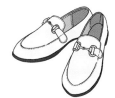

비트 로퍼

발끝을 성숙하게 표현할 수 있고, 비트
로 클래식한 포인트도 더해준다.

오픈토 슬릿 부티

센터 라인에 트임이 있어 다리가 더욱
예뻐 보인다.

펌프스

큰 리본이 발끝을 우아하게 연출해 준다.

JEWELRY

·····**롱 펄 네크리스**

섬세한 진주 목걸이로 성숙하
고 차분한 느낌이 나는 우아한
코디를 연출하자.

펄 이어링

얼굴 주변에 진주로 포인
트를 주어 심플하고 우아
한 느낌을 연출한다.

링

레이어드한 듯한 디자인이
손에 우아함을 더해준다.

비쥬 피어싱

컬러 스톤과 보석의 광채
가 세련되고 캐주얼한 느
낌을 연출한다.

플라워 비쥬 브레이슬릿

섬세한 체인과 꽃잎이 매
력적이며 성숙하면서도
고급스러운 느낌을 자아
낸다.

COLOR SCHEME & PATTERN

핑크×옐로×스카이 블루×화이트

핑크×블랙×화이트×골드

플로럴 패턴

리본 패턴

핑크×화이트×라이트 그레이×베이지

퍼플×그린×화이트×핑크

틸 소재

레이스 소재

귀엽고 예쁜 스타일 ― 페미닌룩

스타일리시하게 보이려면 상체는 타이트하게, 하체는 와이드하게 입는다. 알파벳 A를 닮은 라인이 되도록 코디하는 것이 패셔너블하게 연출할 수 있는 가장 좋은 방법이다. 니트 톱을 플레어 스커트에 넣어 입으면 코디에 대비가 생긴다.

styling

니트 톱／플레어 스커트／힐 슈즈

플레어 스커트로
강약 있는 A라인
실루엣을 연출한다

성숙한 귀여움을
돋보이게 하는 색감으로
원피스를 선택한다

성숙한 느낌의 페미닌룩을 만드는 가장 좋은 방법은 베이스를 단순화하는 것이다. 프릴이나 레이스를 달지 않아도 파스텔 핑크 원피스 하나로 쉽게 페미닌룩을 만들 수 있다.

styling

원피스／로퍼

부드러운 배색 코디와 함께 하늘거리는 플리츠 스커트가 품격 있고 페미닌한 이미지를 더해준다. 블랙 컬러의 꽃무늬 디자인은 귀여움은 물론 성숙한 매력도 자아낸다. 브라운 로퍼도 코디를 한결 부드럽게 해주는 아이템이다.

styling

카디건／플리츠 스커트／비트 로퍼

플리츠 스커트는
코디에 화려함을
더해준다

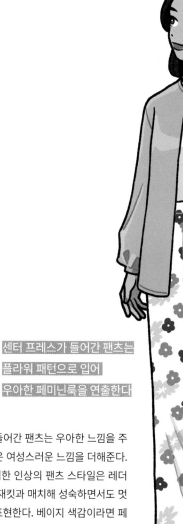

센터 프레스가 들어간 팬츠는
플라워 패턴으로 입어
우아한 페미닌룩을 연출한다

센터 프레스가 들어간 팬츠는 우아한 느낌을 주고 플라워 패턴은 여성스러운 느낌을 더해준다. 스커트보다 핸섬한 인상의 팬츠 스타일은 레더 소재의 노 칼라 재킷과 매치해 성숙하면서도 멋스러운 느낌을 표현한다. 베이지 색감이라면 페미닌한 분위기를 해치지 않는다.

styling

노 칼라 재킷／터틀넥 블라우스／플라워 패턴 팬츠
／레더 부츠

Conservative

컨서버티브룩

**심플하면서도 인상적이며
지적인 느낌을 주는
포멀 스타일**

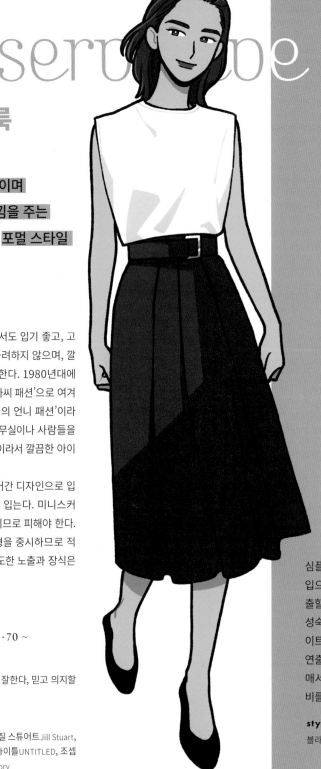

컨서버티브룩이란 사무실에서도 입기 좋고, 고급스러우면서도 지나치게 화려하지 않으며, 깔끔하면서도 세련된 옷을 말한다. 1980년대에 유행할 당시에는 '침착한 아가씨 패션'으로 여겨졌으나, 지금은 '단정한 차림의 언니 패션'이라는 의미로 사용되고 있다. 사무실이나 사람들을 만날 때 딱 어울리는 스타일이라서 깔끔한 아이템이 많다.

팬츠라면 센터 프레스가 들어간 디자인으로 입고, 스커트라면 긴 기장으로 입는다. 미니스커트는 캐주얼한 인상이 강해지므로 피해야 한다. 컨서버티브룩은 코디의 균형을 중시하므로 적절한 실루엣을 연출하고, 과도한 노출과 장식은 피한다.

+ 추천 연령대
10 · 20 · 30 · 40 · 50 · 60 · 70 ~

+ 캐릭터 특징
점잖다, 예쁘다, 지적이다, 일을 잘한다, 믿고 의지할 수 있다, 견실하다

+ 선호 브랜드
투모로우랜드TOMORROWLAND, 질 스튜어트Jill Stuart, 미우미우Miu Miu, 23구23区, 언타이틀UNTITLED, 조셉 JOSEPH, 이네드INED, 띠어리Theory

심플한 블라우스를 허리에 넣어 입으면 깔끔한 여름 스타일을 연출할 수 있다. 모노톤으로 매치해 성숙한 룩을 연출해 보자. 길고 타이트한 스커트는 컨서버티브룩을 연출하기에 좋은 아이템. 벨트를 매서 허리를 강조하면 코디에 대비를 줄 수 있다.

styling

블라우스／스커트／힐 슈즈

TOPS

미들 베스트

커트 앤드 소운이나 원피스에 걸쳐 고
급스러운 캐주얼룩을 연출해 보자.

라펠 칼라 질레

질레는 그 자체로 아름다운 인상을 주
는 신성한 아이템이다.

크루넥 카디건

타이트한 실루엣이 볼륨감 있는 하의
와 잘 어울린다.

밴드 칼라 크롭 셔츠

앞뒤 기장 차이가 나는 헴라인 디자인
이 세련된 느낌을 강조해 준다.

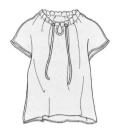

드로스트링 넥 블라우스

목 부분의 끈 보타이로 깔끔한 재킷 &
팬츠 스타일을 연출할 수 있다.

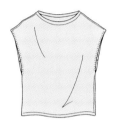

프렌치 슬리브 풀오버

우아한 하의와 매치해 오피스 캐주얼
룩을 완성해 보자.

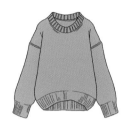

크루넥 풀오버

심플한 아이템에 둥근 밑단이 더해져
귀여운 느낌을 준다.

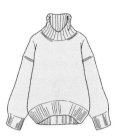

터틀넥

단독으로 착용할 수도 있지만 재킷과
함께 입어 캐주얼한 룩을 연출할 수도
있다.

BOTTOMS

세미 와이드 팬츠

밝은색 상의와 매치하면 세련된 룩을
연출할 수 있다.

크롭 팬츠

팬츠를 크롭 기장으로 입으면 투박해
보이지 않는다.

코듀로이 팬츠

코듀로이 소재로 우아하면서도 캐주
얼한 룩을 연출해 준다.

와이드 크롭 팬츠

우아함을 유지하면서도 편안함을 느
낄 수 있다.

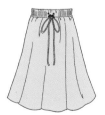

롱 개더 스커트

플랫 슈즈나 샌들을 매치해 경쾌함을
연출한다.

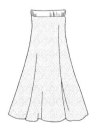

플레어 롱스커트

커다란 모티브 패턴이 시원한 여름 스
타일을 연출해 준다.

롱 랩스커트

보디라인을 따라가는 나긋한 실루엣
이 우아한 분위기를 연출해 준다.

플리츠 스커트

롱부츠와 매치해 우아한 겨울 스타일
을 완성해 보자.

OUTER

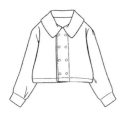

쇼트 재킷

스냅단추로 캐주얼한 느낌을 준다.

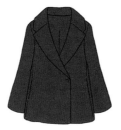

쇼트 코트

큼직한 칼라가 멋스러운 룩에 깔끔함을 더해준다.

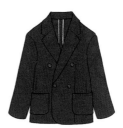

더블브레스트 재킷

넉넉한 실루엣이 여유로운 느낌을 주며, 어깨에 걸쳐 스타일링해도 멋스럽다.

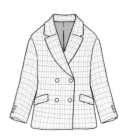

컬러 믹스 트위드 재킷

묵직한 트위드에 셔츠를 매치해 가벼움을 더해보자.

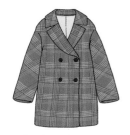

체크 더블브레스트 코트

글렌 체크 패턴이 어른스럽고 차분한 느낌을 연출해 준다.

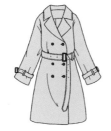

트렌치 코트

꾸밈없는 정통 디자인이 클래식한 분위기를 자아낸다.

롱 다운 코트

캐주얼한 다운 코트도 긴 기장으로 입으면 우아해 보인다.

밀라노 리브 커버올스

우아함과 심플함을 겸비한 균형 잡힌 스타일링을 할 수 있다.

SMALL ACCESSORIES

리넨 스톨

자연스럽게 두르거나 어깨에 걸치는 등 다양하게 어레인지할 수 있어서 매력적이다.

레더 글러브

다른 가죽 소품과 색감을 맞추는 것이 코디의 요령이다.

선글라스

얼굴의 여백을 메워 지적이고 쿨한 느낌을 준다.

메시 벨트

색감이 캐주얼한 느낌을 주며 분위기도 매력적이다.

실크 스카프

실크 고유의 광택과 부드러운 드레이프 디테일이 코디에 우아함을 더한다.

삼각 스카프

빈티지 무드의 스카프는 포멀한 분위기에도 어울린다.

양산

가방에서 살짝 보였을 때 귀여운 패턴이 스타일링에 어울린다.

클래식 아날로그 시계

가느다란 손목시계라면 주얼리 느낌으로 스타일링할 수 있다.

BAG

레더 미니 핸드백

작지만 모던한 디자인이 컨서버티브
룩에 잘 어울린다.

컷워크 백

섬세한 컷워크가 아름답고 매니시한
느낌을 준다.

페이즐리 토트백

깔끔한 느낌을 주고 싶은 코디에는 스
퀘어 형태의 가방을 추천한다.

페이크퍼 클러치 백

캐주얼한 가방도 퍼 소재를 사용하면
고급스러워 보인다.

SHOES

스트랩 펌프스

밝은색 디자인이 스타일링에 경쾌함
을 더해준다.

힐 로퍼

기본 로퍼 디자인으로, 힐 스타일로 신
으면 다리가 예뻐 보이는 효과도 있다.

플랫 쇼트 부츠

모드한 스타일로 컨서버티브룩을 더
욱 우아하게 연출해 준다.

커버드 슬립온

발을 밝게 연출하면 더욱 캐주얼해 보
인다.

JEWELRY

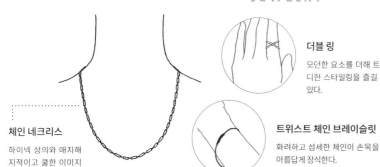

더블 링

모던한 요소를 더해 트렌
디한 스타일링을 즐길 수
있다.

트위스트 체인 브레이슬릿

화려하고 섬세한 체인이 손목을
아름답게 장식한다.

링 피어싱

심플하고 작은 아이템
으로 스타일링에 포인
트를 준다.

실버 이어 커프

콤팩트한 사이즈로 자
연스러운 멋을 내기에
제격이다.

체인 네크리스

하이넥 상의와 매치해
지적이고 쿨한 이미지
를 연출해 보자.

COLOR SCHEME & PATTERN

그레이×블루×인디고블루×옐로

베이지×그레이×화이트×블랙

네이비×화이트×실버×블랙

브라운×베이지×화이트×라이트 그레이

하운드투스 체크 패턴

트위드 소재

윈도페인 체크 패턴

실크 소재

남성 사이즈의 재킷과 셔츠를 발목이 드러나는 슬랙스와 매치해 깔끔한 룩을 연출하자. 캐주얼한 스트라이프 셔츠는 너무 심플하지 않은 컨서버티브룩을 완성해 준다.

styling

재킷／스트라이프 셔츠／슬랙스／힐 슈즈

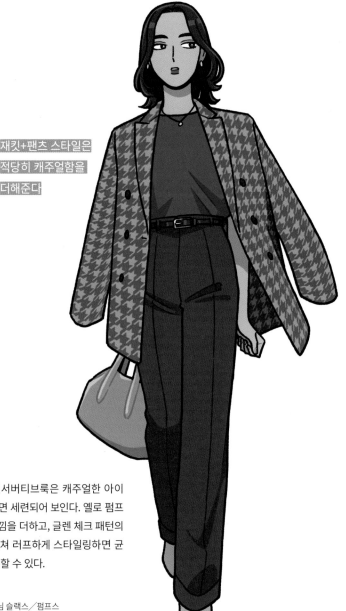

재킷+팬츠 스타일은 적당히 캐주얼함을 더해준다

크롭 팬츠는 코디를 품위 있게 정돈해 준다

팬츠 스타일의 컨서버티브룩은 캐주얼한 아이템을 적당히 더하면 세련되어 보인다. 옐로 펌프스가 캐주얼한 느낌을 더하고, 글렌 체크 패턴의 재킷을 어깨에 걸쳐 러프하게 스타일링하면 균형 잡힌 룩을 완성할 수 있다.

styling

재킷／서머 니트／데님 슬랙스／펌프스

베이지색 트렌치 코트는 라이트 그레이 상의·화이트 하의와 매치하면 전체 코디가 환해지며 경쾌한 느낌을 준다. 각선미가 돋보이는 테이퍼드 팬츠는 볼륨감 있는 코트와 잘 어울린다.

styling

트렌치 코트／니트／테이퍼드 팬츠／레더 부츠

베이지 컬러의 트렌치 코트는
테이퍼드 팬츠와 매치한다

블랙 롱 질레가
코디를 스마트하게
만들어 준다

테일러드 칼라의 롱 질레로 멋스러운 컨서버티브룩을 연출할 수 있다. 화이트 컬러의 상·하의를 매치해 경쾌한 느낌을 주고, 블랙 롱 질레로 세로로 긴 라인을 강조해 주면 전체적인 룩을 깔끔하게 연출할 수 있다.

styling

롱 질레／블라우스／슬랙스／레더 샌들

Effortless

에포트리스룩

아무 걱정 없이 멋을 즐길 수 있다!
편안한 느낌의 캐주얼 스타일

에포트리스룩은 캐주얼 스타일을 바탕으로 어깨에 힘을 뺀 편안한 느낌의 패션을 말하는데, 한국에서는 '꾸안꾸(꾸민 듯 안 꾸민 듯한 패션)' 룩이라고도 부르고 있다. 모든 것을 러프하게 입는 것이 아니라 셔츠 단추를 풀고 소매를 걷어 올리거나 데콜테 라인이 벌어진 디자인으로 쇄골을 보여줌으로써 여성스러운 매력을 강조하고, 여유로우면서도 성숙한 캐주얼 스타일을 연출한다.

루스핏 원피스나 와이드 팬츠, 남성 사이즈 같은 빅 셔츠 등 몸을 압박하지 않는 루스한 실루엣의 아이템이 스타일에 잘 어울린다. 리넨이나 시어 원단 등 부드러운 소재를 적극적으로 사용하면 에포트리스룩에 고급스러움을 더할 수 있다.

+ 추천 연령대
10 · **20** · **30** · **40** · 50 · 60 · 70 ~

+ 캐릭터 특징
차분하고 어른스럽다, 허세를 부리지 않는다, 점잖다

+ 선호 브랜드
저널 스탠다드 리룸JOURNAL STANDARD relume, 쉽스 SHIPS, 케이비에프KBF, 그린 파크GREEN PARKS, 바이 말렌 비거BY MALENE BIRGER, 더 프랭키 숍The Frankie Shop, 크레도나CREDONA

루스핏 셔츠는 에포트리스룩을 표현하기에 적합한 아이템이다. 러프하게 걸쳐 입으면 데콜테 라인이 드러나 여성스러운 매력을 더해준다. 전체적으로 밝게 입어서 더욱 패셔너블한 느낌을 주도록 하자.

styling

리넨 셔츠／민소매 티셔츠／플레어 팬츠／레더 샌들

TOPS

크루넥 풀오버

컷 레이스 디자인이 코디에 표현력을 더해준다.

스탠드업 칼라 셔츠 원피스

가볍게 걸칠 수 있는 셔츠는 봄여름 스타일을 표현하기에 좋다.

브이넥 카디건

깊게 파인 브이넥 디자인으로 얼굴 주변을 깔끔하게 연출해 준다.

레이스 셔츠

레이스는 코디에 우아하고 섬세한 악센트를 더해준다.

BOTTOMS

레이스 이지 팬츠

경쾌하고 깊이 있는 스타일링을 즐겨보자.

플레어 데님

보디라인을 강조하지 않고도 자연스러운 분위기를 유지할 수 있다.

시어 플리츠 스커트

밑단이 바람에 흔들리는 경쾌한 디자인으로 봄여름 스타일에 컬러감을 더해준다.

리넨 머메이드 스커트

커트 앤드 소운을 매치하면 캐주얼한 룩으로, 블라우스나 셔츠를 매치하면 단정한 룩으로 변신한다.

OUTER

레이스 재킷

섬세한 레이스가 화려한 스타일링을 완성해 준다.

리넨 재킷

보더 티셔츠와 매치한 청량감 있는 스타일을 추천한다.

더블브레스트 질레

커트 앤드 소운이나 데님과 매치해 캐주얼한 스타일을 즐겨보자.

트렌치 판초

트렌디한 루즈핏으로 데님과 함께 캐주얼하게 입는다.

SMALL ACCESSORIES

아날로그 시계

브라운 컬러의 가죽이 피부에 잘 어울리고 골드 빛이 고급스러운 느낌을 더해준다.

레더 레이스업 벨트

허리 라인을 강조해 주면 더욱 스타일리시해 보인다.

6 패널 볼캡

6면 디자인으로 존재감이 강하며, 코디에 매치하면 얼굴이 작아 보인다.

라메 스톨

숄처럼 사용해도 좋은 스톨은 라메 실의 반짝임이 우아한 인상을 준다.

BAG

라운드 백

콤팩트하고 둥근 실루엣이 귀여운 느낌을 준다.

토트백

위트 있는 애니멀 프린트는 캐주얼한 에포트리스룩에 잘 어울린다.

드로스트링백

심플하고 귀여운 형태에 가죽 질감이 더해져 코디에 품격을 더해준다.

파티션 토트백

심플하게 들어도 좋지만, 손잡이에 스카프를 묶어주면 우아함도 연출할 수 있다.

SHOES

원 스트랩 펌프스

샤프한 라운드 토가 발을 깔끔하게 보이게 해 준다.

크로스 샌들

크로스 스트랩 디자인이 발을 심플하면서도 품위 있게 연출해 준다.

로퍼

편안함과 멋을 겸비한 이상적인 스타일링을 도와준다.

힐 펌프스

적당한 높이의 힐을 신으면 팬츠 스타일을 우아하게 마무리해 준다.

JEWELRY

체인 네크리스

가을겨울에는 하이넥 위에 착용하면 근사한 포인트가 된다.

심플 브레이슬릿

너무 화려하지도 밋밋하지도 않은 절묘한 존재감이 손목을 빛나게 해 준다.

스톤 링

너무 화려하지도 밋밋하지도 않은 절묘한 존재감이 손가락을 빛나게 해 준다.

펄 피어싱

은은한 색감의 진주가 심플한 스타일에 우아함을 더해준다.

펄 브로치

적당한 사이즈의 브로치를 가방에 달아 우아함을 연출한다.

COLOR SCHEME & PATTERN

카키×화이트×블랙×네이비

네이비×화이트×그레이×블랙

스트라이프 패턴

도트 패턴

블루×화이트×라이트 그레이×베이지

화이트×베이지×그레이×블랙

리넨 소재

실크 소재

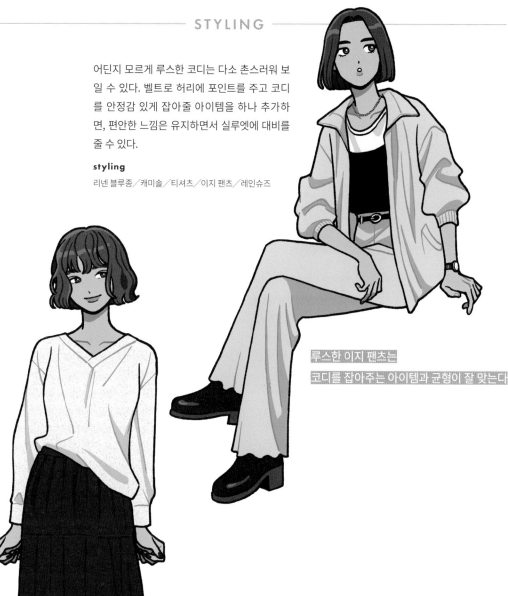

어딘지 모르게 루스한 코디는 다소 촌스러워 보일 수 있다. 벨트로 허리에 포인트를 주고 코디를 안정감 있게 잡아줄 아이템을 하나 추가하면, 편안한 느낌은 유지하면서 실루엣에 대비를 줄 수 있다.

styling

리넨 블루종／캐미솔／티셔츠／이지 팬츠／레인슈즈

루스한 이지 팬츠는
코디를 잡아주는 아이템과 균형이 잘 맞는다

플리츠 스커트는
넉넉한 셔츠와 매치해
편안한 룩을 연출한다

플리츠 스커트와 넉넉한 셔츠를 매치해 편안하면서도 화려한 룩을 연출하자. 셔츠 앞부분만 스커트에 넣어 입으면 잘록한 느낌을 주며 균형 잡힌 코디가 된다.

styling

리넨 셔츠／플리츠 스커트／샌들

Sexy
섹시룩

**도발적인 노출 스타일로
사람들을 사로잡는
용기 있는 여성을 위한 패션**

섹시룩은 적당히 피부를 노출하고 보디라인을
강조하며 자신의 성적 매력을 어필하는 스타일
을 말한다. 자신의 체형과 매력에 자신이 있고
자기표현을 중시하는 사람에게 추천한다.
섹시룩의 포인트는 너무 노출이 심하지 않도록
스커트에 슬릿을 넣거나 보디라인에 꼭 맞는 니
트 원피스, 시어한 레이스 소재의 아이템을 코디
에 조합하는 것이다. 지나치게 성적 매력을 과시
하는 것은 좋지 않다. 피부를 드러내고 싶다면
가슴보다는 등을 드러내고, 다리도 옆트임 등으
로 자연스럽게 연출하는 것이 좋다. 페미닌한 느
낌을 주는 핑크와 멋을 강조할 수 있는 블랙을
함께 매치하면 성숙한 매력을 돋보이게 한다.

+ 추천 연령대
10 · **20** · **30** · 40 · 50 · 60 · 70 ~

+ 캐릭터 특징
섹시하다, 스타일에 자신이 있다, 자기표현을 중시한다

+ 선호 브랜드
리젝시RESEXXY, 스나이델SNIDEL, 에모다EMODA, 머큐
리듀오MERCURYDUO, 레디Rady, 무루아MURUA

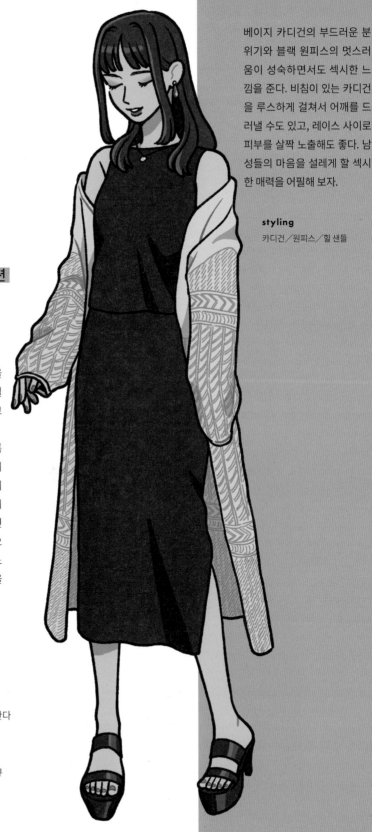

베이지 카디건의 부드러운 분
위기와 블랙 원피스의 멋스러
움이 성숙하면서도 섹시한 느
낌을 준다. 비침이 있는 카디건
을 루스하게 걸쳐서 어깨를 드
러낼 수도 있고, 레이스 사이로
피부를 살짝 노출해도 좋다. 남
성들의 마음을 설레게 할 섹시
한 매력을 어필해 보자.

styling

카디건／원피스／힐 샌들

TOPS

드로스트 디자인 질레

허리 부분이 밴딩 처리되어 실루엣을
돋보이게 해 준다.

니트 원피스

보디라인을 강조해 주는 니트 소재로
섹시한 매력을 더해준다.

시어 오프숄더 블라우스

비치는 소재에 과감한 노출이 섹시함
을 한껏 끌어올린다.

프릴 블라우스

풍성한 프릴이 페미닌한 무드를 연출
해 준다.

BOTTOMS

하이웨이스트 롱스커트

하이웨이스트로 보디라인을 아름답
게 연출해 주며, 스타일을 더욱 돋보이
게 해 준다.

슬릿 머메이드 스커트

각선미를 강조해 섹시함을 돋보이게
해 준다.

슬릿 데님 팬츠

트렌디한 코디에 슬릿 디테일은 필수다.

시어 플리츠 스커트 쇼트 팬츠

섹시하면서도 편안한 느낌을 준다.

OUTER

크롭 재킷

단정한 느낌을 주면서 캐주얼한 하의
와도 잘 어울린다.

케이프 트렌치 코트

기장이 길어 맥시 기장의 원피스나 스
커트와 매치하기 좋다.

레이스 재킷

어깨가 떨어지는 러프한 실루엣이 편
안한 분위기를 연출해 준다.

라이더 재킷

원피스와도 잘 어울리게끔 짧은 기장
으로 입으면 균형이 잘 맞는다.

SMALL ACCESSORIES

보스턴 선글라스

캐주얼하고 고급스럽게 스타일링할
수 있으며, 우아하고 지적인 느낌을 더
해준다.

비트 벨트

깔끔한 벨트에 비트가 달려 있어 고급
스러운 느낌을 선사한다.

페이퍼 햇

비침무늬뜨기 디테일이 시원한 느낌을
주며, 챙이 넓어 얼굴도 작아 보인다.

퀼팅 파우치

곡선형 누빔이 고급스러운 스타일에
잘 어울린다.

BAG

핸드백

레이스 소재를 더하면 더욱 화려한 느낌을 연출할 수 있다.

체인 핸들 백

체인 손잡이가 리치한 인상을 연출한다.

토트백

모노그램이 고급스럽고 스타일리시하며 성숙한 느낌을 더해준다.

미니 보스턴백

미니 사이즈의 가방은 포인트 액세서리로 활용한다.

SHOES

뮬

배색 디자인으로 패션감을 더해준다.

레이스업 샌들

발목을 감싸는 스트랩이 섹시한 느낌을 연출해 준다.

오픈토 쇼트 부츠

볼륨 있는 스커트와 매치해도 발끝에 존재감을 줄 수 있다.

미들 부츠

깔끔한 라인과 고급스러운 느낌이 코디를 더욱 성숙하게 만들어 준다.

JEWELRY

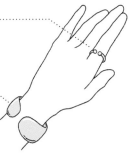

더블 링

볼록한 형태가 나란히 있어 기품이 있으면서도 귀여운 느낌을 준다.

와이드 뱅글

노출이 있는 스타일에 포인트를 주어 전체적인 균형을 잡아준다.

피어싱

컬러 레진이 얼굴 주변을 화사하게 하여 고급스럽고 섹시한 개성을 돋보이게 해 준다.

플레이트 피어싱

완만하게 라운드된 독특한 형태가 패셔너블하고 섹시한 분위기를 연출한다.

내로 네크리스

상의가 심플해지더라도 목 부분에 우아함을 더해준다.

COLOR SCHEME & PATTERN

핑크×블랙×실버×베이지

베이지×블랙×실버×브라운

스팽글 패턴

애니멀 패턴

블랙×레드×퍼플×실버

레드×블랙×골드×화이트

퀼팅 소재

새틴 소재

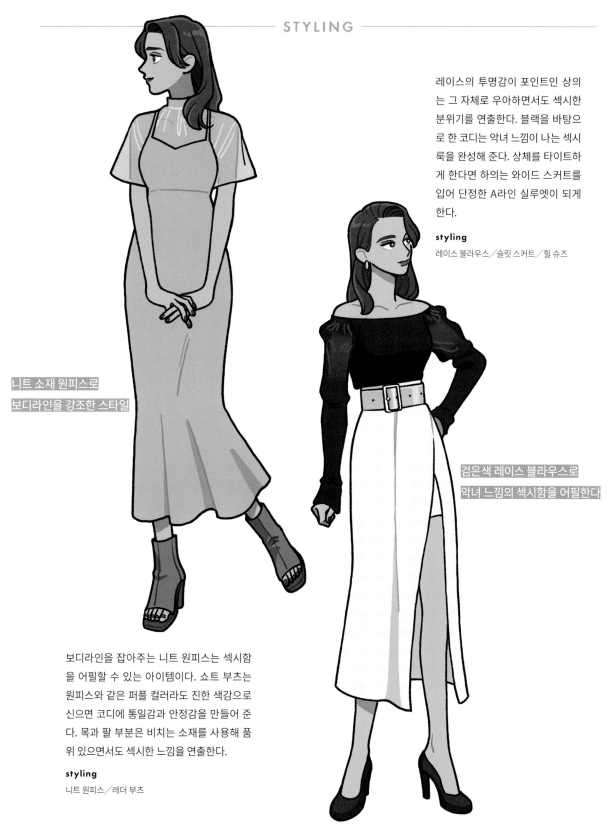

레이스의 투명감이 포인트인 상의는 그 자체로 우아하면서도 섹시한 분위기를 연출한다. 블랙을 바탕으로 한 코디는 악녀 느낌이 나는 섹시룩을 완성해 준다. 상체를 타이트하게 한다면 하의는 와이드 스커트를 입어 단정한 A라인 실루엣이 되게 한다.

styling

레이스 블라우스／슬릿 스커트／힐 슈즈

니트 소재 원피스로
보디라인을 강조한 스타일

검은색 레이스 블라우스로
악녀 느낌의 섹시함을 어필한다

보디라인을 잡아주는 니트 원피스는 섹시함을 어필할 수 있는 아이템이다. 쇼트 부츠는 원피스와 같은 퍼플 컬러라도 진한 색감으로 신으면 코디에 통일감과 안정감을 만들어 준다. 목과 팔 부분은 비치는 소재를 사용해 품위 있으면서도 섹시한 느낌을 연출한다.

styling

니트 원피스／레더 부츠

Letters
문자계 패션

**잡지에서 얻은
최신 유행 패션으로
항상 코디를 업데이트한다**

문자계 패션에는 '빨간색 문자' '파란색 문자' '보라색 문자'가 있는데, 《캔캠CanCam》《비비ViVi》등 일본 잡지 타이틀의 색에서 따온 패션 스타일을 말한다.

빨간색 문자 스타일은 호감도와 인기를 의식한 안정적인 패션을 의미하며, 너무 화려하지 않은 부드러운 색조의 아이템으로 구성한다. 스커트, 스키니 팬츠 스타일도 인기가 많으니 청초함과 우아함에 신경 써서 코디해 보자.

파란색 문자 스타일은 인기를 의식한 빨간색 문자와는 반대로, 나일론 소재의 아이템으로 스포티한 분위기를 믹스한 스타일이나 빈티지 아이템으로 개성을 표현하고, 걸리시하면서 캐주얼한 요소를 많이 사용한다.

보라색 문자 스타일은 위의 두 스타일을 믹스한 패션으로, 존재감 있는 퍼 소재나 화려한 컬러가 돋보이는 아이템 한 가지를 포인트로 도입하는 것이 특징이다.

+ 추천 연령대
10·20·30·40·50·60·70 ~

+ 캐릭터 특징
유행에 민감하다, (빨간색)남성들에게 인기가 많다, (보라색)개성 있다

+ 선호 브랜드
잉그INGNI, 레세 파세LAISSÉ PASSÉ, 언크레이브uncrave, 레이 빔즈Ray BEAMS, 레트로 걸RETRO GIRL, 쥬에티jouetie, 엑스걸X-girl, 빔즈 보이BEAMS BOY

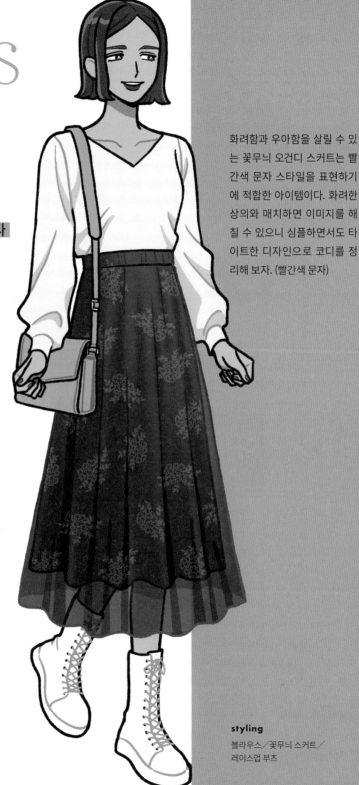

화려함과 우아함을 살릴 수 있는 꽃무늬 오건디 스커트는 빨간색 문자 스타일을 표현하기에 적합한 아이템이다. 화려한 상의와 매치하면 이미지를 해칠 수 있으니 심플하면서도 타이트한 디자인으로 코디를 정리해 보자. (빨간색 문자)

styling
블라우스／꽃무늬 스커트／
레이스업 부츠

문자계 패션에는 '빨간색 문자' '파란색 문자' 스타일이 섞여 있기 때문에 각 패션의 특징적인 부분에 해당하는 텍스트의 색상을 빨간색 또는 파란색으로 변경했습니다.

TOPS

턱 밴드 블라우스

세로 라인을 강조하는 플리츠(주름)가 코디에 우아한 느낌을 더해준다.

크롭 카디건

짧은 기장이라면 하이웨이스트 팬츠와 매치해 더욱 스타일리시하게 연출한다.

크롭 티셔츠

배꼽이 드러나는 섹시함도 데님과 매치하면 더욱 멋스러워진다.

지브라 패턴 폴로 셔츠

몸에 딱 맞는 실루엣으로 와이드 팬츠와 매치해 코디에 대비를 준다.

BOTTOMS

데님 카고 팬츠

디자인이 돋보이는 팬츠는 티셔츠에 매치하기만 해도 멋스러워 보인다.

개더 스커트

나풀나풀한 개더(주름) 디테일은 캐주얼한 스타일에도 잘 어울린다.

플로럴 오건디 스커트

비치는 소재와 꽃무늬로 부드럽고 온화한 느낌을 준다.

벌룬 티어드 스커트

존재감 있는 스커트는 심플한 상의와 매치한다.

OUTER

후드 수티앵 칼라 코트

A라인의 깔끔한 실루엣은 베이지 색감으로 내추럴하게 표현할 수 있다.

트위드 노 칼라 재킷

포멀한 느낌이 강한 소재도 칼라가 없는 디자인으로 편안한 느낌을 더한다.

밀리터리 차이나 재킷

차이나 재킷은 걸치기만 해도 개성 있는 캐주얼 코디를 연출할 수 있다.

레트로 트랙 재킷

1990년대의 레트로한 분위기도 루스하고 모던한 실루엣으로 패셔너블하게 연출한다.

SMALL ACCESSORIES

버킷햇

스트리스 요소를 접목해 캐주얼한 스타일에 어울린다.

니트 비니

살짝 덮어쓰면 코디에 캐주얼한 느낌을 더할 수 있다.

플라워 스카프

목 부분에 화사한 컬러를 더해 우아한 분위기를 연출한다.

라운드 워치

액세서리 같은 느낌의 사이즈로 과하지 않으면서 우아한 느낌을 준다.

BAG

숄더백

입체감 있는 형태가 모던한 스타일을 표현해 준다.

미니 바스켓 백

블라우스와 매치해 시원하면서도 내추럴한 느낌을 즐길 수 있다.

토트백

캔버스 원단은 더욱 캐주얼한 분위기를 연출해 준다.

사코슈 백

티셔츠를 입고 가방을 앞쪽으로 메서 활동적인 룩을 연출해 보자.

SHOES

뮬

발등을 최대한 드러내면 다리가 더욱 길어 보인다.

앵클 스트랩 펌프스

슬림한 실루엣과 심플한 디자인이 우아한 느낌을 준다.

볼륨 스니커즈

오렌지와 그린을 포인트로 더해주면 귀여운 분위기를 연출할 수 있다.

캔버스 스니커즈

캔버스 원단은 러블리한 느낌이 줄고, 보이시한 분위기를 연출할 수 있다.

JEWELRY

체인 브레이슬릿

서로 다른 체인을 겹치면 단조롭지 않으면서도 인상적인 손목을 연출할 수 있다.

스타 링

별 디자인 반지는 캐주얼한 분위기를 돋보이게 한다.

프릴 비즈 네크리스

티셔츠나 드레스에 잘 어울리며 코디에 걸리시한 느낌을 더할 수 있다.

후프 피어싱

얼굴 주변에 실버를 적당히 더해주면 쿨한 이미지를 연출할 수 있다.

이어 커프

볼륨감 있는 타입은 레이어드하지 않아도 귓가를 화사하게 연출해 준다.

COLOR SCHEME & PATTERN

아이보리×화이트×실버×블랙

핑크×퍼플×블랙×그레이

고블랭 패턴

마드라스 체크 패턴

퍼플×블랙×골드×레드

화이트×그린×네이비×블랙

나일론 소재

오건디 소재

트랙 재킷이 스포티한 분위기를 연출해
준다. 조거 팬츠와 매치한 여유로운 스
타일은 매니시한 느낌도 더해준다. 밑단
이 조여진 디자인으로 스니커즈를 보여
주면 활동적인 스타일을 표현할 수 있다.
(파란색 문자 스타일)

styling

트랙 재킷／조거 팬츠／스니커즈

티어드 스커트는
타이트한 상의와 매치해
대비를 준다

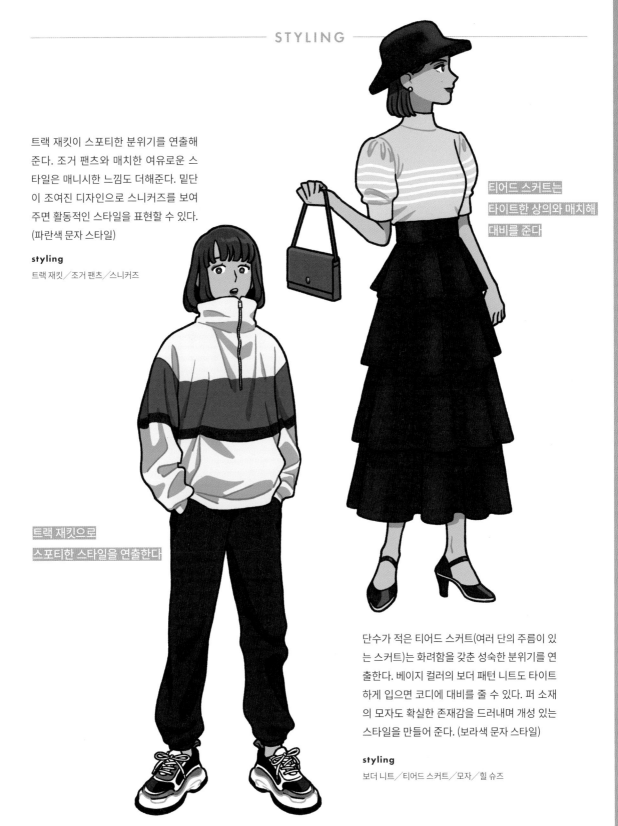

트랙 재킷으로
스포티한 스타일을 연출한다

단수가 적은 티어드 스커트(여러 단의 주름이 있
는 스커트)는 화려함을 갖춘 성숙한 분위기를 연
출한다. 베이지 컬러의 보더 패턴 니트도 타이트
하게 입으면 코디에 대비를 줄 수 있다. 퍼 소재
의 모자도 확실한 존재감을 드러내며 개성 있는
스타일을 만들어 준다. (보라색 문자 스타일)

styling

보더 니트／티어드 스커트／모자／힐 슈즈

Kobe

고베 패션

야마테 지역의 젊은 여성 패션!
고급 브랜드도 잘 어울리는
우아하고 보수적인 스타일

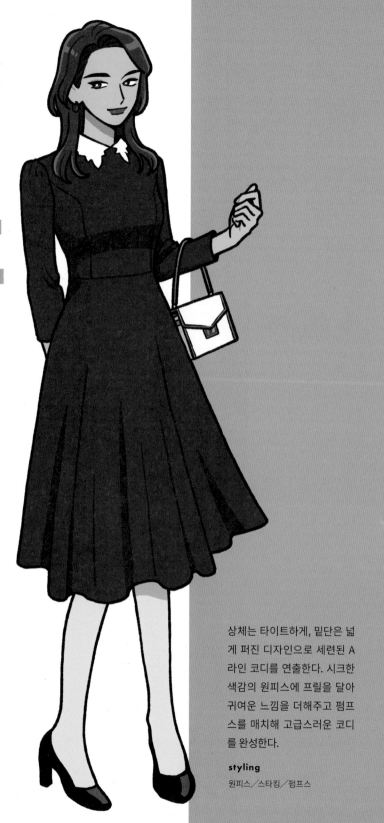

고베 패션은 우아하고 보수적인 야마테 지역의 젊은 여성을 이미지화한 패션을 말한다. 오랜 세월 동안 다져져 온 우아하고 보수적인 젊은 여성들의 패션으로, 특히 부모로부터 물려받은 명품 가방을 드는 스타일이 특징이다.

재킷이나 원피스를 사용한 코디가 많으며, 트위드 등 고급 소재를 활용해 기품 있는 모습을 연출하는 것이 중요하다. 현재는 타이트하고 와이드한 아이템을 적절하게 조합하는 경우가 많다. 컬러감 있는 아이템을 코디에 적용하면 세련된 느낌을 더할 수 있다. 신발은 스니커즈로 매치하는 등 캐주얼한 룩에도 트렌디한 느낌을 낼 수 있다.

+ 추천 연령대
10 · **20** · **30** · 40 · 50 · 60 · 70 ~

+ 캐릭터 특징
점잖다, 젊은 여성, 화려하다, 예뻐서 다가가기 어렵다, 교양이 있다

+ 선호 브랜드
퀸스 코트QUEENS COURT, 케이비에프KBF, 비키VICKY, 엠 프리미어M-premier, 인터 플래닛INTER PLANET, 클리어clear, 클레이서스CLATHAS

상체는 타이트하게, 밑단은 넓게 퍼진 디자인으로 세련된 A라인 코디를 연출한다. 시크한 색감의 원피스에 프릴을 달아 귀여운 느낌을 더해주고 펌프스를 매치해 고급스러운 코디를 완성한다.

styling
원피스／스타킹／펌프스

TOPS

케이프 블라우스

러플 소매라서 팔을 올려도 피부가 많이 보이지 않아 우아한 룩을 연출해 준다.

노슬리브 니트

모노톤 배색 디자인으로 클래식하고 우아해 보인다.

니트 카디건

선명한 색상의 카디건을 어깨에 걸치면 코디에 포인트를 줄 수 있다.

롱 니트 원피스

적당히 타이트한 디자인이 화려하면서도 시크한 느낌을 준다.

BOTTOMS

센터 프레스 테이퍼드 팬츠

센터 프레스로 세로 라인이 생겨 더욱 스타일리시해 보인다.

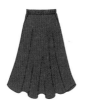

새틴 플레어 스커트

새틴의 고급스러운 광택이 우아한 스타일을 연출한다.

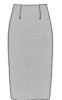

롱 니트 타이트 스커트

재킷이나 셔츠와 매치하면 격식 있는 자리에서 활용하기 좋다.

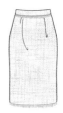

트위드 스커트

같은 소재의 재킷과 매치해 셋업 스타일로 입는 것도 좋다.

OUTER

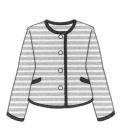

트위드 재킷

어두운 색상의 트위드를 선택해 시크한 룩을 연출해 보자.

슬라이버 코트

울 원단이지만 가벼운 타입이라 여유롭고 편안한 코디를 연출할 수 있다.

테일러드 재킷

오버사이즈 핏으로 착용하면 매니시한 분위기를 더할 수 있다.

수티앵 칼라 재킷

어깨 패드가 들어간 재킷으로 고베 패션다운 아름다운 실루엣을 유지한다.

SMALL ACCESSORIES

키 케이스

라메가 들어간 에나멜에 모노그램 패턴으로 귀여우면서도 우아한 느낌을 준다.

프린지 머플러

폭신한 질감과 프린지로 얼굴 주변에 화사함을 더한다.

프릴 빅 칼라

셔츠나 티셔츠, 코트 위에 레이어드해도 귀엽다.

페이스 워치

컬러 페이스가 개성을 돋보이게 하고, 광택 있는 프레임이 우아한 느낌을 준다.

BAG

미니 토트백

콤팩트한 사이즈가 우아한 느낌을 돋보이게 한다.

토트백

부모님에게 물려받은 브랜드 가방을 드는 것이 고베 패션의 특징이다.

핸드백

가죽 소재로 고급스러운 느낌을 주어 격식 있는 자리에 잘 어울린다.

핸들 백

핑크 색감이 캐주얼한 스타일에 부드러운 느낌을 더해준다.

SHOES

웨스턴 롱부츠

팬츠나 원피스에 매치하면 고베 패션을 연출할 수 있다.

퍼 펌프스

따뜻하고 고급스러운 느낌으로 겨울 코디에도 발을 아름답게 연출해 준다.

스니커즈

차분한 색상으로 신으면 세련되고 고급스러운 분위기를 유지할 수 있다.

로퍼

품위 있는 신발을 신어 격식 있는 자리에도 어울리도록 연출한다.

JEWELRY

더블 라인 링

심플한 스타일에 화려함과 개성을 더한다.

커브 링

유연한 곡선 디자인이 손에 루스한 느낌을 준다.

메탈 볼 네크리스

메탈릭 컬러의 아름다움이 우아한 분위기를 자아낸다.

더블 이어 커프

다른 장식을 최소화하여 세련된 스타일을 유지한다.

천연석 이어링

섬세한 디자인과 움직임에 따라 흔들리는 모습이 시선을 사로잡는다.

COLOR SCHEME & PATTERN

그레이×베이지×브라운×화이트

그레이×화이트×네이비×옐로

글렌 체크 패턴

윈도페인 체크 패턴

네이비×화이트×레드×실버

블랙×화이트×골드×레드

캐시미어 소재

트위드 소재

남성 사이즈의 재킷을 스커트, 펌프스와 매치하면 오피스 캐주얼룩으로 연출하기 좋다. 어깨에 걸친 카디건은 코디에 깊이감을 더해준다. 또한 코디에 밝은색 아이템을 하나 더해주면 더욱 세련되어 보인다.

styling

재킷／카디건／롱슬리브 티셔츠／롱스커트／펌프스

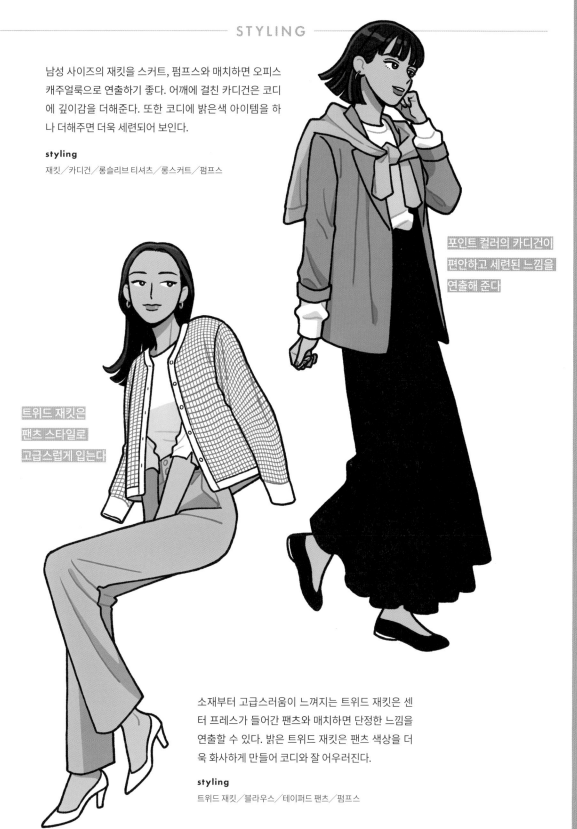

포인트 컬러의 카디건이 편안하고 세련된 느낌을 연출해 준다

트위드 재킷은 팬츠 스타일로 고급스럽게 입는다

소재부터 고급스러움이 느껴지는 트위드 재킷은 센터 프레스가 들어간 팬츠와 매치하면 단정한 느낌을 연출할 수 있다. 밝은 트위드 재킷은 팬츠 색상을 더욱 화사하게 만들어 코디와 잘 어우러진다.

styling

트위드 재킷／블라우스／테이퍼드 팬츠／펌프스

Girly
걸리시룩

리본, 프릴, 물방울 패턴!

귀여운 것을 좋아하는

소녀들을 위한 매혹적인 세계

걸리시룩은 '소녀다움'과 '귀여움'을 강조한 스타일을 말한다. 색상은 핑크나 화이트 등 파스텔 컬러를 중심으로 리본이나 프릴, 물방울 패턴 등을 활용한 디자인이 자주 사용된다.
이 패션은 딱 봐도 귀여움을 강조한 패션으로, 퍼프 슬리브와 플레어 스커트 등 푹신한 실루엣이 단번에 걸리시한 무드를 더해준다. 또한 걸리시룩을 표현하기 위해서는 꽃무늬도 중요한 요소다. 커다란 꽃무늬는 큰 인상을 남기면서 단정한 스타일을 연출할 수 있다. 시크한 잔꽃 무늬를 선택하면 우아한 걸리시룩을 연출할 수 있으며, 원피스나 롱스커트와 함께 코디하는 것을 추천한다.

+ 추천 연령대

10 · 20 · 30 · 40 · 50 · 60 · 70 ~

+ 캐릭터 특징

생기발랄하다, 부드러운 분위기, 소녀답다, 귀엽다, 활기차다, 성격이 밝다, 긍정적이다, 귀여운 것을 좋아한다

+ 선호 브랜드

리즈리사Liz Lisa, 다즐링dazzlin, 허니 시나몬Honey Cinnamon, 헤더Heather, 올리브데올리브OLIVE DES OLIVE, 아납ANAP, 허니 미 허니HONEY MI HONEY

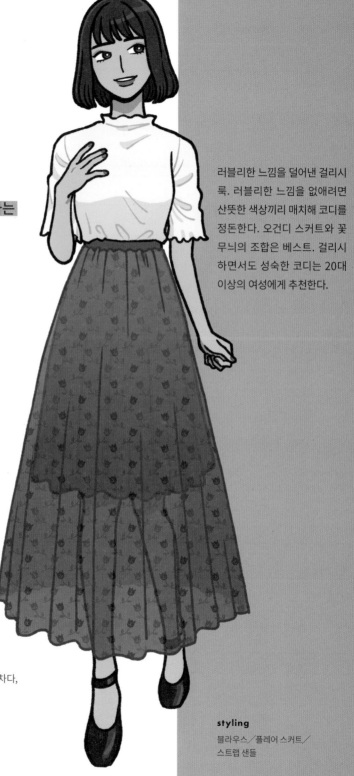

러블리한 느낌을 덜어낸 걸리시룩. 러블리한 느낌을 없애려면 산뜻한 색상끼리 매치해 코디를 정돈한다. 오건디 스커트와 꽃무늬의 조합은 베스트. 걸리시하면서도 성숙한 코디는 20대 이상의 여성에게 추천한다.

styling

블라우스／플레어 스커트／

스트랩 샌들

TOPS

플라워 개더 블라우스

머메이드 스커트 등 곡선을 살린 아이템과 매치해 보자.

슬릿 레이스 셔츠

트렌디한 슬릿 디테일에 레이스를 더해 여성스러운 느낌을 준다.

레이스 칼라 니트

타이트한 실루엣과 레이스로 우아함을 표현하며 와이드 스커트와 잘 어울린다.

쇼트 카디건

소매에 리본이 달려 있어 귀여운 느낌을 주며 가볍게 걸쳐 봄여름 스타일에 활용한다.

코르셋 원피스

레이스업으로 짜인 플레어 디자인이 아름답고 매혹적인 룩을 연출해 준다.

라메 니트 카디건

트렌디한 볼륨 소매가 인상적인 카디건으로, 라메 니트가 화사한 분위기를 연출해 준다.

티셔츠

미니스커트×플랫폼 스니커즈와 매치해 한국 스타일의 걸리시룩을 연출해 보자.

반소매 니트+암워머 세트

암워머를 세트로 착용하면 귀여움을 더할 수 있다.

BOTTOMS

레이스 플레어 스커트

화려한 레이스와 우아한 곡선으로 시선을 사로잡는다.

체크 코르셋 플레어 스커트

허리 부분을 강조하면 코디에 대비를 줄 수 있다.

볼륨 스커트

프릴이나 칼라가 달린 상의와 매치하면 걸리시하면서도 페미닌한 느낌을 줄 수 있다.

플리츠 미니스커트

Y2K 패션에 딱 맞는 미니 기장으로 트렌디한 옷차림을 연출할 수 있다.

시폰 머메이드 스커트

밑단 부분에 시폰 플레어를 더하면 화려함을 표현할 수 있다.

하이웨이스트 와이드 데님 팬츠

크롭 기장+달콤한 색감의 상의와 매치해 성숙한 걸리시룩을 표현한다.

테이퍼드 팬츠

발목 부분의 쇠 장식으로 코디를 깔끔하게 정리하면 단정한 스타일을 연출할 수 있다.

데님 팬츠

크롭 니트와 매치해 트렌디한 캐주얼룩을 연출해 보자.

OUTER

쇼트 개더 블루종

트렌디한 크롭 기장에 큼직한 칼라가
귀여움을 더해준다.

트렌치 코트

귀여우면서도 섬세한 실루엣으로 걸
리시한 분위기를 연출한다.

파이핑 니트 재킷

귀여운 배색 라인이 포인트인 재킷은
가벼운 아우터 느낌으로 입는다.

쇼트 체크 재킷

체크 패턴이 우아한 느낌을 주며, 짧은
기장으로 입으면 스타일을 더욱 돋보
이게 해 준다.

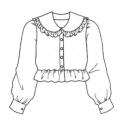

자가드 블루종

자가드 패턴의 색감을 스타일에 맞춰
매치하는 것이 중요하다.

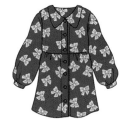

리본 패턴 코트

화사한 리본 패턴과 우아한 자가드 원단
이 성숙하고 귀여운 룩을 연출해 준다.

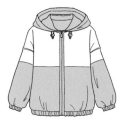

나일론 블루종

캐주얼한 스타일에 매치하거나, 원피
스와 매치해 달콤함을 믹스하는 것도
좋다.

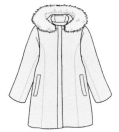

퍼 칼라 롱 코트

목 부분의 퍼가 따뜻함을 더해주고, 긴
기장으로 우아한 여성미를 연출해 준다.

SMALL ACCESSORIES

메시 버킷햇

달콤함과 캐주얼함의 균형을 맞춘 코
디를 즐길 수 있다.

자가드 슈슈

헤어 어레인지에 활용하거나 액세서
리 느낌으로 손목에 착용할 수 있다.

플라워 헤어클립

반묶음이나 포니테일 등 헤어스타일
에 귀여움을 더해보자.

뿔테 안경

뿔테 프레임이 클래식하고 지적인 느
낌을 준다.

리본 바레트

새틴 원단이 우아한 광택을 주며, 커다
란 리본이 얼굴을 더 작아 보이게 한다.

체크 스톨

목에 두를 수도 있지만 어깨에 걸쳐 코
디에 포인트를 줄 수 있다.

클래식 레이스 칼라

심플한 민소매 원피스에 귀여운 느낌
을 더해준다.

섀기 햇

푹신한 질감으로 가을겨울 코디에 귀
여운 느낌을 준다.

BAG

핸드백

작은 사이즈의 가방은 귀여우면서도
여성스러운 분위기와 잘 어울린다.

바스켓 백

존재감 있는 옐로 컬러는 여름 햇살을
받으면 더욱 상큼해 보인다.

스팽글 백

반짝이는 광택이 코디에 화려한 악센
트를 더해준다.

프릴 토트백

프릴이 달려 있어 캐주얼하면서도 발
랄한 느낌이 든다.

SHOES

스니커즈

원피스와 매치하면 코디의 균형이 더
욱 좋아진다.

시어 쇼트 부츠

비치는 소재를 사용해 발을 경쾌하고
화려한 느낌으로 연출해 준다.

청키힐 로퍼

통굽으로 되어 있어 코디하기 쉬우며,
미니스커트와 매치해도 멋스럽다.

플랫폼 샌들

발에 볼륨감을 주어 전체적인 실루엣
과 선명한 대비를 연출해 준다.

JEWELRY

펄 링

기존 반지와 레이어드
해도 개성이 돋보인다.

펄 하트 네크리스

진주 목걸이에 하트 모티
브가 있어 걸리시한 디자
인이 특징이다.

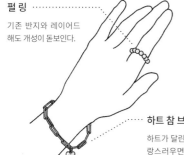

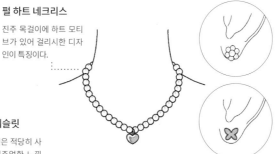

하트 참 브레이슬릿

하트가 달린 체인은 적당히 사
랑스러우면서 캐주얼한 느낌
을 연출할 수 있다.

플라워 펄 피어싱

우아하게 빛나는 디자인
으로, 다른 아이템에도 진
주를 활용해 매력을 배가
해 보자.

버터플라이 피어싱

착용하기만 해도 화려한
룩을 연출할 수 있다. 심플
한 코디에 포인트를 더해
보자.

COLOR SCHEME & PATTERN

핑크×화이트×퍼플×라이트 그레이

핑크×화이트×블루×옐로

플라워 패턴

레이스 패턴

블루×퍼플×화이트×아이보리

화이트×블루×블랙×아이보리

시폰 소재

큐프라 소재

캐주얼 걸리시룩은 캐주얼한 아이 템과 걸리시한 아이템을 조합한 스 타일이다. 귀엽고 활발한 이미지의 스타일로, 데님 팬츠와 스니커즈는 캐주얼함을 표현하고 프릴 블라우 스는 걸리시한 요소를 더해준다.

styling

블라우스／데님 팬츠／스니커즈

니트는 기본 색상을 선택해 자연스러운 분위기를 연출한다

데님 팬츠와 매치하면 캐주얼 걸리시룩이 완성된다

약간 차분한 색감으로 심플하게 표 현된 자연스럽고 걸리시한 스타일. 절제된 이미지와 성숙한 분위기를 지닌 매력적인 스타일이다. 니트로 포근한 느낌을 주고, 시크한 느낌을 주는 작은 꽃무늬 스커트로 스타일 리시한 룩을 연출한다.

styling

니트／스커트／부츠

그레이 핑크와 퍼플 컬러로 우아하면서도 귀여운 룩을 연출한다. 겨울에는 루스한 터틀넥 니트를 입어 부드럽고 여성스러운 룩을 연출해 보자. 오버사이즈 아우터에 틸 스커트를 매치하면 균형감 있고 차분한 느낌을 연출할 수 있다.

styling

가운 코트 ／ 터틀넥 니트 ／ 틸 스커트 ／ 레더 부츠

볼륨감 있는 아우터는
틸 스커트와 매치한다

꽃무늬 스커트는
상의와 색상을 맞춰
우아한 느낌을 더한다

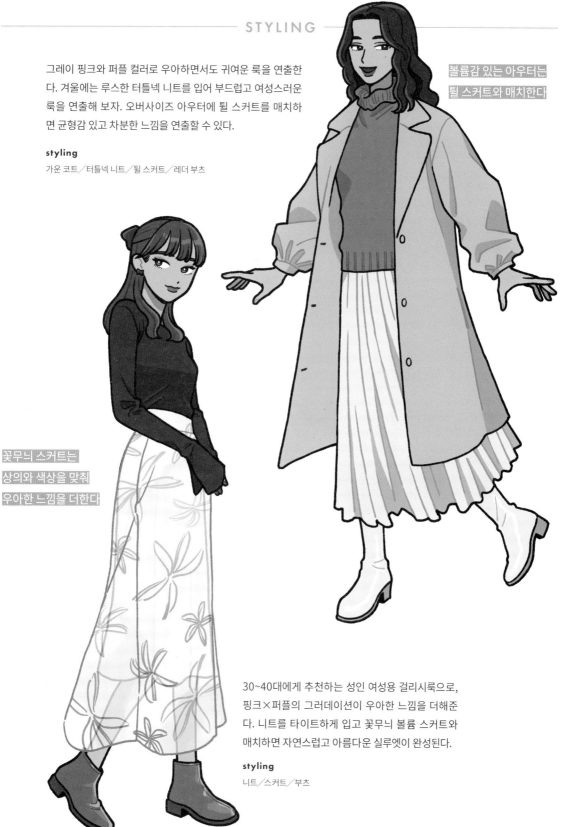

30~40대에게 추천하는 성인 여성용 걸리시룩으로, 핑크×퍼플의 그러데이션이 우아한 느낌을 더해준다. 니트를 타이트하게 입고 꽃무늬 볼륨 스커트와 매치하면 자연스럽고 아름다운 실루엣이 완성된다.

styling

니트 ／ 스커트 ／ 부츠

Marine

마린 룩

드넓은 바다를 연상시키는 상쾌한 룩!
외출복으로 입기에도 좋다

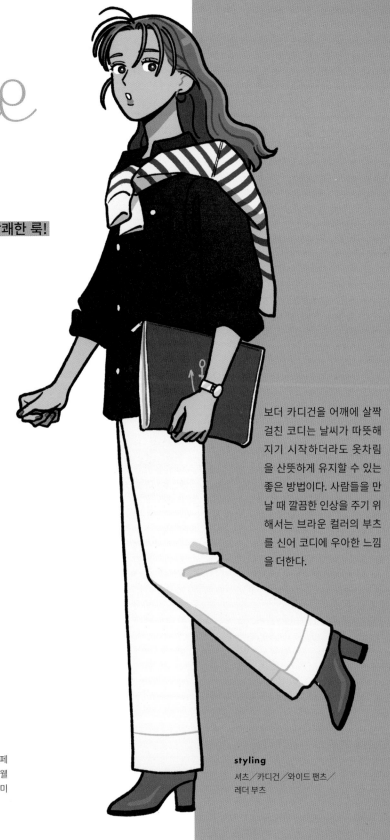

마린룩은 뱃사람이나 선원 등의 복장을 연상시키며 상쾌함과 활기를 주는 스타일을 말한다. 화이트와 네이비 컬러 아이템을 매치하는 것만으로도 마린 느낌을 물씬 풍길 수 있으며 포인트 컬러에는 레드가 많이 사용된다. 상쾌한 바다를 연상시키는 물방울이나 보더 패턴·앵커(닻) 모티브 등의 디자인이 스타일과 잘 어울린다. 마린룩을 연출하고 싶다면 전체 코디를 마린 아이템으로 구성하는 것은 현명하지 않다. 요즘은 화이트 데님 팬츠, 보더 티셔츠 등 도회적인 분위기와 휴양지 느낌을 조합한 스타일을 선호한다. 여기에 덱 슈즈를 함께 매치하는 등 일상복에 +1을 더하면 더욱 멋스럽게 보인다.

+ 추천 연령대
10 · 20 · 30 · 40 · 50 · 60 · 70 ~

+ 캐릭터 특징
서글서글하다, 발랄하다, 활동적이다, 시원스럽다

+ 선호 브랜드
타미 힐피거TOMMY HILFIGER, 라코스테Lacoste, 로페 피크닉ROPÉ PICNIC, 딥 블루DEEP BLUE, 마가렛 호웰 MARGARET HOWELL, 로페 에테르넬ROPÉ ÉTERNEL, 르미너Le Minor, 메디슨블루MADISONBLUE

보더 카디건을 어깨에 살짝 걸친 코디는 날씨가 따뜻해지기 시작하더라도 옷차림을 산뜻하게 유지할 수 있는 좋은 방법이다. 사람들을 만날 때 깔끔한 인상을 주기 위해서는 브라운 컬러의 부츠를 신어 코디에 우아한 느낌을 더한다.

styling
셔츠／카디건／와이드 팬츠／
레더 부츠

TOPS

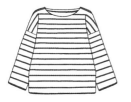

보더 커트 앤드 소운

와이드 실루엣이 성숙하고 여유로운
스타일을 연출해 준다.

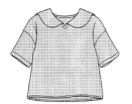

리넨 셔츠

자연스러운 감촉으로 편안한 스타일
링을 즐겨보자.

카디건

이너와 하의도 블루 컬러로 매치하면
확실히 세련된 느낌을 줄 수 있다.

리넨 밴드 칼라 셔츠

단독으로 입어도 좋고 니트와 레이어
드해서 입어도 좋다.

BOTTOMS

데님 세일러 팬츠

타이트한 허리와 플레어 실루엣이 스
타일을 더욱 슬림하게 연출해 준다.

코튼 이지 팬츠

산뜻한 봄여름 코디나 여유로운 스타
일을 즐길 수 있다.

구르카 쇼츠

투박해 보이지만 무릎 위 기장으로 맞
추면 귀여운 룩을 연출할 수 있다.

벨티드 스커트

벨트가 허리 라인을 강조해 주며, 미디
기장으로 우아한 느낌을 준다.

OUTER

피코트

클래식하고 우아한 스타일링을 즐길
수 있는 클래식한 아이템이다.

후드 재킷

보더 티셔츠와 매치하면 마린 스타일
을 더욱 강조할 수 있다.

데님 셔츠 재킷

데님 팬츠와 매치해 셋업룩을 연출해
보자.

더블 재킷

롱 원피스에 걸쳐 입으면 마린 스타일
을 즐길 수 있다.

SMALL ACCESSORIES

클로슈 햇

여름 스타일에 어울리는 가벼운 소재
로 시원한 느낌을 준다.

체크 패턴 스카프

심플한 상의에 매치해 얼굴 주변을 우
아하게 연출해 보자.

카탈로그

클러치 백처럼 러프하게 들면 잡지 사
진 같은 느낌이 난다.

보스턴 안경

보스턴 프레임의 안경은 지적인 인상
을 준다.

BAG

클리어 비치백

투명한 디자인이 시원한 느낌을 주며 원피스와 잘 어울린다.

숄더백

우아한 광택이 나는 가죽 가방은 대각선으로 메서 러프한 느낌을 연출할 수 있다.

원 숄더백

보더 티셔츠·데님과 매치하면 마린 분위기를 더할 수 있다.

라운드 백

둥글고 귀여운 형태가 스타일링의 원포인트가 된다.

SHOES

바부슈 로퍼

해변이나 휴양지에서도 가볍게 스타일링하기 좋다.

스니커즈

화이트 스니커즈는 마린 특유의 캐주얼하고 활동적인 분위기를 연출해 준다.

힐업 레인부츠

비 오는 날 마린룩과 코디하기에 안성맞춤이다.

메시 슬립온

데님이나 하프 팬츠와 매치하면 메시 소재가 시원한 느낌을 준다.

JEWELRY

더블 브레이슬릿

슬림한 디자인이라 단정한 스타일에도 잘 어울린다.

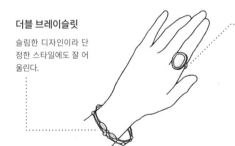

프리즘 링

가벼운 캐주얼룩뿐만 아니라 간단한 파티룩에도 스타일링하기 좋다.

펄 브로치

재킷이나 가방에 달아 코디에 우아함을 더해보자.

피어싱

바다를 연상시키는 블루 피어싱은 휴양지 느낌을 더해준다.

롱 네크리스

기다란 펜던트가 달린 목걸이를 하이넥 상의와 매치하면 존재감을 느낄 수 있다.

COLOR SCHEME & PATTERN

네이비×블루×레드×골드

네이비×화이트×레드×실버

보더 패턴

셰브런 패턴

네이비×화이트×브라운×카키

화이트×스카이 블루×옐로×오렌지

캔버스 소재

데님 소재

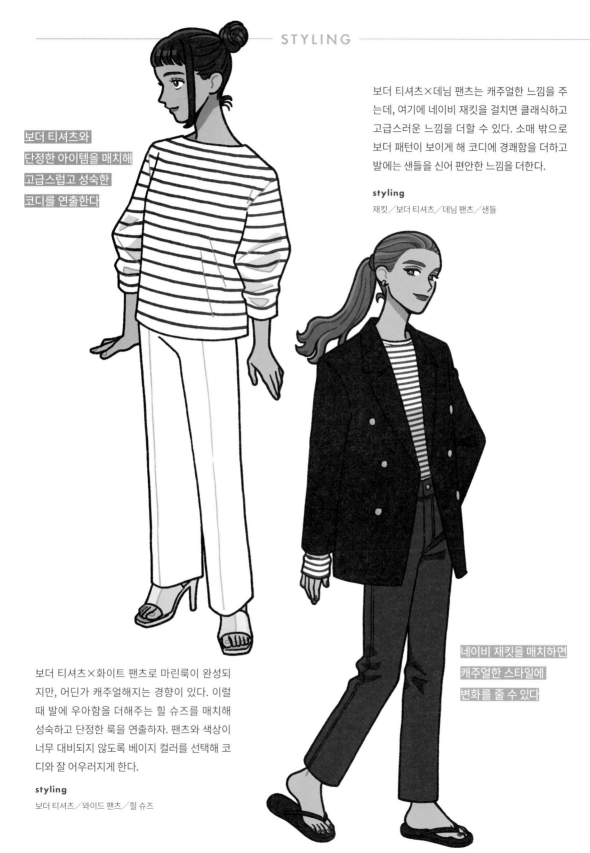

보더 티셔츠와
단정한 아이템을 매치해
고급스럽고 성숙한
코디를 연출한다

보더 티셔츠×데님 팬츠는 캐주얼한 느낌을 주
는데, 여기에 네이비 재킷을 걸치면 클래식하고
고급스러운 느낌을 더할 수 있다. 소매 밖으로
보더 패턴이 보이게 해 코디에 경쾌함을 더하고
발에는 샌들을 신어 편안한 느낌을 더한다.

styling

재킷／보더 티셔츠／데님 팬츠／샌들

보더 티셔츠×화이트 팬츠로 마린룩이 완성되
지만, 어딘가 캐주얼해지는 경향이 있다. 이럴
때 발에 우아함을 더해주는 힐 슈즈를 매치해
성숙하고 단정한 룩을 연출하자. 팬츠와 색상이
너무 대비되지 않도록 베이지 컬러를 선택해 코
디와 잘 어우러지게 한다.

styling

보더 티셔츠／와이드 팬츠／힐 슈즈

네이비 재킷을 매치하면
캐주얼한 스타일에
변화를 줄 수 있다

COLUMN by stylist

캐릭터의 피부와 머리색,
체형에 어울리는 옷 선택법

캐릭터의 개성을 돋보이게 하기 위한 피부색과 머리색, 체형에 어울리는 옷은 어떻게 선택하면 될까요?

먼저 피부색이 밝은 캐릭터는 연한 색상이나 화이트 아이템이 잘 어울리고, 피부색이 어두운 캐릭터는 얼굴 주변에 산뜻한 밝은 색상이나 진한 색상을 가져와도 소화할 수 있는 것이 특징입니다.

검은 머리라면 정장 스타일처럼 품위 있는 옷차림이 잘 어울리지만, 선명한 색상은 안 어울리는 편입니다. 반면에 갈색 등 밝은 머리에는 캐주얼한 차림이나 선명한 색상이 잘 어울립니다.

다음은 체형에 따른 선택법입니다. 마른 체형이라 고민인 캐릭터에게는 스트라이프 패턴을 추천합니다. 날씬한 몸매를 스타일리시하게 만들어 주기 때문이지요. 롱 코트에 스키니 팬츠, 버튼다운 셔츠를 이너로 매치하면 날씬한 체형의 장점을 최대한 활용할 수 있답니다.

다부진 체형이라면 체크 패턴이 잘 어울립니다. 자신의 체형에서 시선을 떼고 강약이 있는 패턴 아이템으로 너무 심플해지지 않도록 하며 색채도 단색이 되지 않도록 주의합니다. 터틀넥×테이퍼드 팬츠로 우아한 룩을 완성해 보세요.

이처럼 '자신을 잘 알고(피부색•머리색), 자신에게 어울리는 옷을 판별하는(체형)' 것은 패션을 생각하는 데 있어서 커다란 무기가 됩니다.

Stylish

멋스러운 스타일

멋스러운 스타일에도 다양한 유형이 있습니다.
이번 파트에서는 중년 남성의 패션까지
폭넓은 연령대를 아우르고,
비주얼, 록, 로커빌리 등 장르와 상관없이
다양한 각도에서 멋스러운 스타일을 소개합니다.

Cool

시크룩

차가우면서도 뜨겁다!
독창성이 돋보이는
크리에이티브한 스타일

시크룩은 유행을 선도하는 패션으로 세련되고
샤프하면서 멋진 스타일을 말한다. 모노톤과 네
이비 등 차분한 색을 자주 사용하며, 전체를 블
랙 아이템으로 구성한 올 블랙 코디도 시크룩의
특징이다.
레더 재킷이나 고급 울, 실크 소재의 아이템 등
을 사용하며, 스트라이프나 지브라 패턴 같은
직선적인 패턴을 사용하는 것도 특징이다. 도회
적이고 깔끔한 느낌을 연출하는 것이 중요한데,
러프하거나 캐주얼한 느낌을 주고 싶을 때 역시
레더 소재를 사용해 코디를 탄탄하게 하거나 시
크한 색감을 선택하는 것이 좋다. 포인트 컬러를
사용하기보다는 골드나 실버 액세서리를 매치
해 코디에 화려한 느낌을 더한다.

+ 추천 연령대
10 · 20 · 30 · 40 · 50 · 60 · 70 ~

+ 캐릭터 특징
멋있다, 지적이다, 냉정하다, 유행을 선도한다,
도회적이다

+ 선호 브랜드
페이지보이PAGEBOY, 에모다EMODA, 자라ZARA, 디
젤DIESEL, 슬라이SLY, 스튜디어스STUDIOUS, 유나이
티드 도쿄UNITED TOKYO, 바나나 리퍼블릭BANANA
REPUBLIC, 투모로우랜드TOMORROWLAND

시크룩을 멋지게 연출하려면
블랙으로 통일한 코디로 도회
적인 인상을 주는 것이 중요하
다. 블랙 플레어 팬츠는 하이웨
이스트로 입으면 더욱 스타일
리시해 보이는 효과가 있다. 레
더 부츠의 광택도 코디를 세련
되게 연출하는 데 필수적이다.

styling

블라우스／플레어 데님 팬츠／
레더 부츠

TOPS

셋업 질레

질레×센터 프레스 팬츠를 매치한 단정한 옷차림을 추천한다.

케이블 쇼트 니트

크롭티 느낌으로 입고 하이웨이스트 팬츠나 데님과 매치한다.

코튼 자수 개더 블라우스

끈을 살짝 늘어뜨려 루스한 스타일링을 즐길 수 있다.

리브 니트 원피스

타이트한 실루엣으로 몸매를 강조할 수 있다.

폴로 셔츠

네이비×루스한 실루엣으로 스트리트 무드를 연출할 수 있다.

데님 셔츠

광택이 나는 팬츠와 매치하면 캐주얼한 느낌이 줄어든다.

풀오버 셔츠

고급스러우면서도 편안한 룩을 연출할 수 있다.

리넨 셔츠

리넨 소재는 햇빛을 받으면 광택이 나서 단독으로 입어도 시크해 보인다.

BOTTOMS

슬랙스

재킷이나 단정한 상의와 매치해 깔끔하게 연출한다.

하이웨이스트 플레어 팬츠

하이웨이스트 디자인은 허리가 더욱 날씬해 보이는 효과가 있다.

쇼트 팬츠

너무 어려 보이지 않도록 고급 소재로 된 단정한 상의와 매치한다.

레더 플리츠 미니스커트

광택이 도는 가죽에 플리츠 디자인이 움직임을 더해준다.

스네이크 패턴 스커트

독특한 패턴이라도 친숙한 색상을 선택하면 세련된 느낌을 준다.

드레이프 팬츠

드레이프가 포멀한 슬랙스를 적당히 캐주얼하게 만들어 준다.

레더 팬츠

불필요한 장식을 제거해 시크한 느낌이 물씬 난다.

캐시미어 레깅스

고급 캐시미어 소재의 매력을 살려 심플하면서도 시크한 룩을 연출해 보자.

라이더 재킷

압도적인 존재감의 라이더 재킷 하나면 데님과 스커트도 트렌디하게 연출할 수 있다.

나일론 트렌치 코트

여유로운 오버사이즈 실루엣. 시크한 색상을 선택하는 것이 중요하다.

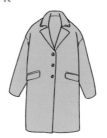

섀기 체스터 코트

차가운 색상도 시크룩과 잘 어울린다.

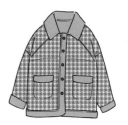

하운드투스 체크 보아 코트

아우터로 입는 하운드투스 체크 패턴은 그에 걸맞은 우아함을 선사한다.

무통 베스트

커다란 칼라가 시선을 사로잡으며 고급스러운 느낌을 준다.

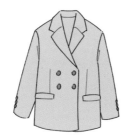

오버사이즈 재킷

모던한 디자인이 남성적인 분위기를 자아낸다.

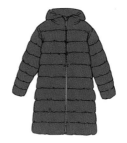

다운 코트

캐주얼한 다운 코트도 긴 기장으로 입으면 우아한 룩을 연출할 수 있다.

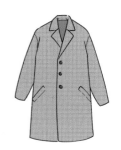

건클럽체크 오버코트

존재감 있는 건클럽체크 패턴으로 레트로함과 모던함을 함께 연출한다.

SMALL ACCESSORIES

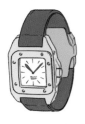

손목시계

클래식한 다이얼은 심플한 옷차림에 우아함을 더해준다.

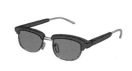

블로 선글라스

안경은 얼굴의 여백을 채워주어 얼굴 주변에 쿨한 느낌을 줄 수 있다.

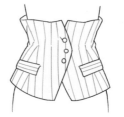

스트라이프 패턴 커머번드

셔츠나 티셔츠와 레이어드하는 것을 추천한다.

메시 벨트

신발과 소재·색감을 매치하면 옷차림이 통일감 있어 보인다.

타원형 링 벨트

롱 원피스 등에 허리 부분을 강조하는 악센트로도 활용할 수 있다.

레더 월렛

소품에도 광택이 나면 많이 캐주얼해 보이지 않는다.

도트 패턴 스키니 타이

매치할 셔츠의 칼라와 넥타이의 피치 폭을 맞추자.

실크 플라워 브로치 핀

재킷 라펠에 달아주면 화려한 분위기를 즐길 수 있다.

BAG

슬림 숄더백

가로로 길고 슬림한 형태가 깔끔한 느낌을 준다.

미니 보스턴 숄더백

캐주얼한 데님 코디에 포인트로 스타일링하기 좋다.

패딩 드로스트링백

직선이 많은 시크룩에 곡선 가방으로 포인트를 준다.

스퀘어 백

샤프한 디자인이 심플한 옷차림에 우아함을 더해준다.

SHOES

타비 부츠

다리가 살짝 드러나는 슬릿 스커트와 매치해 시크룩을 연출해 보자.

레더 스니커즈

발에 안정감과 스타일리시한 균형을 선사한다.

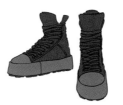

하이컷 스니커즈

임팩트 있는 하이컷 디자인으로 트렌디한 연출이 가능하다.

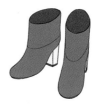

메탈릭 부츠

메탈릭, 가죽 등 질감이 다른 소재를 레이어드해 성숙한 캐주얼룩을 완성한다.

JEWELRY

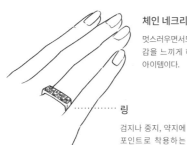

체인 네크리스

멋스러우면서도 존재감을 느끼게 해주는 아이템이다.

링

검지나 중지, 약지에 포인트로 착용하는 것을 추천한다.

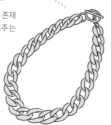

이어 커프

과하지 않은 쿨한 디자인이 시크룩에 잘 어울린다.

브레이슬릿

존재감 있는 볼륨 체인이 손을 더욱 빛나게 해준다.

체인 브레이슬릿

체인이 시크한 느낌을 더해 손목에 시선을 집중시킨다.

COLOR SCHEME & PATTERN

네이비×그레이×화이트×핑크

네이비×화이트×브라운×오렌지

스트라이프 패턴

지브라 패턴

블랙×그레이×네이비×옐로

블랙×화이트×그레이×레드

레더 소재

데님 소재

193

멋스러움 속에 귀여움을 표현하려면 볼륨 소매,
미니스커트를 매치한다. 하이넥 니트로 목 부분
을 가리면 더욱 성숙한 느낌을 줄 수 있다. 과도
한 노출은 NG! 하이 삭스를 신어 피부를 가리면
시크룩의 매력이 더욱 돋보인다.

styling

터틀넥 니트／미니스커트／하이 삭스／레더 슈즈

미니스커트에 하이 삭스를 매치하면
귀엽고 성숙한 룩을 연출할 수 있다

슬랙스는 캐주얼한 아이템과 매치해
세련된 느낌을 연출한다

블랙 컬러를 기반으로 한 코디라도 그 안에 화이
트 셔츠를 레이어드하면 어깨에 힘을 뺀 성숙한
세련미를 어필할 수 있다. 슬랙스는 우아한 느낌
을 주기 때문에 상체가 캐주얼해도 시크룩 특유
의 도회적인 느낌을 해치지 않는다.

styling

니트／롱 셔츠／슬랙스／대드 로퍼

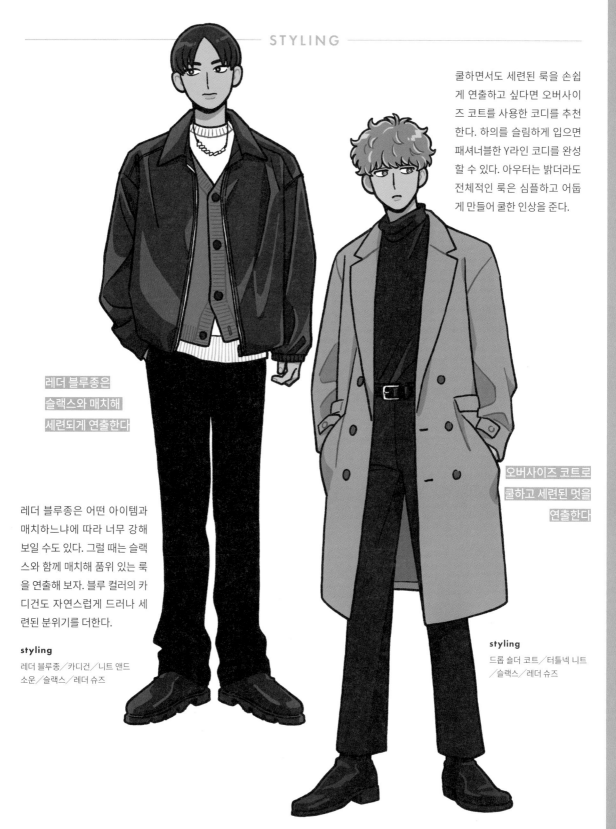

STYLING

쿨하면서도 세련된 룩을 손쉽게 연출하고 싶다면 오버사이즈 코트를 사용한 코디를 추천한다. 하의를 슬림하게 입으면 패셔너블한 Y라인 코디를 완성할 수 있다. 아우터는 밝더라도 전체적인 룩은 심플하고 어둡게 만들어 쿨한 인상을 준다.

레더 블루종은 슬랙스와 매치해 세련되게 연출한다

레더 블루종은 어떤 아이템과 매치하느냐에 따라 너무 강해 보일 수도 있다. 그럴 때는 슬랙스와 함께 매치해 품위 있는 룩을 연출해 보자. 블루 컬러의 카디건도 자연스럽게 드러나 세련된 분위기를 더한다.

styling
레더 블루종／카디건／니트 앤드 소운／슬랙스／레더 슈즈

오버사이즈 코트로 쿨하고 세련된 멋을 연출한다

styling
드롭 숄더 코트／터틀넥 니트／슬랙스／레더 슈즈

_PART 6

멋스러운 스타일 ― 시크룩

195

Little B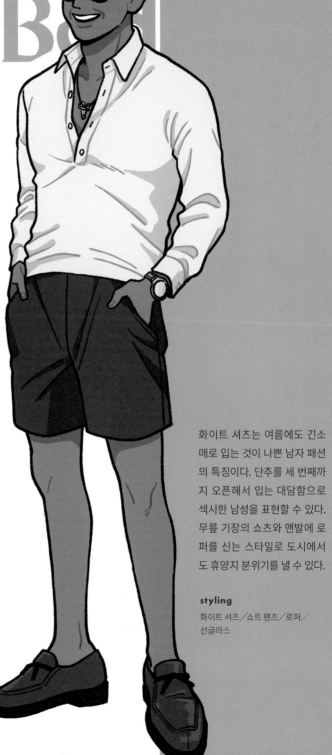

나쁜 남자 패션

대담한 스타일이 빛을 발하며
중년 남성의 멋을 보여주는 패션

나쁜 남자 패션은 야성미와 섹시미를 합친 남성
스타일을 말한다. 나쁜 남자 패션=이탈리아 남
성 패션을 본뜬 모습이라고 여겨지는데 대체로
틀린 말은 아니다.
셔츠의 단추를 과감하게 오픈해 섹시함을 연출
하거나 맨발에 로퍼를 신어 코디에 포인트를 더
해주는 것이 대표적인 스타일링이다. 여기에 가
죽 재킷으로 와일드함을 연출하는 것도 특징이
다. 보디라인을 강조하는 타이트한 실루엣으로
일년내내 화이트 팬츠를 즐겨 입는다. 너무 심플
해지지 않게 데님에 데미지를 입히거나 브랜드
디자인이 돋보이는 가방 등의 소품을 매치하면
나쁜 남자 스타일을 연출할 수 있다.

+ 추천 연령대
10 · 20 · 30 · 40 · 50 · 60 · 70 ~

+ 캐릭터 특징
멋있다, 미중년, 차분하고 어른스럽다, 대담하다, 파워풀하다,
섹시하다, 남자답고 멋지다, 고집이 세다

+ 선호 브랜드
자라ZARA, 루이비통Louis Vuitton, 릭 오웬스Rick
Owens, 발망BALMAIN, 세르지오 로시sergio rossi, 우노
피우노우과레트레1PIU1UGUALE3, 아케니ARTCHENY,
조르지오 아르마니GIORGIO ARMANI, 토즈Tod's, 돌체앤
가바나DOLCE&GABBANA

화이트 셔츠는 여름에도 긴소
매로 입는 것이 나쁜 남자 패션
의 특징이다. 단추를 세 번째까
지 오픈해서 입는 대담함으로
섹시한 남성을 표현할 수 있다.
무릎 기장의 쇼츠와 맨발에 로
퍼를 신는 스타일로 도시에서
도 휴양지 분위기를 낼 수 있다.

styling

화이트 셔츠／쇼트 팬츠／로퍼／
선글라스

TOPS

트윌 셔츠

앞 단추는 과감하게 서너 개를 오픈해
섹시함을 어필한다.

숄칼라 카디건

볼륨×원색 컬러를 선호하는 스타일
이다.

스플래시 티셔츠

디자인 패턴으로 포인트를 주면 여름
스타일도 심플해지지 않는다.

후드 집업

같은 소재·무릎 위 기장의 쇼츠와 매
치하며, 발은 '맨발에 로퍼 차림'이 기
본 스타일이다.

BOTTOMS

데님 팬츠

작고 얕은 데미지가 있는 스키니 실루
엣을 추천한다.

슬랙스

레더 블루종 등 광택감 있는 아이템을
레이어드하는 코디도 좋다.

쇼트 팬츠

밑위길이가 짧은 무릎 위 기장의 쇼츠
를 입어 성숙한 느낌을 연출한다.

바나나 카고 팬츠

바나나처럼 구부러진 약간 여유로운 실
루엣이 활동적인 분위기를 연출해 준다.

OUTER

싱글 라이더 재킷

트렌디한 옷차림은 오버핏이지만 나쁜
남자 패션에서는 타이트하게 입는다.

니트 재킷

겨울 아우터는 엉덩이에 걸리는 정도
의 길이가 적당하다.

스트라이프 재킷

멀리서 봐도 눈길을 끄는 스트라이프
패턴으로 코디가 밋밋해지지 않는다.

체크 수티앵 칼라 코트

스키니한 하의를 선택해 매치하면 발목이
드러나 요염한 느낌도 연출할 수 있다.

SMALL ACCESSORIES

크로커다일 월렛

세컨드 백처럼 약간 큼직하고 존재감
있는 디자인을 선호한다.

방도 스카프

목에 두르는 아이템으로 셔츠나 티셔
츠를 화사하게 꾸며준다.

메시 벨트

단정한 스타일과 캐주얼한 스타일에
모두 매치할 수 있다.

스톨

여름 티셔츠 스타일의 목 부분에 화려
함과 우아함을 연출해 준다.

BAG

짐 백

큰직한 가방도 존재감 있는 크로커다
일 무늬 디자인으로 들면 나쁜 남자
패션에 잘 어울린다.

마르쉐 백

크로커다일 무늬 디자인으로 캐주얼
한 스타일도 우아하게 연출할 수 있다.

클러치 백

액세서리 대신 들고 다니면 코디의 포
인트가 된다.

토트백

코디에 성숙하고 우아한 느낌을 더해
주는 아이템이다.

SHOES

레더 스니커즈

캐주얼한 아이템에 우아함을 더해준다.

슬립온

나쁜 남자 패션을 대표하는 신발로, 어
떤 하의와도 잘 어울린다.

센터 집업 스니커즈

디자인 신발도 화려함을 느끼게 하지
않고 코디에 잘 어우러진다.

사이드 집업 부츠

깔끔한 디자인의 부츠는 스타일리시
한 이미지를 연출할 수 있다.

JEWELRY

········· **파베 세팅 다이아몬드 링**

다이아몬드가 세팅된
반지는 성숙하고 세련
된 멋을 더해준다.

펜던트

조금 작은 디자인을 선
택하면 평소에도 사용
하기 좋다.

실버 뱅글

확실한 존재감과 나이
에 걸맞은 품위를 자아
낸다.

앵클릿

주로 로퍼를 신는 패션인
만큼 발을 더욱 빛나게 해
준다.

카라비너

화려한 카라비너에 열쇠
를 달면 세련된 느낌을 연
출할 수 있다.

COLOR SCHEME & PATTERN

베이지×블랙×레드×골드

블랙×레드×화이트×실버

건클럽체크 패턴

모노그램 패턴

카키×블랙×레드×옐로

네이비×블랙×그레이×레드

레더 소재

퍼 소재

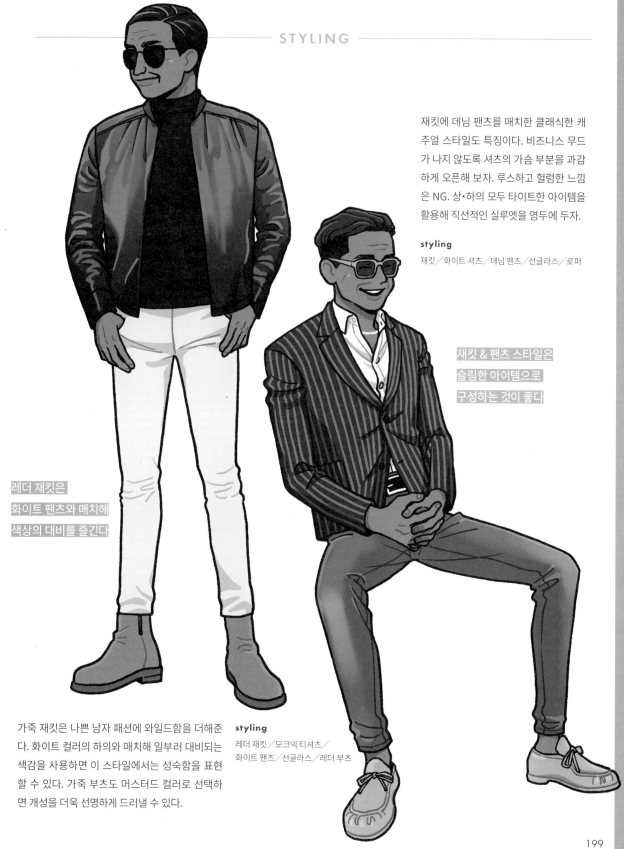

재킷에 데님 팬츠를 매치한 클래식한 캐주얼 스타일도 특징이다. 비즈니스 무드가 나지 않도록 셔츠의 가슴 부분을 과감하게 오픈해 보자. 루스하고 헐렁한 느낌은 NG. 상·하의 모두 타이트한 아이템을 활용해 직선적인 실루엣을 염두에 두자.

styling
재킷／화이트 셔츠／데님 팬츠／선글라스／로퍼

**재킷 & 팬츠 스타일은
슬림한 아이템으로
구성하는 것이 좋다**

**레더 재킷은
화이트 팬츠와 매치해
색상의 대비를 즐긴다**

가죽 재킷은 나쁜 남자 패션에 와일드함을 더해준다. 화이트 컬러의 하의와 매치해 일부러 대비되는 색감을 사용하면 이 스타일에서는 성숙함을 표현할 수 있다. 가죽 부츠도 머스터드 컬러로 선택하면 개성을 더욱 선명하게 드러낼 수 있다.

styling
레더 재킷／모크넥 티셔츠／
화이트 팬츠／선글라스／레더 부츠

RockaBilly

로커빌리 패션

시간이 흘러도 변함없는
로큰롤 정신으로
무대 위의 스타가 되어보자

로커빌리 패션은 1950년대 미국에서 유행했던 로큰롤과 컨트리 음악인 힐빌리 스타일을 접목한 패션을 말한다. 올드함과 모던함을 혼합한 분위기를 연출할 수 있으며, 하이웨이스트 팬츠에 넣어 입는 스타일과 로퍼를 신고 양말을 보여주는 스타일은 현재도 이어지고 있다. 레드 볼링 셔츠+블랙 슬랙스와 같은 레드×블랙 조합은 로커빌리 패션의 대표적인 배색이다. 당시에는 리젠트 헤어에 옆머리를 짧게 한 퐁파두르 스타일이 특징이었으나, 현재는 트렌드이기도 한 바버 헤어 스타일(옆머리는 치고 앞머리는 올려서 흘러내리게 한 스타일이 기본인 헤어스타일)을 기본으로 한다. 수수한 분위기를 자아내는 헤어 스타일이 로커빌리 패션과 잘 어울린다.

+ 추천 연령대
10 · 20 · 30 · 40 · 50 · 60 · 70 ~

+ 캐릭터 특징
멋있다, 수수하다, 차분하고 어른스럽다, 고집이 세다, 활동적이다, 사교성이 좋다

+ 선호 브랜드
드라이 본즈Dry Bones, 리바이스 빈티지 클로딩Levi's Vintage Clothing, 쇼트 엔와이씨Schott NYC, 레드윙 슈즈Red Wing Shoes, 티제이비 진TJB JEANS, 혼 웍스 HORN WORKS, 와코 마리아WACKO MARIA, 크림 소다 Cream Soda, 닥터마틴Dr.Martens

선명한 색상의 셔츠도 고급스러운 슬랙스나 로퍼와 매치하면 단정한 로커빌리 패션을 연출할 수 있다. 발 부분의 아가일 패턴도 자연스러운 멋을 더해준다. 벨트를 높은 위치에 착용해 허리를 강조하면 스마트한 느낌도 줄 수 있다.

styling

볼링 셔츠／슬랙스／아가일 삭스／ 로퍼

TOPS

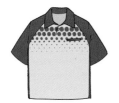

도트 패턴 오픈 칼라 셔츠

핑크 색감과 고급스러운 질감의 셔츠가 도트 패턴을 어른스러운 룩으로 끌어올려 준다.

보더 티셔츠

빈티지하거나 클래식한 분위기를 표현할 수 있다.

샴브레이 워크 셔츠

아우터에 넣어 입어도 터프한 모습이 돋보인다.

아가일 니트 폴로 셔츠

캐주얼과 세련미의 균형이 로커빌리의 특징을 잘 살려준다.

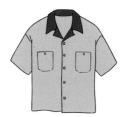

볼링 셔츠

오버사이즈 실루엣과 화려한 색상을 선택한다.

하와이안 셔츠

로커빌리 패션은 화려하고 컬러풀한 요소를 가미하는 것이 좋다.

도트 패턴 블라우스

도트 패턴은 클래식한 디자인으로 선택해 스타일링의 폭을 넓힌다.

워커즈 오버 셔츠

아우터 안에 넣어 입으면 스타일링에 깊이감과 강약을 더해준다.

BOTTOMS

엔지니어드 데님 팬츠

와이드한 실루엣이 캐주얼하면서도 강렬한 느낌을 준다.

코튼트윌 프리스코 팬츠

큼직한 버클·블랙 레더 슈즈와 매치해 세련된 느낌을 연출한다.

버뮤다 팬츠

무릎보다 짧은 길이감으로 편안한 느낌이 나는 여름 분위기가 매력이다.

슬림 테이퍼드 슬랙스

하이웨이스트로 입어 양말을 드러내는 연출도 재미있다.

도트 스커트

함께 매치할 상의를 스커트 안에 넣어 입는 것이 포인트.

빅 도트 원턱 팬츠

커다란 도트 패턴도 모노톤 색상을 활용하면 과해 보이지 않는다.

플레어 스커트

선명한 색상을 선택하면 패턴 아이템과도 잘 어울린다.

피스톨 팬츠

양옆으로 V자 절개가 있어 피부가 살짝 드러나서 아찔함도 느낄 수 있다.

모터사이클 재킷

트렌디한 짧은 기장+단정한 그린 컬러로 코디에 깊이감을 더한다.

데님 재킷

데님 팬츠와 함께 셋업으로 착용한다.

아가일 패턴 재킷

셔츠를 넣어 입고 데님 하의를 매치해 캐주얼하게 입는다.

드리즐 재킷

세련된 느낌의 블루종은 턱이 들어간 팬츠와 매치해 빈티지한 느낌을 연출한다.

울네프 하프 코트

모던한 스타일로 일상복으로 활용하기 좋은 아이템이다.

코듀로이 래커 재킷

가을겨울에 입기 좋은 코듀로이 소재로 플레어 팬츠와 잘 어울린다.

피코트

데님 팬츠와 원톤 코디로 손쉽게 로커빌리 무드를 연출할 수 있다.

파라오 코트

1950~60년대 미국 스타일을 표현할 수 있는 코트.

SMALL ACCESSORIES

세르비아 울 햇

세르비아 양털을 사용한 모자로 레트로 디테일을 재현할 수 있다.

개리슨 벨트

고풍스럽고 투박한 느낌을 주지만 다양한 하의와 잘 어울린다.

카스케트

셔츠를 넣어 입어 클래식한 룩을 연출해 보자.

선글라스

레드 컬러처럼 선명한 색상을 활용하는 것도 로커빌리 패션의 특징이다.

카츄샤

포인트 아이템으로 활용해 걸리시한 매력을 연출해 보자.

프린지 스톨

프린지 스톨을 사용하면 레트로 스타일을 연출할 수 있다.

빈티지 넥타이

1940년대·1950년대의 레트로한 디자인을 고른다.

황동 키 체인

벨트 고리에 걸어 코디의 포인트로 활용한다.

BAG

범 플랩 백

아우터 아래로 가방이 보이도록 허리에 달아 스타일링한다.

원 핸들 백

선명한 색상을 활용하면 스타일리시한 룩을 연출할 수 있다.

캔버스 토트백

캔버스 원단은 언뜻 러프해 보이지만 함께 매치하면 성숙한 캐주얼룩이 완성된다.

데님 백팩

데님 소재의 캐주얼한 특성을 살려 어깨에 러프하게 걸쳐 멘다.

SHOES

엔지니어 부츠

와일드한 느낌을 물씬 풍기며 로커빌리 패션을 돋보이게 한다.

러버솔 슈즈

블랙 팬츠나 미니스커트와 함께 매치해 개성을 뽐내보자.

새들 옥스퍼드 슈즈

단정한 팬츠와 매치하고 팬츠 밑단이 신발 위에 걸쳐지지 않게 한다.

웨스턴 부츠

우아한 광택과 디자인으로 데님 팬츠의 캐주얼한 느낌을 덜어준다.

JEWELRY

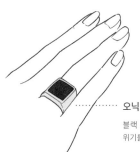

오닉스 링

블랙 스톤이 모던한 분위기를 연출해 준다.

다이스 이어링

포니테일 헤어 스타일과 함께 스타일링하여 귀에 포인트를 준다.

홀스슈 네크리스

행운의 상징인 말발굽 디자인이 고급스러움과 존재감을 연출해 준다.

실버 뱅글

다른 아이템과 레이어드하여 개성을 표현할 수 있는 점도 매력적이다.

COLOR SCHEME & PATTERN

블랙×실버×그레이×블루

레드×블랙×그레이×화이트

아가일 패턴

도트 패턴

레드×화이트×블루×블랙

그린×네이비×레드×블랙

스웨이드 소재

데님 소재

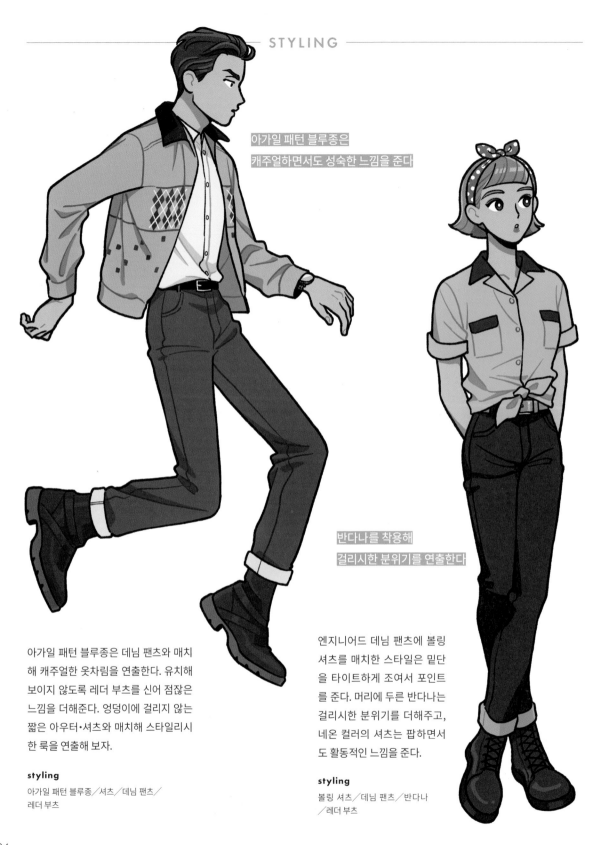

아가일 패턴 블루종은
캐주얼하면서도 성숙한 느낌을 준다

반다나를 착용해
걸리시한 분위기를 연출한다

아가일 패턴 블루종은 데님 팬츠와 매치
해 캐주얼한 옷차림을 연출한다. 유치해
보이지 않도록 레더 부츠를 신어 점잖은
느낌을 더해준다. 엉덩이에 걸리지 않는
짧은 아우터·셔츠와 매치해 스타일리시
한 룩을 연출해 보자.

styling
아가일 패턴 블루종／셔츠／데님 팬츠／
레더 부츠

엔지니어드 데님 팬츠에 볼링
셔츠를 매치한 스타일은 밑단
을 타이트하게 조여서 포인트
를 준다. 머리에 두른 반다나는
걸리시한 분위기를 더해주고,
네온 컬러의 셔츠는 팝하면서
도 활동적인 느낌을 준다.

styling
볼링 셔츠／데님 팬츠／반다나
／레더 부츠

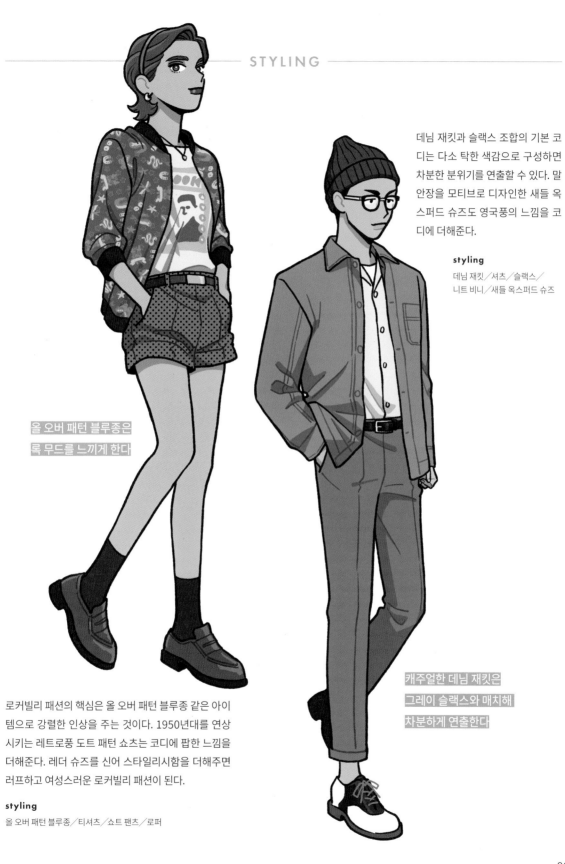

데님 재킷과 슬랙스 조합의 기본 코디는 다소 탁한 색감으로 구성하면 차분한 분위기를 연출할 수 있다. 말 안장을 모티브로 디자인한 새들 옥스퍼드 슈즈도 영국풍의 느낌을 코디에 더해준다.

styling

데님 재킷／셔츠／슬랙스／
니트 비니／새들 옥스퍼드 슈즈

올 오버 패턴 블루종은
록 무드를 느끼게 한다

캐주얼한 데님 재킷은
그레이 슬랙스와 매치해
차분하게 연출한다

로커빌리 패션의 핵심은 올 오버 패턴 블루종 같은 아이템으로 강렬한 인상을 주는 것이다. 1950년대를 연상시키는 레트로풍 도트 패턴 쇼츠는 코디에 팝한 느낌을 더해준다. 레더 슈즈를 신어 스타일리시함을 더해주면 러프하고 여성스러운 로커빌리 패션이 된다.

styling

올 오버 패턴 블루종／티셔츠／쇼트 팬츠／로퍼

Rock

로큰롤룩

**사운드의 역동성과 패션을 결합한
자유분방한 스타일에
몸을 맡겨보자**

로큰롤룩은 1950년대에 유행했던 록 뮤지션들의 복장을 스트리트나 캐주얼 스타일로 어레인지한 것을 말한다.

로큰롤룩에는 가죽 아이템을 많이 활용한다. 대표적인 예로 재킷이 있는데, 쿨하고 하드한 이미지를 연출한다. 또한 레더 팬츠와 레더 부츠 등도 코디에 활용하는 경우가 많다.

기본적으로 블랙을 베이스로 하며, 블랙 중에서도 광택이 있는 소재(가죽이나 에나멜)를 많이 사용한다. 공격적인 스타일을 원한다면 레드를 활용하는 것도 좋은 방법이다. 링, 브레이슬릿, 네크리스 등의 실버 액세서리와도 잘 어울려 전체적인 코디를 더욱 인상적으로 만들어 준다.

+ 추천 연령대
10 · 20 · 30 · 40 · 50 · 60 · 70 ~

+ 캐릭터 특징
멋있다, 자유분방하다, 밴드 맨

+ 선호 브랜드
글램glamb, 라드 뮤지션LAD MUSICIAN, 로열 플래시 ROYAL FLASH, 키스KISS, 더 롤링 스톤즈The Rolling Stones, 히스테릭 글래머HYSTERIC GLAMOUR, 너바나 Nirvana, 모터헤드Motorhead, 줄리어스JULIUS, 라운지 리자드LOUNGE LIZARD

라이더 재킷을 타이트하게 입고 몸매를 강조하도록 하의도 슬림하게 매치하면 록 분위기를 연출할 수 있다. 전신을 슬림한 아이템으로 정리하는 것이 일반적이면서 록을 표현하는 가장 좋은 방법이기도 하다. 여기에 하이컷 스니커즈를 매치하면 코디의 균형이 잘 잡힌다.

styling
더블 라이더 재킷／티셔츠／
데님 팬츠／하이컷 스니커즈

TOPS

디자인 저지

기장과 품이 콤팩트해서 슬림한 팬츠와도 잘 어울린다.

데미지 보더 니트

가죽 팬츠와 매치해 하드한 이미지를 더할 수 있다.

롱 커트 앤드 소운

스키니 데님에 벨트를 늘어뜨려 코디를 연출하면 로큰롤 스타일이 된다.

민소매 티셔츠

데미지 데님과 매치해 심플한 룩을 연출해 보자.

BOTTOMS

레더 팬츠

코디에 활용하기만 해도 더욱 록적인 분위기가 살아난다.

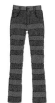

플레어 데님 팬츠

플레어 실루엣의 여성스러운 느낌을 어두운 색감으로 지워낸다.

데미지 데님

록밴드 티셔츠와 매치하기만 해도 스타일리시해 보인다.

사루엘 팬츠

특징 있는 실루엣이 인상적이며 여름에도 부츠를 함께 매치한다.

OUTER

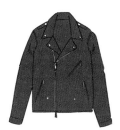

레더 더블 라이더 재킷

하드한 이미지의 가죽은 로큰롤룩의 대표적인 소재 중 하나다.

레오파드 패턴 블루종

레오파드 패턴은 독특한 록 스타일을 뽐내기에 적합하다.

롱 코트

무릎 아래까지 내려오는 코트와 스키니 팬츠를 매치하면 균형이 잡힌다.

기하학 패턴 블루종

도회적인 모노톤 코디를 기하학 패턴이 샤프하게 잡아준다.

SMALL ACCESSORIES

볼캡

상의 색상과 맞추면 편안하고 세련된 느낌을 연출해 준다.

스터드 벨트

스터드는 록적인 느낌을 더욱 돋보이게 한다.

페도라

모자는 아우터와 색상을 맞춰 코디와 잘 어우러지게 한다.

월렛 체인

앉았을 때나 서 있을 때도 멋져 보이는 주머니 부분의 핵심 아이템이다.

BAG

보스턴백

라이브 공연장에 가는 이미지로 한 손
에 들어 캐주얼한 룩을 연출할 수 있다.

크로스 보디백

가벼운 가방을 착용하면 코디가 너무
무거워 보이지 않는다.

퀼팅 숄더백

손에 스마트하게 들어 스타일링하면
더욱 세련되어 보인다.

레더 백팩

다른 가죽 아이템과 매치해 일체감 있
는 코디를 완성한다.

SHOES

드레이프 롱부츠

스키니 팬츠와 매치하며, 팬츠 밑단을
부츠 안에 넣어 스타일링한다.

그러데이션 스니커즈

이 절묘한 색상 조합으로 세련된 이미
지를 연출할 수 있다.

레더 슈즈

블랙 레더 슈즈를 신어 스타일리시함
을 더한다.

캔버스 슈즈

캐주얼한 천이라도 비비드한 색감을
입혀 로큰롤룩에 포인트를 준다.

JEWELRY

후프 피어싱 ·········

피어싱은 남녀
상관없이 로큰
롤룩에 필수적
인 아이템이다.

체인 네크리스 ·········

민소매 티셔츠와 매치
하면 더욱 하드한 이미
지가 된다.

스터드 브레이슬릿

커다란 팔찌로 여름 코디
에 포인트를 주자.

스터드 초커

적당히 펑키한 이미지를
더하는 것이 포인트.

이어 커프

골드 이어 커프는 여러 개
를 레이어드하여 귀 주변
에 존재감을 더해준다.

COLOR SCHEME & PATTERN

블랙×블루×블루×실버

블랙×화이트×네이비×실버

블랙×레드×실버×그레이

퍼플×블랙×화이트×골드

레오파드 패턴

레더 소재

보더 패턴

캔버스 소재

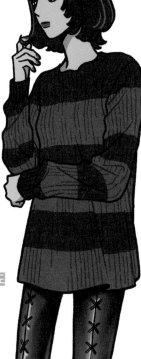

모노톤을 기반으로 한 모드한 코디가 특징이다. 심플한 색감과는 대조적으로, 디자인 측면에서는 올 오버 패턴 카디건을 매치해 개성을 돋보이게 한다. 은은한 데미지 또한 로큰롤룩을 표현하는 중요한 요소다.

styling
카디건／티셔츠／스키니 팬츠／레더 슈즈

존재감 있는 보더 니트도 전체적인 색감은 3색 이내로 제한한다

레드×블랙의 보더 패턴은 록의 대표적인 패턴으로 하드한 인상을 준다. 전체 코디의 색상 수를 줄이고 세련된 레더 팬츠를 매치하면 깊이감 있는 록 패션을 완성할 수 있다. 슈즈는 하의와 매치하면 코디에 통일감이 생긴다.

styling
보더 니트／본디지 팬츠／레더 슈즈

모노톤 코디에 카디건으로 색을 더해보자

Grunge

그런지룩

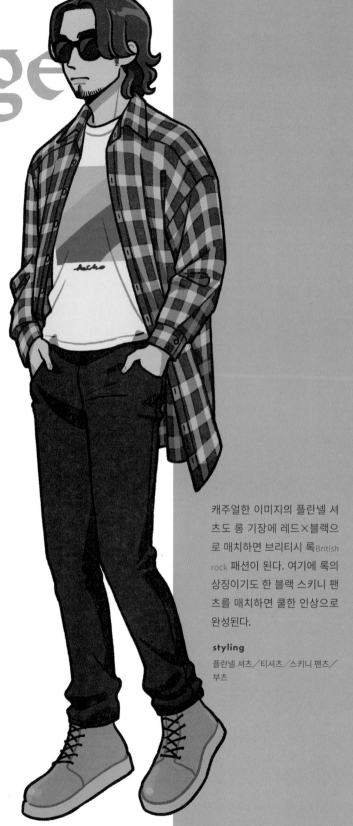

록과 빈티지를 결합한 밴드 맨!
더티한 아이템으로
개성을 뽐낸다

그런지룩은 미국의 '그런지 록grunge rock'에서 파생된 스타일을 말한다.
대표적인 아이템으로는 록 티셔츠·플란넬 셔츠·데미지 데님·부츠 등이 있다. 이 아이템들을 바탕으로 낡고 해어진 디자인이나 낡은 스니커즈로 더티함을 더하며, 미국의 일상복처럼 연출하는 데 신경을 쓰도록 한다. 요즘은 타이트·와이드 등 크기가 다른 아이템으로 믹스 매치하거나 아우터와 이너를 '레이어드'하는 코디가 트렌드다. 뮤지션 같은 차림이나 빈티지를 믹스한 분위기를 좋아하는 사람에게 추천하는 패션이다.

+ 추천 연령대
10 · 20 · 30 · 40 · 50 · 60 · 70 ~

+ 캐릭터 특징
멋있다, 고집이 세다, 밴드 맨

+ 선호 브랜드
글램glamb, 라드 뮤지션LAD MUSICIAN, 로열 플래시ROYAL FLASH, 너바나Nirvana, 히스테릭 글래머 HYSTERIC GLAMOUR, 크라이미CRIMIE, 캄비오CAMBIO, 굿 록 스피드GOOD ROCK SPEED, 소닉 유스Sonic Youth

캐주얼한 이미지의 플란넬 셔츠도 롱 기장에 레드×블랙으로 매치하면 브리티시 록British rock 패션이 된다. 여기에 록의 상징이기도 한 블랙 스키니 팬츠를 매치하면 쿨한 인상으로 완성된다.

styling
플란넬 셔츠／티셔츠／스키니 팬츠／부츠

TOPS

데미지 니트

프린지로 올 풀림 효과를 더해 그런지 룩의 비주얼을 표현한다.

카디건

체커보드 패턴을 활용하면 록 문화의 향기를 느낄 수 있다.

체크 셔츠

아우터 느낌으로 걸쳐 입으면 그런지 룩을 대표하는 스타일이 된다.

스네이크 패턴 티셔츠

레이어드 스타일이나 캐미솔과 매치해서 입어보자.

BOTTOMS

데미지 스키니 데님

타이트 실루엣×데미지 워싱으로 록 정신을 표현해 보자.

배기 팬츠

볼륨감 있는 실루엣에 밑단을 리브로 처리해 깔끔한 룩을 연출해 준다.

조퍼스 팬츠

승마용 슬랙스는 몸에 달라붙는 실루엣으로 우아한 느낌을 준다.

데님 프릴 스커트

데님 소재를 활용해 캐주얼한 룩을 연출해 보자.

OUTER

무통 라이더 코트

무통 소재로 하드한 남성미와 고급스러움을 표현한다.

스타디움 점퍼

기장을 조금 짧게 설정하면 그런지룩 특유의 변형 팬츠와 잘 어울린다.

모즈 코트

페인트 가공으로 코트에 색을 입혀 코디의 포인트로 활용할 수 있다.

가운 재킷

럭셔리한 소재를 사용해 우아한 스타일을 연출해 보자.

SMALL ACCESSORIES

비버햇

펠트 모자의 최고급 소재는 섬세함과 적당한 광택을 준다.

선글라스

우아한 스타일과 캐주얼한 스타일에 모두 잘 어울린다.

고블랭 벨트

고블랭 원단으로 제작된 벨트는 럭셔리와 록이 융합된 아이템이다.

반다나

목에 두르거나 모자 안에 착용하면 단번에 코디가 완성된다.

BAG

숄더백

심플해지기 쉬운 여름 스타일에 포인트로 활용한다.

크로스 보디백

가죽 소재의 광택을 살려 몸에 딱 맞게 착용한다.

사코슈 백

데님 소재의 가방으로 캐주얼한 스타일링이 완성된다.

퀼팅 백

표현력이 풍부한 퀼팅 원단과 선명한 원색 가방이 캐주얼한 룩에 잘 어울린다.

SHOES

엔지니어 부츠

부츠의 샤프트를 높게 설정하여 아름다운 실루엣을 연출한다.

컴뱃 스니커즈

어떤 하의 실루엣과도 잘 어울리며 발에 확실한 존재감을 선사한다.

포인티드 슈즈

벨트에 메탈 파츠를 배치해 그런지 무드를 강조한다.

드레이프 부츠

발끝의 드레이프가 패셔너블한 분위기를 연출한다.

JEWELRY

참 네크리스

큼직한 참 장식이 여름 그런지룩에 악센트가 된다.

쇼트 네크리스

음악과 밀접한 패션인 만큼 목 부분도 리드미컬하고 시원시원한 디테일로 스타일링한다.

뱅글

존재감 있고 큼지막한 체인이 손목에 터프한 느낌을 더해준다.

레더 초커

하드함을 어필할 수 있는 가죽 소재로 스타일링하자.

COLOR SCHEME & PATTERN

그레이×블랙×실버×네이비

블랙×그레이×카키×퍼플

옴브레 체크 패턴

레오파드 패턴

블랙×다크 그린×네이비×레드

레드×핑크×그레이×베이지

플란넬 소재

레더 소재

더블 라이더 재킷은 스키니 팬츠와 매치해 타이트한 스트레이트 라인에 초점을 맞추자. 부츠는 록 분위기를 내는 데 있어서 필수적인 아이템이다. 또한 팬츠 밑단으로 부츠를 덮으면 세로로 긴 스타일리시한 룩을 연출할 수 있다.

styling
라이더 재킷／니트／
스키니 팬츠／부츠

레오파드 패턴 셔츠도
블랙을 베이스로 하면
시크한 느낌을 줄 수 있다

더블 라이더 재킷은
타이트하고 스타일리시하게 입는다

보기에는 화려한 이미지가 강한 레오파드 패턴이지만 그 독특한 스타일이 록 분위기와 잘 어울린다. 매치하는 아이템도 블랙으로 통일하면 쿨한 인상을 줄 수 있다.

styling
레오파드 패턴 셔츠／티어드 스커트／부츠

Visual

록 시크룩

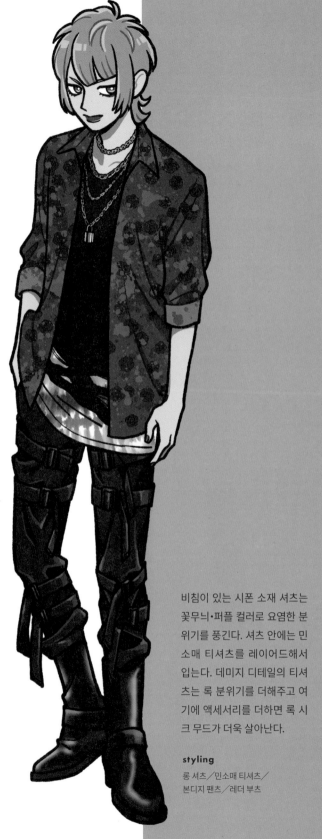

**시각적인 임팩트와 섬세한 감성이 빚어내는
중성적이고 개성 있는 패션**

록 시크룩이란 화려하고 예술적인 색상의 메이
크업과 독특한 헤어스타일을 결합한 록밴드의
뮤지션들이 입는 패션을 말한다. 이 패션은 중성
적인 느낌의 남성을 표현하기에 적합하며, 남성
옷차림을 좋아하는 여성들로부터도 지지를 받
고 있다.

특히 옷을 겹쳐 입는 레이어드 스타일이 특징인
데, 재킷에 기장이 긴 민소매 티셔츠를 매치하거
나 롱카디건에 드레이프 커트 앤드 소운을 매치
하는 것이 기본이다. 블랙을 기본으로 모노톤으
로 구성하여 레드나 퍼플, 블루 등의 색상을 도
입하고, 타이다이 패턴의 아이템이나 가죽, 실
버 아이템을 조합한다.

+ 추천 연령대
10 · 20 · 30 · 40 · 50 · 60 · 70 ~

+ 캐릭터 특징
멋있다, 중성적이다, 화려한 것을 좋아한다, 개성 있다,
감성이 풍부하다, 밴드 맨

+ 선호 브랜드
시바라이즈CIVARIZE, 비비안 웨스트우드Vivienne
Westwood, 에이치 나오토h.NAOTO, 섹스 포트 리벤지
SEX POT ReVeNGe, 저리블랙JURYBLACK, 일일일ililil,
에이씨디씨 랙ACDC RAG, 미다스Midas

비침이 있는 시폰 소재 셔츠는
꽃무늬·퍼플 컬러로 요염한 분
위기를 풍긴다. 셔츠 안에는 민
소매 티셔츠를 레이어드해서
입는다. 데미지 디테일의 티셔
츠는 록 분위기를 더해주고 여
기에 액세서리를 더하면 록 시
크 무드가 더욱 살아난다.

styling

롱 셔츠／민소매 티셔츠／
본디지 팬츠／레더 부츠

TOPS

시폰 롱 셔츠

민소매 티셔츠를 레이어드하면 더욱 멋스러워 보인다.

롱 카디건

단독으로 입을 수도 있고 재킷과 매치해도 멋진 분위기를 연출해 준다.

드레이프 커트 앤드 소운

드레이프 아이템은 봄여름의 록 시크룩 이너로 필수적이다.

롱 민소매 티셔츠

스키니 팬츠·가죽 부츠와 매치하면 클래식한 록 시크룩을 연출할 수 있다.

BOTTOMS

블리치 가공 스키니 데님

타이다이 블리치+3D 가공으로 깔끔한 록 시크룩을 연출한다.

3D 가공 스키니 팬츠

가죽 부츠와 매치해 부츠 안에 밑단을 넣어 입으면 더욱 세련되어 보인다.

사루엘 팬츠

특유의 루스한 실루엣이 개성을 화려하게 표현해 준다.

스커트 레이어드 팬츠

롱 코트나 가운과 매치하면 더욱 우아한 느낌을 줄 수 있다.

OUTER

하이넥 재킷

지퍼를 채우고 목 부분을 덮어 입으면 록 시크룩 느낌을 더욱 살릴 수 있다.

나폴레옹 재킷

단추를 모두 채워 입으면 독특한 매력을 강조할 수 있다.

디자인 재킷

어깨 부분의 지퍼가 요염한 분위기를 연출해 준다.

체크 패턴 더블 코트

우아한 록 시크룩을 연출할 수 있도록 시크한 색상을 선택한다.

SMALL ACCESSORIES

암워머

암워머를 함께 스타일링하면 티셔츠 같은 캐주얼한 스타일이 록 시크룩으로 변신한다.

중절모

군더더기 없는 심플한 모자는 어떤 코디와도 잘 어울린다.

입체 마스크

얼굴 일부를 가려 개성 있고 드라마틱한 분위기를 자아낸다.

하네스 벨트

보디라인을 강조하여 멋스러움을 살리는 비율을 구현한다.

BAG

숄더백

꽃무늬가 우아한 느낌을 주지만 블랙 컬러로 어두운 느낌을 자아낸다.

토트백

스터드 장식은 록 시크룩의 믿을 만한 아이템이다.

백팩

독특한 겉모습이 스타일링에 악센트를 더해준다.

보스턴백

아주 심플한 가방을 들면 화려한 아이템과 균형을 잡을 수 있다.

SHOES

지퍼 장식 힐 부츠

스타일리시하고 세련된 느낌을 주기에 좋다.

플랫폼 러버솔 슈즈

중성적인 스타일링이 가능하며 발에 포인트를 줄 수 있는 아이템이다.

사이드 집업 스퀘어 부츠

힐은 각선미를 더욱 돋보이게 하며 우아한 인상을 연출한다.

크리퍼 슈즈

두꺼운 크레이프 솔로 전체적인 균형을 조절할 수 있으며 스커트와도 잘 어울린다.

JEWELRY

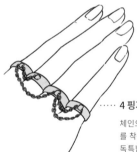

로사리오 네크리스

종교적인 상징을 사용해 스타일링에 깊이와 신비로움을 더해보자.

4 핑거 체인 연결 링

체인으로 연결된 반지를 착용해 록 시크룩의 독특함과 개성을 돋보이게 한다.

립 피어싱

입술에 착용해 얼굴에 쿨한 느낌과 엣지를 돋보이게 해 준다.

초커

록과 펑크 요소를 더해 다이내믹하고 터프한 느낌을 준다.

십자가 피어싱

십자가는 록과 펑크 요소를 표현하는 중요한 아이템이다.

COLOR SCHEME & PATTERN

블랙×그레이×그레이×화이트

블랙×레드×골드×화이트

스컬 패턴

타이다이 패턴

블랙×레드×핑크×그레이

화이트×블랙×블루×실버

레더 소재

실크 소재

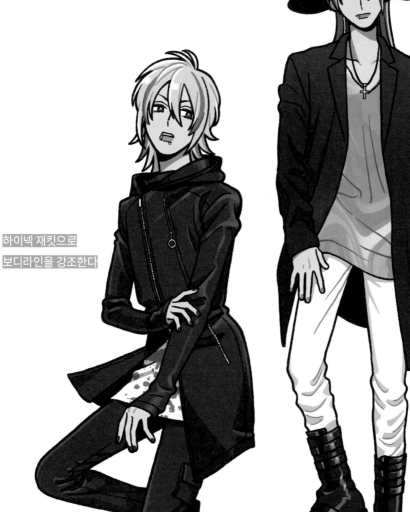

하이넥 재킷으로
보디라인을 강조한다

3D 가공 처리된
스키니 팬츠는
상체부터 그러데이션을
즐기게 해 준다

보디라인을 스마트하게 강조하는 하이넥 재킷은 가죽 팬츠와 매치하면 우아함도 연출할 수 있다. 올 블랙 코디라도 무거워 보이지 않도록 화이트 민소매 티셔츠를 매치해 살짝 드러나게 하자. 캐주얼하게 레이어드한 후디도 코디에 포인트가 된다.

styling

하이넥 재킷／후디／레더 팬츠／레더 부츠

입체적인 무늬가 나오는 팬츠는 록 시크룩을 표현하기에 적합한 아이템이다. 상의에 무늬가 있더라도 같은 블랙 & 화이트라면 코디에 잘 어울린다. 롱 코트로 우아한 느낌을 연출해 주고, 블랙 레더 부츠로 코디를 완성한다.

styling

모자／체스터필드 코트／드레이프 커트 앤드 소운／3D 가공 스키니 팬츠／레더 부츠

Punk

펑크룩

**공격적인 스타일도 반항심의 상징!
찢어진 디자인으로
역동성을 더해준다**

펑크룩이란 섹스 피스톨즈Sex Pistols 같은 펑크 밴드의 의상에서 비롯된 스타일을 말한다. 반항적이고 과격한 이미지를 갖고 있던 펑크룩은 이제 자신을 표현하는 수단으로 활용되고 있다. 패션적인 면에서 차별화를 두고자 하는 사람에게 추천한다.

찢어진 티셔츠와 데님, 핀이나 배지 등을 착용하는 것도 특징이다. 모노톤의 컬러 팔레트를 중심으로 다크 그레이, 다크 블루 등 어두운 색조를 자주 사용한다. 또한 스터드나 스파이크 같은 악센트를 사용하는 것도 펑크룩의 특징이다. 이러한 아이템들을 재킷이나 벨트, 부츠 등에 달아 공격적이고 개성 있는 이미지를 연출해 보자.

+ 추천 연령대
10 · **20** · 30 · 40 · 50 · 60 · 70 ~

+ 캐릭터 특징
멋있다, 공격적이다, 반항적이다, 자기표현을 중시한다, 화려한 것을 좋아한다, 광기가 있다, 밴드 맨

+ 선호 브랜드
펑크 드렁커스Punk drunkers, 키딜KIDILL, 글램glamb, 라드 뮤지션LAD MUSICIAN, 비비안 웨스트우드Vivienne Westwood, 지방시Givenchy, 밀리언달러 오케스트라million$orchestra, 닥터마틴Dr.Martens, 헬 캣 펑크스HELL CAT PUNKS, 섹시 다이너마이트 런던SEXY DYNAMITE LONDON

퍼플 컬러의 체크 재킷은 코디를 개성 있게 연출해 주며, 메시지가 담긴 티셔츠와 매치하면 펑크한 느낌이 더욱 강해진다. 패턴이 있는 하의와 스커트의 조합은 심플한 옷차림을 선호하지 않는 펑크룩에 잘 어울린다.

styling

체크 재킷／티셔츠／체크 팬츠／
스커트／레더 부츠

TOPS

드라이버 니트

볼륨감 있는 형태가 확실한 펑크의 존재감을 선사한다.

체크 셔츠

레드 체크는 펑크룩의 발랄한 이미지를 더욱 돋보이게 한다.

타이다이 니트 베스트

전체적인 데미지와 보로 디자인이 펑크스러운 악센트를 준다.

밴드 티셔츠

턱인·하이웨이스트 팬츠와 매치해 모던한 룩을 연출해 보자.

BOTTOMS

집업 스트랩 데님 팬츠

전체적으로 지퍼로 포인트를 준 데님 팬츠는 강렬한 스타일을 표현한다.

하네스 스커트

재킷의 단정한 분위기에 약간 색다른 느낌으로 매치하면 좋다.

본디지 팬츠

펑크룩의 대표 주자. 벨트로 연결해 구속감을 연출해 보자.

리본 팬츠

리본을 배열하면 코디에 입체감을 더할 수 있다.

OUTER

테일러드 재킷

디자인 면에서 돋보이는 재킷은 펑크룩에 잘 어울린다.

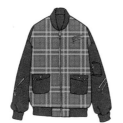

체크 패턴 MA-1 항공 점퍼

빈티지해 보이지만 사이즈도 크고 모던한 스타일이다.

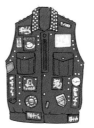

레더 베스트

취향에 따라 스터드와 와펜을 더하거나 빼서 개성을 더한다.

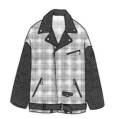

라이더 재킷

하드함과 빅 실루엣이 어우러져 여유로운 느낌을 준다.

SMALL ACCESSORIES

버킷햇

모자에도 스터드를 더하면 펑크한 느낌이 강해진다.

스터드 벨트

티셔츠를 팬츠 안에 넣어 입고 벨트를 매치해 강렬한 느낌을 표현해 보자.

패턴 망사스타킹

해골 패턴 디자인으로 펑크적인 요소를 더한다.

일렉트릭 기타

기타 자체뿐만 아니라 모티브가 달린 소품도 펑크룩에 잘 어울린다.

BAG

스터드 백

스터드가 박혀 있어 러프하게 들고만 있어도 펑크한 매력이 돋보인다.

스터드 백팩

뒷모습부터 펑크 스타일을 표현할 수 있다.

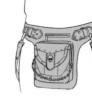

웨이스트 백

벨트 고리에 끼워 허리를 강조해 보자.

체인 파우치

화려한 색상을 코디에 활용하면 스타일리시한 룩을 연출할 수 있다.

SHOES

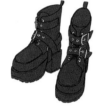

쇼트 부츠

벨트와 체인으로 장식된 디자인을 고른다.

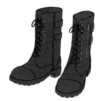

레이스업 부츠

신발 끈 라인이 인상적인 모습을 보여준다.

윙팁 플랫폼 슈즈

윙팁은 견고한 인상 속에 감각적인 요소를 섞을 수 있다.

로우컷 스니커즈

화려한 하의에는 캐주얼한 스니커즈로 균형을 잡는 것이 좋다.

JEWELRY

······ **스파이크 피어싱**

펑크 특유의 강렬함을 물씬 풍기는 아이템이다.

스터드 브레이슬릿

손목에 확실한 존재감을 줄 수 있는 커다란 아이템이 좋다.

블랙 레이스 초커

목에는 늘어뜨리는 것보다 감는 디자인이 펑크룩에 잘 어울린다.

가시철사 초커

디자인이 독특한 포인트가 되어주는 초커로, 그냥 착용하면 아플 수 있으니 주의한다.

후프 피어싱

트렌디한 후프 피어싱도 가시가 있는 디자인으로 골라 펑크하게 어레인지한다.

COLOR SCHEME & PATTERN

블랙×레드×그레이×실버

퍼플×블루×블랙×레드

타탄 체크 패턴

스터드 패턴

블루×네이비×레드×실버

화이트×퍼플×블루×블랙

레더 소재

데님 소재

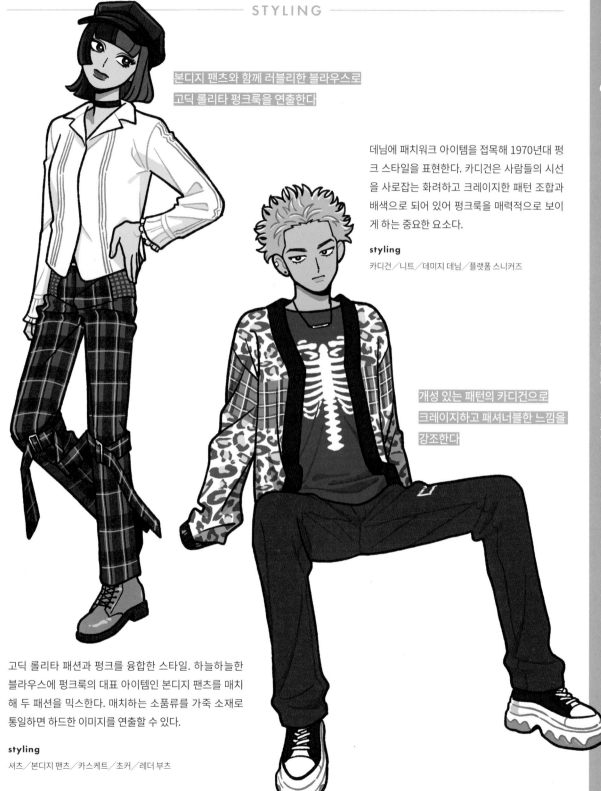

본디지 팬츠와 함께 러블리한 블라우스로
고딕 롤리타 펑크룩을 연출한다

데님에 패치워크 아이템을 접목해 1970년대 펑크 스타일을 표현한다. 카디건은 사람들의 시선을 사로잡는 화려하고 크레이지한 패턴 조합과 배색으로 되어 있어 펑크룩을 매력적으로 보이게 하는 중요한 요소다.

styling

카디건／니트／데미지 데님／플랫폼 스니커즈

개성 있는 패턴의 카디건으로
크레이지하고 패셔너블한 느낌을
강조한다

고딕 롤리타 패션과 펑크를 융합한 스타일. 하늘하늘한 블라우스에 펑크룩의 대표 아이템인 본디지 팬츠를 매치해 두 패션을 믹스한다. 매치하는 소품류를 가죽 소재로 통일하면 하드한 이미지를 연출할 수 있다.

styling

셔츠／본디지 팬츠／카스케트／초커／레더 부츠

Military

밀리터리룩

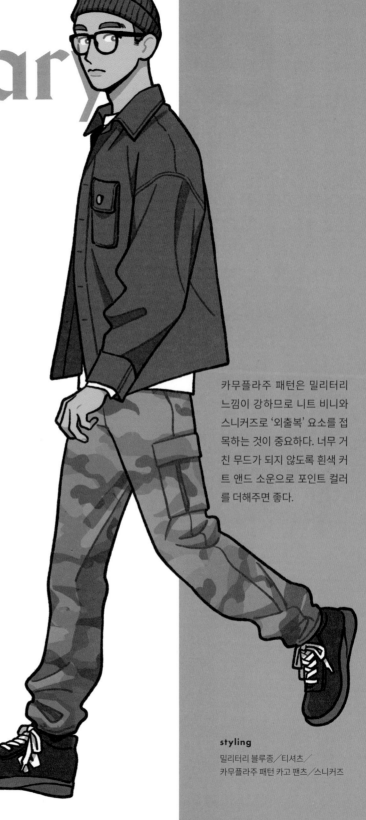

군복 디자인을
현대적으로 재해석한
매력적인 스타일

밀리터리룩은 군복 디자인을 모방한 스타일을
말한다. 위장 패턴과 견장, 금 단추, 패치포켓 등
의 장식이 특징인데, 전신 위장 패턴이나 밀리
터리 특징이 있는 아이템으로만 구성하면 코스
프레 느낌이 나게 되니 주의한다. 모즈 코트와
MA-1 항공 점퍼, 카고 팬츠 등 밀리터리 아이템
을 코디의 핵심으로 활용하면서도 어스 컬러나
카키만 넣은 간략화된 아이템들과 매치하면 모
던한 밀리터리룩을 완성할 수 있다.
밀리터리룩은 아웃도어를 좋아하는 사람이나
코디에 활동적인 느낌을 주고 싶은 사람에게 적
합한 스타일이라고 할 수 있다.

+ 추천 연령대
10 · 20 · 30 · 40 · 50 · 60 · 70 ~

+ 캐릭터 특징
멋있다, 야외 활동을 좋아한다, 활동적이다

+ 선호 브랜드
알파 인더스트리Alpha Industries, 베이프A
BATHING APE, 컬럼비아Columbia, 아비렉스
AVIREX, 노스페이스THE NORTH FACE, 네이버
후드Neighborhood, 로스코Rothco, 마하리시
Maharishi, 더블탭스WTAPS

카무플라주 패턴은 밀리터리
느낌이 강하므로 니트 비니와
스니커즈로 '외출복' 요소를 접
목하는 것이 중요하다. 너무 거
친 무드가 되지 않도록 흰색 커
트 앤드 소운으로 포인트 컬러
를 더해주면 좋다.

styling

밀리터리 블루종／티셔츠／
카무플라주 패턴 카고 팬츠／스니커즈

TOPS

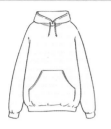

후디

심플·무지 타입은 와이드 카고 팬츠와 잘 어울린다.

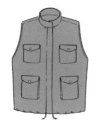

밀리터리 나일론 베스트

여름 특유의 경쾌함을 살려주는 아이템이다.

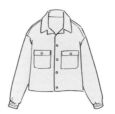

CPO 셔츠

볼륨 소매와 적당한 루스함이 트렌디한 느낌을 준다.

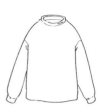

모크넥 커트 앤드 소운

셔츠 안에 레이어드해 칼라를 자연스럽게 드러내는 것이 포인트.

BOTTOMS

M-65 카고 팬츠

이 팬츠에 매치한다면 심플한 아이템도 밀리터리 스타일로 변신할 수 있다.

파라슈트 팬츠

크롭티 등 콤팩트한 아이템과 매치해보자.

하이웨이스트 턱 와이드 치노 팬츠

큼직한 셔츠를 넣어 입어 일부러 투박하게 연출한다.

데님 팬츠

자주 입어 '길들인' 데님은 코디에 깊이감을 더해준다.

OUTER

쇼트 모즈 코트

짧은 기장·넓은 실루엣이 트렌디한 느낌을 준다.

M-65 밀리터리 재킷

베이지 색감이라면 내추럴한 분위기로 입을 수 있다.

위장 마운틴 파카

트렌디한 고프코어 무드를 더해 스타일을 더욱 살릴 수 있다.

MA-1 항공 점퍼

광택이 나는 소재를 선택하면 평범한 코디도 단번에 화려해진다.

SMALL ACCESSORIES

머플러

탁한 색상이 차분하고 성숙한 분위기를 연출해 준다.

롤 니트 비니

롤 니트 비니는 미니멀한 형태이면서도 밀리터리한 존재감을 드러낸다.

밀리터리 워치

메탈릭 느낌이 적은 스타일이 밀리터리룩과 잘 어울린다.

밀리터리 코브라 벨트

군대에서 사용되는 디자인으로 밀리터리 요소를 더해보자.

BAG

숄더백

같은 계열 색상의 아우터와 매치하면 통일감 있는 룩을 연출할 수 있다.

드로스트링백

러프하게 손에 들거나 어깨에 걸쳐도 멋스럽다.

군용 파우치

독특한 실루엣이 밀리터리룩에 잘 어울린다.

캔버스 백팩

캐주얼한 캔버스 원단을 베이스로 사용한다.

SHOES

블랙 스니커즈

컬러 팬츠를 많이 활용하는 스타일인 만큼 블랙으로 매치해 코디를 안정감 있게 잡아준다.

스트랩 펌프스

카고 팬츠와 매치할 때도 발은 귀엽게 연출해 보자.

워크 부츠

발에 볼륨감을 더해 옷차림이 단조로워지는 것을 피한다.

컴뱃 슈즈

밀리터리한 분위기를 연출해 주는 베스트 아이템.

JEWELRY

비즈 네크리스 ·············

슬림해서 답답해 보이지 않고 변화를 만들어 주는 아이템이다.

아미 링

가벼운 옷차림이라 뭔가 부족하다고 느껴질 때 밀리터리 느낌을 살려주는 아이템이다.

휘슬 네크리스

편안함과 기품이 공존하는 아이템으로 사계절 코디에 두루 어울린다.

시리얼 넘버 체인 네크리스

유니크해서 누구나 착용할 수 있고 스트리트 무드의 옷차림에도 잘 어울린다.

코드 브레이슬릿

내구성과 강도가 뛰어나 손목에 감기만 해도 터프한 인상을 연출할 수 있다.

COLOR SCHEME & PATTERN

올리브×베이지×네이비×블랙

카키×베이지×브라운×블랙

카무플라주 패턴

타탄 체크 패턴

카키×블랙×그레이×실버

베이지×캐멀×브라운×오렌지

트윌 소재

캔버스 소재

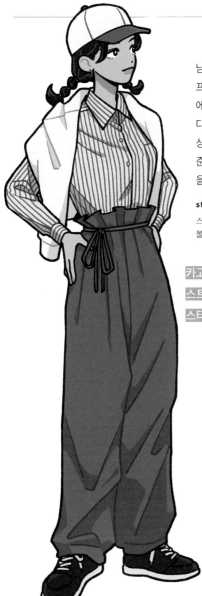

남성 스타일의 카고 팬츠는 스트라이
프 셔츠·볼캡과 매치해 시티룩을 염두
에 둔 밀리터리룩으로도 연출할 수 있
다. 파란색 스트라이프 패턴이 쿨한 인
상을 준다. 또한 허리를 잘록하게 조여
준 스타일도 허리 주변에 드레이프감
을 주어 세련미를 더한다.

styling

스트라이프 셔츠／스웨트 셔츠／카고 팬츠／
볼캡／스니커즈

카고 팬츠를
스트라이프 셔츠와 매치해
스타일리시한 룩을 연출한다

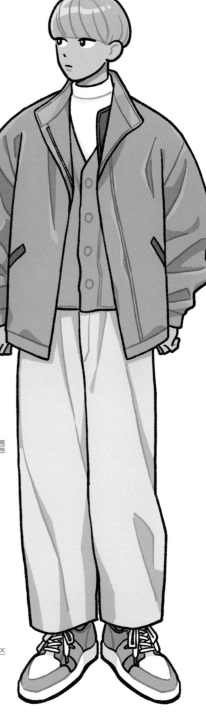

박력 넘치는 모즈 코트는
베이지 색감으로
내추럴하게 코디한다

볼륨감 있는 모즈 코트도 짧은 기장·베이
지 색감으로 내추럴한 분위기를 연출한다.
베이지 컬러의 하의와 매치하면 코디가 무
거워지지 않는다. 전체적으로 낙낙하게 입
어 편안한 스타일을 연출해 보자.

styling

모즈 코트／카디건／모크넥 티셔츠／치노 팬츠／스니커즈

COLUMN by stylist

—

최애 아이돌 패션은
어떻게 확인할까?

화면 너머에서 빛나고 있는 최애 아이돌. 좋아하는 사람의 옷을 따라 하고 싶은 마음은 어느 시대나 변함이 없습니다.

예전에는 스타일리스트가 배우나 아이돌의 의상을 준비했습니다. 그러나 최근에는 젊은 세대들이 TV에서 멀어진 것 때문인지 의상을 빌려주더라도 브랜드 측에 메리트(반향)가 없어서 브랜드 측에서 의상 대여를 거절하는 경우가 늘고 있다고 합니다. 그런 탓에 스타일리스트도 의상 수집에 어려움을 겪고 있는 것이 현실이지요. 최근에는 '옷이 잘 팔리지 않는 시대가 되었다'고 알려져 있는데, 최근 의류업계에 활기를 주고 있는 것이 바로 인플루언서입니다.

얼마 전 도쿄의 한 유명 패션 빌딩을 방문했을 때의 일입니다. 유명한 명품 브랜드가 즐비한 층에서 매출이 가장 높았던 브랜드는 새로 런칭한 신생 브랜드였습니다. 유명 유튜버가 그 브랜드의 옷을 입고 있는 동영상이 올라오면서 사람들이 몰려든 것이지요. 그 정도로 인플루언서들이 의류업계에 미치는 영향은 매우 크다고 할 수 있습니다.

활약 중인 요즘 아이돌의 패션은 '①고급 브랜드, ②참신한 디자인이 많은 한국 브랜드, ③일본 디자이너 브랜드', 이렇게 세 가지 패턴으로 나뉜다고 생각합니다. 최애 아이돌의 의상을 확인하고 싶다면 이 세 가지 패턴을 참고해 보세요.

Gal

갸루 스타일

'갸루 스타일'은 패션마다 특징이 뚜렷합니다.
연령대와 특징, 계통 등을 더 깊이 파고 들어가면
캐릭터에 개성을 더욱 부여할 수 있습니다.

Shibuya Style

시부야 패션

최첨단 패션 트렌드는
항상 이 도시에서 나온다

시부야 패션이란 도쿄 시부야에서 시작된 패션을 말한다. 1990년대에는 'SHIBUYA 109', 'SHIBUYA 109-②(MAGNET by SHIBUYA109)'라는 패션 빌딩에서 시작된 캐주얼 의류가 인기를 끌었는데, 특히 젊은 세대를 강타했다.

당시에는 남성을 오빠 계열과 갸루남 계열로, 여성을 109 계열과 갸루 계열로 구분하여 불렀는데, 현재는 그때와 비교했을 때 차분하고 성숙한 스타일에 가깝다고 할 수 있다. 시부야 패션의 기본은 캐주얼한 스타일로, 데님 팬츠, 커트 앤드 소운, 플란넬 셔츠 등의 아이템에 액세서리나 선글라스를 더해 멋있는 분위기를 자아내는 것이 특징이다.

+ 추천 연령대
10 · 20 · 30 · 40 · 50 · 60 · 70 ~

+ 캐릭터 특징
유행을 선도한다, 멋있다, 성격이 세다

+ 선호 브랜드
에고이스트EGOIST, 에모다EMODA, 제이다GYDA, 립서비스LIP SERVICE, 뱅퀴시VANQUISH, 푸가FUGA, 세실맥비CECIL McBEE, 알바 로사ALBA ROSA, 비시VICCI, 카바리아CavariA

시부야 패션에서는 '캣워싱'이라고 하는 접힌 주름처럼 하얗게 물 빠진 데님을 주로 사용한다. 전체적으로 타이트하게 구성하는 스타일을 선호하며, 데님 밑단을 신발 안에 넣는 것도 특징이다. 이성의 호감을 의식한 캐주얼 스타일이다.

styling

블루종／티셔츠／캣워싱 데님／레더 벨트／레더 슈즈

TOPS

크롭 니트

원색 아이템도 트렌디한 크롭 기장으로 입는다.

체크 패턴 셔츠

화이트 스키니와 매치하면 시부야 빅브라더 스타일이 완성된다.

케이블 니트

단독으로 입어도 좋고 재킷 사이로 살짝 보이게 입어도 좋다.

커브 넥 니트

데콜테가 드러나는 디자인·볼륨 소매가 모던한 실루엣을 드러낸다.

카프리 셔츠

캐주얼한 스타일, 드레스 스타일에 두루 활용할 수 있는 클래식 아이템이다.

패턴 디자인 니트

존재감 있는 니트에는 단정한 아우터와 스커트를 매치해 코디의 균형을 잡는다.

오버사이즈 크롭 셔츠

짧은 기장의 박스 실루엣이라 섹시함과 귀여움을 모두 연출할 수 있다.

티셔츠

타이트한 디자인으로 하이웨이스트 스커트와 매치하기 좋다.

BOTTOMS

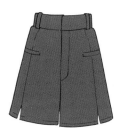

하이웨이스트 쇼츠 팬츠

캐주얼한 아이템과 매치하면 보이시한 룩을 연출할 수 있다.

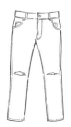

데미지 워싱 스키니 팬츠

시부야 패션은 놀랄 정도로 슬림한 핏을 선호하는데 그만큼 데미지는 적은 것이 좋다.

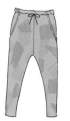

골판지 니트 팬츠

스포츠 무드를 섞어서 캐주얼하게 연출해 보자.

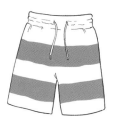

파일 쇼트 팬츠

파일 원단의 팬츠는 햇볕에 탄 피부와 잘 어울린다.

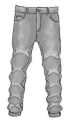

캣워싱 데님

고양이 수염을 닮은 하얗고 입체적인 캣워싱은 시부야 패션의 필수 아이템이다.

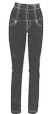

하이웨이스트 데님

볼륨감 있는 슈즈에 하이웨이스트 데님으로 균형을 잡아준다.

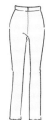

플리츠 팬츠

화사한 색상의 팬츠가 코디의 포인트가 되며 계절감 있게 착용할 수 있다.

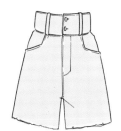

데님 쇼트 팬츠

하이웨이스트로 입으면 어려 보이지 않고 성숙한 분위기를 연출해 준다.

PART 7

갸루 스타일 | 시부야 패션

229

OUTER

후드 집업 블루종

보디라인이 드러나는 타이트한 디자인이 선호된다.

쇼트 재킷

트렌디한 짧은 기장을 접목해 현대적인 시부야 패션을 연출한다.

쇼트 MA-1 항공 점퍼

짧은 기장과 볼륨감 있는 소매로 젊은 세대의 취향에 맞아떨어지는 디자인이다.

라이더 재킷

싱글 타입 라이더 재킷은 스키니 데님과 매치하는 것이 일반적이다.

케미컬 워싱 데님

별다른 장식이 없는 아이템이긴 하나, 투박하고 탁한 느낌마저도 멋을 자아낸다.

무통 블루종

캐주얼한 룩을 표현하고 싶다면 카키 컬러의 아우터는 핵심 아이템이다.

체크 패턴 코트

과감한 체크 패턴이 우아하고 성숙한 스타일을 연출한다.

밀리터리 재킷

데미지 데님과 매치해 와일드한 면모를 뽐내보자.

SMALL ACCESSORIES

버킷햇

이 모자를 착용하면 스트리트 스타일을 표현할 수 있다.

블루 렌즈 선글라스

블루 렌즈는 검게 그을린 피부와 잘 어울린다.

중절모

체스터필드 코트×터틀넥×중절모로 겨울 스타일을 연출할 수 있다.

스터드 벨트

데님 팬츠와 매치해 벨트를 돋보이게 하는 것이 포인트.

니트 핸드워머

노슬리브 니트 코디에 더해 트렌디한 느낌을 연출한다.

페이크 레더 스카프

여름 티셔츠 스타일의 목 부분에 포인트를 줄 수 있다.

프래그런스

늘 가지고 다니고 싶어지는 달콤하고 프루티한 향기로 시부야 패션을 완성하자.

니트 모자

부담스럽지 않고 자연스러운 스타일로, 얕게 착용하면 캐주얼한 느낌을 연출할 수 있다.

BAG

크로셰 백

캐주얼한 요소를 접목하면서도 세련된 룩을 연출할 수 있다.

숄더백

소품으로 차분하게 톤 다운해 주는 것이 중요하다.

핸드백

악어 느낌의 디자인은 스타일링에 럭셔리함을 더해준다.

사코슈 백

들고 다닐 것이 많지 않다면 스타일리시한 가방을 들어 코디를 완성한다.

SHOES

사이드 고어 부츠

스키니 팬츠를 부츠 안에 넣어 입어도 좋고 꺼내 입어도 좋은 스타일이다.

비트 로퍼

발목을 드러내 광채를 표현해 준다.

레이스업 스니커즈

해외 셀럽들의 스타일을 따라 스니커즈를 '화이트'로 신는 것이 기본이다.

니트 샌들

니트 소재의 샌들은 발에 경쾌하고 쾌적한 느낌을 선사한다.

JEWELRY

앵클릿

컬러 하프 팬츠와 매치해 여름 분위기를 한층 더 돋보이게 한다.

서클 피어싱

큼직한 디자인과 골드 컬러가 우아한 이미지를 더해준다.

실버 뱅글

셔츠를 걷어 올린 스타일링의 손목에는 럭셔리한 뱅글이 어울린다.

십자가 네크리스

다른 주얼리와 마찬가지로 실버 소재로 스타일링하자.

와이드 뱅글

레이어드보다는 와이드 타입 하나만 선택하는 것이 더 고급스럽고 세련되어 보인다.

COLOR SCHEME & PATTERN

베이지×네이비×화이트×블랙

블랙×핑크×네이비×화이트

체크 패턴

레오파드 패턴

그린×베이지×브라운×블랙

레드×핑크×핑크×옐로

니트 소재

데님 소재

청량감 있는 스타일을 연출하기 위해 스키니 팬츠에 화이트 스니커즈를 매치한다. 손에 든 싱글 라이더 재킷도 보디라인에 맞는 타이트한 디자인을 선택하는 것이 좋다. 선글라스 등의 소품을 활용해 화려함을 더하면 성숙한 분위기를 풍길 수 있다.

styling
싱글 라이더 재킷／티셔츠／스키니 팬츠／선글라스／스니커즈

선글라스와
레더 재킷으로
섹시함을 연출한다

짧은 기장의 MA-1 항공 점퍼를 입어
트렌디하게 연출한다

캐주얼한 아이템들로 스트리트 무드를 낸 시부야 패션. 트렌디한 짧은 기장의 MA-1 항공 점퍼는 핑크 니트와 매치해 캐주얼하게 연출한다. 배꼽이 드러나는 코디로 섹시함을 더해준다.

styling
쇼트 기장 MA-1 항공 점퍼／니트 톱／데님 팬츠／버킷햇／미들 부츠

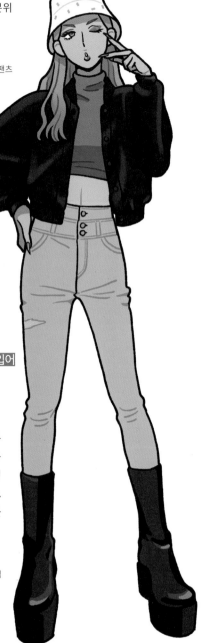

체크 패턴 셔츠에 스키니 팬츠를 매치하는 것도
시부야 패션에서 흔히 볼 수 있는 코디법이다.
세워 올린 셔츠 칼라와 데미지 데님이 장난스러
운 분위기를 자아낸다. 여기에 스니커즈를 신어
코디를 캐주얼하게 정리해 보자.

styling

체크 셔츠／티셔츠／데미지 데님／선글라스／스니커즈

체크 패턴 셔츠는
장난스러운 느낌을
줄 수 있어 매력적이다

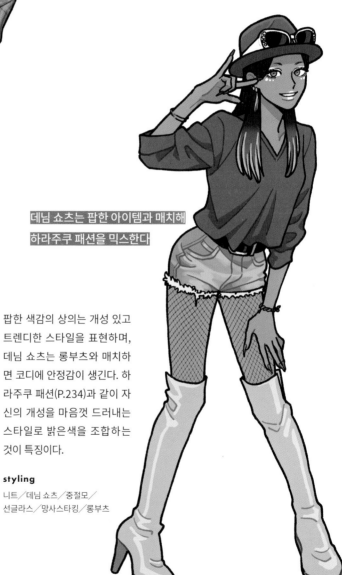

데님 쇼츠는 팝한 아이템과 매치해
하라주쿠 패션을 믹스한다

팝한 색감의 상의는 개성 있고
트렌디한 스타일을 표현하며,
데님 쇼츠는 롱부츠와 매치하
면 코디에 안정감이 생긴다. 하
라주쿠 패션(P.234)과 같이 자
신의 개성을 마음껏 드러내는
스타일로 밝은색을 조합하는
것이 특징이다.

styling

니트／데님 쇼츠／중절모／
선글라스／망사스타킹／롱부츠

Harajuku Style

하라주쿠 패션

**컬러풀한 아이템으로 자유로움을 표현하며
판타지한 세계로 빠져보자**

하라주쿠 패션이란 도쿄 하라주쿠에서 시작된
개성 있는 패션 스타일을 말한다. '팝하고 기발
한 패션'과 '롤리타 패션'을 중심으로, 세계적으
로 주목받고 있는 일본 특유의 귀여운 문화를 전
면에 내세울 수 있는 복장과 아이템이 특징이다.
화려한 프린트 티셔츠나 애니멀 패턴을 비롯한
디저트, 별, 올 오버 패턴 등의 아이템을 곁들이
는 것도 하라주쿠 패션의 특징이다. 더불어 원색
계열의 아이템이나 네온 컬러도 많이 사용한다.
다른 패션에서는 절대 쓰이지 않는 패턴과 패턴
의 조합도 이 패션에서는 흔히 볼 수 있다. 참신
하고 개성 있는 스타일을 좋아하는 사람이나 좋
아하는 패션을 마음껏 즐기고 싶은 사람에게 추
천하는 스타일이다.

+ 추천 연령대
10·20·30·40·50·60·70 ~

+ 캐릭터 특징
성격이 밝다, 자유분방하다, 개성 있다, 자기표현을
중시한다

+ 선호 브랜드
푸뉴즈PUNYUS, 위고WEGO, 스핀즈SPINNS, 6% 도키
도키6%DOKIDOKI, 갤럭시galaxxxy, 슈퍼 러버스SUPER
LOVERS, 버블스BUBBLES, 리슨 플레이버Listen Flavor,
에이씨디씨 랙ACDC RAG, 헤이헤이HEIHEI, 포피poppy,
더블씨wc

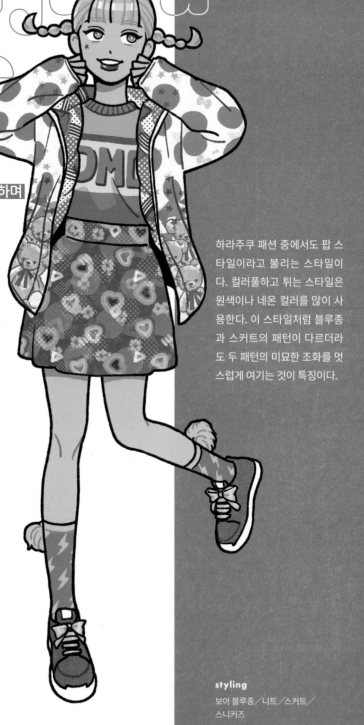

하라주쿠 패션 중에서도 팝 스
타일이라고 불리는 스타일이
다. 컬러풀하고 튀는 스타일은
원색이나 네온 컬러를 많이 사
용한다. 이 스타일처럼 블루종
과 스커트의 패턴이 다르더라
도 두 패턴의 미묘한 조화를 멋
스럽게 여기는 것이 특징이다.

styling

보아 블루종／니트／스커트／
스니커즈

234

TOPS

후디

베이스가 무거운 색상이라도 네온 컬러를 더해 경쾌하게 연출해 보자.

메시 커트 앤드 소운

컬러 레깅스와 매치하면 팝한 룩을 연출할 수 있다.

캐미솔

단독으로 입어도 좋고 비침이 있는 이너 안에 레이어드해도 좋다.

원피스

어깨와 팔뚝이 드러나는 상의와 매치하면 시원한 룩을 연출할 수 있다.

고블랭 파카

빈티지한 느낌과 결합하면 코디에 깊이를 더할 수 있다.

폴로 셔츠

곰돌이 디자인이라 가을빛 색상임에도 무게감이 느껴지지 않는다.

카디건

노르딕 느낌의 패턴도 디자인에 귀여움을 더해준다.

리본 블루종

로맨틱하고 사랑스러운 분위기를 연출해주며, 가벼운 겉옷처럼 입기에도 좋다.

BOTTOMS

서스펜더 스커트

멜빵을 빼서 루스하게 입어도 좋다. 색감과 디자인으로 통통 튀는 존재감을 어필해 보자.

플라워 패턴 팬츠

꽃무늬 팬츠는 귀여우면서도 너무 편안한 느낌이 나지 않도록 연출한다.

플레어 팬츠

오버사이즈 티셔츠와 매치해 캐주얼한 룩을 연출해 보자.

바이 컬러 데님 팬츠

배색 디자인으로 세련되면서도 개성있는 스타일을 연출할 수 있다.

패턴 살로페트

캐주얼한 아이템이나 티셔츠와 매치해 여름 코디를 연출해 보자.

깅엄 체크 스커트

레트로 색상의 체크 패턴×여성스러운 디자인이 포인트.

레이스 팬츠

코튼 레이스를 사용하여 걸리시한 분위기를 연출한다.

페이크 레더 하프 팬츠

하드한 이미지의 소재도 하라주쿠 패션을 표현하기에 좋다.

나일론 블루종

스포티한 스타일에도 잘 어울리는 패션으로, 나일론 소재를 사용하여 가벼운 느낌을 준다.

니트 블루종

짧은 기장과 밋밋함을 덜어 주는 볼륨 소매로 페미닌한 분위기를 연출해 준다.

보머 재킷

아우터는 타이트하게 입고 볼륨감 있는 스커트와 매치해 보자.

더블브레스트 재킷

낙낙한 재킷으로 트렌디한 오버핏 실루엣을 연출할 수 있다.

보아 스위칭 라이더 재킷

시선을 사로잡는 컬러 배색으로 팝한 스타일링을 즐길 수 있다.

트랙 재킷

재킷과 하의 색상을 맞추면 스타일리시해 보인다.

퀼팅 코트

세일러 칼라×플레어 디자인이 합쳐지면 귀여움의 시너지 효과를 발휘한다.

오버사이즈 재킷

세련된 체크 패턴은 루스한 실루엣이어도 후줄근해 보이지 않는다.

SMALL ACCESSORIES

로고 볼캡

심플한 볼캡에 귀여운 로고 와펜이 더해져 하라주쿠 패션을 연출할 수 있다.

레그워머

하라주쿠 특유의 네온 컬러는 상의 색상과 맞춰 사용한다.

실크햇 헤어핀

'남들보다 돋보이는 것'이 콘셉트인 만큼 시선을 사로잡는 헤어 액세서리를 착용한다.

스팽글 펜 케이스

소지품도 컬러풀하고 반짝이는 아이템으로 고른다.

베레모

하드한 패턴×베레모로 개성 넘치게 스타일링하여 코디에 악센트를 준다.

스마트폰 케이스

귀여운 디자인의 케이스를 크로스로 메서 코디에 활용한다.

리본 머플러

차분하게 느껴지도록 톤 다운하는 것이 중요하다.

와이드 카츄샤

너무 투박해 보이지 않으면서 스타일리시한 룩을 연출할 수 있게 해 준다.

BAG

냅색

코튼 레이스로 걸리시한 느낌을
연출한다.

클리어 백

비닐 소재의 가방은 안에 담긴 귀여운
아이템을 돋보이게 할 수 있다.

프릴 토트백

상의와 동일한 원단을 사용하여 전체
코디를 통일감 있게 연출한다.

애니멀 패턴 퍼 백

애니멀 패턴에 체크를 매치하면 귀여
움이 더해진다.

SHOES

리본 부츠

어두운 분위기와 귀여움의 조합으로
개성을 뽐낼 수 있다.

프릴 플랫폼 슈즈

상체에 볼륨이 있다면 신발도 통굽을
사용해 균형을 유지한다.

체크 스니커즈

모노톤 스타일과 매치하기에 적합한
아이템이다.

레인부츠

나머지 아이템들도 컬러풀한 것으로
고르고, 미니스커트도 팝한 배색으로
매치한다.

JEWELRY

실리콘 브레이슬릿

그날의 기분에 맞춰 원하는
만큼 레이어드해 보자.

비즈 네크리스

팝한 배색이 개성을 중시하는
하라주쿠 패션과 잘 어울린다.

딸기 모티브 링

실버 소재도 과일처럼 귀
여운 모티브로 고른다.

일러스트 모티브 링

개성을 표현할 수 있는 일
러스트 디자인의 액세서
리를 착용해 보자.

COLOR SCHEME & PATTERN

스카이 블루×스카이 블루×화이트×옐로

오렌지×네이비×블랙×화이트

캐릭터 패턴

깅엄 체크 패턴

핑크×그린×옐로 그린×블랙

핑크×옐로×그린×화이트

틸 소재

데님 소재

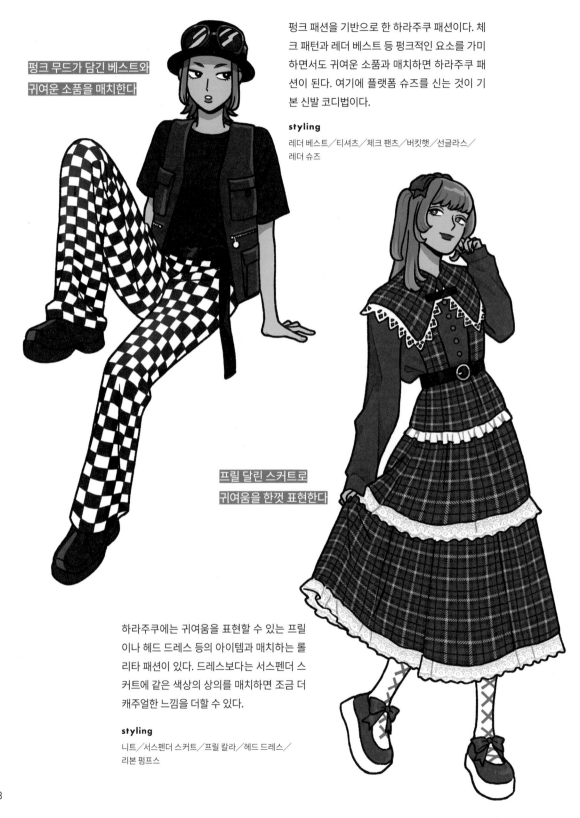

펑크 패션을 기반으로 한 하라주쿠 패션이다. 체크 패턴과 레더 베스트 등 펑크적인 요소를 가미하면서도 귀여운 소품과 매치하면 하라주쿠 패션이 된다. 여기에 플랫폼 슈즈를 신는 것이 기본 신발 코디법이다.

styling

레더 베스트／티셔츠／체크 팬츠／버킷햇／선글라스／
레더 슈즈

펑크 무드가 담긴 베스트와
귀여운 소품을 매치한다

프릴 달린 스커트로
귀여움을 한껏 표현한다

하라주쿠에는 귀여움을 표현할 수 있는 프릴이나 헤드 드레스 등의 아이템과 매치하는 롤리타 패션이 있다. 드레스보다는 서스펜더 스커트에 같은 색상의 상의를 매치하면 조금 더 캐주얼한 느낌을 더할 수 있다.

styling

니트／서스펜더 스커트／프릴 칼라／헤드 드레스／
리본 펌프스

'하라주쿠=빈티지 숍'이라는 이미지를 바탕 삼아 빈티지를 믹스한 스타일도 하라주쿠 패션의 특징 중 하나다. 빈티지의 레트로한 분위기에 밝고 팝한 아이템을 매치해 활동적인 인상을 준다. 모자 등의 소품에 패턴을 도입하면 트렌디하게 어레인지할 수 있다.

styling

플리스 재킷／데님 살로페트／베레모／
레더 슈즈

나일론 소재의 상의로
스포티함을 믹스한
룩을 연출한다

레트로한 살로페트와
팝한 상의를 매치해
모던한 하라주쿠 패션을 완성한다

하라주쿠 패션은 스포티한 아이템과 잘 어울린다. 특히 나일론 소재의 상의와 쇼츠는 활동성을 표현하기에 제격인 아이템이다. 하라주쿠 패션답게 네온 컬러의 타이츠를 신어 독창성 넘치는 옷차림을 완성한다.

styling

나일론 셔츠／모크넥 티셔츠／나일론 쇼츠／
타이츠／스니커즈

Adult Gal

어덜트 갸루 패션

젊음과 우아함의 융합!
자신감과 매력을 끌어내는 섹시한 스타일

어덜트 갸루 패션은 1990년대에 '시부야 109'
에서 옷을 구매했던 세대가 어른이 되어서도
109 브랜드를 적극적으로 코디에 활용한 패션
을 말한다. 당시의 갸루 패션은 밝은 컬러링, 선
탠한 피부, 화려한 메이크업이 특징이었지만, 어
덜트 갸루 패션에서는 차분한 머리색에 옅은 갈
색빛이 도는 피부이거나 새하얀 피부를 선호하
는 사람도 있다.

젊은 갸루처럼 화려한 옷을 그대로 입는 것이 아
니라, 과감한 피부 노출은 피하면서 어깨나 등
을 살짝 드러내는 식으로 자연스럽게 섹시함을
어필하는 것이 포인트다. 당시의 갸루 요소를 느
끼게 하는 롱부츠와 미니스커트 등 갸루 아이템
을 한 가지 투입하여 예쁜 여성의 모습을 연출하
는 것이 중요하다.

+ 추천 연령대
10 · **20** · **30** · 40 · 50 · 60 · 70 ~

+ 캐릭터 특징
예쁜 언니 느낌, 멋있다, 사교성이 좋다

+ 선호 브랜드
에고이스트EGOIST, 레디Rady, 에모다EMODA, 슬라이
SLY, 듀라스Duras, 립서비스LIP SERVICE, 리엔다rienda,
제이다GYDA, 리젝시RESEXXY

어덜트 갸루 패션은 약간의 노
출로도 섹시함을 표현할 수 있
다. 니트 소재 원피스는 보디라
인을 강조할 수 있는 섹시한 아
이템인데, 여기에 당시의 갸루
아이템 중 하나인 플랫폼 부츠
를 신으면 갸루 스타일링을 더
욱 강조할 수 있다.

styling
니트 원피스／플랫폼 부츠

TOPS

블라우스

비치는 소재로 성숙하면서도 섹시한 느낌을 자아낸다.

시어 블라우스

오프숄더 상의로 섹시함을 어필할 수 있다.

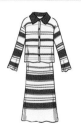

오프숄더 니트

니트 소재·데콜테 라인 노출로 섹시한 분위기를 완성해 준다.

앙상블 원피스

니트 소재 원피스는 보디라인을 돋보이게 해 준다.

BOTTOMS

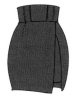

랩스커트

미니스커트도 가죽 소재로 연출하면 성숙한 느낌을 표현할 수 있다.

머메이드 스커트

하드한 아우터와 매치하면 우아하고 아름다운 분위기를 표현할 수 있다.

니트 플레어 팬츠

여성스러운 디테일을 활용하여 아름다운 보디라인을 표현해 준다.

하이웨이스트 쇼트 팬츠

하이웨이스트로 착용해 스타일을 더욱 돋보이게 할 수 있다.

OUTER

트위드 재킷

트위드 소재의 고급스러움과 소매의 볼륨감으로 멋스러움을 어필할 수 있다.

데미지 데님 재킷

어깨 부분의 데미지 디테일은 성숙한 섹시미를 느끼게 한다.

퍼 재킷

퍼 소재도 시크한 색감으로 고르면 화려함보다는 성숙한 무드를 연출할 수 있다.

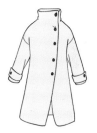

울 코트

투박해지지 않도록 하의는 단정한 스커트로 매치한다.

SMALL ACCESSORIES

스트로햇

큰 디자인이 얼굴을 가려주어 얼굴이 더 작아 보이게 해 준다.

버클 와이드 벨트

더블 버클 디자인이 코디에 포인트를 더해준다.

스카프

스카프 링과 매치해 우아하고 성숙한 무드를 더해보자.

암워머

비슷한 색감의 블라우스와 매치하고 양산을 세트로 들어 성숙한 룩을 연출해 보자.

BAG

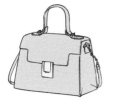

크로커다일 미니 백

크로커다일 디자인이 럭셔리함을 자아낸다.

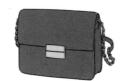

모노그램 미니 백

깔끔하고 반듯한 형태와 골드 파츠로 우아함을 연출한다.

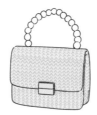

핸들 백

진주 손잡이가 화려함을 더해주며 청량감 있는 소재도 포인트다.

토트백

경쾌한 컬러 & 우아한 크로커다일 소재가 여름 스타일과 잘 어울린다.

SHOES

미들 부츠

적당히 높이가 있는 힐 실루엣으로 다리가 길어 보이는 효과도 발휘한다.

하이컷 스니커즈

와이드 팬츠와 매치해 트렌디한 스타일을 즐길 수 있다.

웨지 샌들

여름에 활약하는 아이템으로, 밑창에 두께감이 있어 신기만 해도 다리가 예뻐 보인다.

벨티드 뮬

벨트로 발목을 잡아주는 샤프한 실루엣이 우아함을 연출한다.

JEWELRY

디자인 링

다양한 두께와 디자인의 반지를 함께 매치해 손을 더욱 화려하게 연출해 보자.

체인 브레이슬릿

심플한 것보다는 볼륨 있는 타입을 추천한다.

펄 체인 네크리스

우아하게 반짝이는 진주가 얼굴 주변에 화사함을 더해준다.

드롭 피어싱

화려한 컬러지만 둥근 실루엣으로 사랑스러움을 더해준다.

볼 체인 초커

다양한 크기의 볼이 목에 확실한 존재감을 준다.

COLOR SCHEME & PATTERN

베이지×화이트×브라운×그레이

블랙×그레이×화이트×골드

플라워 패턴

멀티 보더 패턴

네이비×그레이×레드×실버

핑크×블루×옐로×그린

시스루 소재

퍼 소재

unreadable

STYLING

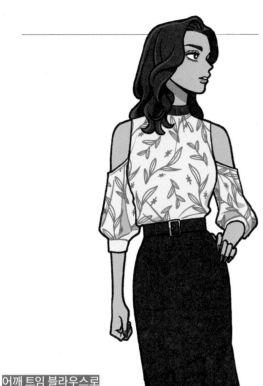

갸루 패션을 대표하는 스타일인 어깨 노출 패션에 플라워 패턴 디자인을 활용해 우아한 분위기를 연출한다. 머메이드 스커트는 성숙한 섹시미를 표현할 수 있는 섹시한 실루엣이 특징이다. 남성들에게 인기를 끌 스타일로 성숙한 여성 코디를 완성해 보자.

styling

블라우스／머메이드 스커트／뮬

어깨 트임 블라우스로 자연스러운 섹시함을 표현한다

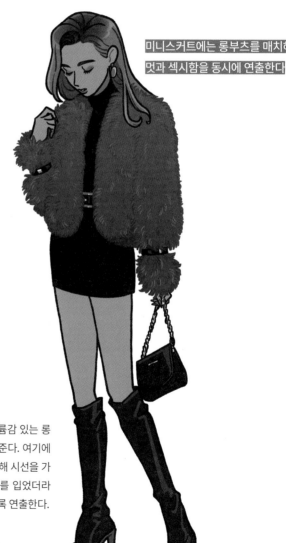

미니스커트에는 롱부츠를 매치해 멋과 섹시함을 동시에 연출한다

성숙한 미니스커트 코디는 발에 볼륨감 있는 롱부츠를 매치해 코디의 균형을 잡아준다. 여기에 특징 있는 퍼 소재의 아우터를 매치해 시선을 가급적 위로 끌어올려서 미니스커트를 입었더라도 맨다리에 시선이 많이 가지 않도록 연출한다.

styling

퍼 재킷／하이넥 니트／미니스커트／롱부츠

Surf

서퍼룩

바다의 자유로운 정신을 표현한

캐주얼 패션

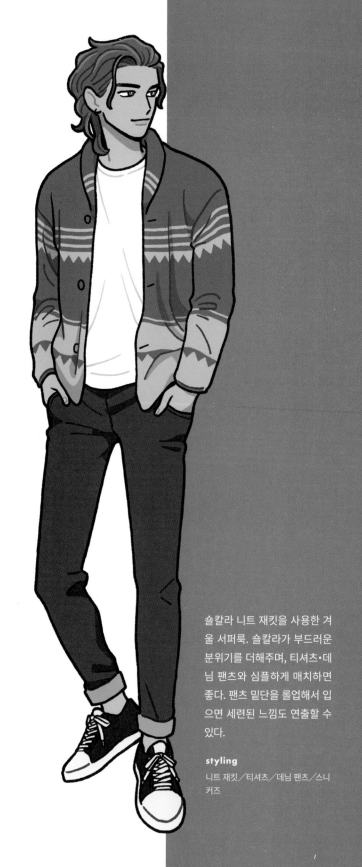

서퍼룩은 아메리칸 캐주얼룩의 일종으로 러프하고 캐주얼한 패션을 말한다. 1990년대 후반 ~2000년대의 유행 초기에는 검게 그을린 피부를 가진 남성들이 즐겨 입었지만, 현대의 서퍼룩은 서핑을 하지 않는 사람도 쉽게 다가갈 수 있는 스타일이 되었다. 이 패션은 캐주얼하고 여유로우면서도 성숙하고 도회적인 스타일을 좋아하는 사람에게 추천한다.

데님 아이템과 티셔츠를 베이스로 심플하고 성숙한 분위기를 자아내며, 쇼트 팬츠, 비치 샌들 등 가볍고 움직이기 편한 아이템에 상쾌한 블루, 선셋 오렌지 등 밝고 화사한 색상을 매치한다.

+ 추천 연령대

10 · 20 · 30 · 40 · 50 · 60 · 70 ~

+ 캐릭터 특징

멋있다, 성격이 강하다, 헝그리 정신이 있다

+ 선호 브랜드

본 더치Von Dutch, 윈드앤씨WIND AND SEA, 론 하만Ron Harman, 빌라봉Billabong, 빔즈 서프BEAMS Surf, 록시Roxy, 퀵실버Quiksilver, 반스Vans, 말러스크 서프 숍 MOLLUSK Surf Shop

솔칼라 니트 재킷을 사용한 겨울 서퍼룩. 솔칼라가 부드러운 분위기를 더해주며, 티셔츠·데님 팬츠와 심플하게 매치하면 좋다. 팬츠 밑단을 롤업해서 입으면 세련된 느낌도 연출할 수 있다.

styling

니트 재킷／티셔츠／데님 팬츠／스니커즈

TOPS

후디

천연염료를 사용한 자연스러운 색상
이 서퍼룩에 잘 어울린다.

체크 셔츠

연한 데님 팬츠와 매치해 청량감 있는
룩을 연출해 보자.

샴브레이 셔츠

바다를 형상화한 셔츠와 쇼트 팬츠를
매치해 여름 느낌을 연출해 보자.

티셔츠

성숙하고 산뜻한 룩을 연출하고 싶다
면 화이트 티셔츠는 필수다.

BOTTOMS

데님 팬츠

빈티지한 질감이 서퍼룩과 잘 어울린다.

서퍼 쇼츠

무릎 위 기장으로 입어 성숙한 느낌을
연출한다.

스웨트 팬츠

하의를 스웨트 소재로 입으면 세련된
느낌을 연출할 수 있다.

타이다이 패턴 팬츠

밝고 생동감 넘치는 이미지가 서퍼룩
과 잘 어울린다.

OUTER

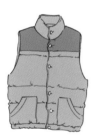

데님 다운 베스트

베스트에 패턴이 있는 니트를 레이어
드하면 스타일리시해 보인다.

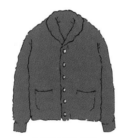

숄칼라 니트 재킷

차분한 색상을 선택하면 캐주얼한 룩
도 더욱 성숙해 보인다.

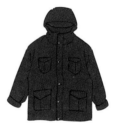

마운틴 파카

야외 활동 시에는 아웃도어용 아우터
도 서퍼룩과 잘 어울린다.

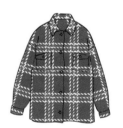

셔츠 재킷

블루 데님과 잘 어울리며 일상복으로
도 활용할 수 있다.

SMALL ACCESSORIES

니트 비니

얕게 착용하여 스타일링에 포인트로
활용한다.

선글라스

컬러 렌즈로 성숙한 섹시미를 표현한다.

볼캡

심플한 디자인이라 스타일링을 방해
하지 않는다.

BMX

서퍼룩에 아웃도어 요소를 더해준다.

BAG

토트백

청량감 있는 룩이 비치 스타일에 잘 어울린다.

북 백

산뜻한 느낌이라 해변에서 사용하기에 좋은 가방이다.

비치백

내구성과 방수성도 좋아야겠지만 귀여움도 놓치고 싶지 않은 사람에게 추천한다.

캐주얼 백

포인트 컬러를 활용한 가방을 들면 스타일리시한 코디를 연출할 수 있다.

SHOES

슬립온

발목까지 내려오는 하의와 매치해 발을 깔끔하게 연출해 보자.

왈라비

데님과 매치하면 발끝부터 차분한 무드를 연출해 준다.

스니커즈

서퍼룩다운 연한 색상의 데님과 매치해도 코디가 밋밋해 보이지 않는다.

비치 샌들

패셔너블하고 아름다운 실루엣이 성숙한 세련미를 더해준다.

JEWELRY

천연석 이어링

서퍼룩에는 자연을 형상화한 천연 소재의 아이템이 잘 어울린다.

펄 네크리스

진주 소재·레이어드로 스타일링을 화려하게 연출해 준다.

터키석 비즈 브레이슬릿

팔찌를 레이어드해서 개성 있는 룩을 연출하는 것도 추천한다.

터키석 브레이슬릿

바다의 색조를 연상시키는 디자인으로, 서퍼룩을 위한 아이템이다.

펄 앵클릿

발목에서 반짝반짝 빛나며 샌들과 매치해도 우아한 룩을 연출해 준다.

COLOR SCHEME & PATTERN

베이지×화이트×블루×브라운

블루×그레이×블랙×화이트

타이다이 패턴

스트라이프 패턴

블루×그린×화이트×브라운

옐로×오렌지×브라운×그린

데님 소재

오가닉 코튼 소재

STYLING

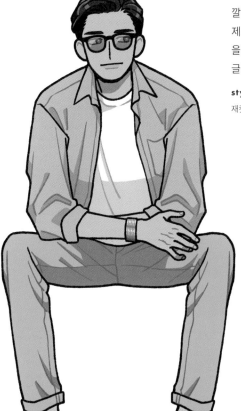

깔끔한 실루엣의 데님 팬츠는 성숙한 서퍼룩으로
제격이다. 라이트블루의 색감 덕분에 상쾌한 인상
을 연출할 수 있다. 비치 샌들은 물론, 블루 렌즈 선
글라스까지 휴양지 무드를 한층 살려 준다.

styling

재킷／티셔츠／데님 팬츠／선글라스／샌들

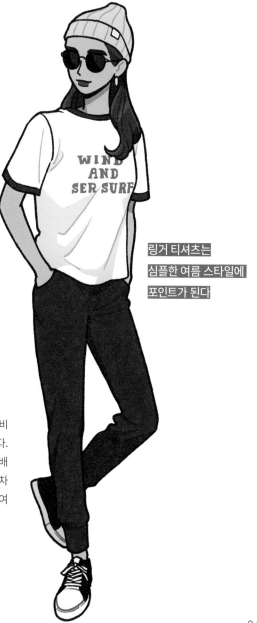

링거 티셔츠는
심플한 여름 스타일에
포인트가 된다

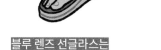
블루 렌즈 선글라스는
일상복을 서퍼 스타일로 바꿔준다

아메리칸 캐주얼 느낌을 주는 링거 티셔츠에 니트 비
니를 매치하면 현대적인 서퍼룩을 연출할 수 있다.
서퍼룩의 기본 아이템인 데님 팬츠를 의도적으로 배
제하고 슬림한 스웨트 팬츠를 입는 것이 포인트. 차
분한 색상으로 연출해 캐주얼하면서도 어른만의 여
유로움을 느낄 수 있는 옷차림이다.

styling

니트 비니／티셔츠／스웨트 팬츠／선글라스／스니커즈

7

—

패셔니스타 연예인의
코디를 참고하자!

패션에 큰 관심은 없지만 옷을 잘 입고 싶은 사람들에게 모델이나 패션잡지 속 코디는 어렵게만 느껴질 것입니다. 이런 분들에게 추천하고 싶은 것은 신발에 관심이 많은 '스니커즈 마니아'와 캐주얼한 옷을 세련되게 입는 '아메리칸 캐주얼룩 마니아' 연예인들의 코디를 참고해 보는 것입니다.

'패션은 발끝에서부터 시작된다'는 말이 있듯이 패션에 있어서 신발 선택은 매우 중요합니다. 그렇기 때문에 레어 스니커즈를 많이 소장하고 있는 연예인들의 코디를 보면 다양하고 개성 있는 느낌이 드는 경우가 많습니다. 이러한 코디를 참고하면 어느새 패션에 관심이 많이 생기게 되고 옷을 좋아하게 되는 계기가 되기도 합니다.

아메리칸 캐주얼룩은 캐주얼을 대표하는 스타일 중 하나로 후디와 티셔츠, 데님, 스니커즈 등 누구의 옷장에나 있을법한 아이템으로 세련된 코디를 연출할 수 있다는 것이 특징입니다. 아메리칸 캐주얼룩을 잘 코디하는 연예인들을 참고하다 보면 패션 감각을 좀 더 높일 수 있을 것입니다.

패션 초보자는 멋진 모델이 입고 있는 옷을 보며 '모델이 입으니까 멋있는 거겠지'라는 생각으로 쉽게 포기하고 옷과 거리를 두는 경향이 있습니다. 그러나 패션 감각을 익히는 가장 빠른 방법은 좋아하는 연예인이나 코디에 눈길이 가는 사람을 찾아내는 것입니다. 그들의 코디를 참고해 나만의 멋스러운 패션 스타일을 완성해 보세요.

Individualist

개성 있는 스타일

지뢰계, 빈티지, 롤리타, 그리고 고딕 롤리타까지
개성 있는 캐릭터를 표현하기 위한 패션을 모았습니다.
스타일들을 살펴보고
개성 있는 캐릭터 특유의 패션을 이해하게 되면
고유의 캐릭터성을 심화하는 데 도움이 될 것입니다.

Jirai

지뢰계 패션

**어두운 색감으로 내면을 감추며,
귀여운 것을 좋아하면서도
겉으로 드러내지 않는 소녀 스타일**

지뢰계 패션이란 걸리시한 분위기를 바탕으로,
언뜻 보기에는 귀엽지만, 어두운 면도 공존하고
있는 스타일을 말한다. 원래 지뢰계는 '속박이
심하고 멘탈이 약한 소녀'를 표현한 말로, 정서
적으로 불안정하고 무엇을 할지 모르는 모습에
서 언제 터질지 모르는 '지뢰'에 비유한 것이다.
지뢰계 패션은 블랙과 퍼플을 기본 컬러로 하여
레이스, 하네스, 프릴 등이 달린 아이템을 중심
으로 코디를 조합한다. 비슷한 스타일인 양산형
패션(P.256)은 아이돌을 좋아하는 경향이 있어
귀여움을 최우선으로 내세우는 데에 비해, 지뢰
계 패션은 비주얼 밴드를 좋아하고 신비로운 인
상을 주며 남에게 어떻게 보일지보다 자신이 어
떻게 입고 싶은지를 더 중요시한다.

+ 추천 연령대
10·20·30·40·50·60·70 ~

+ 캐릭터 특징
속박이 심하다, 멘탈이 약한 편이다, 신비롭다,
자신에 대해 잘 안다

+ 선호 브랜드
유메텐보夢展望, 쉬인SHEIN, 제이미 에에누케
Jamie ank, 앙크루즈Ank Rouge, 허니 시나몬
Honey Cinnamon, 마즈MA*RS, 시크릿 허니
secret Honey, 디어마이러브DearMyLove

블랙 컬러의 병약미가 돋보이
는 귀여운 코디. 같은 블랙이라
도 아우터는 벨루어 소재, 슈즈
는 가죽 소재 등 다양한 소재를
매치하면 코디에 믹스감이 생
긴다. 블라우스와 슈즈는 리본
이 달린 디자인으로 착용해 귀
여움을 더한다.

styling
코트／블라우스／미니스커트／
플랫폼 슈즈

TOPS

프릴 보타이 블라우스

하트 패턴이 들어간 도트와 프릴이 푹 빠질 것 같은 귀여움을 자아낸다.

루스핏 크롭 니트

트렌디한 크롭 기장으로 입고, 블라우스 와 레이어드해 과도한 노출은 피한다.

악마 콘셉트 원피스

맥시 기장 원피스×백팩은 지뢰계 패 션의 필수 조합이다.

유니섹스 빅 티셔츠

오버사이즈로 확실한 존재감을 더하 며 커플룩으로 활용해도 좋다.

넥타이 셔츠

어두운 느낌의 지뢰계 패션에 귀여움 뿐만 아니라 멋스러움도 더할 수 있다.

셔츠 원피스

그레이 컬러를 우아한 글렌 체크 패턴 과 매치하면 고급스러워 보인다.

레이스 블라우스

가슴 부분에 귀여운 요소가 모여 있어 셀카도 귀엽게 찍을 수 있는 지뢰계의 필수 아이템.

애니멀 모티브 원피스

독특한 올 오버 패턴 원피스는 미니스 커트와 매치해 섹시하게 연출한다.

BOTTOMS

코르셋 스커트

코르셋 스타일로 섹시한 요소를 악센 트로 추가할 수 있다.

레이스 스위칭 스커트

레이스와 허리 라인의 강조로, 성숙하 고 귀여운 룩을 연출해 준다.

서스펜더 플리츠 스커트

블랙 블라우스와 매치하면 클래식한 지뢰계 패션이 완성된다.

점퍼 스커트

가죽을 믹스해 하드한 이미지를 강조 한다.

레이스 슬릿 스커트

블랙 레이스가 연출하는 이국적인 스 타일로, 달콤하면서 자극적인 느낌이 매력적이다.

더블 버클 벨트 스커트

벨트가 허리를 강조해 주며, 타이트한 상의와 매치하면 균형이 잘 맞는다.

레이스업 스커트

하늘하늘하고 걸리시할수록 어두운 요소의 매력이 더욱 돋보인다.

스커트 쇼트 팬츠

쇼트 코트와 매치하면 다리가 살짝 드 러나 섹시해 보인다.

레이스업 체스터필드 코트

지뢰계 특유의 어두운 이미지와 레이스의 귀여움이 융합된 디자인이다.

케이프 코트

소녀 느낌의 실루엣에 색감은 진하게 표현하여 어둡고 귀여운 느낌을 연출한다.

리본 블루종

귀여운 디자인과 퍼 소재의 신비로운 분위기로 지뢰계 패션을 연출한다.

레이스 리본 코트

미니스커트와 매치해 자연스럽게 각선미를 드러내며 귀여움을 뽐낸다.

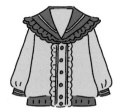

세일러칼라 프릴 재킷

눈길을 사로잡는 세일러칼라는 스커트와 함께 매치하면 더욱 사랑스럽다.

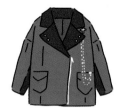

체인 집업 재킷

어두운 느낌에 적당히 루스하면서 트렌디하기까지 한 매력 만점 아이템이다.

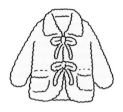

리본 보아 재킷

큼직한 리본과 하얗고 복슬복슬한 소재로 귀여움이 배가된다.

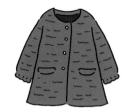

카디건 코트

A라인 코트는 미니스커트와 잘 어울린다.

리본 카스케트

어두운 색상이지만 리본이 달려 있어 머리에 고급스러운 포인트를 줄 수 있다.

헤드 드레스

사람들의 시선이 모이는 머리인 만큼 레이스 소재의 아이템은 필수다.

가터벨트

각선미와 함께 살짝 드러나는 가터벨트는 지뢰계 패션의 아찔한 매력이 담겨 있다.

클리어 벨트

클리어 타입은 코디에 방해되지 않고 자연스럽게 지뢰계 패션에 녹아든다.

레이스 암워머

어두운 분위기를 연출하는 데 꼭 필요한 아이템으로 여름 코디에도 활용할 수 있다.

니하이 삭스

옆면에 장식된 리본으로 여성스러운 느낌을 더해보자.

코르셋 벨트

허리 라인을 조여 코디에 대비를 줄 수 있다.

리본 바레트

리본의 보석 장식이 귀엽고 반짝이는 느낌을 준다.

BAG

숄더백

형태가 굉장히 러블리한 만큼 색감을 일부러 강렬하게 넣어도 균형이 잘 맞는다.

백팩

파카나 원피스와 잘 어울리는 지뢰계 패션의 기본 아이템이다.

토트백

가방에 그려진 캐릭터는 자신이 생각하는 이상적인 옷을 입고 있는 것이 좋다.

새첼백

리본과 레이스가 달린 디자인으로, 어떤 코디와도 잘 어울릴 만한 콤팩트함이 매력이다.

SHOES

보더 커트 앤드 소운

지뢰계 패션의 기본 아이템인 볼륨 있는 신발에 리본으로 사랑스러움을 더해준다.

로퍼

우아한 이미지의 로퍼도 지뢰계 패션에서는 리본과 하트를 더해 귀엽게 연출한다.

사이드 레이스업 슈즈

블랙 스커트와 매치하면 발도 사랑스러워 보인다.

플랫폼 펌프스

미니스커트에는 볼륨 있는 신발을 신어 균형을 잡는다.

JEWELRY

페이크 레더 브레이슬릿

뱅글을 착용한 하드한 옷차림은 전체적인 러블리함과 균형을 잡을 수 있다.

페이크 레더 체인 초커

살짝 보이는 체인이 옷차림에 멋스러움을 더해준다.

펄 네크리스

진주×나비 디자인은 적당히 우아함을 더할 수 있다는 점이 매력이다.

비쥬 피어싱

귀여움을 표현하고 싶다면 반짝이는 보석 디자인으로 스타일링하자.

참 장식

팔찌나 헤드 드레스에 달아 코디에 포인트를 주자.

COLOR SCHEME & PATTERN

블랙×화이트×그레이×실버

블랙×화이트×핑크×골드

애니멀 패턴

체크 패턴

퍼플×블루×블랙×핑크

퍼플×퍼플×블랙×레드

벨루어 소재

레이스 소재

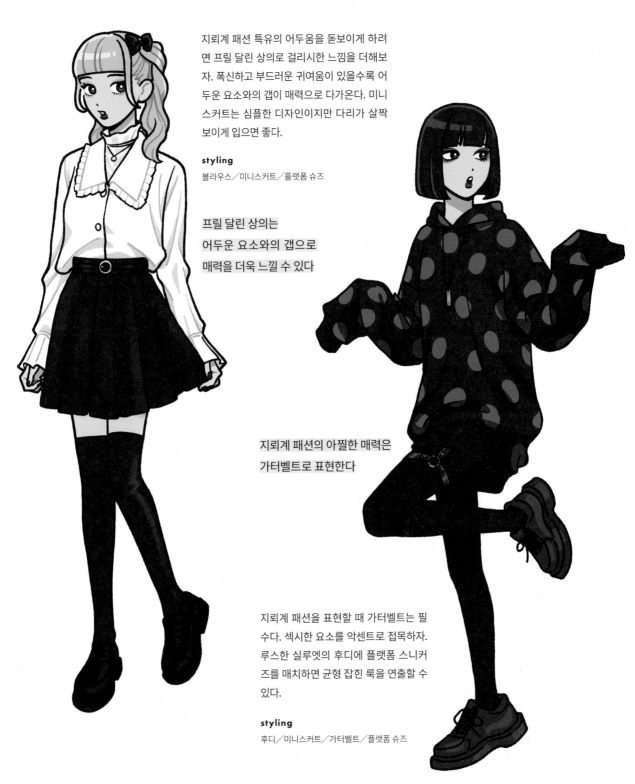

지뢰계 패션 특유의 어두움을 돋보이게 하려면 프릴 달린 상의로 걸리시한 느낌을 더해보자. 폭신하고 부드러운 귀여움이 있을수록 어두운 요소와의 갭이 매력으로 다가온다. 미니스커트는 심플한 디자인이지만 다리가 살짝 보이게 입으면 좋다.

styling
블라우스／미니스커트／플랫폼 슈즈

**프릴 달린 상의는
어두운 요소와의 갭으로
매력을 더욱 느낄 수 있다**

**지뢰계 패션의 아찔한 매력은
가터벨트로 표현한다**

지뢰계 패션을 표현할 때 가터벨트는 필수다. 섹시한 요소를 악센트로 접목하자. 루스한 실루엣의 후디에 플랫폼 스니커즈를 매치하면 균형 잡힌 룩을 연출할 수 있다.

styling
후디／미니스커트／가터벨트／플랫폼 슈즈

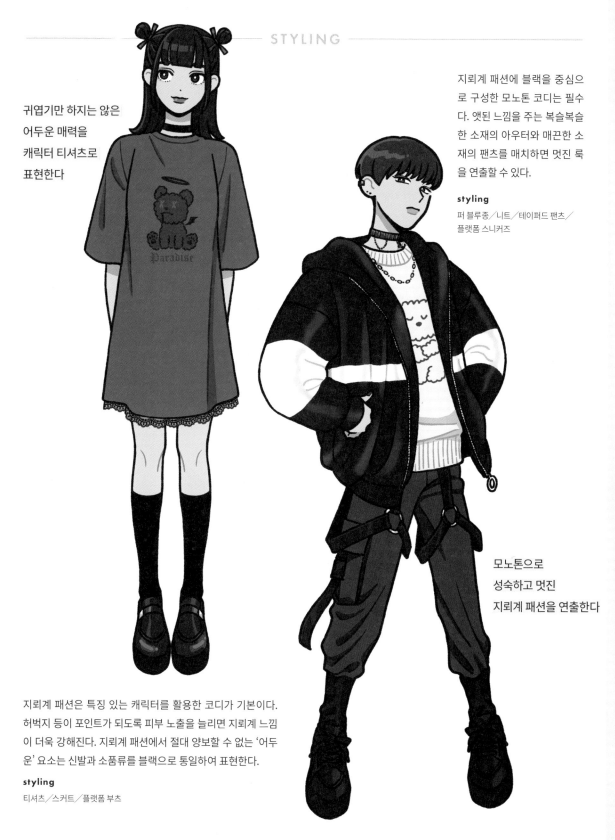

귀엽기만 하지는 않은
어두운 매력을
캐릭터 티셔츠로
표현한다

지뢰계 패션에 블랙을 중심으로 구성한 모노톤 코디는 필수다. 앳된 느낌을 주는 복슬복슬한 소재의 아우터와 매끈한 소재의 팬츠를 매치하면 멋진 룩을 연출할 수 있다.

styling
퍼 블루종／니트／테이퍼드 팬츠／
플랫폼 스니커즈

모노톤으로
성숙하고 멋진
지뢰계 패션을 연출한다

지뢰계 패션은 특징 있는 캐릭터를 활용한 코디가 기본이다.
허벅지 등이 포인트가 되도록 피부 노출을 늘리면 지뢰계 느낌
이 더욱 강해진다. 지뢰계 패션에서 절대 양보할 수 없는 '어두
운' 요소는 신발과 소품류를 블랙으로 통일하여 표현한다.

styling
티셔츠／스커트／플랫폼 부츠

Mass Tye
양산형 패션

**최애를 보러 가거나
최애에게 귀엽게 보이기 위한
비장의 무기, 양산형 패션**

양산형 패션이란 주위에 흔한 유행 복장을 매치한
소녀 패션을 말한다. 트렌드였던 복장을 모두가 따
라 했기 때문에 똑같은 모습=양산형量産型이라고
불리게 되었다.

남자 아이돌의 콘서트를 보러 갈 때의 착장으로,
최애에게 귀엽게 보이기 위해 연한 핑크나 화이트
블라우스, 카디건에 사다리꼴 스커트 등의 아이템
을 많이 활용한다. '핑크·블랙·화이트'의 3색으로
구성한 코디가 일반적이며, 신발과 소품은 블랙으
로 선택해 코디의 균형을 잡아준다. 러블리하고 소
녀다운 분위기가 특징이며, 리본이 달린 아이템이
나 프릴과 레이스가 듬뿍 사용된 아이템은 양산형
패션의 분위기를 한층 더 높여준다.

+ 추천 연령대
10 · 20 · 30 · 40 · 50 · 60 · 70 ~

+ 캐릭터 특징
귀엽다, 소녀답다, 유행에 민감하다, 귀엽게 보이고 싶어 한다

+ 선호 브랜드
리즈 리사LIZ LISA, 로지타ROJITA, 유메텐보夢展望,
쉬인SHEIN, 하우메니howmeni., 허니 시나몬Honey
Cinnamon, 마즈MA*RS, 디어마이러브DearMyLove

긴 아우터를 입으면 조합에 따
라서는 실루엣에 강약이 부족
해져서 아쉬운 인상을 주기도
한다. 쇼트 코트는 상체는 짧아
보이고 하체는 길어 보이게 해,
미니스커트와 함께 매치하면
스타일을 더욱 돋보이게 해 준
다. 미니스커트의 도트 패턴으
로 귀여움도 어필할 수 있다.

styling
쇼트 코트／블라우스／미니스커트／
쇼트 부츠

트위드 톱

양산형 패션을 상징하는 하트 단추가
인상적이다.

자가드 원피스

자가드 짜임 디자인으로 고급스러운
느낌을 준다.

리본 블라우스

러블리한 블라우스는 최애 아이돌을
만나러 갈 때 입는 기본 착장이다.

쇼트 카디건

부드럽고 폭신폭신한 귀여운 퍼도 양
산형 패션을 표현하는 대표 아이템 중
하나다.

쇼트 팬츠

소녀다운 색감과 프릴이 돋보이는 쇼
트 팬츠를 입어 보자.

서스펜더 플레어 스커트

블라우스에 이 스커트만 있으면 단번
에 양산형 패션의 대표 코디를 연출할
수 있다.

플레어 스커트

산뜻한 느낌에 군더더기 없는 심플한
룩이 매력적이다.

절개 디자인 스커트

너무 러블리한 것이 신경 쓰인다면 블
랙 스커트를 입어보자.

트위드 재킷

기본 블랙×화이트 트위드 대신 핑크 컬
러를 선택해 여성스러운 느낌을 더한다.

패딩 블루종

전체적으로 부드러운 윤곽에 토끼 귀가
달려 있어 귀여움을 듬뿍 느낄 수 있다.

스프링코트

A라인 실루엣이 전체 코디에 안정감
을 준다.

더블 라이더 재킷

하드한 이미지임에도 둥근 실루엣이
귀여운 매력을 더해준다.

부채

최애를 만나러 갈 때 메시지를 적어 응
원한다.

애니멀 머플러

동물 모티브의 머플러를 목에 둘러 귀
여움을 한껏 뽐내보자.

헤드 드레스

평범한 코디도 단번에 화사하게 만들
어 준다.

레그워머

화이트×핑크의 기본 코디에 뭔가 부
족함이 느껴질 때 포인트를 주기 좋다.

개성 있는 스타일 ｜ 양산형 패션

백팩

심플한 백팩에 큼직한 리본이 달려 있어 귀여움을 뽐낼 수 있다.

스트랩 백

양산형 패션에는 작은 사이즈의 가방이 잘 어울린다.

토트백

핑크 컬러도 다양한 색감으로 넣어 우아한 분위기를 연출한다.

레이스업 백팩

블랙 액세서리는 코디를 더욱 돋보이게 해 준다.

에나멜 슈즈

신발에 광택을 더해 코디에 우아함을 더해준다.

힐 펌프스

플랫한 타입보다는 볼륨감 있는 타입이 잘 어울린다.

레이스 샌들

미니스커트×니하이 삭스와 매치하는 것이 기본 스타일이다.

플랫폼 스니커즈

캐주얼한 스니커즈도 화이트와 핑크가 어우러져 귀여워 보인다.

하트 브레이슬릿

가죽의 하드한 이미지를 부드럽게 해주고 귀여움도 더해준다.

펄 이어링

포멀한 느낌을 주는 진주도 리본을 더하면 캐주얼하게 연출할 수 있다.

펄 링

연한 핑크가 많이 쓰이는 양산형 패션에서는 레드 컬러 액세서리로 포인트를 주자.

펄 피어싱

작은 타입이지만 존재감이 강해서 양산형 패션과 잘 어울린다.

블루×화이트×베이지×그린

핑크×퍼플×화이트×블랙

도트 패턴

깅엄 체크 패턴

화이트×베이지×핑크×블랙

화이트×라이트 그레이×블랙×핑크

시폰 소재

튈 소재

볼륨 소매 블라우스가 사랑스러우
면서도 우아한 분위기를 연출해 준
다. 상·하의의 핑크×화이트 조합으
로 러블리한 양산형 패션을 표현할
수 있다. 니하이 삭스는 미니스커트
와 같은 계열의 색상으로 매치하면
전체적으로 통일감이 생긴다.

styling

니트／미니스커트／니하이 삭스／
플랫폼 부츠

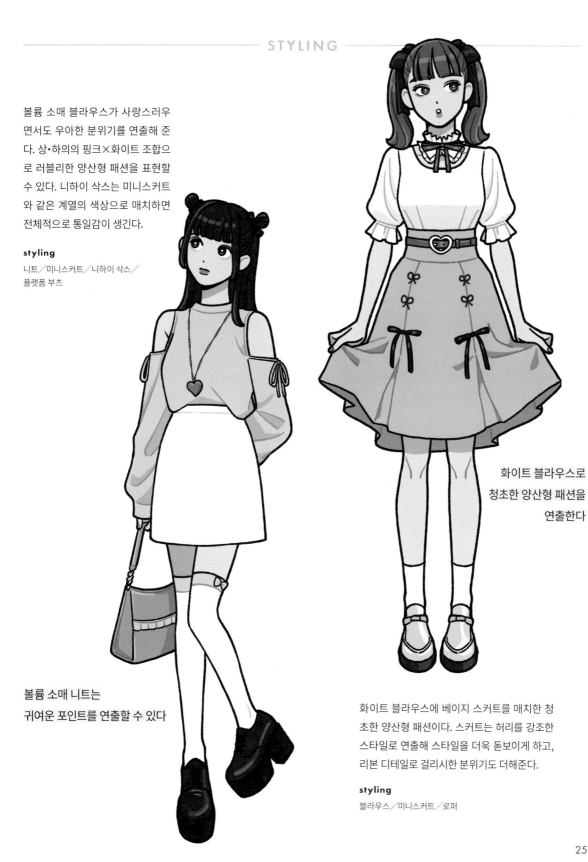

화이트 블라우스로
청초한 양산형 패션을
연출한다

볼륨 소매 니트는
귀여운 포인트를 연출할 수 있다

화이트 블라우스에 베이지 스커트를 매치한 청
초한 양산형 패션이다. 스커트는 허리를 강조한
스타일로 연출해 스타일을 더욱 돋보이게 하고,
리본 디테일로 걸리시한 분위기도 더해준다.

styling

블라우스／미니스커트／로퍼

Mode

모드계 패션

항상 시대를 앞서가는
세련된 모노톤 패션

모드계 패션이란 '유행'이라는 뜻의 프랑스어 'mode'에서 유래했으며, 최신 유행 아이템을 접목한 스타일을 말한다. 패션 상급자 이미지가 있으며, 전체 코디를 블랙으로 구성하거나 그레이를 도입한 모노톤 패션을 '모드계'라고 부르는 경향이 있다. 예를 들어 심플한 재킷에 롱 티셔츠를 레이어드하면 지금까지 없었던 느낌과 실루엣이 생기고, 그것을 모드계라고 표현할 수도 있다.

고급 브랜드의 아이템이나 언밸런스한 변형 디자인, 시선을 사로잡는 패턴 아이템도 모드감을 돋보이게 해 준다.

+ 추천 연령대
10 · 20 · 30 · 40 · 50 · 60 · 70 ~

+ 캐릭터 특징
멋있다, 유행을 선도한다, 패션 상급자, 세련되다

+ 선호 브랜드
꼼데가르송COMME des GARÇONS, 요지 야마모토 Yohji Yamamoto, 이세이 미야케Issey Miyake, 와이스리Y-3, 메종 마르지엘라Maison Margiela, 생 로랑Saint Laurent, 디올 옴므Dior Homme, 비비안 웨스트우드 Vivienne Westwood, 줄리어스JULIUS, 사카이sacai

전신을 블랙으로 입기만 해도 모드계 패션을 연출할 수 있다. 이 코디는 언밸런스한 디자인의 아이템이나 사루엘 팬츠로 매치한 모드의 견본 스타일이다. 롱 코트와 매치하면서도 발을 깔끔하게 연출해 코디에 강약을 주는 것도 좋다.

styling

롱 코트／티셔츠／사루엘 팬츠／선글라스／레더 슈즈

롱 셔츠

스타일리시한 디자인의 롱 셔츠는 세련된 우아함이 매력이다.

메시 카디건

블랙 컬러로 스타일리시한 느낌을 연출하고, 긴 기장으로 기품 있는 룩을 완성한다.

레이어드 셔츠

안에 입는 아이템도 레이어드로 더욱 돋보이게 한다.

플라워 패턴 볼링 셔츠

캐주얼한 분위기를 연출하면서도 모드계의 세련된 느낌을 준다.

사루엘 팬츠

독특한 실루엣이 모드계 패션의 개성 있는 분위기와 잘 어울린다.

아미 팬츠

재킷과 매치하면 매력적인 캐주얼룩을 연출할 수 있다.

스트라이프 팬츠

세로 라인이 독특하고 세련된 느낌을 준다.

랩스커트

독특한 디자인이 드레이프감과 움직임을 만들어 낸다.

언밸런스 재킷

언밸런스한 디자인은 모드계 패션다운 세련된 느낌을 준다.

플라워 패턴 블루종

모드계 패션에서는 플라워 패턴 아이템을 한 가지만 투입해도 우아한 룩을 연출할 수 있다.

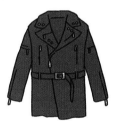

롱 코트

롱 코트 안에 기장과 소재가 다른 아이템을 조합해 세련된 분위기를 연출한다.

후드 재킷

스트리트 무드와 우아한 느낌의 융합으로 독특한 악센트를 연출할 수 있다.

버킷햇

스트리트 아이템이지만 보태니컬 패턴을 활용해 모드계 패션으로 승화할 수 있다.

롱 벨트

벨트를 늘어뜨려 코디에 포인트를 더한다.

지갑

모드계 패션의 지갑은 블랙 컬러+가죽 소재로 고른다.

시폰 스카프

목에 확실한 존재감을 주며, 적당히 우아함을 유지할 수 있는 것이 매력이다.

토트백

스포티한 아이템은 모드계 패션에 경쾌한 느낌을 연출해 준다.

드로스트링백

시선을 사로잡는 디자인이 모드감을 돋보이게 해 준다.

멀티 백

작고 아담한 가방은 활동적인 스타일을 방해하지 않는다.

숄더백

젠더리스한 스타일링에 잘 어울린다.

쇼트 부츠

샤프한 실루엣이 모드계 패션의 하의와 잘 어울린다.

레더 스니커즈

스니커즈도 가죽 소재로 신으면 캐주얼해 보이지 않는다.

타비 부츠

일본의 클래식한 스타일을 아방가르드로 승화해 모드한 발을 상징한다.

하이컷 스니커즈

발에 볼륨을 더해 코디에 안정감을 더해준다.

링

반지는 손에 포인트를 주어 스타일리시한 느낌을 더해준다.

브레이슬릿

모노크롬 스타일링에 시크하고 세련된 느낌을 준다.

체인 네크리스

체인의 섬세함과 메탈릭한 광택이 세련된 분위기를 연출한다.

레더 브레이슬릿

가죽 소재는 엣지와 록 분위기를 돋보이게 한다.

피어싱

심플한 디자인보다 개성 있는 디자인이 코디에 포인트가 된다.

블랙×실버×골드×화이트

블랙×화이트×그레이×베이지

런던 스트라이프 패턴

레오파드 패턴

그린×옐로×그레이×다크 그레이

네이비×화이트×레드×옐로

레더 소재

실크 소재

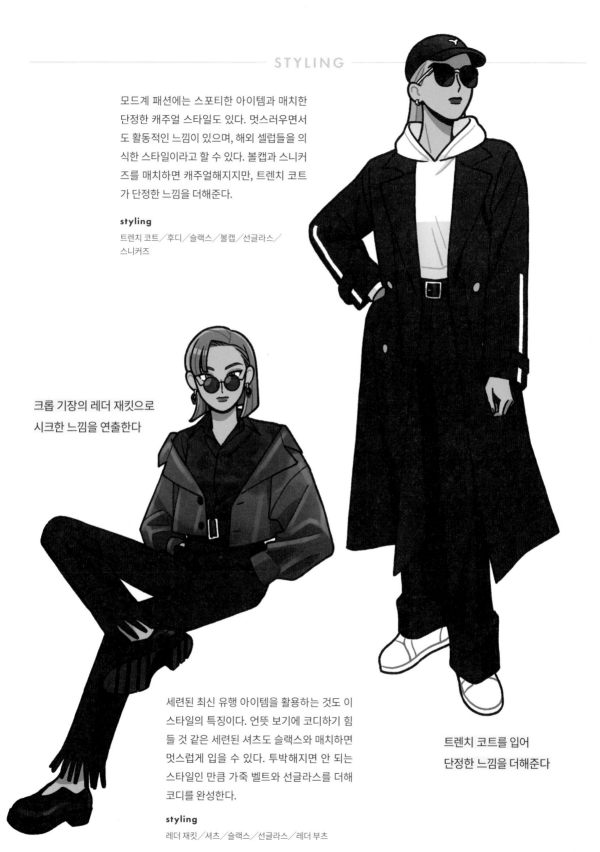

모드계 패션에는 스포티한 아이템과 매치한 단정한 캐주얼 스타일도 있다. 멋스러우면서도 활동적인 느낌이 있으며, 해외 셀럽들을 의식한 스타일이라고 할 수 있다. 볼캡과 스니커즈를 매치하면 캐주얼해지지만, 트렌치 코트가 단정한 느낌을 더해준다.

styling
트렌치 코트／후디／슬랙스／볼캡／선글라스／스니커즈

크롭 기장의 레더 재킷으로
시크한 느낌을 연출한다

세련된 최신 유행 아이템을 활용하는 것도 이 스타일의 특징이다. 언뜻 보기에 코디하기 힘들 것 같은 세련된 셔츠도 슬랙스와 매치하면 멋스럽게 입을 수 있다. 투박해지면 안 되는 스타일인 만큼 가죽 벨트와 선글라스를 더해 코디를 완성한다.

styling
레더 재킷／셔츠／슬랙스／선글라스／레더 부츠

트렌치 코트를 입어
단정한 느낌을 더해준다

Old

빈티지룩

과거의 매력이 빛을 발하며
남들과 겹치지 않는
개성 있는 패션

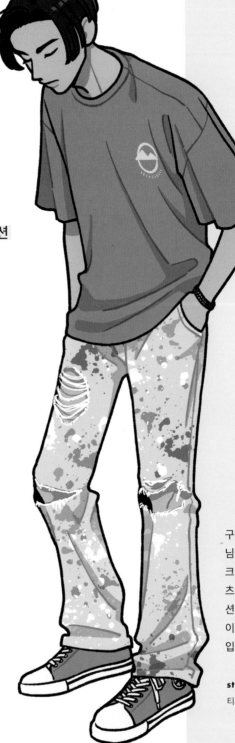

빈티지룩이란 빈티지 아이템을 코디에 접목한 독특한 스타일을 말한다. 원래 해외에서 입던 아이템이나 지금은 시중에 유통되지 않는 아이템 등 단 하나뿐인 옷이기 때문에 다른 사람과 코디가 겹치지 않는다는 매력이 있다.

빈티지룩을 대표하는 아이템으로는 데님 팬츠와 밴드 티셔츠, 트랙 재킷 등이 있으며, 오래된 아이템을 잘 손질해 입는 경향이 있다. 평소라면 버려지기 십상인 데미지나 더러움이 있는 아이템도 빈티지룩에서는 '멋'으로 받아들여져 세심하게 가꿔 나간다. 이 아이템들은 독자적인 질감을 만들어 내기 때문에 독특한 패션을 고집하는 사람들이 좋아한다.

+ 추천 연령대
10 · 20 · 30 · 40 · 50 · 60 · 70 ~

+ 캐릭터 특징
느긋하다, 고집이 세다, 자유분방하다, 코디가 겹치는 것을 싫어한다, 리메이크를 좋아한다

+ 선호 브랜드
베르베르진BerBerjin, 도그Dog, 래그타임Ragtime, 트레팩스타일TreFacStyle, 래그태그RAGTAG, 점블 스토어 JUMBLE STORE

구멍이 크게 나 있는 데미지 데님에 페인트를 사용한 리메이크 빈티지룩의 좋은 예. 롱 티셔츠와 매치하면 1990년대 록 패션을 표현할 수 있다. 팬츠 밑단이 땅에 닿을 정도로 헐렁하게 입는 것이 좋다.

styling

티셔츠／데님 팬츠／하이컷 스니커즈

TOPS

스웨트 셔츠

무지보다는 칼리지 디자인으로 약간 투박하게 입는 것이 자연스럽다.

밴드 티셔츠

하의에 넣어 입으면 도회적인 룩을 연출할 수 있다.

나일론 블루종

나일론 블루종으로 스포티한 느낌을 믹스해 1990년대 빈티지 스타일을 연출할 수 있다.

게임 셔츠

레트로한 색상 조합과 패턴으로 빈티지룩을 표현할 수 있다.

BOTTOMS

데님 팬츠

스트레이트 핏이 돋보이는 클래식한 실루엣은 빈티지룩의 정석이다.

필드 팬츠

밀리터리·아웃도어 요소가 있어 빈티지 계열에 잘 어울린다.

데님 오버올

빈티지한 느낌과 편안한 느낌, 워크웨어 요소가 매력적이다.

배기 팬츠

배기 실루엣이 여유로운 빈티지룩을 연출해 준다.

OUTER

데님 재킷

물 빠진 느낌의 데님은 그 자체만으로도 멋이 난다.

플리스 재킷

리메이크 빈티지 아이템은 하나만으로도 코디에 개성을 더해준다.

트렌치 코트

클래식한 디자인에 체크 패턴 안감으로 멋을 더할 수 있다.

스윙 톱

낙낙한 박스 실루엣이 모던한 스타일과 잘 어울린다.

SMALL ACCESSORIES

워크캡

빈티지룩의 정석인 데님 아이템과도 잘 어울린다.

디지털 워치

레트로한 매력과 기능성의 조합으로 어떤 코디에도 잘 어울린다.

니트 비니

니트 비니를 착용하면 캐주얼한 분위기가 더해진다.

반다나 스카프

빈티지룩에 어울리는 페이즐리 패턴으로 목에 포인트를 주면 더욱 멋스러워진다.

백팩

빈티지룩에서는 스포츠 브랜드와 화려한 배색이 선호된다.

본색 숄더백

어깨에 메거나 러프하게 손에 들어 편안한 느낌을 연출할 수 있다.

크로스 보디백

실용성과 트렌디함을 겸비해 코디에 포인트를 더해준다.

보스턴백

게임 셔츠·데님 팬츠와 매치해 스포티한 스타일을 연출해 보자.

캔버스 슈즈

빈티지 캐주얼 스타일을 연출해 주며 선명한 색상도 포인트가 된다.

스니커즈

어른 세대는 그레이나 네이비 색감을 선호한다.

하이컷 스니커즈

스키니 팬츠와도 잘 어울리며 약간 얼룩진 느낌이 오히려 멋스러워 보이기도 한다.

슬립온

낡은 신발도 금세 내추럴한 느낌으로 변신할 수 있다.

플랫 링

가죽 팔찌 등 다른 아이템과 레이어드하는 것도 좋은 코디법이다.

페더 링

깃털 디자인이 아메리칸 캐주얼 무드의 빈티지룩을 연출해 준다.

십자가 네크리스

티셔츠 스타일에는 십자가 목걸이로 가슴 부분에 존재감을 더해보자.

인디언 네크리스

깃털 펜던트 개수를 늘리거나 메탈을 달아 균형을 즐겨보자.

체인 네크리스

스트리트 요소를 도입할 때는 약간 투박한 액세서리를 매치하면 좋다.

블루×화이트×블랙×핑크

그린×블루×오프 화이트×브라운

카무플라주 패턴

레트로 플라워 패턴

핑크×레드×화이트×퍼플

브라운×베이지×레드×블랙

데님 소재

울 소재

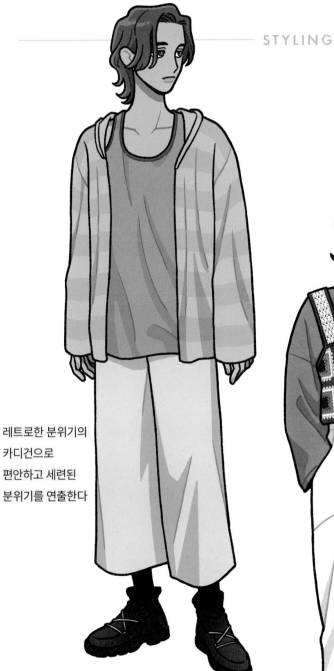

빈티지와 걸리시함을 믹스한 스타일. 빈티지의 기본 아이템이기도 한 카고 팬츠는 밝은색으로 입으면 여성들도 코디하기 쉬워진다. 핑크 컬러 상의에 크로셰 베스트를 매치하면 귀여움이 더해진다.

styling

롱슬리브 티셔츠／크로셰 베스트
／카고 팬츠／모자／펌프스

레트로한 분위기의
카디건으로
편안하고 세련된
분위기를 연출한다

빈티지 걸리룩은
크로셰 베스트로 포인트를 준다

빈티지룩에서는 현대 패션에는 없는 디자인을 도입하면 세련된 느낌이 든다. 레트로한 분위기를 느끼게 하는 카디건은 이너를 모두 어스 컬러로 입고 전체적으로 넉넉하게 착용하면 편안한 분위기를 연출할 수 있다.

styling

카디건／민소매 티셔츠／크롭 팬츠／스니커즈

Lolita

롤리타 패션

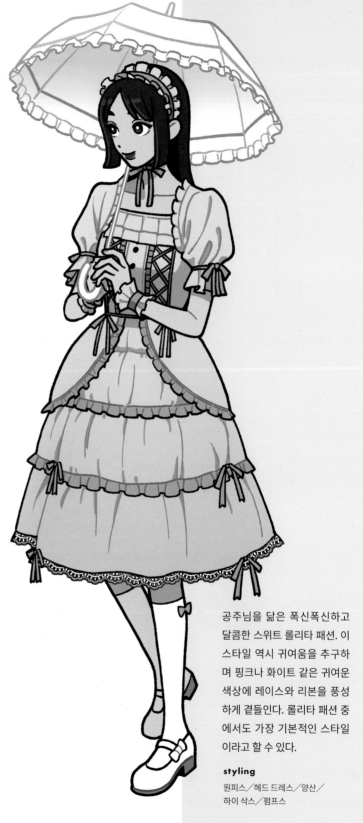

꿈꾸는 소녀의 판타지!
동화 속에서 나온 듯한
인형 같은 비주얼

롤리타 패션은 앳되고 귀여운 요소를 도입한 중세 유럽의 인형 같은 스타일로, 도쿄의 하라주쿠에서 탄생한 스트리트 패션이다. 동화 속 공주들의 영향을 받아 독자적으로 발전해 왔으며 현재는 세계적으로 사랑받는 패션이 되었다. 파니에로 크게 부풀어 오른 스커트나 레이스, 프릴 등의 장식을 풍부하게 곁들여 소녀다움을 강조하고 궁극의 귀여움을 추구할 수 있다.
어두운 세계관이 매력인 '고딕 롤리타'를 비롯해 '스위트 롤리타', '캐주얼 롤리타', '클래식 롤리타', '일본풍 롤리타', '중국풍 롤리타' 등 롤리타 패션의 종류는 지금도 계속 늘어나고 있다.

+ 추천 연령대
10 · 20 · 30 · 40 · 50 · 60 · 70 ~

+ 캐릭터 특징
자신에 대해 잘 안다, 귀엽다, 귀여운 것을 좋아한다, 화려하다, 소녀답다

+ 선호 브랜드
베이비 더 스타 샤인 브라이트BABY THE STARS SHINE BRIGHT, 엔젤릭 프리티Angelic Pretty, 앨리스 앤 더 파이러츠ALICE and the PIRATES, 아틀리에 삐에로Atelier-Pierrot, 빅토리안 메이든Victorian Maiden, 줄리엣 에 저스틴Juliette et Justine, 무아 멤 무아티에Moi-même-Moitié

공주님을 닮은 폭신폭신하고 달콤한 스위트 롤리타 패션. 이 스타일 역시 귀여움을 추구하며 핑크나 화이트 같은 귀여운 색상에 레이스와 리본을 풍성하게 곁들인다. 롤리타 패션 중에서도 가장 기본적인 스타일이라고 할 수 있다.

styling
원피스／헤드 드레스／양산／
하이 삭스／펌프스

레이스 블라우스

레이스는 롤리타 패션의 매력을 최대한 살려주는 최고의 소재다.

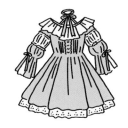

원피스

볼륨 있는 스커트는 롤리타 패션의 특징이다.

니트 카디건

심플한 카디건이라도 귀여운 배색과 패턴에 초점을 맞춰 선택한다.

프릴 볼레로

블라우스에 볼레로를 더하면 훨씬 더 분위기 있는 코디로 변신할 수 있다.

시폰 칼라 풀오버

투명하고 부드러운 소재의 블라우스는 소녀다운 느낌을 표현해 준다.

리본 타이 디테일 블라우스

리본 타이가 여럿 달린 블라우스는 클래식한 롤리타 패션을 표현할 수 있다.

홀터넥 베스트

레트로한 느낌은 물론, 몸매를 더욱 날씬해 보이게 해 준다.

원피스

A라인 실루엣이 화려하면서도 부드러운 느낌을 준다.

점퍼 스커트

러블리한 화이트×핑크 분위기에 레이스 장식이 있어 더욱 화사해 보인다.

메르헨 패턴 스커트

심플한 블라우스에는 패턴 스커트를 매치해 화려한 느낌을 더해준다.

롱 페티코트

스커트 속에 입어 코디에 볼륨감을 더해준다.

드로어즈

스커트가 짧을 경우, 스커트 속에 입어 다리가 보이지 않도록 가려준다.

새틴 스커트

새틴 원단으로 제작된 스커트는 고급스러운 광택과 우아함을 더해준다.

하이웨이스트 스커트

허리를 강조해 귀여움과 여성스러움을 더해준다.

롱 파니에

음악회 등에서 롱드레스 속에 입으면 더욱 화려해 보인다.

에이프런 스커트

롤리타 패션에서는 메이드복 중 하나인 에이프런 스커트를 매치하기도 한다.

체크 재킷

캐주얼하게 착용하여 클래식한 롤리타 패션을 표현한다.

쇼트 재킷

귀족 스타일의 디자인과 큼직한 금 단추가 독특하고 고급스러운 분위기를 자아낸다.

세일러칼라 더블 코트

밑단이 넓은 여성스러운 코트로 코디를 더욱 빛나게 해 준다.

보아 재킷

부드럽고 귀여운 보아 소재는 롤리타 패션에 잘 어울린다.

프릴 블루종

프릴과 볼륨감 있는 소매가 팔을 가늘어 보이게 하고 소녀다운 느낌을 준다.

하운드투스 체크 재킷

하운드투스 체크 패턴이 우아한 느낌을 주며 색감도 걸리시해 보인다.

프릴 케이프

롤리타 패션 특유의 실루엣을 방해하지 않는 숄더 타입으로 고른다.

차이나 디자인 코트

미디 기장의 아우터는 다리가 살짝 보이는 정도로 입는 것이 좋다.

헤드 드레스

신부 같은 느낌의 사랑스러운 분위기를 연출할 수 있다.

헤어 액세서리

러블리함과 로맨틱함을 돋보이게 하는 포인트 아이템으로 활용할 수 있다.

리본 카츄샤

동화 같은 귀여움을 더할 수 있다.

양산

햇볕을 가려주는 여성들의 필수 아이템으로, 레이스 디자인을 골라 러블리하게 연출한다.

파우치

화장품 파우치는 작은 가방처럼 포인트로도 활용할 수 있다.

니하이 삭스

하트처럼 러블리한 패턴이 들어 있는 무릎 기장의 양말로 사랑스러운 느낌을 더해준다.

카츄샤

사랑스러운 매력과 귀여운 분위기를 표현할 수 있다.

쇼트케이크 헤드 드레스

애프터눈 티를 연상시키는 아이템은 롤리타 패션의 필수품이다.

BAG

포셰트

동물을 모티브로 한 가방이 동화 같은 느낌을 준다.

숄더백

로맨틱하고 귀여운 느낌이 있어 캐주얼보다는 롤리타 패션에 잘 어울린다.

토트백

메르헨 패턴의 토트백은 정통 스위트 롤리타 패션에 잘 어울리는 아이템이다.

보스턴백

리본 디자인은 롤리타 패션과 잘 어울린다.

SHOES

리본 슈즈

볼륨 있는 스커트에는 플랫 슈즈를 매치해 코디의 균형을 맞춘다.

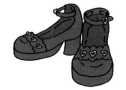

버클 슈즈

하트 모양과 색상으로 발에 동화 같은 분위기를 선사한다.

펌프스

하트 모티브가 있는 펌프스는 귀여움을 돋보이게 해 준다.

플랫폼 슈즈

미니스커트에는 플랫폼 슈즈를 매치해 코디의 균형을 맞춘다.

JEWELRY

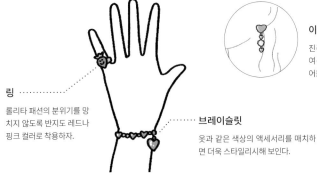

링

롤리타 패션의 분위기를 망치지 않도록 반지도 레드나 핑크 컬러로 착용하자.

브레이슬릿

옷과 같은 색상의 액세서리를 매치하면 더욱 스타일리시해 보인다.

이어링

진주나 하트 등 귀여운 디자인이 잘 어울린다.

피어싱

핑크 컬러의 귀여움과 골드 빛의 화려함을 코디에 담을 수 있다.

헤어핀

화려한 헤어핀은 어느 방향에서 바라봐도 스타일리시해 보인다.

COLOR SCHEME & PATTERN

블루×화이트×퍼플×다크 블루

라이트 핑크×핑크×화이트×블루

플라워 패턴

프루트 패턴

화이트×브라운×다크 브라운×핑크

화이트×라이트 핑크×라이트 퍼플×레드

시폰 소재

레이스 소재

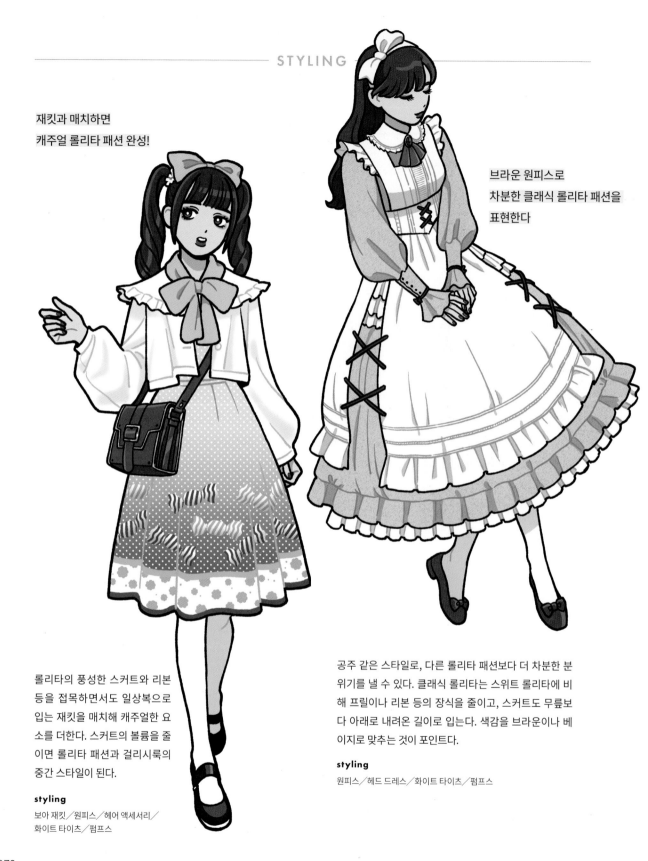

재킷과 매치하면
캐주얼 롤리타 패션 완성!

브라운 원피스로
차분한 클래식 롤리타 패션을
표현한다

롤리타의 풍성한 스커트와 리본 등을 접목하면서도 일상복으로 입는 재킷을 매치해 캐주얼한 요소를 더한다. 스커트의 볼륨을 줄이면 롤리타 패션과 걸리시룩의 중간 스타일이 된다.

styling

보아 재킷／원피스／헤어 액세서리／
화이트 타이츠／펌프스

공주 같은 스타일로, 다른 롤리타 패션보다 더 차분한 분위기를 낼 수 있다. 클래식 롤리타는 스위트 롤리타에 비해 프릴이나 리본 등의 장식을 줄이고, 스커트도 무릎보다 아래로 내려온 길이로 입는다. 색감을 브라운이나 베이지로 맞추는 것이 포인트다.

styling

원피스／헤드 드레스／화이트 타이츠／펌프스

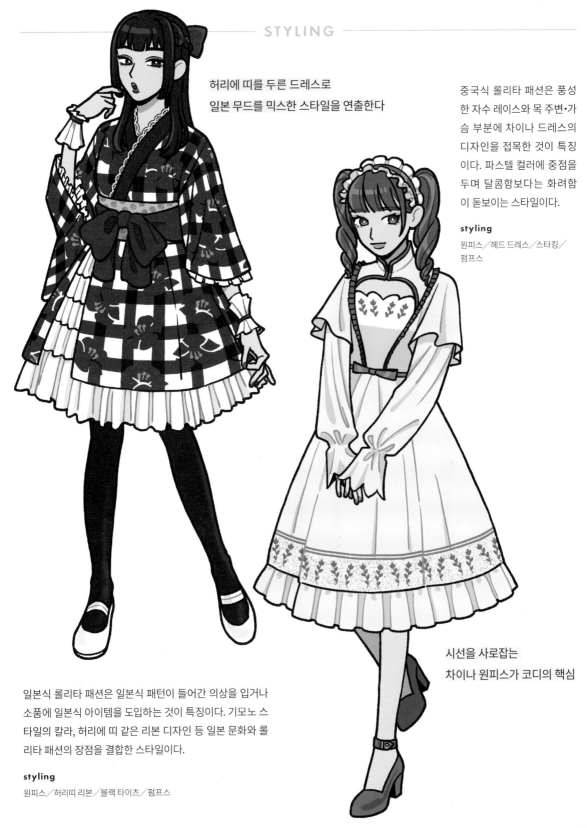

허리에 띠를 두른 드레스로
일본 무드를 믹스한 스타일을 연출한다

중국식 롤리타 패션은 풍성
한 자수 레이스와 목 주변·가
슴 부분에 차이나 드레스의
디자인을 접목한 것이 특징
이다. 파스텔 컬러에 중점을
두며 달콤함보다는 화려함
이 돋보이는 스타일이다.

styling

원피스／헤드 드레스／스타킹／
펌프스

시선을 사로잡는
차이나 원피스가 코디의 핵심

일본식 롤리타 패션은 일본식 패턴이 들어간 의상을 입거나
소품에 일본식 아이템을 도입하는 것이 특징이다. 기모노 스
타일의 칼라, 허리에 띠 같은 리본 디자인 등 일본 문화와 롤
리타 패션의 장점을 결합한 스타일이다.

styling

원피스／허리띠 리본／블랙 타이츠／펌프스

Gothic Lolita

고딕 롤리타 패션

어둠과 꽃이 교차하는 다른 세계에서 온 손님!
새로운 시대에 탄생한
어둠의 프린세스

고딕 롤리타 패션은 '고딕Gothic+롤리타Lolita'의 줄임말로, 롤리타 패션에 어둠, 폐허, 퇴폐적인 고딕 느낌을 융합한 패션을 말한다. 더 줄여서 '고스로리룩'이라고 표현하기도 한다.

파스텔 컬러를 많이 사용하는 다른 롤리타 패션들과는 달리, 블랙·화이트·퍼플·레드 등의 색조를 기본으로 하여 어두운 세계관을 표현한다. 소녀다움을 느끼게 하는 실루엣에 어둡고 멋진 분위기를 내기 위해 힐 슈즈나 레이스업 부츠 등을 매치해 볼륨감을 더한다. 여름일지라도 고딕 롤리타 의상과 아이템으로 피부를 가리는 것이 특징이다. 블랙을 바탕으로 한 코디라 전신이 새까맣게 표현되는 경우도 있으니 장미 코르사주나 십자가 펜던트, 실버 링, 장갑 등으로 포인트를 주자.

+ 추천 연령대
10 · 20 · 30 · 40 · 50 · 60 · 70 ~

+ 캐릭터 특징
자신에 대해 잘 안다, 귀엽다, 심성이 여리다, 다른 세계를 동경한다

+ 선호 브랜드
무아 멤 무아티에Moi-même-Moitié, 앨리스 앤 더 파이러츠ALICE and the PIRATES, 아틀리에 삐에로Atelier-Pierrot, 아틀리에 보즈ATELIER BOZ, 미호 마쓰다MIHO MATSUDA, 베이비 더 스타 샤인 브라이트BABY THE STARS SHINE BRIGHT, 마즈MA*RS

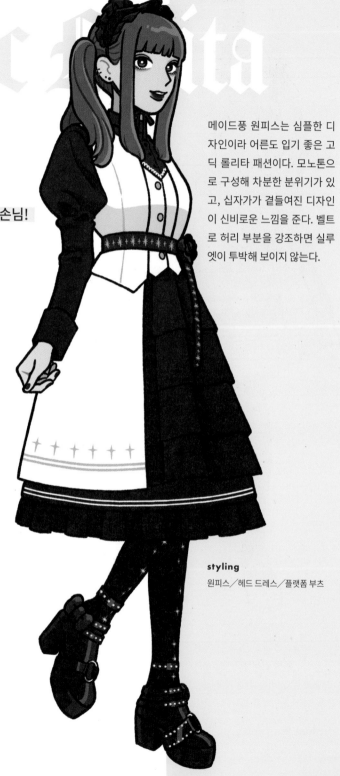

메이드풍 원피스는 심플한 디자인이라 어른도 입기 좋은 고딕 롤리타 패션이다. 모노톤으로 구성해 차분한 분위기가 있고, 십자가가 곁들여진 디자인이 신비로운 느낌을 준다. 벨트로 허리 부분을 강조하면 실루엣이 투박해 보이지 않는다.

styling
원피스／헤드 드레스／플랫폼 부츠

데미지 티셔츠

데미지 처리된 부분 사이로 피부가 드러나 걸리시하면서도 루스한 느낌이 든다.

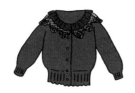

카디건

원피스 위에 살짝 걸쳐서 귀여움을 더할 수도 있다.

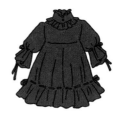

원피스

몸 전체를 덮는 디자인으로, 이 원피스 하나만으로도 어두운 분위기를 표현할 수 있다.

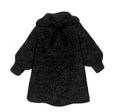

후디

캐주얼한 고딕 롤리타 패션은 롱부츠와 매치해 피부 노출을 피한다.

미디스커트

피아노 패턴 디자인으로 고딕적이고 클래식한 분위기를 연출한다.

하프 팬츠

보이시한 분위기도 비치는 튈 소재를 덧대어 걸리시한 분위기로 바꿀 수 있다.

언밸런스 스커트

프릴이 달려 있어 고딕 롤리타 패션을 상징하는 볼륨감을 표현할 수 있다.

스파이럴 스커트

스파이럴(나선형)처럼 프릴이 레이어드되어 있어 우아한 고딕 스타일을 연출해 준다.

트위드 코트

트위드·A라인으로 우아함을, 진한 블랙으로 어둠을 표현할 수 있다.

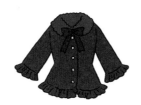

쇼트 코트

블랙 컬러를 기본으로 하는 패션이지만 퍼플 컬러도 잘 어울린다.

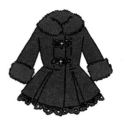

롱 코트

단추를 모두 채워 착용하면 우아한 고딕 롤리타 패션을 연출할 수 있다.

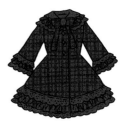

드레스 코트

레이스와 플레어 실루엣이 존재감 있는 코디를 연출해 준다.

코르셋

허리 부분을 강조하면 우아한 실루엣을 연출할 수 있다.

양산

십자가 디자인이 고딕 롤리타 패션의 매력을 돋보이게 한다.

헤드 드레스

헤드 드레스를 블랙으로 매치해 코디를 차분하게 연출한다.

레이스 커프스

어두운 느낌을 더해주며, 단번에 고딕 롤리타 무드를 끌어올린다.

보스턴백

큼직한 레이스 리본을 달아 우아한 룩을 연출해 보자.

핸드백

코디를 방해하지 않는 디자인으로, 고딕 롤리타 패션답게 블랙을 베이스로 한 가방이다.

새첼백

클래식 롤리타 패션을 표현하는 데 최적인 아이템이다.

손가방

진한 색조 속에도 우아함을 더할 수 있다.

플랫폼 펌프스

발에 볼륨을 더하면 통일감 있는 코디를 연출할 수 있다.

비쥬 샌들

샌들의 발 부분에 장식을 추가하면 캐주얼하면서도 화려한 룩을 연출할 수 있다.

롱부츠

미니스커트와 매치해 고딕 롤리타의 매력을 뽐내보자.

레더 슈즈

동화적인 배색으로 고딕 롤리타 느낌이 나는 우아함을 연출할 수 있다.

링

코디 포인트로 활용해 개성을 가미하면서 어두운 이미지도 연출할 수 있다.

크라운 모티브 네크리스

공주 같은 우아함을 표현할 수 있는 것이 왕관 목걸이의 매력이다.

타이니 피어싱

헤드 드레스와 매치한다면 자그마한 디자인으로 스타일링하자.

백 참 장식

소지품에 어딘가 부족함이 느껴진다면 참 장식을 달아 포인트를 주자.

이어 랩

귀 전체를 덮는 커다란 디자인이 어두운 느낌을 극대화시켜 준다.

블랙×골드×핑크×퍼플

블랙×퍼플×레드×실버

십자가 패턴

타탄 체크 패턴

블랙×레드×핑크×골드

블랙×화이트×브라운×실버

레이스 소재

벨벳 소재

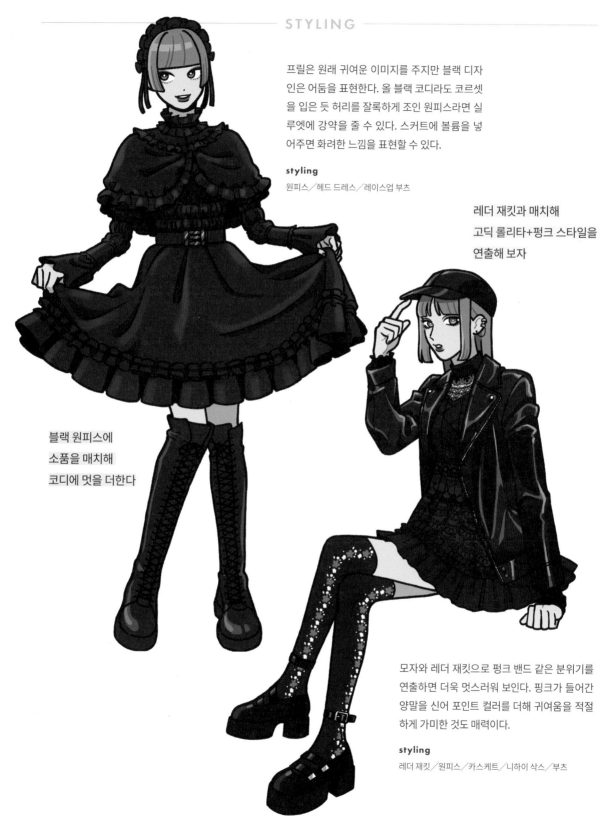

프릴은 원래 귀여운 이미지를 주지만 블랙 디자인은 어둠을 표현한다. 올 블랙 코디라도 코르셋을 입은 듯 허리를 잘록하게 조인 원피스라면 실루엣에 강약을 줄 수 있다. 스커트에 볼륨을 넣어주면 화려한 느낌을 표현할 수 있다.

styling
원피스／헤드 드레스／레이스업 부츠

레더 재킷과 매치해
고딕 롤리타+펑크 스타일을
연출해 보자

블랙 원피스에
소품을 매치해
코디에 멋을 더한다

모자와 레더 재킷으로 펑크 밴드 같은 분위기를 연출하면 더욱 멋스러워 보인다. 핑크가 들어간 양말을 신어 포인트 컬러를 더해 귀여움을 적절하게 가미한 것도 매력이다.

styling
레더 재킷／원피스／카스케트／니하이 삭스／부츠

Ethnic

에스닉룩

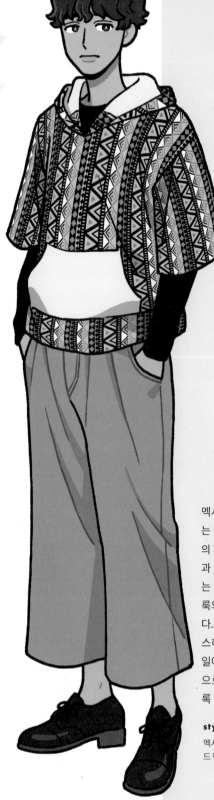

**다채로운 문화를 융합한
컬러풀한 아이템으로
매력이 넘치는 스타일**

에스닉룩은 아시아와 아프리카의 민족의상 디자인을 활용한 복장을 말한다. 화려한 자수와 천연 식물성 염료로 염색한 원단을 사용해 아프리카 분위기를 표현한다. 타이 팬츠•사루엘 팬츠, 타이다이 패턴 등을 활용하면 아시아적인 느낌이 물씬 풍긴다.

그 외에도 에스닉룩을 대표하는 아이템으로는 티셔츠, 원피스, 튜닉 등이 있다. 보디라인을 조이지 않는 스타일링이 특징이며, 어느 아이템이든 루스한 실루엣을 연출하여 전체적으로 편안하게 입을 수 있다. 그러나 아무리 패턴이나 화려한 색상을 잘 활용하더라도 상•하의를 모두 원색으로 한다거나 패턴끼리 조합하는 것은 피하는 것이 좋다. 예를 들어 하의에 패턴이 있다면 상의는 심플한 무지 티셔츠를 입는다.

+ 추천 연령대
10 · 20 · 30 · 40 · 50 · 60 · 70 ~

+ 캐릭터 특징
느긋하다, 이국적인 정취가 풍긴다, 구속받는 것을 싫어한다, 자연이나 시골을 좋아한다

+ 선호 브랜드
차이하네CAYHANE, 티티카카TITICACA, 부 즐루드 BouJeloud, 티라키타TIRAKITA, 소울베리soulberry, 타이 퓨전Thai fusion, 노마드NOMAD, 발리 불란BaliBulan

멕시칸 파카(편하게 입을 수 있는 풀오버로 여유로운 네크라인의 파카)의 과하지 않은 편안함과 보디라인이 두드러지지 않는 박시한 실루엣으로 에스닉룩의 루스한 분위기를 표현한다. 하지만 전체적으로 너무 루스하면 지나치게 헐렁한 스타일이 되므로 하의는 크롭 기장으로 입어 깔끔하게 연출하도록 한다.

styling

멕시칸 파카／롱슬리브 티셔츠／와이드 팬츠／레더 슈즈

카디건

손수 뜬 것 같은 느낌의 크로셰 카디건으로 코디에 존재감을 더해준다.

아라베스크 패턴 플리스

에스닉룩의 패턴은 차분하고 우아한 느낌을 연출한다.

크로셰 베스트

크로셰 베스트를 심플한 티셔츠와 매치하면 민속 의상 같은 느낌을 줄 수 있다.

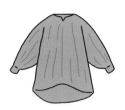

원피스

볼륨감 있는 여유로운 실루엣이 에스닉 스타일을 돋보이게 해 준다.

니트 스커트

패턴이 있는 상의에는 화이트 니트 스커트를 가볍게 매치한다.

오버올

베이식한 디자인으로 에스닉한 패턴의 옷과도 쉽게 매치할 수 있다.

고블랭 데님 팬츠

존재감 있는 고블랭 짜임에는 심플한 아이템들을 매치하는 것이 좋다.

플레어 레깅스

원색 아이템은 에스닉한 느낌을 준다.

사무에 코트

에스닉한 아시안 분위기를 접목할 수 있다.

울 재킷

화사한 색감의 양모 재킷은 짧은 기장으로 도회적인 느낌을 준다.

크로셰 재킷

컬러풀한 크로셰 자수가 따뜻하고 에스닉한 분위기를 연출한다.

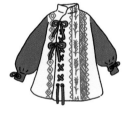

버마 코트

에스닉룩을 상징하는 민족의상 코트는 단독으로 입어도 멋스럽다.

튤립햇

컬러풀한 아이템을 더해 화려하고 에스닉한 분위기를 연출해 보자.

스톨

에스닉룩에서는 천연 식물성 염료로 염색한 원단이 유용하게 쓰인다.

헤어밴드

꽃무늬 모티브는 심플한 스타일을 에스닉한 스타일로 바꿔준다.

넥 파우치

독특한 패턴이라 목에 걸어 코디에 포인트를 주기 좋다.

크로스 보디백

식물 패턴으로 포인트를 준 개성 있는
가방으로 에스닉룩을 완성해 보자.

토트백

플라워 자수와 이국적인 색감이 에스
닉룩과 잘 어울린다.

숄더백

타이다이 염색으로 에스닉한 분위기
를 연출해 보자.

크로셰 백

털실로 뜬 가방은 낙낙한 실루엣의 하
의와 잘 어울린다.

네이티브 자수 스니커즈

네이티브 모티브의 자수 디자인이 발
에도 존재감을 더해준다.

무통 부츠

볼륨감 있는 스커트와 매치해 균형 잡
힌 룩을 연출해 보자.

비즈 샌들

스니커즈 대신 샌들을 신어 발끝부터
여름 무드를 느낄 수 있게 한다.

엔지니어 부츠

발에 볼륨을 추가하면 전체적인 균형
이 좋아진다.

·········· **네크리스**

자연 식물을 모티브로
한 디자인이 에스닉룩
과 잘 어울린다.

천연석 브레이슬릿

천연석 팔찌는 자연스럽
고 아름다운 광택이 돋보
이는 아이템이다.

드롭 피어싱

움직일 때마다 흔들리는 디
자인이라 자연스럽게 얼굴
에 시선이 집중된다.

이어 커프

원색뿐만 아니라 골드도
에스닉한 매력을 돋보이
게 한다.

앵클릿

여름에는 샌들과 함께 매치
해 발에 패셔너블하고 에스
닉한 느낌을 더해보자.

블루×브라운×베이지×화이트

화이트×퍼플×브라운×블랙

브라운×카키×네이비×화이트

옐로×오렌지×레드×브라운

아시안 패턴

아프리칸 패턴

리넨 소재

코튼 소재

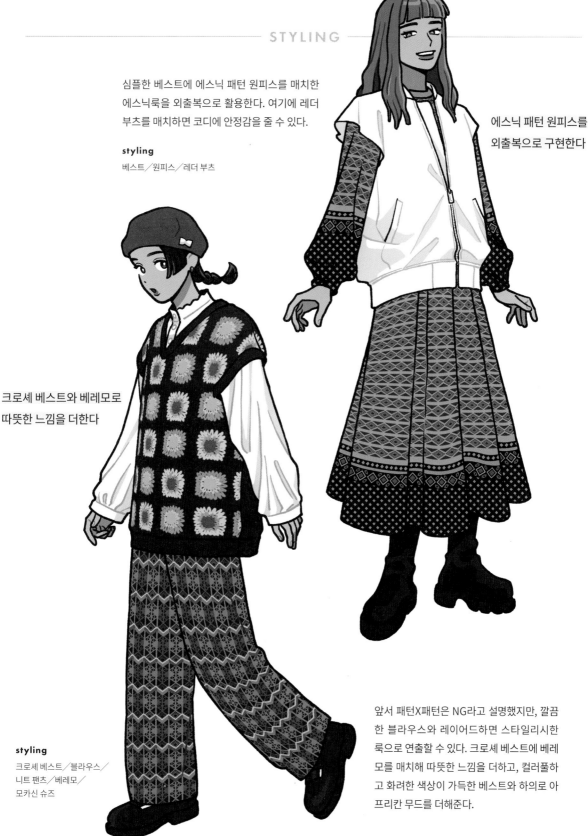

심플한 베스트에 에스닉 패턴 원피스를 매치한 에스닉룩을 외출복으로 활용한다. 여기에 레더 부츠를 매치하면 코디에 안정감을 줄 수 있다.

styling

베스트／원피스／레더 부츠

에스닉 패턴 원피스를 외출복으로 구현한다

크로셰 베스트와 베레모로 따뜻한 느낌을 더한다

styling

크로셰 베스트／블라우스／
니트 팬츠／베레모／
모카신 슈즈

앞서 패턴X패턴은 NG라고 설명했지만, 깔끔한 블라우스와 레이어드하면 스타일리시한 룩으로 연출할 수 있다. 크로셰 베스트에 베레모를 매치해 따뜻한 느낌을 더하고, 컬러풀하고 화려한 색상이 가득한 베스트와 하의로 아프리칸 무드를 더해준다.

Folklore

포클로어룩

**전통과 현대가 어우러진
매력적인 패션!
착용감이 편안하고 환경친화적이다**

포클로어룩이란 민족의상에 바탕을 둔 스타일을 말한다. 에스닉룩(P.278)이 아시아나 아프리카 등의 민족의상을 기반으로 하는 것에 비해, 포클로어룩은 유럽이나 스칸디나비아를 주축으로 하는 스타일이다. 대표적인 패턴은 페어아일, 노르딕 등 북유럽의 시골에서 전해진 소박하고 따뜻한 패턴이다.

소재도 리넨, 코튼, 울 등 천연섬유가 사용된 아이템이 많아 환경을 생각하면서 편안한 착용감을 즐기고 싶은 사람들에게 추천한다. 에스닉 스타일의 상의와 튤립햇, 꽃 자수와 눈꽃 패턴, 순록 패턴, 니트 아이템은 겨울의 인기 패턴으로 사랑받고 있다.

+ 추천 연령대
10 · 20 · 30 · 40 · 50 · 60 · 70 ~

+ 캐릭터 특징
자연이나 시골을 좋아한다, 느긋하다,
이국적인 정취가 풍긴다

+ 선호 브랜드
차이하네CAYHANE, 티티카카TITICACA, 크래프트 스탠다드 부티크CRAFT STANDARD BOUTIQUE, 캐피탈KAPITAL, 데시구엘Desigual, 에트로ETRO, 사스콰치패브릭스SASQUATCHfabrix.

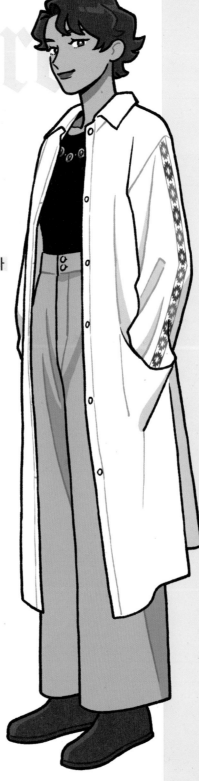

리넨 소재의 셔츠 원피스는 자수를 곁들여 에스닉한 분위기를 연출한다. 데님 팬츠와 매치하면 아메리칸 캐주얼 스타일의 코디를 좋아하는 사람들에게 추천한다. 청량감 있는 색조를 사용해 더운 계절에도 깨끗한 느낌을 연출할 수 있다.

styling

셔츠 원피스／캐미솔／데님 팬츠／
레더 부츠

오르테가 티셔츠

전통 패턴인 오르테가 패턴은 민속적인 느낌을 준다.

사시코 패턴 니트

손바느질로 만든 섬세한 패턴이 매력적인 악센트가 된다.

하이넥 니트

설국을 느끼게 하는 디자인이 트래디셔널한 분위기를 연출한다.

노르딕 베스트

울 소재를 더하면 노르딕 패턴을 더욱 돋보이게 해 준다.

페더 프린트 데님 팬츠

깃털 디자인을 통해 느껴지는 촌스러운 분위기가 오히려 매력적으로 다가온다.

배기 팬츠

루스한 실루엣이 자연스러운 분위기와 잘 어울린다.

자바 가스리 패턴 플리스 팬츠

자바 가스리 패턴의 섬세하고 복잡한 디자인이 에스닉한 분위기를 강조해 준다.

리넨 샴브레이 팬츠

루스한 실루엣과 내추럴한 색조를 즐겨 사용한다.

데님 코트

포클로어룩에 잘 어울리는 인디고블루로 세련된 느낌을 연출한다.

베니워레인 패턴 보아 플리스

보아 플리스는 따뜻함과 자연스러운 질감을 표현해 주는 아이템이다.

프린지 코트

프린지는 자연스러운 움직임과 바람을 연상시키며, 보헤미안 스타일을 연출해 준다.

셔츠 코트

자연스러운 질감과 편안한 느낌이 아웃도어 분위기를 연출해 준다.

아란무늬 헤어밴드

촘촘한 뜨개코와 복잡한 무늬는 포클로어룩의 특징을 끌어내 준다.

버킷햇

입체적이고 복잡한 디자인의 편물이 빈티지한 매력을 선사한다.

스웨이드 버클 벨트

스웨이드 원단은 포클로어룩과 잘 어울린다.

프린지 스톨

프린지가 달려 있어 보헤미안 분위기가 더욱 살아난다.

개성 있는 스타일 | 포클로어룩

토트백

전통적인 바스켓 짜임 디자인이 세련된 느낌을 더해준다.

미니 숄더백

캔버스 소재, 자연스러운 질감으로 경쾌하고 가벼운 스타일링이 가능하다.

크로스 보디백

포클로어룩에 어울리는 색상을 골라 러프하게 메고 세련된 느낌을 연출해 보자.

반다나 패턴 보디백

반다나 패턴은 포클로어룩의 전통적인 요소를 더해준다.

부츠

에스닉 패턴이 캐주얼하면서도 유니크한 룩을 연출해 준다.

레더 샌들

가죽 소재의 진한 색상 신발을 신으면 코디가 전체적으로 탄탄해 보인다.

왈라비

스웨이드 소재를 사용해 캐주얼하고 자연스러운 분위기를 연출한다.

스니커즈

패턴이나 장식이 많으면 균형 잡힌 스타일링을 완성할 수 있다.

수버니어 뱅글

포클로어룩은 전통적인 요소와 핸드메이드 아이템을 중시한다.

비즈 네크리스

핸드메이드 느낌과 에스닉한 요소를 돋보이게 하며, 스타일링에 풍성함과 위트를 더해준다.

페더 브레이슬릿

깃털 아이템은 독특하고 눈길을 끄는 악센트가 된다.

터키석 이어 커프

원 포인트로 들어 있는 터키석이 포클로어룩과 잘 어울린다.

비즈 롱 네크리스

포클로어룩은 컬러풀하고 개성 있는 장식품을 선호하는 경향이 있다.

오렌지×블랙×화이트×브라운

레드×블랙×화이트×브라운

노르딕 패턴

페어아일 패턴

레드×화이트×블루×그린

화이트×베이지×옐로×네이비

레더 소재

리넨 소재

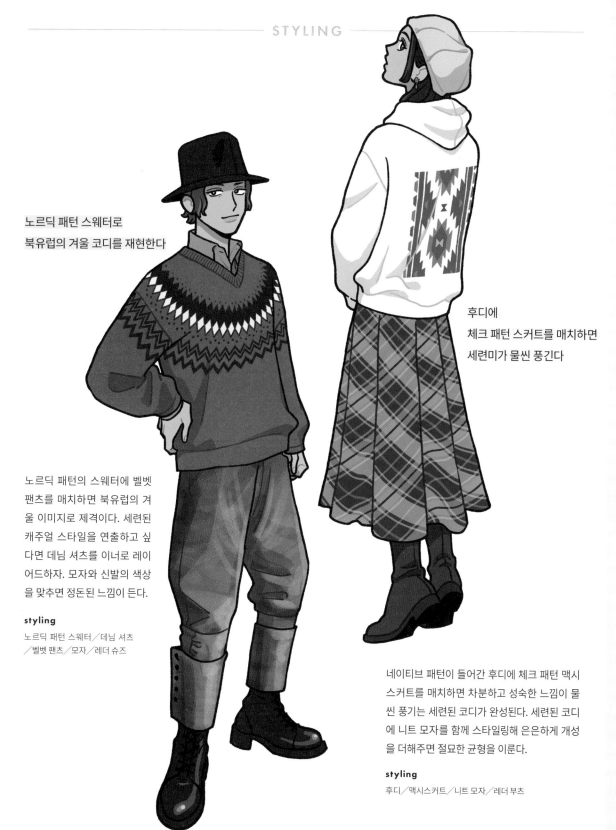

노르딕 패턴 스웨터로
북유럽의 겨울 코디를 재현한다

후디에
체크 패턴 스커트를 매치하면
세련미가 물씬 풍긴다

개성 있는 스타일 ― 포클로어룩

노르딕 패턴의 스웨터에 벨벳
팬츠를 매치하면 북유럽의 겨
울 이미지로 제격이다. 세련된
캐주얼 스타일을 연출하고 싶
다면 데님 셔츠를 이너로 레이
어드하자. 모자와 신발의 색상
을 맞추면 정돈된 느낌이 든다.

styling

노르딕 패턴 스웨터 / 데님 셔츠
/ 벨벳 팬츠 / 모자 / 레더 슈즈

네이티브 패턴이 들어간 후디에 체크 패턴 맥시
스커트를 매치하면 차분하고 성숙한 느낌이 물
씬 풍기는 세련된 코디가 완성된다. 세련된 코디
에 니트 모자를 함께 스타일링해 은은하게 개성
을 더해주면 절묘한 균형을 이룬다.

styling

후디 / 맥시스커트 / 니트 모자 / 레더 부츠

285

캐릭터별 특징 색인

각 페이지에서 설명한 패션과 연결 짓기 쉬운 캐릭터의 특징들을 ㄱㄴㄷ순으로 정리했습니다.
캐릭터별 특징을 검색하면 그에 어울리는 패션명과 페이지를 확인할 수 있습니다.

ILLUSTRATOR NO TAME NO GENDAI FASHION DAIZUKAN
ⒸTomowaka 2023
First published in Japan in 2023 by KADOKAWA CORPORATION, Tokyo.
Korean translation rights arranged with KADOKAWA CORPORATION, Tokyo
through TUTTLE-MORI AGENCY, INC., Tokyo, through Botong Agency, Seoul.

캐릭터의 특징과 스타일을 살리는
캐릭터 패션 디자인 도감

1판 1쇄 2024년 9월 23일

그린이 도모와카
감수자 요시카와 가나메(스타일리스트)
옮긴이 김수연
발행인 김영우
발행처 삼호북스

주소 서울특별시 서초구 강남대로 545-21 거림빌딩 4층
전화 (02)544-9456
팩스 (02)512-3593
전자우편 samhobooks@naver.com
출판등록 2023년 2월 2일 제2023-000022호

ISBN 979-11-987278-4-8 (13600)

Copyright 2024 by SAMHO BOOKS PUBLISHING CO.